近代デザインの美学

高安啓介

みすず書房

近代デザインの美学　目次

序論 5
―近代の意味―一九一〇年前後―近代の区分―伝統の発見―近代以後の近代―

近代 13

造形 39
―造形の語―造形大学―工芸から造形へ―生産から交通へ―造形の解消―

構成 55
―構成の語―絵画の構成―非対称性―構成主義―構成教育―過去の構成―

形態 89
―形とは何か―形態と形式―形式主義―型とは何か―製品の形態―様式の問題―

空間 115
―空間の分類―空間の造形―外部と内部―展示の空間―上演の空間―平面の空間―

表現 137
―模倣と表現―構成と表現―表現主義―色彩と表現―技術と表現―記念碑の問題―

建築 173
―近代建築―普遍性―簡素さ―透明性―保存の問題―日本の近代―

文字 203
―近代書体―構成の理念―形象の否定―音楽の原理―対称と非対称―均質と不均質―

美学 229
―美学の仕事―交通とは何か―感性の交通の学―感性の論理―美学と学び―

結論 249

あとがき 255
注 259
図版出典 xiv
参考文献 vi
人名索引 i

序論

『近代デザインの美学』で論じられるのは、二〇世紀初頭より欧米から広がったデザインである。たとえばそれは、バウハウスによって知られるデザインであり、ル・コルビュジエによって知られるデザインであり、簡素の美によって知られるデザインである。あるいは、合理性によって知られるデザインである。本書の目的は、近代デザインとは何であったのかを反省することである。そしてそのために、本書はおもに三つの仕事をおこなう。それは、近代デザインというときの近代とは何を意味してきたのかを問い直すことであり、近代デザインにおいて鍵となってきた用語について問い直すことであり、近代デザインのもとめる合理性とそれにともなう美質について問い直すことである。本書はこの三つの仕事をとおして、近代デザインとは何であったのかという大きな問いに応答しようとする。

第一に、近代デザインというときの近代がけっして自明でないかぎり、近代とは何を意味してきたのかを問い直しておく必要がある。たとえば、一般にゆきわたっているモダンの理解と、デザイン史における近代の理解のあいだには、食い違いがあるのではないか。人々がモダンというとき、現代風のものを指すことがあるが、デザイン史における近代とは、一九世紀後半から二〇世紀前半にかけて見出さ

れてきた諸傾向をいう。人々がモダンというとき、格好よく洗練されているさまを、デザイン史における近代とは、見た目だけではなく、運動をあらわしたり、理念をあらわしたりする。人々がモダンというとき、西洋風のものを指すことがあるが、デザイン史における近代とは、民族色のうすい国際様式をあらわすものである。さらにまた、デザイン史の内部においても無視できない矛盾がある。たとえば、近代の語はそのうちに伝統の否定をはらんでいるものの、近代デザイン自体がすでに豊かな伝統を有している。そしてまた、非西洋の文脈において近代デザインというとき、たしかに、西洋風のデザインを漠然とあらわすときもあり、本来それほど新しくないものも含まれてくる。しかもまた、西洋の文脈において近代デザインであったものが非西洋のうちに持ち込まれると、むしろ非西洋の伝統と相通じているかのように感じられたりもする。このように、近代デザインというときの近代がけっして自明でないという事実のうちに、一種の真理がはらまれていると考えたい。

第二に、近代デザインにおいて鍵となってきた用語がほとんど当たり前のように使用されているかぎり、用語の背景について問い直しておく必要がある。たとえば、「造形」「構成」「形態」「空間」「表現」といった用語があげられる。今日のデザイナーがこれらの用語によって自分たちの仕事を説明しているのであれば、今日の取り組みのうちにも近代の諸前提がなお根強く残っているはずである。もちろんその理解のしかたが変化してきているとしても、それならばなおさら、何が変化していて何が変化していないかを見定めなければならない。そこで本書は、「造形」「構成」「形態」「空間」「表現」といった用語について検討することで、今日のデザイナーが意識しなくなった近代の諸前提をあらためて意識にもたらして、真に新しいデザインを構想するための足がかりとしたい。

第三に、近代デザインがしばしば合理性によって特徴づけられるかぎり、近代デザインがいかなる合

理性を目指してきたのかを問い直しておく必要がある。たしかに、合理性はあらゆる事物にいわれるもので、思想の合理性もあり、行為の合理性もあり、産物の合理性もある。そしてそれぞれについて、二種類の合理性がある。その一つは、外の目的に向けられた合目的性であり、在るものに適合していることである。外向きの合理性は、外の目的に向けられた合目的性であり、在るべきものに適合していることである。これにたいして、内向きの合理性とは、事物それ自体において首尾一貫していることである。さらに、内向きの合理性にかんして二通りの場合が考えられる。その一つは、製品における部品と部品の関係にみられるような、機械の論理であり、もう一つは、作品における部分と部分の関係にみられるような、感性の論理である。本書は、以上の分類を念頭におきながら、近代デザインがいかなる合理性を目指してきたのかを考える。そしてそのなかでも、特有の美質をみようとする。たしかに、昔のものでも何らかの理由をもって存在していたはずであり、各時代において何らかの合理性が指摘されうるのだから、新たに主張された合理性がいかに特殊なものであったのかを知らなければならない。

　学問としての美学は、これまで芸術の哲学として発展をとげてきたが、その仕事は、じつのところ、芸術にまつわる用語について検討することだったのではないか。たとえば美についての議論は、じつのところ、美という語をどのように理解するのかについての議論だったのではないか。たしかに、現代においても、美という意味はなお大きな意味をもっており、学問のこの性格はもっと自覚されるべきである。したがって本書は、用語について検討するという仕事を引き受けて、近代デザインの用語辞典のような

体裁をとる。議論の始めはつとめて用語の定義とする。ただし、定義はむしろそこに収まらない矛盾を見極めるために要請されるものである。ここでは、著者の独断に陥らないように、用語の歴史について配慮しながら、複数の理解があることを明示しようとする。さらにまた、欧米の事例をあつかうだけでなく、日本の事例もあつかうことで、用語の流通についての理解も深めてゆきたい。とはいえ、こうした試みは、用語の問題に終始するものではない。大きなねらいは、用語の問題をとおして実際の問題をすかしてみるところにある。

本書のかかげる美学は、用語への関心からカタカナ外来語にも一考をうながしたい。というのも、デザイン分野においてカタカナ外来語があまりに多すぎるからである。たしかに、カタカナ外来語をもちいること自体が誤りではないし、無自覚にカタカナ外来語がもちいられてきたわけでもない。たとえば、「インターフェイス」の語のように、原語をへたに漢語化することで意味を狭くとらえられるよりは、原語をそのまま表記したほうがよいという配慮もある。あるいは、「近代」と「モダン」との区別にしても、「芸術」と「アート」との区別にしても、本来意味において同等であっても、漢語のほうに古いものを担わせ、カタカナ外来語のほうに新しいものを担わせ、両者をなんとなく区別している場合もある。けれども、カタカナ外来語がおびただしく流通することで、原語のみならず用語全般にたいする配慮のなさが生み出されていないだろうか。漢字でもっと簡潔にいったほうがよいときもあるし、漢字をもちいて意味を明示したほうがよいときもある。本書は、多少の違和感があるのを承知で、漢字をなるべく使用する。モダニズムを近代主義といい、モダンデザインを近代デザインという。フォーマリズムを形式主義という。コミュニケーションについては交通の語をあえて提案したい。もちろん、外来語を排除しようというのではない。漢語もまた外来語である。やまとことばだけで学問の話をするのは無理だろ

う。一番のねらいは、漢字のもつ意味の喚起力にかけてみることである。そしてまた、馴染みのカタカナ外来語にかわって漢字をあてはめたときには、一種の異化効果がもたらされ、用語への理解がうながされるだろう。

学問としての美学がもともと一八世紀にバウムガルテンによって「感性の認識の学」として出発したならば、本書のかかげる美学は、「感性の交通の学」として、交通を反省したり、交通を促進したり、交通を生成したりする。なおここでいう交通とは、コミュニケーションのことであり、時代と時代との交通や、文化と文化との交通や、分野と分野との交通や、人間と人間との交通や、作品と作品との交通などをいう。そしてそのかぎり、本書のかかげる美学は、「感性の交通の学」として、伝達の媒体となっている形象について検討するものでもある。なおこのとき、形象とはイメージのことであり、形象自体がそのうちに一種の交通をはらんでいることを想定している。すなわち、形象のうちなる交通とは、生き生きとした形式にみとめられる、部分と部分との相互関係にほかならない。そのかぎり、本書のかかげる美学は、「感性の交通の学」として、伝達の媒体となっている形象のうちなる感性の論理についても検討するだけでなく、伝達の媒体となっている形象について検討するだけでなく、形象がいかなる交通をおこなうのかを明らかにしようと試みる。すなわち、形象がいかなる交通をはらんでいるかを明らかにすることで、形象がいかなる伝達をおこなうかを明らかにしようと試みる。

本書の先行研究というには大変おこがましいが、事実上の先行研究となっているのは、近代デザイン史の二つの古典である。それは、ペヴスナーの『近代デザインの先駆者たち』であり、その後継であるバンハムの『第一機械時代の理論とデザイン』である。本書もまた、近代デザインとは何であったのか

を考える仕事であるが、以上の古典にたいしては、歴史研究であるだけでなく、理論研究であろうとする。近年のデザイン史研究において、個別研究はますます充実しており、通史がもはや研究とみなされない状況はあるようにみえる。とはいえ、初学者においても、教育者においても、研究者においても、実践者においても、信頼のおける「大きな話」はなお必要とされている。本書は、近代デザインの「大きな話」として、従来の通史にかわる理論のモデルを提示しようとする。

しかしながら、本書のかかげる「美学」は、特定の思想家の思想の応用であってはならないし、特定の思想家の色をつけすぎてはならない。本書のかかげる「美学」は、あくまで、歴史から導かれるものであり、用語から導かれるものであり、対象から導かれるものである。美学分野においては、佐々木健一の『美学辞典』を一つの手本として参照した。そしてまた、小田部胤久の『芸術の逆説』もとくに重要な先例でいるからである。この本は、近代の芸術論において自明視されるようになった諸概念の意味の確立について論じている。本書は、これらの概念史にも学びながら、近代デザインにかかわる用語について検討をおこない、近代デザインの道理について理解を深めようとする。

『近代デザインの美学』の構成はこうである。第一章において、近代デザインというときの近代がどう理解されてきたのかを問う。第二章から第六章までは、「造形」「構成」「形態」「空間」「表現」というように、近代デザインにおいて鍵となってきた用語のもとで何が理解されてきたのかを明らかにする。第七章では、立体造形の代表として、近代建築の問題について論じる。第八章では、平面造形の代表として、近代タイポグラフィの問題について論じたうえで、近代デザインの美学がどのような試みであるのかを総括する。最終章では、学問としての美学のこれからの在りかたについて論じたうえで、近代デザインの美学がどのような試みであるのかを総括する。本書はこのよ

10

うに、近代デザインにおける近代の意味を根本から問う試みであるとともに、デザインについて語るうえで重要な用語について吟味する試みでもある。全体は「近代」「造形」「構成」「形態」「空間」「表現」「建築」「文字」「美学」という章立てにみるように、用語辞典のように構成されている。本書はこれにより、人文系のデザイン研究のモデルを提案するとともに、デザイン入門書の性格をあわせもつ。本書は、近代デザインについて論じるだけでなく、論述自体にその考えを浸透させて、研究書と入門書という従来の区別をなくし、立ち入った考察をできるかぎり多くの人々に明快に伝えようと試みる。このようにして、多くの人々が身の回りのデザインについて考え、多くの人々が自らデザインについて語るよりどころとなれば幸いである。

近代

古代デザインという言いかたが不自然に感じられるように、デザインはもともと近代デザインである。すなわち、デザインの語にはすでに近代の前提がしみついており、この語のもとで理解されるのは、しばしば、近代になって自覚されだした創案の仕事である。デザイン史の記述がしばしば産業革命後の英国から始まるのは、工業生産に先立って製品のありようを決めるデザインの仕事がそこから自覚されだしたと考えられるからである。デザイン史の記述がさらに西洋近代中心であったのも理由がないわけではない。それは、西洋諸国がいちはやく工業化をすすめ、デザインの仕事をはじめに自覚したと考えられるからであり、端的にいって、デザインがもともと西洋語だからである。今日のようにデザインの語がそのまま各国語に入り込んで広く使用されるようになったのは、第二次大戦後のことであろう。そう考えると、前近代の「デザイン」をどう語るのか、非西洋の「デザイン」をどう語るのか、という問いが浮上してくる。すなわち、今日とは社会条件も異なっていてデザインの語すら使用されていなかった文脈において「デザイン」とは一体何であるのか。この問いに答えるにはまずデザインに相応する語に注目するのがよい[001]。たとえばイタリア語にはディセーニョという英語のデザインの語源にあたる語があ

る。日本語ではむかしから意匠の語がもちいられていた。私たちはこうした語に注目して、今日いわれるデザインとの意味のずれを把握したうえではじめて、前近代の「デザイン」について語ることができるし、非西洋の「デザイン」について語ることができる。さらにまた、私たちがたとえ西洋近代の話をするにしても、英語圏以外の地域の「デザイン」を問題にするときには、同じような配慮がもとめられるだろう。

近代の意味

　西洋の文脈において近代デザインというと、広い意味のそれと狭い意味のそれとの二通りの理解のしかたがある。広い意味での近代デザインとは、一九世紀後半からの、工業化に反応した運動をあらわすものであり、モリスらによるアーツアンドクラフツ運動がその出発点とみられてきた。たしかに、この工芸運動は、機械生産を批判して中世の手仕事を理想化した点では、後ろ向きであった。けれども、この工芸運動はそれだけではなく、工業化の問題をあらたに問い直した点でも、歴史様式をもちいずに新しい装飾美術をもたらした点でも、まったく後ろ向きではなかった。これにたいしてもう一つには、狭い意味での近代デザインがある。すなわちそれは、一方において、近代産業における製品の合理化の流れをくむものであり、他方において、近代美術における作品の抽象化の流れをくむものであり、二つの流れの合流したところで見出されてきた運動である。たとえば、狭い意味での近代デザインの典型とみられてきたのは、バウハウスの仕事である。

14

英文の歴史記述をみると、近代デザインのかわりに近代運動 modern movement の語がよく使用されてきた。すなわちそれは、近代デザインがもともと運動として理解されてきたことを物語っている。そこで、デザイン史の古典として名高いペヴスナーの著作をみてみよう。興味深いことに、一九三六年の初版の表題は『近代運動の先駆者たち』だったが[002]、一九四九年にニューヨーク近代美術館から第二版が出されるにあたり、表題は『近代デザインの先駆者たち』と変更されている（図2）。またそれにともない、初版の扉にあったモリスとグロピウスの肖像写真はなくなっている。これをみると、論述の力点があたかも運動から様式へと移ったかのように感じられる。たしかに、中身をみると大幅な修正と増補が試みられている。[004] 写真の数もかなり増えている。とはいえ、第二版でも「モリスからグロピウスまで」という副題はそのままで、一九一四年以前の先駆者たちの活動について論じるものに変わりはなく、本文ではなお近代運動の語のほうが好まれている。最終章の見出し「一九一四年までの近代運動」もそのまま維持されている。

近代デザインはしばしば運動として理解されてきたが、近代デザインがいかなる意味での運動なのかは厳密には考えられてこなかった。近代デザインが運動だというとき、社会変革にむけた集団行動である場合もあるが、運動というよりも傾向といったほうがよい場合もある。私たちは人間の取り組みにたいして運動というとき、意志の働きを強く感じるとともに、目標がいまだ達成されていない印象を受けるだろう。運動の語とおなじように、傾向の語もまた一定の方向にむかう動きを含むが、傾向とはまた多くのものに共通してみられる特徴のことでもあり、意志の働きとは無関係にすでに現れている特徴をいうこともある。すなわち、近代デザインを運動とみるだけでは不十分であり、近代デザインはまた、何らかの傾向でもあり、何らかの特徴でもある。近代デザインはそのとき、理念によって区別される傾

向でもあり、技術によって区別される傾向でもあり、様式によって区別される傾向でもある。このように、近代デザインといわれる曖昧な対象を、歴史の実態にそくして理解するためには、近代デザインがいかなる傾向であったのかと問うてみる必要もある。

以下で問題にするのは、二〇世紀初頭からの狭い意味での近代デザインを定義するならば次のようになる。近代デザインとは、歴史様式の否定とともに、表面装飾の排除によって、新しい生産と生活にかなった事物のありかたを追求しながら、抽象美術につうじる幾何学形態をとろうとする傾向である。なおこのように定義するときの近代とは二つの流れをくんでいて、近代デザインとは二つの流れが合流したところで起こった傾向であり、二重の意味における構成に重きをおく傾向だった。その一つの流れは、近代産業における近代化であり、とくにそのなかでも、製品の合理化の流れのなかでは、表面を飾るよりも本体をいかに作り上げるかが問われ、装飾よりも構成＝コンストラクションが強調された。そしてもう一つの流れは、近代美術における近代主義であり、とくにそのなかでも、作品の抽象化の流れのなかでは、対象を描くよりも色彩や形態それ自体をいかに提示するかが問われ、描写よりも構成＝コンポジションが強調された。

近代美術において近代ないし近代主義とは、なによりも伝統の強い否定をあらわしており、他の含意はそこから派生してくる。そしてそのとき注意したいのは、伝統の強い否定が、伝統と結びついた民族の特徴とつながっており、それによって、両極端の方向がひらかれ、両極端の傾向があらわれたことである。一方においては、自由な形態によって自由な表現へとむかう個人主義の傾向があらわれ、他方においては、表現の抑制によって簡素な形態へとむかう普遍主義の傾向があらわれた。たとえば、近代美術の急先鋒としての抽象美術の展開をみると、両方がよく見て取れる。前者を代表するのは、カ

16

左　図1：ペヴスナー『近代運動の先駆者たち』初版扉　1936年
右　図2：ペヴスナー『近代デザインの先駆者たち』第二版扉　1949年

ンディンスキーが一九一〇年前後におよんだ激烈な抽象であるならば、後者を代表するのは、モンドリアンが一九二〇年前後におよんだ厳格な抽象である。同じように、近代デザインもまた伝統様式の強い否定をかかげるかぎり、伝統様式と結びついた民族の特徴の否定をはらんできた。そしてそれによって、近代デザインもまた二つの正反対の方向にひらかれたものである。一方においては、表現の抑制によって簡素な形態へとむかう普遍主義の傾向があらわれ、他方においては、自由な形態へとむかう個人主義の傾向があらわれた。とはいえ、応用美術としてのデザインにおいて、個人の自己表現はかならずしも歓迎されないので、一九二〇年代をとおして普遍主義の傾向のほうが主流となっていく。

近代デザインとは、歴史様式の否定とともに、表面装飾の排除によって、新しい生産と生活とに適合したありかたを追求しながら、抽象美術につうじる幾何学形態をとろうとする傾向である。もちろん、この定義から逸脱する事例には事欠かないが、定義はむしろそうした例外を十全にとらえるうえで必要とされるものである。そしてさらに詳しくみるならば、三つの点から特徴が浮かび上がってくる。第一に、近代デザインは「理念」によって他から区別される傾向である。たとえば、虚飾によって事物の本質を見誤らせてはならないとする真理要求とともに、虚飾によって贅沢を見せつけてはならないとする倫理要求もあった。加えて、工業化の犠牲となった大衆のために良好な生活環境をもたらそうとする改革志向もしばしば唱えられた。第二に、近代デザインは「技術」によって他から区別される傾向でもある。一般にそれは工場での大量生産を前提としており、建築においても部材を現場で組み立てるプレハブ工法が取り入れられた。近代建築の特徴をなしてきたのは、鉄骨や鉄筋をもちいた枠構造や、ガラスの大きな面で

ある。近代家具の特徴をなしてきたのは、鋼管や合板といった工業素材の利用である。第三に、近代デザインは「様式」によって他から区別される傾向にあるところや、単純な幾何学形態をとるところや、直線が優位にあるところや、非対称の構成にうったえるところや、全体として簡素なところが知られている。[005]

近代デザインというときの近代とは、時代区分をあらわす語でもあれば、時代を超えた傾向をあらわす語でもあり、近代の語そのものが曖昧さのみならず矛盾をはらんでいる。近代がもし時代区分をあらわす語だとすると、近代デザインとはおよそ一九一〇年前後におよぶ一連の運動のことである。これにたいして、近代がもし時代を超えた傾向をあらわす語だとすると、近代デザインといわれるものは、今日でも通用する一定の理念であり、今日でも通用する一定の様式である。このように、近代はもともと現時点をあらわす語であるのに、近代デザインについて近代というと、過去の時代をあらわしたり、時代に制約されない傾向をあらわしたりするのだから、近代の語そのものが大きな矛盾をはらんでいたといえるだろう。

一九一〇年前後

　一九一〇年前後は、少なくともドイツ語圏では、近代主義の運動が本格化していく時期であり、芸術の大きな転換期であった。美術においては抽象絵画がもたらされ、音楽においては無調音楽がもたらされ、建築と工芸においては無装飾の形態がもたらされた。興味深いのは、これらの新機軸がそれぞれの分野の固有の事情から来ているのに、期せずして同じ傾向をしめしていた点である。それはたんに伝統

19　近代

の否定というだけではない。以上の動きに共通しているのは、形象の否定すなわちイメージの否定であTemplateId。そしてそのことを強調するならば、一九一〇年前後において次の傾向を指摘できるだろう。美術においては、対象の模写がこばまれて、模像の存在がおびやかされた。音楽においては、楽曲のまとまりを保証していた調性がこばまれて、幻影の存立がおびやかされた。建築と工芸においては、表面にほどこされる装飾がこばまれて、虚飾の存立がおびやかされた。一九一〇年前後は、近代主義の動きが本格化していく時期であったならば、近代主義はたしかに形象の否定を含みながら展開していった。そもそも形象の否定は、さかのぼるならば、唯一絶対の神の像を作ってはならないという一神教の戒律にゆきつくが、近代主義はその核心において形象の否定をはらんでいる。これは一種のタブーであり、近代主義において、形象の不在という状態において強く現れるときもある。

一九一〇年前後の絵画としては、カンディンスキーの絵画がとくに注目される。なぜならこの時期、カンディンスキーがいちはやく抽象絵画にゆきついたからである。とはいえ抽象絵画はいきなり急に出てきたわけではない。前触れは以前からあったが、一九〇八年にカンディンスキーがミュンヘン近郊のムルナウに滞在して風景を描くなかで数々の実験を試みたのが、重要な契機となっている。そのとき、描かれる対象がしだいに不明瞭になるとともに、大きな色面に黒いふちどりがなされるなど、色面どうしの関係がより明確になっていく道筋もみとめられる。こうして、何かある対象を描くよりも、色彩や形態それ自体をいかに配置していくかに力点がおかれ、構成それ自体が重視されてくる。たしかに表現主義の時代にあっては、色塗りにむらがあり、形態はいたって不定形である。カンディンスキーが完全に対象をもたない抽象に到達したのはいつかを特定するのはむずかしいが、一九一三年の《構成7》は、

同定される対象をもたないだけでなく、色彩が混沌の渦にありながら一つの交響を成しており、表現主義の時期の集大成となっている（一四二頁の図）。

一九一〇年前後の音楽としては、シェーンベルクの音楽がとくに注目される。シェーンベルクはそのころに音と音とを強固にまとめにまとめるようになるが、なかでもよく知られるのは、調性の否定による無調である。調性とは、主音を中心として他の音がそのまわりに組織されている状態をいい、無調とはそれをもたない状態をいう。一九一〇年前後においてシェーンベルクの音楽がついに無調に達したとき、調性の代わりとなる強固な統合手段をもたなかったことから、このときの無調はいわゆる自由な無調である。そしてまた一九一〇年前後においてシェーンベルクの音楽は、無調というだけでなく、無主題への傾向をしめすようにもなる。もともと、音楽のまとまりをもたらす基本は、主題といわれる基本型をその同一性を保持しながら展開する方法だったが、シェーンベルクの音楽は、それまでの主題労作をやめて無主題へと向かった。このかぎり、無調にしても、無主題にしても、シェーンベルクの音楽の場合にそれは、音楽の統一を切り裂き、音楽の幻影を打ち砕き、音楽の形象をおびやかすほどの出来事だった。この時期のシェーンベルクの代表作としては、作品一一《三つのピアノ曲》の三曲目、作品一六《五つの管弦楽曲》、作品一七モノドラマ《期待》がある。もっとも、シェーンベルク自身はもともと無調の語を好まなかった。なぜなら、無調という語と音との関係を否定しているかのようであり、ひいては音楽自体を否定しているかのように聞こえるからである。[8] 作曲家にとって、既存の型からの脱却はむしろ音と音とをより緊密に関係づけるための企てであり、音楽を破壊しようという考えはみじんもなかった。

21　近代

一九一〇年前後はまたデザインの諸分野においても大きな転換期である。というのも、世紀の変わり目にヨーロッパを席巻していた装飾美術にかわり、装飾をまとわない簡素な形態がもとめられるようになるからである。近代デザインの先駆者たちは、過去の様式によらず、表面の装飾をなくすことで、目的にかなった形態をもとめ、その結果として簡素な形態にゆきつくことになる。またそのときに、古いものにまとわりついていた幻影の性格もいっしょに洗い流そうとする。たしかに、虚飾を排除すること、実質を徹底することは、これら二つの考えは倫理思想とも結びついている。そしてこうしたゆきかたもまた、他芸術にもみられる形象の否定の一つの現れにほかならない。

ムテジウスは、二〇世紀初頭にドイツで本格化した近代運動の中心人物である。一九〇七年の春、ムテジウスは、ベルリン商科大学の開設にあたり「工芸の意味」と題する講演をおこなった。そこでいう工芸 Kunstgewerbe とは応用美術のことであるが、手工芸だけでなく軽工業までを含みうる語であり、この講演は、近代の造形理念を明白に打ち出している点で、時代を画するものとなった。ムテジウスは、ドイツ製品の質の悪さについて、「一九世紀の市民のあいだで自分をそれ以上にみせようと虚勢を張るのがふつうになった」[007]ところで、美術産業がそれにつけ込んで引き起こされたとみる。[008]一九世紀後半には、素材をほかの素材にみせかけたり、過去の様式を使いまわしたり、様式の流行がめまぐるしく変化したり、新しい様式もまた短命であったり、飾り立てることに気を奪われたり、大いに混乱がみられたという。これにたいして、近代工芸は、「真正さ」と「堅実さ」を追求しなければならない。[009]模倣をいっさい拒否して、目的に応じた造形をおこなうべきであり、素材に応じた造形をおこなうべきである。「三つの造形原理」として「目的」「素材」「構成」があげられるが、これら三つを考慮したうえで、新

しい形態をそのつど見出していくのが好ましい。そのときには、過去の様式ではなく独自の様式がのぞまれるし、一時の流行ではなく長続きする様式がのぞまれる。だが様式というのは今日明日のうちに見出されるものでもないし、先取りできるものでもない。様式は、「一時代の誠実な努力の大いなる集大成」として後から見出されるという[010]。ムテジウスのこの宣言は、産業の現状への厳しい批判をはらんでいたため、在来の産業界からの反発を招いたが、かれのいうように工芸の近代化を進めたい勢力もすでにあった。

一九〇七年一〇月、ミュンヘンにて、ムテジウスと同じ考えをもった一二の芸術家と一二の企業体が、関係者をまねいて、新しい運動組織のための設立総会をひらいた。ドイツ工作連盟はここで生まれた[011]。この総会では、公職にあって参加できなかったムテジウスの代わりに、芸術の側の代表としてシューマッハーが基調講演をおこなったが、かれはそこで新時代の問題として「創案者と生産者との分離」を指摘している[013]。すなわち、機械生産においては創案者と生産者がもはや同一人物でなくなるので、創案者と生産者との連携をはかることで、「調和のとれた文化の再建」および「質の向上」を目指すべきだと主張した。連盟の規約においては、この組織の目的は、「芸術・工業・工芸の協同によって産業活動を洗練させること。そのために、教育活動や宣伝活動をおこなうこと。当該の問題にたいして一定の見解をしめすこと」とされている[014]。連盟の建白書においては、「質」の語がよく用いられている。工作連盟の使命は、「質の思想」を広めて、「質の成果」を促進することである。一時の流行ではなく「質の高い仕事」が浸透するように、生産者だけでなく消費者にあっても「質の感性」や「質の要求」を高めなければならない。たしかにこの建白書は、「質」の内実について詳しい説明をおこなっていないが、旧来の手工芸を超えて、工業化に見合った新たな造形を目指していく方針を固めている[015]。

ドイツ工作連盟は、ヨーロッパ各国において同様の組織が設立される先駆けとなり、近代デザインの考えを広める急先鋒となった。一九〇七年から一九一四年にかけて、ムテジウスがドイツ工作連盟を主導していたときの連盟の基本姿勢はおよそ次の点に集約されるだろう。第一に、芸術家・実業家・工芸家が協力しあって産業を文化へと高め、製品の質を向上させること。第二に、産業活動のうちに美術を取り入れること。第三に、機械を敵視するのではなく、機械生産に見合った形態を追求すること。このザハリヒカイトとは、標語のように唱えられていた語で[016]、目的・素材・技術にかなった製品の形態のありかたをあらわしており、装飾自体を否定するわけではないが、無駄な装飾をなくすることを要求するものである。

ドイツ工作連盟に加わっていたベーレンスは、一九〇七年から当時の新興産業であった電気メーカーAEGの芸術顧問にまねかれ、広告印刷・工業製品・工場建築などのデザインを一手に引き受けるようになっていた。かれのこの仕事は、総合ディレクターにひとしく、産業デザイナーの先駆となる仕事だった。もともと、ベーレンスはユーゲントシュティルに感化された装飾美術家であったが、アーク灯のような製品のデザインはもはやそれを感じさせないほど無駄のない形態をとっている。ベーレンスの設計したタービン工場もまた付加装飾をもたない（図3）。たしかに、左右対称の構えにしても、破風に似せた上部にしても、隅の部分の重々しさにしても、古典主義の風格をなおそなえているが、それでもこの工場は、広いガラス面をもち、鉄骨をむきだしにしており、工業技術の新たな可能性を知らしめるものとなった。ベーレンスの事務所で働いていたグロピウスは、この歩みを一歩進めている。グロピウスとマイヤーによって一九一一年から設計され、一九一三年に竣工したファグス靴工場は、平坦なガラス面によって覆われており、外側から透けてみえる隅の階段室をみせどころとしている。たしかにこう

した工場建築は、合理主義をいかんなく追求できたため、造形のその後の展開を予告するものとなった。[017]

オーストリアの建築家ロースは、一九世紀末からすでに見せかけだけの装飾を批判してきた。[018] かれがドイツ工作連盟にあまり期待しなかったのは、そのなかに、ホフマンのような装飾美術家もいたからである。[019] ロースの一九〇八年の小論「装飾と犯罪」は、厳しい装飾批判によって知られるが、批判の論拠はおよそ二点に集約される。[020] その一つは、装飾はそもそも近代文明人がもはや装飾を必要としないほど成熟しているという理由であり、もう一つは、装飾はそもそも労力の無駄であるだけでなく人間の酷使であるという理由である。もっとも、全体にわたる厳しい装飾批判は、あくまで近代文明人たるべき「高貴な方々」に向けたもので、それはなにより、ユーゲントシュティルへの批判であり、ウィーン分離派への批判であり、ウィーン工房への批判である。したがってそれは、かならずしも過去の装飾文化を否定するものではなく、気のいい職人の発意による装飾はあまんじて受け入れるとされる。ロースの装飾批判はけっして一筋縄ではないにしても、合理主義の主張というよりは、上流を気取るだけの皮相な文化への批判ととれる。ロースと交友関係のあった作曲家シェーンベルクもまたこれに同調しており、次のように述べたと伝えられている。「音楽はけっして飾りではない、音楽はただ真理であるべきである」と。[021] もっとも、ロースの「装飾と犯罪」を読むと、鮮烈な喩えが繰り出され、過激な訴えが繰り返され、文章そのものが装飾に満ち満ちているという大きな矛盾ゆえに、読者を魅了するところがある。次の言葉を書きとめておこう。

文化の進化とは日常使用するものから装飾を除くということと同義である⋯我々の時代には、新

25　近代

しいかたちの装飾が生みだせないことこそ、我々の時代が偉大なることの証ではないか…装飾をみても喜びをもはや覚えないほど人々は成長したのだ…近代人の個性は驚くほど強くなったのだから、個性はもはや服装によってあらわされない。装飾がないことは精神の強さのしるしである。[022]

一九一〇年にはロースの設計による《シュタイナー邸》が完成した。表面に装飾がなく、屋根には切妻ではなく半ヴォールトがもちいられ、抽象形態への志向がみられるが、左右対称の立ち姿はなお古典建築に通じるところもある。一九一〇年にはまたウィーン中心部のミヒャエル広場に面した建物の設計を依頼される。[023] ところが、工事が進むにつれて装飾のない外観があらわれてくると、市民らが反対を唱えるようになり、市当局が工事中止命令を出した。結局、一九一一年十二月の講演会においてロースが熱心に説得をおこなったかいもあって、事態は収束し原案通り完成した（図4）。この建物もまた、新奇な簡素さを主張するばかりでなく、古典建築への親しみを感じさせる。上階は、漆喰塗りの白壁であり、表面に装飾がなく、正方形に近い窓がそっけなくうがたれているが、下階は、大理石の仕上げで、正面にはドリス式の柱が並んでいる。建物は、鉄筋コンクリート造で、下階の柱は、荷重を担っていない装飾である。そしてそれを利用して、上階の柱の窓割りと下階の柱の並びがわざと一致しないようになっており、上階と下階との分離をいっそう際立たせている。とはいえ上階と下階はまったく別物ではなく、周囲の建物にたいして上階と下階はそれぞれに簡素さの美を主張している。もっとも、外部の簡素さにたいして内部はかなりが新古典主義の精神から生まれたことを物語っている。これは、近代デザインの考えが複雑に入り組んでいる。これはロースが考えるところの近代文明人の精神のゆたかさをあらわしている。

上　図3：ベーレンス《AEGタービン工場》ベルリン　1909年
下　図4：ロース《ミヒャエル広場の建築》ウィーン　1911年

近代の区分

近代デザインの始点をどこにみるかは見方の分かれるところである。一つの候補として有力なのは、先にみたように一九一〇年前後である。ギーディオンもまた『空間・時間・建築』において、一九一〇年前後における立体派の試みを新傾向の先駆けとみているし、バンハムもまた『第一機械時代の理論とデザイン』において、一九一〇年前後を「重要な出発点」とみている。近代デザインを国際運動とみるならば、このあたりが妥当かもしれない。ただしそのとき気にかかるのは、ペヴスナーの名高い著作『近代デザインの先駆者たち』の記述が、一九一四年までとなっていることである。この著作はもともと、二〇世紀の近代デザインを特徴づける近代様式が、一九一四年までに成立してきたことを証明するものである。ペヴスナーは、モリスからグロピウスまでの近代デザインの先駆者たちを、ロマネスク建築がなお残るなかでゴシックの新様式を試みた技師たちになぞらえており、この著作で紹介しているのも近代デザインの前史というべき事例である。第二版にもとづく邦訳の題は『モダン・デザインの展開』となっているが、近代デザインがじっさい世界各国で展開するのは、むしろこの著作の記述が終わる一九一四年からとみるほうがよい。

近代デザインというときの近代が、時代区分をあらわす語であるならば、近代デザインはおよそ一九一〇年前後から一九七〇年前後におよぶ一連の運動として理解される。そしてその六〇年間はおよそ二〇年ごとの区切りにおいて三段階にとらえられる。すなわち、一九一〇年から一九三〇年までの発展期、

28

一九三〇年から一九五〇年までの確立期、一九五〇年から一九七〇年までの成熟期である。たしかに、実際の歴史はもっと複雑であり、各国ごとの事情の違いも当然ある。とはいえ、時代区分がつねに便宜上の手段であるならば、いっそう分かりやすいほうがいいし、三段階の成長モデルは運動として自然なありかたであって、二〇年ごとの区切りは目安としては適当である。

一九一〇年から一九三〇年までは、発展期である。一九一〇年前後に、近代デザインの出発点となる大きな変化がみとめられるが、一九一四年頃から各国において近代デザインの独自のありかたが見出されるようになる。そしてまた、ロシアの動きがオランダにも知られ、オランダの動きがドイツにも知らされるなど、国境をまたがる動きも活発であり、一九二〇年代には日本にも近代デザインの先駆者たちの仕事が紹介されていた。一九一〇年から一九三〇年まで、ヨーロッパにおける近代デザインの先駆者たちは、都市の大衆のために豊かな生活環境をもたらす使命を強く自覚しており、理想主義はしばしば社会主義と結びつきやすく、近代デザインもまた道徳上の理念にもとづく社会運動としての性格を強くもっていた。

一九三〇年から一九五〇年までは、確立期である。一九三〇年代までにすでに、近代デザインは国境を超えて展開してゆき、各国の取り組みの境界がなくなり、理念および様式についての共通認識が生まれてきた。それを印象づけたのは、一九三二年にニューヨーク近代美術館で開催された「近代建築国際展」である。この展覧会は、近代建築がしだいに「国際様式」へと収斂してきたことを知らせたが、近代デザイン全般にわたって同じことを確信させるものとなった。また一九三〇年代には、バウハウスの教授たちがアメリカに亡命して活動をおこなうようになり、ヨーロッパで試みられてきた近代デザインの実験は、アメリカで育まれてきた工業デザインの実践と出会い、相互に刺激しあうようになる。それ

につれて、近代デザインの仕事は、社会主義の理想にいかに接近できるかよりも、資本主義の現実にいかに順応できるかを気にするようになる。近代デザインは、それにともない、理念としてよりも様式として知られるようになる。

一九五〇年から一九七〇年までは、成熟期である。一九五〇年とは、第二次大戦後しばらくしてからの時点をいっており、現実に目立った変化はここから起こった。戦後になって各国で大量生産が本格化するにつれて、近代デザインの産物はしだいに日常生活に浸透してくる。それにともない、近代デザインは陳腐化するとともに、数ある様式のなかの選択肢の一つとして受容されるようになる。他方において、この時期になると、近代デザインにも強い個性が発揮されることもあり、直線によって特徴づけられる様式からの離脱もみられた。たとえば、ル・コルビュジエの建築にも、イームズの家具にも、硬直した様式にとらわれない自由な造形感覚がみとめられる。さらに、近代デザインが国際様式として認知されるなかで北欧諸国をはじめとして各国のモダンの主張がさかんになる。ジャパニーズモダンも一九五〇年代になって唱えられるようになった。一九六〇年代にはヴェンチューリが近代批判をおこないポストモダンが準備される。[029]

伝統の発見

近代の語は、意味のうえでは伝統の否定をはらんでいる。しかし、実際の歴史において近代デザインがいかに伝統と深く関係していたのかも知る必要があるだろう。一つ指摘するならば、西洋の近代主義者にとって、新古典主義には見習うべきところがあり、シンケル好みが根強くあった。なぜなら、新古

典主義はたんなる復古主義ではなく、近代合理精神にもとづく革新運動でもあり、厳格さや簡素さをその特徴とするからである。なかでもシンケルは、一九世紀の新古典主義を代表するドイツの建築家であり、柱が立ち並んで壮観なベルリンの《アルテスムゼウム》はその代表作である。近代デザインの先駆者たちは、少なからずシンケルに感化されており、シンケルの新古典主義の精神のうちから近代の理想を見出してきたとさえ言えるほどである。たとえば、ドイツ工作連盟の中心人物であったムテジウスは一九一一年の講演でこう語っている。「シンケルの仕事はそれ以後のなによりも高度で素晴らしくみえるし、見失われたものをあらわしているようにみえる、形態においてほかにない」。ロースは一九一〇年に発表された小論「建築」をこう締める。「最後の巨匠は一九世紀の始めに現れた。シンケルである。私たちがこのところ彼のことを忘れているが、それでもその偉業の放つ光は、次世代の建築家たちを照らしている」。ミース・ファン・デル・ローエもまた、シンケルの新古典主義をとおして、近代デザインの堅実さの美学にゆきついたと考えられる。またこのつながりを指摘したフィリップ・ジョンソンにしても、一九二〇年代末にドイツに訪れたのをきっかけに、ミースを見出すとともにシンケルを見出しており、一九五〇年代までのジョンソンは、この二人に感化されて簡素さを徹底する仕事をおこなってきた。

非西洋の文脈においては、二つの大きな矛盾に突き当たる。その一つに、非西洋の文脈において近代デザインというときに西洋風の意匠を広く指すことがある。近代化がすなわち西洋化であった事情によるが、近代デザインがそのように西洋風の意匠を広く指すのなら、西洋の文脈において近代以前とされるものも含まれることになる。もう一つに、近代デザインとはもともと西洋の文脈において近代特有とみられたデザインであるかぎり、非西洋の文脈にこれが持ち込まれると、少なくとも見た目で

は、近代特有だと感じられないことも起こりうる。西洋において伝統との対決によって生まれた近代デザインは、非西洋のうちでは伝統文化となんなく折り合えたりするものである。したがって、非西洋において、近代デザインはむしろ、伝統文化の再発見のきっかけになりえたし、伝統文化と矛盾しないという主張も成り立ちえた。日本の場合、一九二〇年代より近代デザインの考えが知られるようになると、日本の伝統文化のうちに、近代デザインにつうじる対象が見出されたり、近代デザインにつうじる美質が見出されたりする。とくに、茶の湯のなかでも利休によって大成された侘び茶の伝統は、近代主義者たちから評価されやすい性格をもっている。茶室や茶器のうちに見出されてきた、堅実さの美にしても、簡素さの美にしても、近代デザインの要求するところに合致するからである。

近代日本における茶の湯の評価について無視できないのは、一九二〇年代に近代デザインが知られるようになる以前に、近代主義者たちの関心に合致するような言説がすでに用意されていたことである。それは、岡倉覚三が一九〇六年に英語で出版した『茶の本』である。岡倉は、明治期にあって、日本が西洋美術の移入に乗り出していたときに、国内外にむけて東洋美術の奥の深さを紹介しつつ、日本美術自体の近代化をもくろんだ美術史家である。岡倉はすでに『茶の本』のなかで、茶室のうちに近代デザインにつうじる美質をみとめて賞賛していたが、岡倉はむしろ、西洋美術にたいして東洋美術の独特の美質を引き出そうとするなかで、近代主義者がのちに強調することになる美質にゆきついた。『茶の本』の「茶室」の章でとくに注目されるのは、茶室に相応するとされる数寄屋の語が、日本語で三通りに書き分けられるという指摘である。第一に、茶室が「好き家」だと言うのは、個人の趣味による建築だということであり、日本の伝統建築のなかでも、約束事に縛られない建築だということである。西洋建築の模倣にあけくれる当時の風潮にたいしては、茶

室こそが約束事にしばられない建築だという点で、真の芸術だとみなされる。第二に、茶室が「空き家」だと言うのは、部屋自体に装飾がなく、季節の物が置かれるだけだということである。もちろん、茶室はそのために芸術として劣るわけではない。空虚さはそもそも簡素さや清純さという美質と結びついており、装飾がないかわりに各所に細心の注意が払われている。第三に、茶室が「数寄家」だと言うのは、非対称な作りが好まれるからである。茶室はその非対称な作りによって不完全なままにされており、心のうちで完成されるべきものだからこそ深遠な含みをもつ。以上のように、岡倉覚三はまだ近代デザインを知らなかったにもかかわらず、後世の人々を刺激するところに触れている。こうした議論は、日本の近代主義者にとっては、伝統文化を評価する論拠となりえたし、海外の近代主義者にとっては、自分たちの主張を正当化する論拠となりえた。たとえば、ライトはこの本を参照しながら、近代建築のおこなう空間造形の正しさを主張した。[036] たとえば、ルーダーはこの本を参照しながら、近代タイポグラフィのおこなう非対称の文字組みの正しさを主張した。

山脇道子はバウハウスで学んだ数少ない日本人の一人であるが、道子の父は、裏千家の茶人であり、陶芸をたしなむなど、裕福な趣味人だった。[037] 道子もまた自分の生い立ちについて、「純日本的な環境」のなかで「茶の湯の世界と親しくしてきました」と証言している。[038] たしかに道子は、夫とともに二〇歳でバウハウスに入学するまで、造形教育を受けていない。けれども、茶の湯にすでに馴染めたのだと、後目指されていたものが含まれており、茶の湯のおかげでバウハウスでから回想している。両者の一つの共通点と考えられているのは、素材本位の実直なものづくりである。「茶の湯の世界では道具を作るために土をこねたり竹を編んだりと、手を動かすことで素材の性質を体得しますが、それは、素材の性質をあらゆる感覚を通して理解するというバウハウスの教えと似ています

す」と言う。そしてもう一つの共通点と考えられているのは、無駄のなさである。「お茶の道具の機能性は、バウハウスで不要なものを削ぎ落とした機能性と似ています。無駄を極限まで省いていった先に残されたいくつかの要素が、最初からそこにあったかのような存在感を持ち、調和しているのです」と言う。このように、道子はまたバウハウスでの体験が、茶の湯のうちに近代デザインに通じる価値を見出すにいたっている。

堀口捨己は、日本において近代建築を広めた第一人者であり、かつまた、茶の湯の研究者でもあった。同様の先例として、建築家の武田五一が一九世紀末におこなった茶室研究もあるが、堀口のほうが一九二〇年代における近代デザインの発展をふまえているだけ、茶の湯の研究にも新しい関心をそそぎ込んでいる。堀口の一九三二年からの茶の湯の論考は、戦後一九四八年に『草庭』にまとめられて出版されているが(040)、著者は「はしがき」で研究の動機をひかえめに明かしている。「…ひねくれたものと考えられた茶の湯の中に、近代的な素直なものを見出そうとしたのが、これであった。その後の茶室や、茶庭の調べもそのような日本の古いものの中にも見出そうとする試みに過ぎなかった」。

近代建築家タウトによる桂離宮の評価の話はあまりに有名である。一九三三年五月にタウトはドイツから亡命先の日本にたどりついた。かれはもう翌日に桂離宮をおとずれており(041)、近代デザインの関心からそれを高く評価したことが知られている。けれども、磯崎新が指摘するように、そのあまりの段取りの良さから、日本にすでに近代デザインに精通した人物がいて、タウトをそのように仕向けたであろうことが推測される。タウトを案内したのは、近代デザインの支持者であった上野伊三郎である。そして、上野の周囲にもすでに同様の議論を待望する空気があったと考えるのが自然である。一九三〇年代、民

族主義の高まりとともに東洋趣味ないし日本趣味がもとめられるようになり、日本に根づきつつあった近代デザインは、国際様式として知られたために活動がしにくくなった。そこで一つの戦略として、日本の伝統のうちに近代デザインにつうじる美質を指摘することで、近代デザインは民族主義者たちを納得させることができるかもしれない。あとで検討するように、タウトが来日する以前に、堀口捨己らはすでに明確な自覚のもと、それを準備する仕事をおこなっていた。

近代以後の近代

近代デザインというときの近代がもし時代区分にかかわる語であるならば、始点と終点とが確定されるはずである。この意味では、近代デザインとはおよそ一九一〇年前後から一九七〇年前後にかけての一連の運動とみることができる。そしてこのとき、一九一〇年前後がなぜ始点として注目すべきかについては前節で論じたが、一九七〇年前後がなぜ終点とみなされるかというと、ポストモダンがあらゆる分野において台頭してくる時期だからである。しかしまた、近代デザインというときの近代がもし時代を超えた傾向をあらわす語でもあるならば、ポストモダンが取りざたされてから、近代デザインがどのような現れをとってきたかも観察しなければならない。

ポストモダンとは、一九六〇年代から文化領域全般にわたって見られるようになった反近代主義の傾向である。大きな背景として、近代主義がその若々しさを失って老化したことがある。すなわち、新しさを打ち出すのが困難になっただけでなく、新しさの追求そのものが新しさを失って、空しい努力と思われるようになる。さらにまた、近代主義がおのずと上流化の方向に進んだこともある。すなわち、前

衛主義者たちの挑戦は、しばしば、洗練を極めるほど退屈になり、反省を極めるほど難解になり、大衆には近づきがたく思われてくる。ポストモダンはこうした情勢への反動として起こった傾向である。一九六〇年代にはその傾向はすでに現れている。たとえば、美術での先駆けは、大衆文化を取り込んだポップアートであり、建築での先駆けは、歴史の参照によって活力を取り戻そうとしたヴェンチューリの仕事である。もっとも一九六〇年代の当事者たちはポストモダンをはっきり自覚していたわけではない。ポストモダンの語をもちいて時代の傾向をとらえる論説が出回るようになるのは、一九七〇年代後半からである。なかでもジェンクスの一九七七年の『ポストモダン建築の言語』はその口火をきった書物である。[042]

ポストモダンのデザインは、近代主義批判をはらみながら、近代デザインで禁じられてきたことを肯定する。次にあげる三つの特徴はもちろん個々の事例においては濃淡をもって現れてくる。第一の特徴は、前衛主義への批判と、引用の肯定である。すなわち、新しいものが尽きたということは、歴史が終わったということであり、この認識から、過去の引用はむしろ歓迎される。第二の特徴は、純粋志向への批判と、対立の肯定である。すなわち、無駄のない形態はむしろ単調になりがちだったので、複雑さへの批判と、虚構の肯定である。すなわち、無駄のない形態はそのために退屈になりがちだったので、象徴をあえて受け入れ、虚構をあえて含みこむことで、失われた活力を取り戻そうとする。第三の特徴は、意味喪失への批判と、虚構の肯定である。すなわち、無駄のない意味はそのために退屈になりがちだったので、象徴をあえて受け入れ、虚構をあえて含み込むことで、失われた意味を取り戻そうとする。

脱構築の語はもともと哲学者デリダの著作から広まった語であるが、建築の分野でも使用されている。このとき、脱構築はしばしばポストモダンと混同されやすい語であるが、クロッツが指摘したように、脱構築はむしろ「第二の近代」というべき方向をあらわしている[043]。というのも、脱構築建築とは、過去の様式を

36

引用にあまんじるものではなく、科学技術の成果によりながら複雑な抽象形態にうったえる傾向をあらわすからである。脱構築建築は、たしかに、複雑な抽象形態にうったえる傾向を想起させるものでもあり、ロシア構成主義を想起させるものでもある。一九二〇年代の近代運動において以上の二つはいずれも十分に実を結ばずに非主流として終わってしまったことを考えると、二〇世紀末からの脱構築建築はいみじくも近代の未完のプロジェクトを実現するものとなっている。脱構築があくまで「第二の近代」であるのはそのためである。そしてまた、複雑な抽象形態がかならずしも意味を失なわず退屈にならないところは、以前の近代主義の克服ともみなしうる。

脱構築建築の名は、もともと、一九八八年にニューヨーク近代美術館でひらかれた「脱構築建築」展に由来する。そこで紹介された作品は、ゲーリー、リベスキンド、コールハース、アイゼンマン、ハディド、コープ・ヒンメルブラウ、チュミのものである。展覧会カタログのなかで、ジョンソンは、脱構築建築は「新しい様式ではない」といい、脱構築建築は「運動をあらわすのでもない」というが、かれの関心は、そこで紹介されている各国建築家たちの一九八〇年代の作品がしめしあわせたわけでないのに一九二〇年代のロシア構成主義のデザインと類似していることであり、それはとくに四角い断片が斜めに交差するところにみとめられる。この展覧会カタログでは、ウィグリーがその類似について詳しく論じている。それによると、脱構築建築にかんして、脱構築主義 de-constructivism とは、解体を本意とするものではなく、造形上のひねりのきいた構成主義 constructivism である。すなわち、脱構築建築は、近代デザインの伝統のなかでも、ロシア構成主義から力強い構成のしかたを独自に引き継いだものであり、脱構築建築における幾何学の構成は、見せかけの装飾ではなく、構造上の役割を担うものだとされる。

この展覧会によって自覚されだした脱構築建築は、表現主義の系統のものも含みながら、二一世紀にな

ってもなお健在である。もっとも、二〇世紀初頭の近代主義においては、新たな社会にむけた理想主義が少なからずみとめられたが、二一世紀の脱構築建築は、第二の近代ともいえる新たな造形を打ち出しながらも、国家の威信をあらわす競技場であったり、都市の観光をうながす美術館であったり、企業の印象をたかめる社屋の類であったり、現実主義の性格を強くしているようにみえる。

造形

ドイツ語では、近代デザインの中心理念をあらわす語として、ゲシュタルトゥング Gestaltung の語がよく用いられてきた。ドイツ語のゲシュタルトゥングは、なにより、かたちづくることをあらわす語である。[045] すなわちこの語は、かたちづくることをあらわす動詞ゲシュタルテン gestalten の名詞形であり、両者の語幹になっているのは、形態をあらわす名詞ゲシュタルト Gestalt である。そしてとくに、近代デザインの文脈では、ゲシュタルトゥングは事物自体を組み立てるという構成の含みをもつものであり、英語のデザインに相応する語としても使用されてきた。たしかに、近代デザインの考えがなお優位にある一九六〇年代までは、ドイツ語においてゲシュタルトゥングの語のほうが好まれ、英語のデザインの語が入り込むことへの抵抗があった。なぜなら、ゲシュタルトゥングが実質にかかわる仕事とみられたのにたいして、デザインは表面を取り替えるスタイリングとして理解されがちだったからである。[046] 日本語の訳としては、造形の語がゲシュタルトゥングの原義を尊重した訳として妥当であろう。たしかに、日本の近代デザイン運動のなかでも造形の語は、ゲシュタルトゥングとの対応関係を含みながら、デザインに相応する語として広く使用されてきた。以下では、近代デザインにおける造形の意味をゲシュタ

ルトゥングの用法をとおして明らかにする。

造形大学

　ドイツにおけるデザイン教育機関の名称の変化をみると、デザイン史のなかで造形 Gestaltung の語がいかなる位置をしめてきたかが分かる。まず、一九世紀末にはドイツでも工芸運動がさかんになり、工芸 Kunstgewerbe の語がよくもちいられ、各地に工芸学校 Kunstgewerbeschule が設立された。一九四九年から七〇年代の始めまでは、西ドイツにおいて、工芸学校の後継として工作学校 Werkkunstschule が整えられたが、現在この学校のほとんどが大学などの教育機関へと解消されている。これにたいして、造形大学 Hochschule für Gestaltung の名称もすでに用いられてきた。一九二六年にデッサウに移転したバウハウスがこれを副名称として使用したのが最初とみられる。この名称をかかげた学校としては、一九五三年に設立されたウルム造形大学が知られる。当初この学校は、バウハウスを引き継ぐ学校として設立され、造形大学という名称にバウハウスとのつながりを暗示してきた。一九六八年にウルム造形大学はやむなく閉鎖するが、一九七〇年にオッフェンバッハ造形大学がこれを引き継ぐかたちで整えられた。何人かのウルムの教員は、こちらに移って指導をおこなった。たしかに、オッフェンバッハ造形大学はまったく新しく設立された学校ではなく、前身となる学校の名称をみると興味深いことが分かってくる。もともとこの学校は、一八三三年から「職工学校」として始まり、一八八五年から「工芸学校」となり、一九四九年から「工作学校」となり、一九七〇年から「造形大学」となっている。こうした名称それ自体のうちに、ドイツにおけるデザイン教育の変化が映し出されている。

40

各時代を代表する造形大学 Hochschule für Gestaltung を比較するならば、造形の理解のしかたの変化や、造形の語のもとでの力点の変化について知ることができるだろう。そこで注目したいのは、三つの教育機関である。それは、戦前のバウハウスであり、戦後のウルム造形大学であり、二〇世紀末からのカールスルーエ造形大学である。これら三つは新しい科学技術を取り入れるのに熱心であり、新しい社会のもとめに応じた活動をすすめようとしたが、違いも明らかである。バウハウスは、造形の目標として建築に重きをおこうとしたが、グロピウスの時代にはまだ製品デザインにおいて大きな成果をあげられるが、同時にまた情報伝達にたいする関心を強くしており、産業社会から情報社会への移行にむけた数々の実験をおこなっている。カールスルーエ造形大学はもともとメディア芸術センターZKMにともなって設立されたという経緯をもつ。したがって、以上の三つの造形大学を比較することで、造形の理念がいかに時代とともに変化してきたのかを把握できるだろう。比較の観点として次の五つがある。第一に、教育組織において造形の語がどのように使用されていたのか。第二に、教育課程において基礎教育がどのように実施されていたのか。第三に、専門教育において専門分野がどのように設置されていたのか。第四に、実践教育において自由芸術がどれくらい重視されていたのか。第五に、実践教育において学問の知がどれくらい導入されていたのかの観点から検討をおこないたい。

工芸から造形へ

一九世紀後半から、ドイツ各地では産業振興をおもな目的として「工芸博物館」ならびに「工芸学

校」がつぎつぎと設立された。そしてこの名称の普及にともない、工芸 Kunstgewerbe の語のもとでデザイン活動がおこなわれるようになった。二〇世紀になると、ドイツの工芸の刷新がますます急務となり、ヴァン・ド・ヴェルドもそのために尽力した。ベルギー出身のこの造形家は、アールヌーボーの代表人物として知られるが、一九〇二年よりかれは、ザクセン゠ワイマール゠アイゼナハ大公の招聘により、ドイツのワイマールで美術顧問として工芸の指導にあたっている。ヴァン・ド・ヴェルドが一九〇二年に着任しておこなったのは「工芸ゼミナール」の開設である。これは、新しい考えの普及をねらった、建築と内装を手がける工房で、かれ自身の設計による工房棟がつくられたが、当時としては簡素なデザインにまとまっている。この建物には、かれ自身の工房が置かれただけでなく、「工芸ゼミナール」を発展させるべく「工芸研究所」が設けられた。この「工芸研究所」は、将来の「工芸学校」の設置にむけた暫定組織で、工房での教育活動もおこなった。かれは一九〇七年一〇月に大公に提出した報告書において、「金工工房」「琺瑯工房」「織物工房」「絨毯工房」「印刷工房」「製陶工房」「造本工房」の活動について報告をおこなっている。またそれらに加えて「素描工房」が準備されていると書いている。一九〇八年には、大公側が「工芸学校」の設立を正式にみとめ、以来、ヴァン・ド・ヴェルドはその校長として学校組織をととのえていく。一九一一ー一二年の年次報告書をみると、この時期には、各工房での専門教育に加えて、「素描」「塑造」「装飾」「色彩」といった基礎授業がととのってきた様子である。第一次大戦が始まると、ベルギー国籍をもつヴァン・ド・ヴェルドはドイツで仕事がしづらくなり、一九一五年四月にかれはグロピウスに校長職を引き継ぐように打診する手紙を送っている。その手紙によると、グロピウスの他にも二人候補がいたようである。けれども、同年九月をもってワイマールの「工芸学校」は閉校となった。

一九一九年、グロピウス主導のもと、「美術大学」および「工芸学校」をともに引き継ぐかたちで、新たに「ワイマールの国立バウハウス」が設立された。新しい校名は、前身の学校との違いをかなり鮮明に打ち出している。校名から「美術」の語が外されることで描写に重きをおく美術教育との違いがしめされ、校名から「工芸」の語が外されることで装飾に重きをおく工芸教育との違いがしめされた。グロピウスの造語であるバウハウスとは「建築の家」といった意味であり、バウだけなら建設の意味にももっとも近く、造形のうちでも構成に重きをおく姿勢をほのめかしている。とはいえ、バウハウスはもとから新進気鋭の機関だったわけではない。前身の教育機関からの教師もなお残っていた。工房を中心とした教育はもともと工芸学校において培われたものであり、工芸学校の工房をそのまま引き継いでいる場合もあった。一九一九年の設立時の宣言文は、中世の造形美術を理想として、建築を中心とする造形分野の総合をとなえており、中世の職人組合を理想として、手工芸の伝統に立ち戻ることを謳っている。これはほとんどモリスの主張である。しかし一九二二年になって、グロピウスは手工芸重視をあらためて機械生産との連携をはかる新たな方針をうちだした。またこのころには、オランダの新造形主義の影響のもと、バウハウスは、個人の自己表現を重くみる表現主義にかわって、幾何学形態によって普遍美をねらう構成主義へと傾斜していくようになる。一九二三年に開催されたバウハウス展は、こうした一連の変化をはっきり印象づけるものとなった。

一九二五年にワイマールのバウハウスは閉鎖となりデッサウで再開することになった。一九二六年には、この学校は、「デッサウのバウハウス造形大学」として正式に認可を受けた。ワイマールのバウハウスがもともと中世のギルドに範をとった工作共同体を目指していたならば、デッサウ

造形大学の名のもとで専門教育機関としての体裁をそなえるようになる。親方と呼ばれていた教師たちは、教授と呼ばれるようになった。デッサウのバウハウスは、造形大学の名をもつ最初の学校であり、バウハウスの名とともに、造形大学の名もまた、構成に重きをおくことを含んでいる。バウハウスが造形大学として認可されたあとに有名な新校舎が落成したが、この建物はバウハウスの造形理念をもっとも明白に象徴しているといえる。それは、工業技術の粋を集約しているというだけではない。表面に装飾をもたぬかわりに、長方形の積み木を組み立てたようになっており、全体の構成がひときわ目を引く建物となっている。

近代デザインは二つの流れが合流したところで見出されてきたものである。その一つは、産業の流れで、ものの表面を飾るのではなく本体そのものを作り上げようとするもので、装飾よりも構成をおもんじる。もう一つは、美術の流れで、ものの姿形を描くのではなく、形態そのものを提示しようとするもので、描写よりも構成をおもんじる。そうみると、バウハウスの活動期間は一九一九年から三三年までの一四年間とけっして長くなかったが、一九二五年前後はそのなかでも以上の二つの流れがうまく合流していた希有な時期だったといえる。たしかに、生産と生活にもっとも適合したありかたとしての合理性が蔑ろにされることもなく、製品の形態について機能がそれほど厳格にいわれることもなく、二つの要求はたがいを尊重し合っていた。そのかぎり、バウハウスにおける造形の理念は、かたちづくるというだけではなく、構成の理念と強く結びついていた。一九二七年から二九年にかけてバウハウスで学んだ水谷武彦は、ゲシュタルトゥングを構成と訳したが、それはかれがバウハウスの理念をよく理解していたからである。

グロピウスが校長をつとめた一九一九年から一九二八年までのバウハウスの造形教育は、建築を目標

にかかげながら、実際のところ各工房での教育を中心としており、製品デザインにかかわる工房が多かった。そのなかでやや異色だったのは、一つには、印刷工房であり、もう一つには、舞台工房である。両者はむしろ、生産から交通へ、製品から情報へ、という脱工業化の流れを先取りするところがあるので、以後の展開の先駆けとして注目される。印刷工房はもともとファイニンガーらの指導のもとで版画制作をしていたが、一九二三年のモホイ=ナジの加入により、タイポグラフィの実験の場となった。ただしそこでは実際の印刷はほとんどおこなわれず、印刷のための紙面の創案がおこなわれた。これは今日いわれる視覚伝達デザインに近い仕事であるといえる。それから、バウハウスにあって舞台工房はさらに異色にみえるが、これもまた、見せる技術にかかわる試みとして注目される。というのも、シュレンマーが舞台工房を指導するようになってから、この工房は、演劇から舞踊へと重点を移して、舞台における視覚要素の運動について探求をおこなうようになり、劇作上の関心よりも造形上の関心のほうを前面に出したからである。

一九二八年にハンネス・マイヤーが二代目校長に就任した。かれは、造形の実践において、工学と結びついた構成＝コンストラクションを肯定し、芸術と結びついた構成＝コンポジションを否定する。前者は、時代の要請に応じるものとされ、後者は、自己満足したものとされる。マイヤーは、自由な芸術活動をみとめず、機能から離れた幾何学形態を受け入れない。それは、機能主義を肯定する立場であり、形式主義を否定する立場である。しかもかれは、バウハウスにすでに浸透してきた反個人主義および反表現主義をさらに徹底して考えており、共同作業を重視している。マイヤーのこうした持論は、一九二八年にバウハウスの機関誌に掲載された「建設」という短文において、次のように表明されている。したがってこうしたすべては芸術作品では

「この世のすべては、機能×経済という公式の産物である。

ない。芸術というのは構成＝コンポジションであって目的をもたないものである。これにたいして生活のすべては機能なのであり芸術ではありえない。…純粋な構成＝コンストラクションは、新たな形態世界の基礎であり、新たな形態世界の目印である。…建設はもはや建築家の野心による個人作業ではない。建設はいまや複数の労働者と発案者による共同作業である」。マイヤーはこの文章において、建設 Bauen の語を一貫してもちいており、建築 Architektur の語をもちいない。こうした語の選択にも、役に立つ生産活動のほうを優先する姿勢がみてとれる。一九二九年にバウハウスの機関誌に掲載された「バウハウスと社会」という短文では、芸術系教員への配慮もあってか、芸術自体を否定するような言いかたはされていないが、マイヤーの社会主義の志向は強くあらわれている。かれによると、芸術はもっぱら社会集団のために新しい「秩序」を提案する活動であるべきであり、造形家および芸術家がなすべきは「民衆への奉仕」であるという。

一九二八年にハンネス・マイヤーが校長に就任してからもバウハウスのかわりなかった。たとえばこの年にバウハウスの機関誌は「造形雑誌」を名乗るようになっている。ただしマイヤーの指導によってバウハウスの造形の内実はすこしずつ変化してくる。美術系の教員はみずからの存在意義を見出しにくくなる。第一に、芸術活動を縮小していく方針によって、美術系の教員はみずからの存在意義を見出しにくくなった。第二に、造形教育のなかに心理学のような学問教育を取り入れるようになった。第三に、建築教育を強化するとともに、共同作業を重視するようになり、都市計画および集合住宅にも力を入れるようになった。以上のように、マイヤー時代になると、同じ造形の名のもとでも、グロピウスの時代には二つの構成のあいだの均衡が保たれていたが、マイヤー時代になると構成＝コンストラクションのほうが構成＝コンポジションよりも優位になる。一九三〇年にはマイヤーは共産主義者の疑いをかけられて早くも辞任に追い込まれるが、現実主義の路線はその

のちも引き継がれた。三代目の校長となったミース・ファン・デル・ローエは、学校の政治色を消そうとはしたが、世界恐慌のために工房の生産品が売れなくなり、バウハウスは建築の専門学校として存続していくほかなかった。とはいえ、それでもって学校に活気がなくなったわけではなく、この時期に学んだ山脇道子の証言にみるように、自由な雰囲気はなお保たれていたようである。バウハウスは一九三二年にやむなくベルリンに移転したが、一九三三年にはナチスの圧力によって閉鎖に追い込まれた。

生産から交通へ

マックス・ビルは、スイス出身の多才な造形家で、戦前にバウハウスに在籍しており、戦後にウルム造形大学の設立にあたった人物である。そこでまずこの造形家の歩んだ道をみておく必要がある。ビルがバウハウスに在籍していた一九二七年から二八年までの二年間は、ちょうど校長がグロピウスからマイヤーへと変わる時期で、最初の二学期間はまだグロピウスが校長であった。ビルは、バウハウスにおいて、カンディンスキーなど画家教師たちに親しみをもっており、ビル自身もまた絵を描くことに非常に熱心だった。ビルがバウハウスの専門課程を修了せずに去ったのは、自由な芸術活動にたいして冷淡なマイヤーの方針になじまなかったせいとも考えられる。そののち一九三三年にバウハウスは閉鎖するが、ナチスドイツのもとで近代デザインを押し進めるのが困難になった時期に、ビルはナチスのおよばない故郷スイスで、近代デザインの実験を続けることができた。ビルがとくに熱心に広めようとしたのは、「具体造形」もしくは「具体美術」とよぶところの抽象美術であり、ビルはその名のもとで、数学の規則にもとづく幾何学造形を試みた。ビルはまたその造形原理を生かして多くの印刷物のデザイ

ンを手がけている。ビルはなにより近代タイポグラフィの主唱者であり、一九四六年のチヒョルトとの論争は、戦後スイスにおける近代タイポグラフィの発展の始まりを告げるものとなった。ビルはこのときすでに製品デザインも手がけていたが、ビルが企画にあたった一九四九年のスイス工作連盟の展覧会「良い形態」は好評を博して、スイスだけでなくドイツでもおこなわれた。この展覧会は、同年一〇月にウルムにも巡回したが、このことはビルがウルム造形大学の設立者に抜擢される一つのきっかけとなった。

ウルム造形大学は、戦後ドイツのデザインを牽引する機関にまで成長したが、この学校はもともとドイツの民主化に資する教育機関として構想されたものである。一九四九年の時点では、発起人のショルとアイヒャーは、政治教育に重きをおく学校をつくろうとしていた。しかしビルの働きかけもあって、一九五〇年からは、造形教育に重きをおく学校へと傾いていった。ただしその場合でも、偏狭なイデオロギーに染まらないように、全教育のなかで一般教養をしっかり身につけることが織り込まれていた。一九五一年に提出された「造形大学」の構想図をみると、基礎教育が中心にあり、五つの専門学科および五つの学問分野がそのまわりに配置されている。専門学科には、「都市建設」「建築」「製品形態」「視覚造形」「情報」があがっている。学問分野には、「社会学」「政治学」「経済学」「心理学」「哲学」があがっている。一九五二年には、この計画にそって募集がなされた。

一九五三年にウルム造形大学は、市民大学の校舎を間借りして授業を始めた。ビルがその初代校長となった。開校前に発行された入学志願者向けの冊子をみると、ウルム造形大学は「バウハウスの後継」であると謳われているが、ビルがこの大学の開設にあたり参照したのは、自由な芸術活動にたいして寛容だったグロピウスのモデルであって、徹底した機能主義をとなえるマイヤーのモデルではなかった。

ビルは、機能から離れた造形上の問題にまず取り組んでおくことが重要であり、基礎教育は「目的から離れた美学」に集中するべきだと考えていた。一九五三年から五五年にかけては、アルバース、ペーター・ハンス、イッテンといった、バウハウスに縁のある講師たちが、短期集中ではあったが、基礎造形の指導にあたっている。ビルもみずから基礎造形の授業をもった。ビルはこのように、抽象美術をとおした訓練によって、学生にまず造形の根本原理を学ばせようとした。

一九五五年にはビルが設計した新校舎において授業がおこなわれた。ウルム造形大学はこれで教育機関としてのかたちを整えたことになる。グロピウスはこのウルム造形大学の設立にむけての助言者の一人であり、同年一〇月の新校舎の落成式にはアメリカから参加している。グロピウスは記念講演をこう始めている。「約三〇年前になりますが、私もまた、今日ビル教授がおかれているのに似た状況にありました。一九二六年に、私自身の設計によるバウハウスの校舎の落成式があったのです。けれども、今日の式典にたいする私の関心はそれ以上であります。といいますのも、バウハウスの基本理念が、ここウルムの地において、新たなドイツの本拠地を見出したのであり、それをさらに発展させる組織を見出したからです。この機関がその知的責務に忠実であり、バウハウスの時代よりも政治動向が安定しているならば、この〈造形大学〉の放つ芸術の輝きは、ウルムを超え、ドイツを超え、芸術の才のある人間が、真に高度な民主主義の発展にとって、いかに必要不可欠であるのかを、世界に知らしめることができるでしょう」。グロピウスのこの発言は、反ファシズムを含むかぎり、発起人のショルとアイヒャーの当初の意図にもかなっており、造形大学における芸術の役割の大きさを主張するかぎり、ビルの目指している方向を後押しするものでもあった。

一九五五年、教育がようやく軌道に乗り出したかにみえたが、若手教師のあいだには、芸術教育を中

心にすえるのではなく、産業の要請に即応できるよう、自然科学および社会科学にもとづく教育へと転換すべきだという考えもあった。ビルはその方向には反対で、両者の溝が深まった結果、一九五七年にビルは大学を去った。一九五八年からは、造形をとくに芸術とみる考えは背後にしりぞき、芸術にかわって自然科学および社会科学との結びつきが強化され、産業との連携がさらに強化され、いわゆる「ウルムモデル」が展開する。[072] しかしこれは、バウハウス主義の終わりと見るべきではない。というのも、同じような方針の変化は、バウハウスのマイヤー時代にもみられたからである。造形の名のもとで自由な芸術活動がはたして受け入れられるのかが、再度問われたことになる。

ウルム造形大学の教育は、四年間でおこなわれる。最初の一年は、全学生にむけた基礎教育であり、それにつづく三年間は、各専門分野でおこなわれる専門教育である。一九五三年から五七年まで、基礎教育では、芸術作品の制作をとおして、あらゆるものに通用する造形法則を学ぶことが目指された。これにたいして、一九五八年からの基礎教育では、学問分野の理解をとおして、高度な造形のために必要とされる方法論を学ぶことに力点が移った。ビルが去ってからの方針転換のためである。たとえば、空間の理解のために位相論が取り入れられたり、記号の理解のために記号論が取り入れられたりした。一九六二年からは、全学生共通でおこなわれてきた基礎教育が廃止されて、各専門学科において初年次教育がおこなわれるようになった。

ウルム造形大学の各専門学科はいかなる特徴をもつのか。[073] 一つ目として、建設学科は、建設の工業化にかかわる学科である。たとえば、建物の各部を標準化することで各部を工場で完成させるといった課題に取り組んだ。当初この学科は、「建築と都市建設」と呼ばれたが、一九五七年には「建設」と改名されたが、一九六〇年には「工業建設」と改名されている。すなわち、芸術の色のついた建築 Architektur の改名

語にかわって、工学の色のついた建設 Bau の語がとられたのであり、指導方針の変化がそこにも反映されている。二つ目として、製品造形学科は、工業製品の設計にかかわる学科で、なかでも機器類の設計に重きをおいた。さらにまた、生産システムの構築にもおよんでいる。当初この学科は「製品形態」とよばれたが、一九五八年には「製品造形」と改名され、形態自体の追求にあまんじる態度との決別をより鮮明にしている。三つ目として、視覚伝達学科は、視覚手段をもちいた伝達にかかわる学科である。ただしそのやりかたは、画像の刺激にうったえる商業広告の手法とは一線を画するもので、タイポグラフィの論理構成にもとづく情報伝達に重きをおく。学生の課題は、記号表示から記号体系へというように、複雑になっていく。当初この学科は「視覚伝達」とよばれたが、一九五六年には「視覚造形」と改名されており、情報伝達の側面に力点が移ったのがわかる。四つ目として、映画学科は、一九六二年に視覚伝達学科から独立した学科で、西ドイツで早くに設立された映画教育の機関のひとつである。物語構成にかんする実験や、撮影や編集にかんする実験をおこない、ミニチュア作成の手法をあみだした。五つ目として、情報学科は、ジャーナリスト養成のための学科である。特定の分野に限定されない伝達手法をあつかう特色のある学科であったが、学生数は少なく、視覚伝達学科を補完する役割をはたすもので、一九六三年には映画学科に統合された。

ウルム造形大学は、学生の教育だけでなく、企業から委託された開発業務にも力を注いだ。一九五六年に発売されたブラウン社の音響再生機器SK4はその成果物である。一九五八年からは、教育活動と開発業務をはっきり区別するために、開発グループが組織された。たとえばグループE2は、ギュジョロの指導のもと、ブラウン社の調理器具のデザインなどを手がけ、グループE5は、アイヒャーの指導のもと、航空会社ルフトハンザの視覚表示デザインなどを手がけた。このように、各グループは大学内

のデザイン事務所のようなもので、講師の指揮のもと企業から委託された開発業務をおこなったが、そのさいに、大学はその理念にふさわしい開発業務のみを受ける方針をとった。学生たちは休暇中にそこで働いて稼ぐこともできた。開発グループの存在は、大学の名声を高めるとともに、企業との結びつきを深めたので、学生たちにも有利に働いた。

ウルム造形大学において「製品造形」はたしかに看板領域であった。専門学科のうちで製品造形学科がもっとも多くの学生を有してきたし、企業と連携して模範製品を世に送り出すことで、造形大学の評価を高めてきた。けれどもまた、視覚伝達の分野における取り組みも劣らず充実しており、情報や映画といった分野の教育が始まったのは意味深い。バウハウスでの教育がもともと製品デザイン中心であったならば、ウルム造形大学はたしかに製品デザイン中心から脱却しつつある。総じてみるならば、造形の力点は、生産から交通へ、製品から情報へ、というように変化している。しかしウルム造形大学は、一九六八年、財政難などから閉校へと追い込まれた。

造形の解消

カールスルーエ造形大学は、一九九二年にメディア芸術センターZKMの開設にともなって設立された大学である。初代校長のクロッツは、開学記念講演において、新しい造形のありかたよりも、新しい芸術のありかたを論じており、そのなかで「第二の近代」という理念をかかげている。クロッツによると、近代とは、特定の時代をいうのではなく、過去にも未来にも通用する基礎原理をいうものである。ただし二〇世紀末に見出された「第二の近代」は、二〇世紀前半の前衛主義者たちの近代とは区別され

52

るところもあり、前衛の終焉以後の近代だとされる。現代ではすべてがグローバルな背景のもとで起こることであり、何一つ確実なことなどない。したがって、芸術はますます自己充足したものではありえず、楽観主義によるユートピア志向はもはや通用しない。「第二の近代」は、新しいものを追求する理念だとしても、私たちは危機に瀕した世界にたいする責任から逃れられない。「第二の近代」は、新しいものを追求する理念だとしても、何らかの教義をもつわけではないので、私たちはそのつど新たな可能性を見出さなければならない。一九九六年、クロッツは、夏学期の開始にあたっての学長講演のなかで、カールスルーエ造形大学がいかなる教義ももたないことを次のように強調した[075]。「私たちには綱領はいらない。私たちにはバウハウスもいらないしウルムもいらない。私たちには教義はいらない。私たちには多元主義だとか民主主義というしかない開かれた態度である。この大学がいかなる綱領をもしめさないのは、綱領をもつと、強い思い込みのために民主主義であるところのすべてに反する恐れがあるからである」。

カールスルーエ造形大学は、造形の語のもとで、芸術とデザインとを曖昧に包摂している。たしかにこの学校名は、英語では University of Arts and Design と表記されている。では、カールスルーエ造形大学はそれまでの造形大学とどのように違うのか。バウハウスは、芸術をとくに機械生産と結びつけることに熱心であったが、カールスルーエ造形大学は、芸術をとくにデジタル技術と結びつけることに重点をおく。ウルム造形大学は、一九五〇年代後半より、造形の看板をかかげながら芸術から芸術の色をなくす方向に進んだが、カールスルーエ造形大学は、造形の看板をかかげながら芸術を前面に出している。芸術はけっして自己充足したものではなく、二〇世紀後半から、芸術の自律性がいっそう揺らいできており、社会実践においてよぶようになっている。これにたいして、デザインのほうは機能主義をそれほど信用しなくなり、技術

革新のために従来の機能にとらわれない自由な発想をもとめるようになっている。このように、現実においで芸術とデザインの境界はますます曖昧になっているのだから、芸術を前面に出すといっても、昔とはその意味合いはだいぶ異なっている。

カールスルーエ造形大学は、五つの大きな部門からなる。「展示デザインと舞台デザイン」「伝達デザイン」「メディア芸術」「芸術学とメディア哲学」である。カールスルーエ造形大学は、綱領をもたないとはいえ、いくつかの特色をもっている。第一の特色は、芸術色を強く出していることである。もちろん、展示デザインと舞台デザインが前面に出ているのは、二つの造形分野が、芸術にかかわり深いだけでなく、芸術を超えた応用の可能性をもつからである。そしてなによりも、メディア芸術はこの学校の看板であり、メディア芸術センターZKMと連携して活動をおこなっている。第二の特色は、部門の名称においてデザインの語がそのまま使用されていることである。学校名になお残されている造形の語はもはや諸分野をゆるく包摂するにすぎず、特別な拘束力をもたなくなった。第三の特色は、生産よりも交通のほうに重点を置いていることである。たしかに、建築教育もおこなわれてきたが、独立した建築部門はなく、全体として視覚伝達にかかわる分野の比重が高くなっている。第四の特色は、理論部門をもつことである。造形教育において知の部分を重視するようになり、初代学長のクロッツは美術史家であり、二代学長のスローターダイクは哲学者である。理論と実践とのあいだの緊密な相互作用をねらっている。

構成

近代デザインは、二〇世紀の始めに二つの流れが合流したところで見出されてきたものであり、二つの流れを含みながら発展してきた。その一つは、産業の流れで、そこでは、製品を装飾するよりも製品自体をいかに構成するかが強く意識された。もう一つは、美術の流れで、そこでは、対象を描写するよりも平面や立体それ自体をいかに構成するかが強く意識された。したがって、近代デザインにおいて構成はもっとも重要な理念だったといえる。一九二〇年代からは日本にも近代デザインの考えが持ち込まれるが、日本語でいう構成の語もまた、近代デザインの考えを紹介するうえで鍵となる語であった。そこで以下では、構成の意味を問うことから始めて、構成の語がいかに強調されてきたかを明らかにする。日本の近代デザイン運動にかんしては、三つの事例を取り上げたい。第一の例は、村山知義による構成主義の受容であり、第二の例は、戦前から戦後にかけての構成教育であり、第三の例は、近代建築家による構成の主張である。

構成の語

構成とは、素材として選び取られたまとまりのないものを、結び合わせたり、組み立てたり、関係づけたりして、一つの全体にまとめあげることである。そして、日本語でいう構成の語は、場合によって、構成＝コンストラクションにもなり、構成＝コンポジションにもなり、両者を曖昧に含むこともできる便利な語である。たしかに、構成にあたる二つの西洋語はまとめあげるという意味では同じだが、微妙な含みの違いがあり、両者は区別されることもある。構成＝コンストラクションは、いうならば、工学にかかわる構成であり、使用される物の構成といった感じをあたえる。構成＝コンポジションは、いうならば、芸術にかかわる構成であり、構成自体を追求する構成といった感じをあたえる。そのかぎり、近代デザインは両方とも含んでいる。近代デザインは、産業の流れをくむ傾向としては、美術の流れをくむ傾向としては、描写よりも構成＝コンストラクションを重視するものであり、美術の流れをくむ傾向としては、描写よりも構成＝コンポジションを重視するものである。たしかに、西洋美術において構成＝コンポジションはそれまでも軽視されてきたわけではなく、二〇世紀の近代主義において、他の要件よりも優先されるようになったとみるべきであろう。したがって、近代デザインがとくに過去の美術との決別を唱えるときは、構成＝コンストラクションが主張されがちであり、構成主義のもとでの構成＝コンストラクションの主張はその最たるあらわれだった。

構成とは何かをより掘り下げて考えてみるならば、構成とは素材をまとめあげる行為であるかぎり、素材にたいして何かを強いる行為であるにちがいない。誇張していうと、構成という行為には、支配が

はらまれており、それゆえに、暴力がはらまれている。ただしそうみるときに、私たちは、内からの構成という理想をかかげることができる。すなわち、構成とはたしかに素材にたいして何かを強いる行為であるが、それでも、素材のなかから秩序をもたらす可能性にかけることはできる。そしてそれがもし成し遂げられたなら、支配という能動はなお維持されるにしても、素材にしたがうかぎり、模倣という受動がはらまれることになる。さらにまた、内からの構成がなしとげられたかぎり、作り上げられた形象の内部において、生きた交通がみとめられるはずである。すなわち、要素どうしの自由な相互作用がみとめられるはずである。そのかぎり、形象の内部にみとめられる生きた交通はいわば小さなユートピアであり、私たちの社会の小さな見本となるかもしれない。したがって、美学がもしメディア論とも一線を画そうとするならば、形象がどのような交通をはらむものなのかを問うべきだろう。

構成の語の用法については注意したい点がある。それは、哲学などの理論分野でいわれる構成がしばしば認識の作用として理解されていることである。すなわち、そこでいわれる構成とは、対象をまさに対象としてまとめあげる認識の作用であって、個人においても、集団においても、無自覚になされる作用である。そして、哲学などの理論分野では、構成主義なる立場もよく主張されるが、その立場による ならば、対象はつねにすでに認識によって構成されており、対象はけっして認識からは離れてありえないとされる。したがってこの立場からすると、世界にしても、歴史にしても、現実にしても、私たちが問題とする対象は、つねにすでに認識によって構成されている。しかしこうした理解にたいして、芸術

の分野においていわれる構成とは、実際の制作行為のことであるか、制作物の組み立てのことである。そして、芸術でいわれる構成主義とは、認識論上の構成主義ではなく、制作論上の構成主義である。たしかに、哲学などの理論分野における構成理解と、芸術などの実践分野における構成理解とは、まとまりのないものをまとめあげるという意味でたがいに通じている。しかもつきつめるなら、認識と行為とその所産はけっして切り離しては考えられない。とはいえ私たちが構成について論じるときには、それがおもに、認識を問題としているのか、行為を問題としているのか、対象を問題としているのか、区別してかかる必要はある。

絵画の構成

西洋の芸術において構成はけっして軽視されてきたわけではなかった。西洋中世にあってラテン語の compositio は、制作物の内なる調和をあらわすのに使用されていた。[078] 音楽については、この系統の語がいまのように作詞を含まない作曲をあらわす語となったのは、近世以降とみられる。絵画についてはたとえば、アルベルティが一四三五年の『絵画論』において、絵画の三大要素として「輪郭」「構図 compositione」[079]「採光」をあげている。それによると「構図 compositione とは、描かれた作品のなかの諸々の部分が、組み合わされるところの絵画の仕方である。画家のもっとも偉大な作品は、歴史画である。歴史画の部分は人体であり、人体の部分は肢体であり、肢体の部分は諸々の面である」[080]。このように、絵画における画面の構成は、もともとは、構図＝コンポジションであり、画面のうえに描写対象をいかに配置するのかをいうものだったが、二〇世紀になって絵画がもはや対象の描写をやめたときにそれは、構成＝コン

58

ポジションとなり、画面のうえで抽象要素をいかに配置するのかをいうようになった。伝統絵画においては何を描くのかが大事であり、主題がまず問われたならば、抽象絵画においては何も描かれていないとはいえ、色彩や形態そのものが提示されるので、構成への関心がおもてに出てくる。抽象絵画はそのときに音楽から構成のありかたを学ぶこともあった。

カンディンスキーは、一九一〇年前後にすでに抽象絵画にゆきついたとみられる。そしてその頃よりかれは《構成＝コンポジション》の題名をもつ連作に取り組むようになる。これはすなわち、作品の抽象化によって構成がもっとも大きな関心事となったことを物語っている。またこの語によって、音楽との連想が働いていたのは間違いない。一九一〇年から一九一三年のあいだに《構成7》までが描かれている。一九一〇年の《構成2》ではまだ人物のいる情景がとどめられていたが、一九一三年の《構成7》では何とも言えない色彩の乱舞が目に飛び込むばかりである（一四一頁の図）。この表現主義の時代のカンディンスキーの著作として有名なのは、一九一〇年に書かれ一九一二年に出版された『芸術における精神的なもの』である。[081]この画論は、絵画の構成について論じており、音楽との比較もおこなっている。カンディンスキーはそこで、画面全体の「大きな構成」のなかに個々の形態の「小さな構成」が含まれている、という関係について示唆している。[082]かれはまた、構成要素の「響き」について説明している。そして最後には、二つの構成のあらわれかたを区別している。その一つは、「旋律的構成」とされる単純な構成であり、もう一つは、「交響的構成」とされる複雑な構成である。[083]前者はすなわち、単旋律の音楽にあたるものであり、後者はすなわち、多声音楽にあたるものである。カンディンスキーの《構成＝コンポジション》は、新しい「交響的構成」のうちでも、「理性」「意識」「意図」「目的」にもとづく構成の例として紹介されている。[084]たしかにそうした場合でも、最後に信用すべきは計算ではなく

59 　構成

感情であるというが、新しい時代の絵画はそれでも無意識による構成から脱して、意識にもとづく構成にゆくだろうと結論づけられる。カンディンスキーにとって絵画の「精神」とは、新しい絵画をもたらす理性の力にほかならなかった。

カンディンスキーは一九二二年よりバウハウスで教え始める。一九一三年の《構成7》は、不定形な形態にうったえていたが、一九二三年の《構成8》は、幾何学形態にうったえている（一四一頁の図）。たとえば、一九二三年の《貫通する線》にみるように、カンディンスキーの抽象絵画によくあるのは、絵画の部分形象のうちにも同じような絵画が繰り返されていて、マトリョーシカ人形のように入れ子の構造になっているものである（図5）。カンディンスキーは作風を大きく変えても、複雑な構成をいぜん好んでいた。バウハウス叢書として一九二六年に出版された『点と線から面へ』もまた、構成について論じている。それによると、構成とは「緊張というかたちで諸要素のうちに含まれる生き生きした諸力を、厳密に法則にしたがって組織すること」である。カンディンスキーは一九三三年にバウハウスが解体されるまで教えていた。一九三九年、かれは連作の最後となる《構成10》を完成させている。

クレーもまたバウハウスで教鞭をとっていた。クレーの抽象絵画のなかでも、少なくとも、音楽との連想が働いている作品では、構成＝コンポジションが意識されていたと考えられる。たしかにかれもまた音楽に通じていたが、バッハのような古い音楽のほうに関心がむきがちだったようで、音楽との連想が働いている作品のなかでも、ポリフォニー絵画はとくに秀逸である。それは独立した複数の声部からなるポリフォニー音楽のように、地の部分の色面分割を透かしてみせながら、手前の点描による色面分割を重ねており、場合によっては、線描がさらに加わって、それらがあたかも同時進行しているようにみせるものである（図6）。クレーはまた、音楽自体からだけでなく、五線譜のグラフィックな性格か

60

上　図5：カンディンスキー《貫通する線》1923年
下左　図6：クレー《ポリフォニー》1932年
下右　図7：クレー《異国風な鳥の公園》1925年

らも刺激をうけて、絵画の新たな構成法を見出している。それは、重ねられた水平線のあいだに形態をからませるやりかたで、多くの作品がこの手法によって描かれている。

クレーの抽象絵画において構成＝コンポジションはきわめて重要だったようにみえるが、意外にも、クレー自身はこの語にそれほど思い入れがあったわけではない。クレーの数多くの作品のうち《構成》の題名をもつものは皆無ではないが特別多いわけではない。クレーの造形理論においても構成の語はかならずしも中心概念というほどではなかった。クレーの造形理論は、バウハウス叢書から出版された『教育スケッチブック』のほかに、バウハウス時代の講義ノートによって知られるが、そこにはたしかに、平面の分節や、色彩の配置や、要素の総合についての説明がある。けれども、クレーは、形成を意味する Formung の語をよくもちいるなど、生長する植物のように形態がおのずと形成されてくる過程を重視しているようにみえる（図7）。たしかに、構成にあたる二つの語がけっして避けられているわけではないが、諸要素の制御といった感じをあたえるので、クレーの説明のなかでは中心概念というほどではなかったと考えられる。クレーが目指したのは、強いて言うならば、支配をともなわない、諸要素の内からの構成であったにちがいない。

抽象絵画はそれ自体で完結したものではなく、構成の見本としての役割をはたしてきた。なかでも、ロシアの近代運動においてはマレーヴィチの作品が、オランダの近代運動においてはモンドリアンの作品が、明快な構成をもって構成の原理をはっきり見せつけ、多くのデザイナーを感化して、運動の起点となってきた。たしかにこの画家たちは純粋美術を志向していたとしても、幾何学形態にうったえる抽象絵画は、近代デザインの各分野に応用される可能性をもっており、建築から印刷にいたるまで各分野でじっさいに応用されてきた。

非対称性

西洋の古典芸術において三分法は、安定した形式をもたらす常套手段だった。時間の秩序については、アリストテレスが『詩学』で説いたように、始中終からなる三部構成が重んじられたし、空間の秩序については、中心と両翼からなる左右対称が重んじられた。三分法にしても、三分法にもとづく左右対称にしても、一面において無難なやりかたであるが、他面において何をみても同じに感じられてくるものである。したがって、近代の芸術では、個性の発揮がもとめられ、構成がより強く意識されるにつれて、三分法にとらわれない構成原理がさまざまに模索されるようになる。そして、近代デザインでもまた、構成が強く意識されるにつれて、左右対称にとらわれない構成のさまざまな可能性が試された。

グロピウスは、一九二三年に出版された『バウハウスの理念と組織』のなかで、時代の変化をこうとらえている。「建物の部分どうしの左右対称の関係や、中心軸にたいする鏡像関係は、いやおうなしに、新しい均衡の考えに取って代わられつつある。左右対称の関係おいては、対応する部分どうしは同一で生気を失っているが、新しい均衡の考えは、それを、非対称でありながら律動をともなう均衡へと変化させる」。建築における好対照をなす事例として、パラディオの《ラ・ロトンダ》（図8）とグロピウスの《バウハウス校舎》（図9）の平面図を比べてみよう。パラディオが一五五六年に設計したとされる《ラ・ロトンダ》は、理想のヴィラとして知られるが、農場屋敷という以上の風格をそなえている。集中式の平面は、正円形と正方形からなり、視線をおのずと中心へと引き寄せるようになっている。建物の四面はそれぞれ完全な神殿風玄関をもつ。これにたいして、グロピウスの設計によって一九二六年に

デッサウに完成した《バウハウス校舎》は、非対称の構成によって、視線をむしろ外に逸らせるようになっている。ギーディオンはこう指摘している。「この平面は、自己の内側へと引き締まっていく傾向をまったく有していない。それどころか、地にそって外側へと伸びていくようである。その輪郭は、中心から鉤型の三つの腕の伸びた〈風車〉とよばれる回転花火に似ている」[093]。

タイポグラフィにおける好対照をなす事例として、ボドニの『タイポグラフィの手引き』（図10）とチヒョルトの『新タイポグラフィ』（図11）の扉を比べてみよう。違いは一目瞭然である。ボドニの死後五年後の一八一八年に出版された『タイポグラフィの手引き』[094]は、新式のローマン体を確立したボドニの仕事の粋を集めたものであり、文字どおり活版印刷の手引きとなっている。扉をみると、大きさの異なる文字の配置もさることながら、文字以外の付加要素によって紙面に表情がもたらされている。この書物に掲載されている数々の組見本もまた、原則として、左右対称に組まれている。これにたいして、チヒョルトの『新タイポグラフィ』[095]は、近代タイポグラフィとしての新タイポグラフィの原理をまとめた有名な教本である。扉をみると、文字以外の付加要素がまったくなく、装飾にたよらなくても自由な構成によって紙面に違いを出せることを主張している。本文もまた、非対称の配置に徹しており、非対称の配置をうながす議論をおこなっている。[096]

構成主義

　二〇世紀前半の近代芸術運動のなかには、構成＝コンストラクションを強調する傾向として、構成主義があった。構成主義は、一九一五年からのマレーヴィチの絶対主義の絵画と、一九一七年のロシア革

64

上左　図8：パラディオ《ラ・ロトンダ》1566年設計
上右　図9：グロピウス《バウハウス校舎》デッサウ　1926年完成
下左　図10：ボドニ『タイポグラフィの手引き』の扉　1818年
下右　図11：チヒョルト『新タイポグラフィ』の扉　1928年

命がきっかけとなり、ロシアに起こってからヨーロッパに広がった傾向である。一九二〇年代になってロシアの活動家たちがこの構成主義の語をもちいて主張を広げたことで、この語が広まったとみられる。造形分野でいわれる構成主義とは、外なるものの再現を否定し、内なるものの表現を否定し、幾何学形態にもとづく構成を重んじる系統のものである。そのかぎり、構成主義は、近代デザインともっとも関係の深かった傾向であり、建築から印刷にまでおよぶ傾向だった。ただし、ロシアで起こったロシア構成主義と、ヨーロッパで盛んになったヨーロッパ構成主義とは、力点の違いがある。

ロシア構成主義は、造形面については、幾何学形態にもとづく構成を重んじるが、それに満足するものではなく、革命後にあって、社会主義国家ソビエトにふさわしい芸術を目指すものであった。すなわち、要求されるのは、工業生産を称揚すること、実用目的に服従すること、社会建設に貢献すること、以上の三つである。したがって、ロシア構成主義では、純粋芸術が否定され、場合によっては芸術自体が否定された。そしてそのかわりに、生産主義がとなえられ、生産芸術がすすめられ、芸術家たちは、絵画や彫刻にかわって、印刷や家具のデザインに取り組むべきものと考えられた。すなわち、構成=コンストラクションはもともと以上のような考えを広めるために主張されたのだった。けれども皮肉なことに、一九三〇年代になると、ロシア構成主義そのものが造形に傾いた形式主義とみなされるようになり、社会主義リアリズムの名のもとでの歴史主義に取って代わられる。

ヨーロッパ構成主義は、革命前後のロシアの前衛芸術に刺激された運動であり、幾何学形態にもとづく構成を重んじるが、実用目的に縛られるものではなく、絵画や彫刻をいぜん主要な分野としていた。たとえば、カンディンスキーは一九一四年から二一年まで故郷のロシアに戻ったが、芸術家気質がもともと強いかれは実用主義になじまず、一九二二年からは自由な芸術がなお尊重されていたバウハウスで

教えることになる。カンディンスキーの抽象絵画は、一九一〇年前後には不定形な形態にみたされていたが、一九二〇年代には幾何学形態によって構成されている。おなじように、ロシアの造形家であるペヴスナー兄弟もまた、芸術家の創意を尊重する立場であり、実用主義に反対だったので、ヨーロッパで活動するようになった。リシツキーは、構成主義者として、ロシアとヨーロッパとの相互交流に努め、抽象絵画を発表したり、雑誌や展示のデザインを手がけたりと、多彩な活動を繰り広げた。たしかに、ヨーロッパ構成主義は、実用をねらわなくても、造形の明快さゆえに、建築から印刷にいたるまで幅広く応用される可能性をもっていた。バウハウスには、一九二〇年代になって構成主義がもたらされたが、それは絵画や彫刻にとどまらず、実用領域にもおよんだ。ハンガリー出身の構成主義者モホイ＝ナジの活躍によるところも大きかった。

村山知義は、日本において同時代の構成主義の動向をいちはやく紹介しただけでなく、日本において独自の構成主義を広めようとした人物である。村山は一九二二年の一年間をドイツで過ごしたとき、ベルリンで色々な前衛美術を目の当たりにした。そのときかれは、構成主義をその先端とみて、構成主義をさらに超えようと志すようになる。一九二三年に帰国すると「意識的構成主義」をかかげ、同名の展覧会を開くなど活発に運動をおこなう。当初のそれはロシア構成主義との違いを意識しており、素材の組み立てを露出させるものの、日常品が貼り付けられるなど、ダダの奔放さをはらんでいた。たとえば、村山の一九二三年の平面作品《重きコンストルクシオン》では人形が吊られていて、幾何学抽象には満足していない様子である。村山はこの時点ではまだ明白な宣言を避けており、「意識的構成主義」を定義したりせずに、未来に開かれた理念としていた。村上は、それによって、特定の主義には縛られず

に、自由な活動を繰り広げることができた。

村山知義は、一九二四年に論文「構成派批判─ソヴェート露西亜に生まれた形成芸術の紹介と批判」を発表している。村山はそこで、「構図」をコンポジションの訳語とし、「構成」をコンストラクションの訳語とし、両者を区別したうえで、二〇世紀芸術にみられる動きとして、「構図より構成へ」の移行について論じている。たしかにいずれも、要素の組み立てを重視する姿勢にかわりはないが、「構図より構成へ」の移行とは、芸術よりも工業へ、表現よりも実用へ、平面よりも立体へ、精神よりも物質へ、という力点の変化のことをいっている。この議論のなかで、カンディンスキーの絵画はまさに「構図」を代表するものとされ、平面の精神世界に安住するかぎり、「金の額縁の中で死んでしまう運命をもった」ものとみなされている。これにたいして「構成」とは、工業材料の組み立てのことで、立体派や未来派はその力に魅了され、構成主義はそれを中心原理とするにいたった。村山はそこで構成主義のことを「構成派」とよんで紹介しているが、この前衛芸術がはたして民衆芸術となりうるのか、この体制芸術がはたして革命芸術になりうるのか、強い疑念を抱いている。村上はそこでも「意識的構成主義」なる理念をかかげるが、これについての説明をなおもひかえている。村山は、同年には築地小劇場で上演される「朝から夜中まで」の舞台装置の制作にあたって、完成した舞台装置は、日本における構成主義の代表作とみなされ、構成主義が知られるきっかけとなったが、村山自身もこの舞台装置については、「構成派の原理と形式にほぼ従った」と述べている。

村山知義は、一九二五年に「構成派に関する一考察─形成芸術の範囲に於ける」という文章を発表し、日本において構成主義がなぜ問題なのかを明らかにしている。村山によると「構成派は…社会主義芸術であって革命芸術ではない。建設の芸術であって破壊や争闘の芸術ではない。…現在の日本のような、

68

破壊の時代、階級闘争の時代にあっては、構成派は単に上っ面の流行として通り過ぎるのみであろう。…今のこの資本主義の日本で、芸術の産業化を叫んだところで何になる。…我々が機械を讃美することは無意味だ。機械は資本家の利殖の道具であり、労働者を殺すための武器ではないか。それゆえ露西亜以外の国での構成派はネクタイの単なる流行に過ぎない」。村山がそこで待望していたのは、俗悪さによって権力に対抗する「アメリカニズム」であり「ネオ・ダダイズム」である。かれはこの文章をこう結んでいる。「現在の日本には、構成派を用意するためのネオ・ダダイズムが必要である」と。村山はさらに一九二六年に『構成派研究』を発表している。村山は、この時点において、ロシア構成主義についての理解を深めており、以前よりも冷静にこれを紹介している。かれはこうしてロシア構成主義にだんだんと接近しながら、しかし以前からそうだったように、当時の日本の現状にみあった独自の構成主義を模索するようになった。

構成教育

　日本語においてデザインの語がいまのように流通するようになるのは、戦後のことである。したがって、日本のデザイン史について論じようとするときに直面するのは、デザインの語がもちいられる以前のデザイン史をどう記述するのかという問題である。そのときに必要となる作業は、デザインにあたる語について検討することである。日本では古くから意匠という語があり、明治以降それはデザインの訳語として使用されてきた。一九世紀末から二〇世紀初頭にかけては、図案の語もまたデザインの訳語となりえた。そのとき、工芸と図案の二つの語がしばしば一対のものとして現れてきたように、図案とは

いわば工芸の装飾のための図柄をあらわす語であった。あるいは、商業美術といわれた分野において図案とは、紙面に描かれる図画のことだった。けれども一九二〇年代より西洋から近代デザインの考えが紹介されるようになると、図案の語はもはやデザイン活動をあらわすのに不十分だと感じられるようになる。そこで、図案の語に代わって使用されるようになったのが、構成の語であった。日本語でいう構成は、近代デザインの鍵となってきたコンストラクションおよびコンポジションを同時に含むことができるので、近代デザインの普及にとって便利な語であった。

日本の近代デザイン運動において、構成の語はきわめて重要な役割をはたした。なかでも一九三〇年代から日本で試みられた構成教育といわれる美術教育は、構成の語を中心にすえることで、近代デザインの考えを日本に普及させるのに一定の役割をはたしてきた。水谷武彦がまずバウハウスでの体験のすべてを構成の一語に集約したのがきっかけで、これに刺激されて、川喜田煉七郎がバウハウスの考えにもとづく構成教育をつくりあげたのが始まりである。戦前にあって構成教育は、従来の美術教育にあきたらない学校教師らの支持を得て、子どもの普通教育において取り入れられた。戦後からは、高橋正人らの活動によって、構成教育はあらたに美術系の専門教育において実践されるようになり、大学教育のうちに位置づけられるなかで、構成教育はしだいに構成学のうちに解消していく。以下では、日本の近代デザイン運動において構成の語がいかに鍵となってきたかを明らかにするにあたって、構成教育にかかわった三人に注目しながら、構成教育がいかなる展開をとげてきたのかをみていく。

水谷武彦は、バウハウスに入学した最初の日本人であり、バウハウスの全教育プログラムを経験した最初の日本人である。水谷は、東京美術学校で建築を学び、同校の助教授となっていたが、一九二六年

70

に文部省より二年間のドイツ留学を命じられ、一九二七年から一九二九年までバウハウスに在籍した。基礎教育ではアルバースらに学び、工作教育ではスタムに学んだようである。水谷の専門はもともと建築であったが、基礎造形から家具製作にいたるバウハウス教育もすべて吸収し、日本帰国後はその考えの普及につとめていた。水谷の在籍時にはバウハウスはすでに造形大学と称していたが、水谷がそれを「構成大学」と訳したのは、バウハウスの造形教育おいて構成が重視されていたのを知ってのことだろう。水谷は、帰国して間もない一九三〇年に、東京美術学校建築科にもどって「構成原理」という講義をもっており、バウハウスで学んだ成果を伝えたとみられる。一九三一年六月の「生活構成展」では、水谷の設計による椅子が出展されている。これは金属パイプをもちいた片持ち梁構造のもので、バウハウス製品の影響をうかがわせる。水谷はまた、同年七月の「生活構成講習会」において、バウハウスの基礎教育にもとづく「構成基礎教育」の考えを打ち出しており、同年一〇月の『建築画報』において「構成基礎教育」という文章を発表している。その文章よると、かれの考える「構成」は、生活全般におよぶものであり、「絵画を制作する事」「飛行する事」「建築を建造する事」もそこに含まれる。かれの考える「構成」はまた、理論よりも実習のほうに重点をおくものだった。

川喜田煉七郎は、在野の建築家であり、熱心な活動家であり、近代デザインの考えにもとづく構成教育を広めた人物である。川喜田はすでに一九二〇年代後半からヨーロッパの近代デザインの動向をいくつかの雑誌をとおして活発に紹介していた。たしかにかれ自身はバウハウスを訪れていないが、バウハウス体験者をとおしてバウハウスへの理解を深めていた。一九三一年七月には、「生活構成講習会」において、水谷武彦が「構成基礎教育」の考えを提唱しており、川喜田はそれをうけて構成教育について

独自の考えをもつようになる。一九三二年には、川喜田は、東京銀座において「新建築工芸学院」という私塾を開設し、バウハウスの基礎教育にもとづく構成教育をおこなった。それゆえこれは日本初のバウハウス式の教育として知られている。講師には、水谷武彦のほか、かれの後にバウハウスで学んだ山脇夫妻も加わった。たしかに「新建築工芸学院」は、亀倉雄策といったデザイナーを輩出しており、古い図案の考えにたいして新しい刺激をあたえたとみられる。それでも、この学校で試された自由な構成教育は、他所のアカデミックな専門教育には波及しなかった。そのかわり、構成教育に興味をしめしたのは、写生を中心とする美術教育にあきたらない学校教師たちだった。川喜田自身もまた、構成教育をたんに造形芸術にとどまらず生活全般におよぶものとみており、「寧ろ一般教育の部類に入るもの」とみていた。したがって、川喜田は、地方都市にも出向いて、学校教師のために講習会を開くなど、構成教育の考えを広めるのに草の根の活動をおこなった。こうして、川喜田の構成教育の考えは、子どもを想定したものになっていく。

一九三四年、川喜田煉七郎は、小学校教師の武井勝雄とともに、それまでの探求の集大成として『構成教育大系』(図12)を出版した。この書物は、構成の基礎実践に始まって、建築にいたる応用への道筋をしめすものとなっている。解説はおおむね平易であり、万人向けであるうえに、子どもの美術教育への関心がいたるところで表明されている。なかには、バウハウス関連の事例もあれば、子どもの実作例もある。この書物のなかで解説されているのは、形態の構成であり、色彩の構成であり、材料の学習にもとづく立体構成であり、衣服などへの構成の応用である。

もっとも、本文では、構成のかわりにコンポジションの語もよく使われている。この書物にみるように、川喜田の構成教育は、子どもたちの自由な実践を重んじるあまり、理論面での深まりはなく、実践への

上　図12：川喜田煉七郎『構成教育大系』1934年
下　図13：高橋正人『構成―視覚造形の基礎』1968年

手引きに徹するものとなっている。しかし少なくとも、写生を中心とする美術教育にたいして構成を中心とする造形教育をはじめて打ち出したところが、当時としては新しかった。

一九三〇年代の後半になると、川喜田の教育活動はしだいに不活発になる。民族主義の高まりとともに、社会主義運動とのつながりの強かった近代デザイン運動をおおやけに続けていくのが困難になったのだろう。一九四二年には、川喜田は『構作技術大系』という著作を発表している。それによると、構成教育は、ナチスによって解散させられたバウハウスと同類とみなされ、社会主義者が背後にいるとの嫌疑がかけられていたようであり、川喜田はそこで「構成教育」の名をあらため、「構作教育」の名のもとで時勢に応じた技術教育を打ち出そうとした。川喜田はむしろ近代デザインの合理主義の考えを徹底しているが、かれによると、西洋の科学はもともと東洋の科学より発したものである。しかも、日本の科学はとくに東洋の科学の優れたところを引き継いでおり、戦時下の状況でこそ効力を発揮するとされる。たしかに『構作技術大系』にもはや西洋芸術家の名前はない。日本の科学の可能性について述べたあと、材料と構造について解説したり、椅子の設計について解説したり、機械の仕組みについて解説したり、役に立つものを制作するための指南に徹している。

第二次世界大戦後には、高橋正人がこの分野において大きな仕事をしている。かれは構成教育をあらたに美術系の専門教育のうちに持ち込んだ人物であり、構成教育をさらに構成学へと発展させた人物である。一九四九年には、高橋の働きによって東京教育大学のなかに構成学科が設立された。構成教育がもともと子どもの普通教育において広まったことを考えると、教育大学において構成学科がつくられた理由も分かるだろう。[111] 一九五一年、高橋は、美術教育雑誌『美育文化』において論文「構成教育の意

74

義」を発表している。[112]かれによると、写生の練習をしても、図案の練習をしても、それは私たちの生活の一部分にしか関わらないが、構成教育はあらゆる分野に共通する原理を理解させるものである。こう考えると、構成教育はたしかに学校教育においてあらゆる分野に意味深いものだが、構成教育の効果がもっとも期待されるのは「専門美術教育としてであろう」とも書いており、新設の構成学科について触れている。一九五四年には、『工藝ニュース』において高橋の文章「構成教育──デザインの基礎」が掲載されているが、[113]それによると、人体の描写にしても、名作の模写にしても、基礎教育そのものが専門化されていて、狭い専門分野にしか通用しないのにたいして、構成教育はあらゆる分野に開かれており、未知の可能性にも開かれているので、専門美術教育のうちの基礎教育として有効であろうとしている。一九六八年の高橋の本『構成──視覚造形の基礎』（図13）は、[114]あらゆる造形の基礎としての構成を教える本でありながら、数学をもちいた複雑な作図の例とともに、平面上に立体像をもたらす様々な手法がしめされ、幾何学抽象はさらに平面から立体へと展開され、写真技術によって幾何学抽象をねじまげる実験なども紹介されている。

構成教育は、戦前には子どもの普通教育として普及し、戦後からはデザイン教育の場においても試みられた。しかし今日では、構成教育という語自体はあまり聞かなくなっている。戦前から戦後にかけて構成教育とよばれた活動は、高橋らの構成学研究をとおして構成学のうちに解消されている。二〇〇三年には、日本デザイン学会誌において「構成学の展開」という特集が組まれたが、序文において三井秀樹は、構成学がバウハウスの教育理念にもとづく「造形の基本原理」だとしながらも、構成学をささえる構成教育のカリキュラムが時代に応えた内容になっているのかに疑問をなげかけてもいる。[115]この問題意識は、二〇〇六年に出版された三井の『新構成学』に見ることができる。[116]この本は、バウハウスになお

言及しているものの、フラクタル理論の応用にみるように、幾何学モデルから有機体モデルへの移行の可能性をしめそうとしている。

過去の構成

近代デザインは、語の意味によるならば、伝統の否定によって定義される。けれども近代デザインは、西洋の文脈において近代特有とみられたデザインであるかぎり、非西洋の文脈にそれが持ち込まれたとき、それはかならずしも近代特有のものと感じられるわけではない。日本の場合には、近代デザインの意匠としての特徴はたしかに伝統文化にも大いに見出されうる。したがって、日本において一九二〇年代から持ち込まれた近代デザインは、かならずしも伝統文化と対立するとは思われなかったし、それどころか伝統文化の発見のきっかけにもなりえた。日本の近代運動において、構成の語はたしかに、近代デザインの中心理念であるだけでなく、近代デザインの関心にもとづいて伝統文化を再評価するときの中心概念にもなってきた。そこでここでは、二人の建築家にとくに注目したい。第一の人物は、堀口捨己であり、第二の人物は、岸田日出刀である。

堀口と岸田は、同時代人として多くの共通点をもっている。二人とも近代建築をすすめる建築家であり、二人とも近代建築をすすめる建築家でありながら、日本の伝統建築をおしえる啓蒙家でもあった。堀口と岸田は、一九二〇年代にすでに、近代建築の特徴とされるものが日本の伝統建築にも見出されることに気づいていた。一九三〇年代になって、近代主義者の二人は、民族様式として台頭して

76

きた帝冠様式と対決しなければならなくなる。帝冠様式とは、近代建築の軀体のうえに大屋根をのせる折衷様式で、それだけにむしろ、民族趣味をどぎつく表象する。けれども堀口と岸田からすれば、近代建築こそが日本の伝統建築のいわば正統な継承者であり、国際様式として理解されるものは、民族様式として期待されるものと何ら矛盾しない。たしかにこうした考えかたは、近代建築の社会改革派からすれば反動であろう。日本の伝統建築を意識しすぎである点でも、芸術意匠に力点をおきすぎである点でも、反動以外の何物でもない。けれども、堀口と岸田は、一九三〇年代の民族主義の高まりのなかで、近代建築がけっして日本の伝統建築と対立するものではないと確信するようになり、その考えを広めることで、近代建築をなんとか押し通そうとした。構成の語を多くもちいているが、構成の語こそ二人の知の離れ業を可能にしたといっても過言ではない。二人とも構成の語を一つの鍵として日本の伝統建築について論じることで、近代建築にみられる構成の美をつとめて日本の伝統建築にみようとしたのであり、それによって、日本建築史そのものを再構成してみせたのだった。堀口と岸田はまた、言説を展開するだけでなく、写真にも細心の注意をはらい、近代デザインの構成の美がいかに日本の伝統文化にもみられるかを一目で分からせようとした。堀口と岸田について問題なのは、二人のいう構成が、工学の含みを強くもつコンストラクションなのか、芸術の含みを強くもつコンポジションなのか、という点である。たしかに、構造自体の美しさをいうときの構成はコンストラクションに近いといえるであろうが、二人はしばしば意匠を問題にしたので、二人のいう構成はコンポジションに近いといえる。構成の語はむしろそうした曖昧さを許容するからこそ重宝されたのだろう。

日本の近代建築運動の出発点となったのは、一九二〇年の分離派の結成である。分離派は、東京帝国大学の卒業生を中心とした若い建築家たちの組織で、堀口捨己はその中心人物として活躍していた。[117]分離派は、当時の二つの勢力に対抗するものだった。その一つは、西洋の様式建築にとどまる建築アカデミズムであり、もう一つは、建築非芸術論をとなえる構造派である。分離派の名は、ウィーン分離派からとられ、西洋の様式建築の模倣からの離脱を目指していたが、分離派の会員たちの作品をみると、自由奔放な形態にうったえるなかに、ヨーロッパの表現主義の影響が強くみとめられる。分離派はまた、構造と機能をけっして軽視しなかったが、建築非芸術論をとなえる構造派にたいしては、建築がなによりも芸術であると主張しなければならなかった。しかもそのとき、建築はそれまで思われてきた芸術とは異なることも理解させなければならない。堀口らの主張によると、建築はたしかに芸術にほかならないが、過去の様式を模倣するものではないし、表面の装飾に終始するものでもない。建築はそもそも絵画や彫刻のように再現描写にかかわる芸術ではなく、なにより、線や面といった抽象要素の組み立てにかかわる芸術である。建築は、その意味で、抽象構成の芸術であり、抽象表現の芸術である。堀口はすでに一九二〇年に出版された『分離派建築会宣言と作品』において次のように説明する。[118]

こゝに多くの人々は誤謬に陥るかも知れません。建築の芸術的なものは宮殿や寺院等に於いて見るやうに多くの彫刻絵画の如き付加物のあることだと。然しそれは恐ろしい誤謬であります。付加物の有無如何によるのではなくて、何等の付加物のない構成物も創作の力如何によって芸術化されます。…実に建築は面と面との間、容量と容量との間、色彩と色彩との間の無限の配列と組み合せの中に私等の情緒は表現されるのです。[119]

分離派の作品はたしかに表現主義の傾向をしめしたが、分離派の思想のうちには構成の埋念がもとから埋め込まれていた。分離派の活動は一九二八年の最後の展覧会までとみられるが、会員たちが近代建築の主流へとすんなり移行できたのも理解できる。すなわち、会員たちは、自由な形態にうったえる表現主義から、簡素な形態にうったえる普遍主義へとゆきついたが、様式上の転向がいとも簡単になされたのは、構成がもとから重視されていたからである。

堀口捨己は一九二四年に『現代オランダ建築』を出版した。[120] これは紹介本ながら、堀口の特殊な好みを反映したものになっている。というのも、堀口はこの本で、近代建築の主流につらなるデ・ステイルにもまして、表現主義のアムステルダム派に注目しているからである。しかもそこで、草屋根をのせた新住宅への愛着をあらわしているが、堀口はそこに草庵風茶室との類似をみており、前近代の面影をとどめつつも構成の力によって近代の洗練へと高められているところが気に入ったようである。一九二六年竣工の《紫烟荘》(図14)は、この本をみた依頼主によるもので、草屋根をもつだけでなく水平の軒がそれに突き刺さっており、本来相容れないとされるオランダ両派の特徴をぶつけることで、構成の強さが増幅されるとともに、表現の強さも増幅されている。[121] これにたいして、一九三〇年竣工の《吉川邸》(図15)は、一九二六年のうちに設計されていたとはいえ、堀口の作風の変化をここに読み取ってもよいだろう。[122]《吉川邸》は、円形を随所にもちいているが、全体として近代建築の主流というべき直線を基調とするデザインにまとまっている。たしかに堀口自身もまた、一九二〇年代の後半にかけて、表現主義から構成主義へとすみやかに作風を変えたが、堀口の建築思想がそこで大きく変化したわけではない。堀口はすでに分離派の活動のときから構成を重視しており、堀口に起こった変化は、曲線と直

79　構成

線のどちらを強調するかの変化にすぎない。堀口は、一九三〇年の吉川邸の完成によせて出版された『一混凝土住宅図集』のなかで、出来上がった様式に追従することを戒めている。望まれるのは、「空間構成の要求」にもとづいて、コンクリートのような材料が選ばれて、それを生かす方法をいろいろ考えるなかで、「自然に形式があらわれて来る」という成り行きである。堀口捨己は、もとより、近代建築の支持者であっても、国際様式の支持者ではなかった。

堀口捨己が一九三二年に発表した論文「茶室の思想的背景とその構成」について検討しよう。この論文は、近代建築を正当化する根拠をつとめて日本の伝統文化のなかに見出そうとした試みととれる。日本建築史はそれまで社寺中心だったので、古い資料にもとづく茶室研究はそれ自体としても価値あるものだった。そして注目すべきは、論考の中心にやはり構成の語が置かれている点である。堀口はまず茶の湯について説明したうえで、茶の湯に制約された特殊建築としての茶室について論じようとする。茶の湯はおもに茶会の形式をとり、数人がともに飲食したり談話したり観照したりする会であるが、堀口によると、茶の湯はたとえ宗教の性格をとどめても芸術に近いという。とはいえ、茶の湯はたしかに特殊な芸術である。たとえば、演劇とはちがい客人はたんなる観照者ではなく表現者でもある。茶の湯はまたじつに多くの構成要素から成るが、茶の湯をつくる構成要素のほとんどが日常生活に属している。茶の湯は主人と客人がいて、所作と会話があって、設備と道具がもちいられ、建築と庭園でなされるとき、日常生活から遠く離れた要素はない。茶の湯そのものも全体の構成をとおして芸術となる。茶の湯はそのかぎりそれぞれ特別な性質をそなえてくる。だがしかし、全体の構成のうちに茶の湯について構成とはいったい何なのか。「生活構成」であり「生活構成の芸術」である。堀口はまた茶の湯において構成はそれを主人の「見立て」と「取り合わせ」にみたようである。

上　図14：堀口捨己《紫烟荘》1926年
下　図15：堀口捨己《吉川邸》1930年

自体として追求されるのではなく、侘などの表現をねらうものと考えている。

堀口捨己は、「茶室の思想的背景とその構成」において、茶の湯がなにより芸術であることを強調するが、その芸術につかえる茶室自体もまた、絵画などで飾られていなくとも、それ自体すでに自己の構成において芸術であると考えた。茶室の構成のもっとも大きな特徴とされるのは、非対称の意味でいわれる非相称性であり、線や面そして立体が一つの中心軸にそろわずに相互にずれをきたしている点である。堀口によると、非相称性は、禅宗思想によって助長されたとしても、「その根幹は古く民族性に根ざした特殊な好み」だという。[128] そして、非相称性はもともと不安定であり運動を感じさせるものの、「量的均衡が保たれている場合」には、「絶対に運動をもたない安定となる」という。非相称性の帰結として重要なのは、異なる要素どうしの関係が浮き立つために、構成がひときわ目立つことである。茶室はまた、「多素材主義」とされるように、多くの素材を使用することでも構成の強調にむかっている。けれども、堀口はけっして茶室における不協和というべきところを隠さない。たとえばそれは、直線によって構成された室内において不規則に曲がった木がもちいられる場合である。これはたしかに、ヴェンチューリのような近代批判者の好むところだろう。[129] いずれにしても、茶室の構成はどこも不調和でいびつに思われかねないが、気まぐれの結果ではなく、無装飾の狭小空間のなかで最大の変化をもたらす工夫であるとされる。堀口によると、茶室の構成はつねに何かの表現にむけられているのであり、表現されるのは、清や寂といった「心持」である。

堀口捨己はまた日本の庭の研究家でもあった。堀口は、一九六二年に海外向けに出版された写真集『日本の庭の伝統』において、[130] 解説文だけでなく本の装丁も手がけており、編集にあたっては、構成美をとらえた写真を多く採用している（図16）。一九六五年には、堀口の庭園研究の集大成として、『庭と

82

堀口捨己著

庭と空間構成の伝統

鹿島研究所出版会

堀口捨己作品・家と庭の空間構成

鹿島研究所出版会

上　図16：『日本の庭の伝統』1962年　三宝院の庭
中　図17：『庭と空間構成の伝統』の扉　1965年
下　図18：『家と庭の空間構成』の扉　1974年

空間構成の伝統」（図17）が出版された。堀口にとって庭もまた芸術であるのは、人の手が加わったものであり、空間のまとまりをそなえており、観照の対象となるからである。庭はしかも空間構成の芸術だとみられている。たしかにこの書物全体のなかで構成の語がそれほど頻出するわけではないが、冒頭の文章「庭とは」において、かれは次のように説明している。「庭とは何であろうか。それをここでは、人間の生活の場として、特に設けられ、組み上げられた空間構成の一つで、植物のような生命のあるもの、自然の姿をそのまま保っている岩などがその構成素材に含まれた時、庭が成り立つと考える」。庭がとくに芸術として特殊なのは、生きた自然をその素材とするところである。庭はそのため時間とともに変化するものであり、時間芸術というほどでないが、「空間と時間とにまたがった造形芸術」であるとされる。一九七四年には、堀口の自作集として『家と庭の空間構成』（図18）が出版された。前作と混同しそうな書名だが、堀口がそれまで家と庭とを切り離せぬものと考え、両者をつらぬく空間構成にこだわってきた足跡がみてとれる。

第二の人物である岸田日出刀は、一九二九年に『過去の構成』（図19）という本を出している。この本は、日本の伝統建築などを紹介する写真集で、使われている写真の多くは、岸田みずから撮影したものである。各頁一枚程度の写真が掲載され、岸田がそれぞれに感想文を寄せている。作者の意図はなにより『過去の構成』という鮮烈な表題にあらわれている。すなわちそれは、過去の造形芸術にそなわる構成の美をあかるみにする試みであるが、さらにいうならば、近代の視点によって過去そのものを再構成してみせる試みでもあった。冒頭では次のように意図を明かしている。

図19：岸田日出刀『過去の構成』初版 1929年　　上右　薬師寺東塔初重内部
　　　　　　　　　　　　　　　　　　　　　　下左　金閣寺
　　　　　　　　　　　　　　　　　　　　　　下右　桂離宮

本書は…過去の日本の建築、より適切には過去の日本の造形芸術全般に渉り、現代人の構成意識とも言うべき観点から眺めやうとしたものである。過去の日本の建築の尊さは、普通主としてそれが遠い過去のものであり再び待ちえないという多分の懐古的情調から理解され評価され勝ちであるが、自分は更らに一歩を進めて、現代人としての自分を何等かの点で啓発してくれる造形上なり或は構成上なりのエッセンスともいうべきものを、さういふ過去の日本の建築その他から見出したいと思つてをる。決して好事家の骨董いぢりではない。「モダーン」の極致を却つてそれら過去の日本建築その他に見出だして今更に驚愕し、胸の高鳴るのを覚える者は決して自分丈けではないと思ふ。

岸田日出刀の『過去の構成』は、近代デザインに通じるものを伝統文化のうちに見出そうとする試みの先駆といえる。岸田はそこでなによりも洗練された構成の美をあかるみにしようとするが、岸田がとくに建築についていっている構成とは、架構の意味でのコンストラクションでもあれば、配置の意味でのコンポジションでもある。たしかに、掲載されている写真はもともと明確な方針のもとで撮影されたのではなく、選択意志がそれほど強く働いているわけではない。柔和な仏像もみられる。複雑な組物もみられる。岸田がそこに近代デザインに通じるものを見出したとしても、相容れない要素も含まれる。それでも全体として三つ注目すべき点がある。第一に、岸田は、木造の架構の美しさに大きな関心をよせていた。全写真七四枚のうち約一五枚は、木造の架構を大きくとらえており、岸田がその美しさに惹かれていたのは感想文からうかがえる。たとえば、薬師寺東塔初重の天井架構によせて、建物を支える架構もまた「それ自体すでに立派な美を構成しているもの」であり、露出していてもよいと考える[134]。加えて、木材

のあらわな軒裏の写真の多さにも特別な関心がうかがわれる。第二に、岸田はすでに、近代主義者としての視点のもと、桂離宮を高く評価しながら、東照宮を低く評価していた。これはタウトが同様の判断を下すより以前なので、タウト以前にすでに近代主義者にとって都合のよい判断図式がつくられていたことが分かる。第三に、岸田はまた、近代主義者らしく伝統建築の一部を切り出してきて抽象構成を浮き立たせるやりかたをとっている。このやりかたは、戦後に石元泰博が大胆に試みるが、岸田の写真はそれを先取りしている。しかも、次の言葉をみるかぎり、岸田はこれを一つの方法として自覚していたようである。

かういふ部分的構成丈けを漁って歩くのは、変態であり邪道であるといふ人があるかもしれぬ。しかし自分は決してさうは思はない。自分は日本建築の特質とその発達の状況を一通り人観してをるつもりである。そしてその上であらためて現代人としての自分の眼をそれら過去の日本の建築に向けやうとするのであって、全体を忘れて唯部分の特殊的構成美丈を追求してをるものでは決してないからである。…漫然と金閣を眺めてそこに現代的構成の何物かを見出だす人は滅多にないであらう。しかしその一部をこの図のやうに切りとってくると、その潑溂とした構成に驚異の眼を瞠るであらう。

一九三八年には『過去の構成』の改訂版が出されている。出版社が変わって本の判型と表紙とが大きく変更されている。写真の入れ替えもかなりあり、写真の数もまた七四枚から一一三枚まで増えている。タウトの議論の反響をうけてか、桂離宮についても抽象構成を鋭く強調する写真があらたに五枚追加さ

87　構成

れている。

　岸田日出刀は、近代建築のいわゆる国際様式を支持しており、それゆえに、古代から近代までの「日本建築」の本来の特性をとりわけ直線の構成にみた。一九二九年の『過去の構成』でも直線への好みをあらわにしている。たとえば、鳥居に言及するところで神明鳥居をすすめるのは、それが「日本建築」の原型として、直線による簡素な構成をとどめているからである。ちなみに、例として出ている写真をみると、初版においては朝鮮神宮の鳥居をもちいていたが、九年後の改訂にあたっては靖国神社の鳥居にさしかえている。岸田はさらに、一九三五年の英語の概説書『日本建築』では、「日本建築はつねに直線の構成である」とまで言い切っている。しかもこの本の歴史記述は、神道建築にはじまり近代建築にいたるように書かれており、日本趣味をねらった当時の折衷主義をきびしく批判してもいる。かれは、一九四〇年には、日本語の概説書『日本建築の特性』を出している。英語の概説書と内容はそれほど変わらない。ここでも「日本建築は直線的であると考えたい」といっている。けれども、近代建築についての説明はまったくなくなり、構成の語も目立って使われることはなくなった。それにしても、以上の三冊から読み取られるのは、単純な歴史図式である。すなわち、神道建築はもともと直線からなる日本古来のものであるが仏教建築はもともと曲線を多用するもので大陸由来である。したがって、神道建築でもし曲線をもちいるものがあれば、仏教建築の影響にほかならない。岸田はこの歴史図式にもとづき、古代から現代までの「日本建築」の本来の特性をとくに直線の構成にみることで、近代建築のいわゆる国際様式を支持しつつ、時代の民族主義のイデオロギーにも応答しようとした。しかし一九四〇年代にはその戦略をとることすら困難になったのだろう。

形態

造形分野において形はもとから大きな関心事であったが、二〇世紀の芸術の近代主義のなかで形はとくに強調されるようになった。以下では、近代デザインにおいて形がいかに主張されてきたかを明らかにするが、そのまえに、形とは何かという問いを立てる。この問いに答えるときの困難でもあり、この問いに答えるときの手掛かりでもあるのは、形にまつわる語の多さである。日本語では、形のほかに、形態と形式という二つの語もまたフォルムの訳語としてもちいられており、形態と形式とのあいだには微妙な違いがあるようにみえる。したがって、その微妙な違いについて明らかにしておきたい。そしてまた、形という語だけでなく、日本語の類語として、型という語にも目を向けなければならない。私たちはそこで、近代デザインがいかに型にかかわる仕事であるのかに気づかされるだろう。このように、形とは何かという問いは、形にまつわる諸語を検討することで明らかになるはずである。以下では、こうした諸語の検討をおこなったうえで、近代デザインにおいて形態がいかに強調されてきたのかをみていこう。さらにまた、近代デザインにおいて形式の問題がどのように様式の問題として顕在化してきたのかも視野に入れたい。

形とは何か

形とは、もっとも広い意味では、物の現れのことであり、とりわけ物の輪郭のことを思い起こさせる。しかし、形の本質を問うならば、形とは、物を一つにまとめている関係ないしは秩序のことである。そしてそうみるとき、ルビンの壺はその二面を考えさせる好例となる（図20）。この図はとらえかたによって、盃と顔のいずれにもみえるが、同じであるはずの形が二通りにみえるのは、地と図の関係のとらえかたの違いからきている。すなわち、線によって隔てられたどちらを図とみるかによって、みえかたが異なってくる。このように、私たちが形をとらえるとき、輪郭をみているだけでなく関係をとらえているのであれば、形が輪郭であることと、形が関係であることは、別々の定義ではなく、切り離しがたく結びついていることになる。

西洋思想では、形とは物にあたえられる形とみられがちだったが、そのように考えるならば、形そのものが物から離れてありうることになる。しかしその考えにたいしては、形そのものが物から離れてありうるのかが問われるだろうし、形をともなわない物などありうるのかも問われるだろう。たとえば、鋳型はこれから物にあたえられる形をすでに先取りしているにしても、形はあくまで鋳型という物にそなわるかぎり形としてとめられる。そもそも、形とは物にあたえられる形とはかぎらない。人工物の制作をとおしてみるならば、形とは物にあたえられる形であろうが、自然物の生成をとおしてみるならば、形とは物からあらわれる形である。ただし、芸術はそれでも自然に近づこうとするかぎり、物のなかから形をみちびこうと

図20

するものであり、物からあらわれる形をとらえようとしてきた。

形は、輪郭という意味においても、関係という意味においても、まとまりをもたらす働きをもつかぎり、形とはまとまりそのものだともいえる。そのとき問題となるのは、いま目に見えている形やまとまりは、主観があたえているのか、物にそなわるのかということである。カント哲学はこの前者の考えを代表している。すなわち、カントにおいて、フォルムはふつう形式と訳されるが、それを形とよぶならば、私たちの主観のうちに形があって、私たちは形やまとまりを物にあたえていることになる。もっとも、カントが問題とするのは、アプリオリな形式すなわち生まれつき主観にそなわる形であり、たとえば、感性の形式としては、時間と空間という直観形式をあげている。けれども生まれつき主観にそなわる形にたいしては、経験をとおして主観のうちに育まれる形もあるだろう。したがって、生まれつき感じられるまとまりだけでなく、慣れによって感じられるまとまりは主観によってもたらされているとしても、物にそなわっていると感じられるのも事実である。

形態と形式

日本語でいう形態は、フォルムに対応する語であり、物の輪郭をあらわすときと、物を一つにまとめている関係ないしは秩序をあらわすときがある。形態の語は、形のあらゆる意味において、生物にたいしても使用されるし、製品にたいしても使用される。さらには、社会形態というときや、政治形態というときもあるが、この場合において形態とは、関係ないし秩序であるといってもよいし、構造ないしは

組織であるといってもよい。形態はまた、英語のシェイプにも対応させられるし、独語のゲシュタルトにも対応させられる。

日本語でいう形式もまたフォルムに対応する語であるが、型としての意味合いを強くする。形式とは一般の理解においては、決まった形であり、繰り返される形であり、物にあたえられる形であり、個々の形をいうならば、形式はどちらかというと複数のものに共通する形をいう。形態がどちらかというと個々の形をいうならば、形式はどちらかというと複数のものに共通する形をいう。たしかに、製品の形式というときには、製品の品番などにあらわされる型式である場合が多い。けれども、芸術において形式が問題となるときには、形式とはかならずしも型とはかぎらない。形式とはまずもって、作品を一つの全体にまとめあげている関係の総体をいうのであり、作品固有の音と音との関係も含まれるので、音楽の形式とはかならずしも型であるとはかぎらない。たしかに、音楽の形式というと、楽式論において教えられるように、ソナタ形式のような大形式がまずは考えられるだろう。それはたしかに型である。けれども、音楽の形式とは、広い意味においては、音楽を作り上げている関係の総体をいうのであり、作品固有の音と音との関係も含まれるので、音楽の形式とはかならずしも型であるとはかぎらない。

作品の構成というときと、作品の形式というときには、大きな違いはあるのだろうか。構成とは、素材となるものを組み立てる行為でもあれば、行為の結果として出来上がった作品の部分どうしの関係である。すなわち、構成とはもともと行為概念であるが、行為の結果はまた、作品の構成として保存され、作品の形式として保存される。そしてこの類縁関係ゆえに、近代の諸芸術において、構成がさかんに主張されるときには形式もそれだけ主張される、という並行関係もみられた。問題なのはその行きかたである。私たちは二つの行きかたを区別し

92

なければならない。それは、素材にたいして形式をあてがうときと、素材のなかから形式をもたらすときである。またこれに対応して、外からの形式にたいしては内からの構成もありうる。たとえばこれに対応して、外からの形式にたいしては内からの構成もありうる。たしかにこの区別は、素材をいかに生かしていくのかを考えるときに、理念として要請される区別である。

製品の場合には、形態において機能がもとめられるが、作品の場合には、形態において内容がもとめられる。たしかに、製品の形態はなによりも機能にしたがうことが期待されている。製品の形態もさまざまな意味を含みうるが、充実した意味を持つことはかならずしも期待されない。これにたいして、作品とは、自己の形式に関心を向けさせるとともに、自己の内容に関心を向けさせるものである。作品の形式とは、作品の部分どうしの関係にほかならない。作品の内容とは、作品の部分どうしの関係からくみとられる充実した意味にほかならない。作品の形式がとりわけ観照の対象ならば、作品の内容はとりわけ解釈の対象である。作品はそのかぎり作品自体において十全に理解されることをもとめるものである。もっとも、こうした区別は、デュシャンの便器によって知られるように、対象そのものの性格に由来するばかりではなく、受け手の関心をあらわすものでもある。

形式主義

芸術の近代主義を特徴づけるのは、形式主義の立場である。日本語で形式主義というと、型にはまった行動様式のことが思い浮かぶだろうが、芸術の文脈において形式主義ないしフォーマリズムというときには、型への固執をあらわしているわけではなく、作品の形態そのものを重んじる立場をいっている。

93　形態

そしてそのときに重んじられる形態とは、作品の現れであり、作品のなかの個々の部分の現れであり、作品を成り立たせている関係ないしは秩序のことである。形式主義の語は、そのかぎり、制作の態度としても、作品の傾向としても、研究の方法としても、批評の基準としても、幅広くもちいられてきた。

たしかに、形式主義をめぐる議論がそのうちの何を問題としているのか曖昧な場合も多いが、たいていは、形式主義というと作品にたいする一種の構えをいう。[147]作品を制作するとは、作品外の要素とされるものを度外視することである。そしてそのとき、作者がいったい何を考えて作品を描写したのか、作品に直接かかわらない出来事として一連の考察から外される。あるいは、作品が何を描写しているのか、作品が何を表現しているのか、そういった内容にかかわることも作品を理解するうえで重要とみなされなくなる。一九世紀から二〇世紀にかけて、形式主義は、芸術研究においても、芸術批評においても、一つの立場として台頭してくる。ハンスリックの一八五四年の『音楽美について』[148]は、音楽批評におけるその先駆けである。またベルの一九一四年の『芸術』[149]は、美術批評におけるその先駆けである。また同時期において、形式主義は、作品自体の傾向としても現れていた。すなわち、作品の純粋化ないし作品の自律化にともなって、作品にとって不純とされる要素がそぎ落され、形態そのものを強調する傾向がしだいに強まっていく。たとえば、美術における最たるものは、抽象美術である。

おなじように、演劇においては身体自体を際立たせる傾向がみられ、音楽においては音響自体を際立たせる傾向がみられ、文学においては言語自体を際立たせる傾向がみられ、近代美術でいわれる形式主義と、近代デザインでいわれる機能主義とは、簡単に折り合いがつくものではない。形態そのものを重んじる考えは、形態はもっぱら機能にしたがうという考えや、形態はもっぱら機能をあらわすという考えとは、根本から相容れないものである。たしかに、近代デザイン運動で

は、役に立つ働きが重視されるため、形式主義におちいらないような自制が働いていた。とはいえ、近代デザインはそれでも形態を重んじる考えを内包してきたし、形態それ自体を重んじる抽象美術から大いに刺激を受けてきた。ただしそのときでも何らかの自制はあった。したがってむしろ、近代デザインが終わりを告げたときこそ、デザインにおいて形式主義がはばかりなく解き放たれるときであった。すなわち、一九七〇年代からのポストモダンのデザインは、機能にとらわれない形態自体の追求をゆるすものでもあった。建築については、アイゼンマンから磯崎まで、形態操作にはまったのも、製品については、ソットサスから倉俣まで、形態遊戯にはまったのも、デザインにおいて機能がいちど疑問視されたからにほかならない。

型とは何か

日本語でいう型は、形と類縁の語であり、次のような性格をもつ形にほかならない。それは、第一に、決まった形であり、第二に、物にあたえられる形であり、第三に、繰り返される形であり、第四に、多くに共通してみられる形であり、第五に、模範としての形である。これにたいして、私たちは、不定形な形を型とはいわないし、物から発生してくる形を型とはいわないし、一回かぎりの形のことを型とはいわないし、物にそなわる固有の形のことを型とはいわないし、従属させる力をもたない形のことを型とはいわない。日本語でいう型はある一つの西洋語に対応させるのがむつかしい独特の語である。そして、型はこのように日本語独特の語であるだけに、日本の伝統芸術を特徴づけるのに有効な語としてはたらく。伝統音楽にしても、伝統芸能にしても、伝統絵画にしても、伝統建築にしても、

それらはおおむね、型の技芸として特徴づけられる。

日本語でいう型は、デザインの本性をいうときにも、案外しっくりくるものである。デザインとは、型の仕事にほかならないのであって、他の諸芸術にもまして型を相手にしなければならない。デザインとは、既存の型にならう仕事であるとともに、新規の型をつくる仕事だというのは、過去の模範にならうだけでなく、現在の標準にならうということでもある。既存の型にならう仕事をつくるというのは、後続の製品のための模範をつくるだけでなく、大量生産される製品のありかたを決めることでもある。近代デザインは、歴史様式の否定という点ではたしかに型破りとして始まったが、そののちは、型の仕事をむしろ徹底するものだった。

製品の形態のありようを考えるとき、標準という型をけっして無視できない。というのも、芸術家ならば自己の作品をいかようにしても許されるだろうが、デザイナーは製品の形態をけっして好き勝手にはできず、標準という型にも気を配らなければならないからである。標準とは、ものごとの基準のことであり、デザインの仕事では、基準となる型のことである。そして、標準化 standardization とは、多様化・複雑化・混沌化していくものごとを、標準に従わせることで、少数化・単純化・秩序化することである。標準には二種類のものがある。事実上の標準 de facto standard と法律上の標準 de jure standard である。事実上の標準とは、市場での淘汰によって広く採用されるようになった基準のことである。これにたいして、法律上の標準とは、国際標準化機構など、公的な機関によって強いものと弱いものがあるが、規制の力として設定された基準のことで、規格と呼ばれるものである。たしかに、標準のキーボードの文字のクワーティ配列がそれである。たしかに、標準にしたがう利点はどこにあるのだろうか。

第一には、互換性の向上がある。たとえば、工場生産にあたって、部品を標準化することで、部品の互

換性を高めれば、部品の品種を少なくおさえ、部品を大量生産できるようになり、部品の価格を下げることができる。第二には、汎用性の向上がある。たとえば、国際規格にそって製品を標準化するならば、国境を超えて製品を流通させることが可能となり、貿易がそれによって促進される。第三には、品質保証のためでもある。すなわち、一定の基準を満たしていることは、一定の水準を満たしていることの証明となる。

製品の形態

　二〇世紀には、近代美術において形態が強調されるようになったが、近代デザインでもしばしば形態が強調されてきた。けれども、近代デザインでは機能の要請もあり、かならずしも絵画などと同じ意味において形態が持ち上げられたわけではない。装飾をもたない、目的にかなった事物自体の形態を追求しようとする態度が広まるにつれ、装飾の語にかわって形態の語がもちいられるという経緯もあった。もちろん、近代デザイン運動において、形態の理解は一様ではなく、機能主義よりも形式主義にかたよった見方もあった。したがって、私たちは形態の理解のさまざまな振れかたにこそ目を向けるべきであろう。そこでここではまずドイツ工作連盟における議論を見ていきたい。この組織は、近代デザインの考えを広めていくのに形態＝フォルムを標語としてかかげたが、論者によって形態の理解はまったく同じではなかったからである。

　ムテジウスは、一九〇七年にドイツ工作連盟が設立されてから、この組織の中心人物であったが、一九一一年の工作連盟会議の講演「われわれはどこにいるのか」のなかで、形態の語をその中心にすえて、

工作連盟のこれからの方針について述べた。ムテジウスがまず問題とするのは、科学の進歩にともなう技術の進歩とはうらはらに、一八世紀から後退した側面もあることである。それはすなわち、芸術にたいする感覚の衰えであり、形態にたいする感覚の衰えである。そしてそれはとくに建築においてもとめる形態であり、とされる。なおこのときムテジウスが強調しているのは、あきらかに、芸術のもとめる形態であり、使用目的から自由な形態である。かれはこう説明する。「ここで問題なのは、形態である。それは、計算の結果によって決まるのではない形態であり、目的合理性に満たされていない形態であり、思慮分別とはかかわりのない形態である。…ギリシアの神殿であれ、ローマの浴場であれ、ゴシックの円蓋であれ、一八世紀の領主の居間であれ、人間味ある芸術の輝かしい個々の成果において、われわれを魅了しているのは、形態なのであり、形態そのものである。詩文や音楽のように、われわれを感動させるものこそ、形態である」。ムテジウスはここで意外にも、形態そのものを重くみる形式主義の考えを表明しているようにみえるが、ただしそれは、精神主義をおびており、文化の主張をともなうものであり、芸術至上主義とむすびついている。かれによると、形態こそが「精神の欲求のなかでも高次の欲求」であり、「形態をそれとして無条件に評価できなければ文化というものは考えられない」のであり、「形態の欠如はすなわち文化の欠如にひとしい」とされる。

ドイツ工作連盟は、一九〇七年に設立されてから、目的・材料・技術にふさわしい形態を要求してきた。けれども、ムテジウスにとってそれは必要条件ではあっても十分条件ではなかった。ムテジウスは、一九一一年の講演「われわれはどこにいるのか」において、設立当初の考えはすでにドイツ社会に浸透しているとみて、本当の要求をかかげている。それは、造形の中心分野でありながら遅れをとっている建築において、形態への感覚をとぎすまして、形態そのものの質の向上をはかり、ひいては身の回りの

ものすべてを芸術の高みへ引き上げることである。このように論じている。

工作連盟の仕事では、質の思想がこれまで前面に出ていたが、ドイツにおいて質への感覚は、材料や技術にかんするかぎり、急速に高まりつつある。けれども、ドイツ工作連盟の使命はそうした成果によって果たされたわけではない。物質的なものにもまして精神的なもののほうがはるかに重要であるし、目的・材料・技術にもまして形態のほうがはるかに上位にある。目的・材料・技術にかんする要求ならばいくらでも手際よく片付けることができようが、形態がともなわなければ、私たちは粗野な世界に生きざるをえなくなるだろう。だから、私たちの目標として、これまでよりもはるかに重要な使命がいよいよ鮮明に見えてくる。すなわち、形態への理解をふたたび呼び覚ますこと、そして、建築の感覚をふたたび活発にすることである。[156]

ムテジウスは一九一三年に「技術者の建設における形態の問題」と題する講演をおこなった。[157]ムテジウスがそこで指摘するのは、近代化にともない、一方において技術者の建設 Bau が、他方において建築家の建築 Architektur が、別々の仕事として区別されるようになったところに、時代の重大な誤りが含まれることである。この区別のもとでは、技術者はもっぱら有用なものをつくるとされ、建築家はもっぱら美しいものをつくるとされ、技術者の手がけたものが醜悪であったなら、建築家はそれに一種の仮装をほどこすのが仕事だとみられている。ムテジウスにとってそれは二重に誤りである。その一つに、技術者もけっして有用なものに満足してはならず、美しいものを生み出す努力をしなければならない。もう一つに、建築家があるものに一種の仮装をほどこすのは、建築の本質をなす仕事ではない。ムテジウス

99　形態

は、次のように述べる。「建物にしても、装置にしても、機械にしても、技術者のつくるものは目的を満たしていればもうそれで十分だ、といった考えは誤りである。技術者のつくるものは目的を満たしていればもうそれで美しいという主張も、近年よく耳にするが、それはなおさら誤りである。有用であること自体は、美しさとは関係ない」。ムテジウスにとって形態とは、ここでも、有用であるための条件ではなく、美しさのための条件であり、「良い形態」とはすなわち美しい形態にほかならない。ムテジウスは、興味深いことに、技術者の建設のほうに可能性を見出している。なぜなら技術者の建設は、鉄骨造の橋のように、誤った見せかけをともなわずに自己のうちから生じるものであり、「良い形態」にむけた簡明化の兆しをみせているからである。ただし「それでおそらくそこかしこで無意識になされてきたことは、将来かならず意識にもたらされ徹底されなければならない」。望まれるのは、明白な自覚のもと、建設の諸条件のなかから「良い形態」が導き出され、広い範囲にわたって周知のものとなり、時代の高度な仕事において不可欠な属性とみられるまでになることだとされる。

一九一四年にドイツ工作連盟の内部でなされた「典型論争」は、形態のありかたをめぐる論争として重要である。これは規格論争として知られるが、その訳はかならずしも適切な事実ではない。とはいえ、この論争がそもそも「典型」の語のあいまいさに端を発したのは、まぎれもない事実である。この論争が起こったのは、一九一四年五月からケルンにおいて大規模な「ドイツ工作連盟展」が開かれ、同年七月に年次総会がおこなわれたときのことである。ムテジウスはそこで自身の講演をおこなうにあたり、講演資料としてあらかじめ会員に配布したが、とくにそのなかの「典型化」の文言にたいして、一部から疑念がわき起こった。そこで、ヴァン・ド・ヴェルドが反対派を代表するかたちで反対一〇箇条をつくって会員に配布したことで、総会において激しい議論が起こった。

一九一四年の典型論争におけるムテジウスの意図から確認しておこう。ムテジウスは一〇箇条の第一条において次のように唱える。「建築をはじめとする工作連盟の活動領域はおのずと典型化へと向かう。この普遍性は、文化がかつて調和を保っていたあらゆる領域は、典型化をとおして、普遍性を取り戻すことができるだろう。この普遍性は、文化がかつて調和を保っていたときには、建築にそなわっていたものである」[163]。ムテジウスの意図は、かれが総会でおこなった講演「将来の工作連盟の活動」において明らかである。かれはそこで、形態の問題として典型について論じているが、そのときかれは、様式を問題としていたのではなかった。ムテジウスによると、ドイツでは新しい「形態」はいずれ「世界の形態」になりうるし、今後ますます世界を志向していくことが望まれるとされる[164]。たしかに建築もまた芸術にほかならないが、建築はとくに「典型」に向かうものである。ただし「典型」はけっして無理矢理つくられるものではなく、自然にゆきつく結果であって、芸術家の自由はそれによって脅かされない。「芸術家はあらゆる自由を享受するものである」[165]。ムテジウスは、ドイツの産業振興のために、新たな「様式表現」が見出されつつあるともみている[166]。

一九一四年の典型論争における反対派の主張はいかなるものだったのか。ヴァン・ド・ヴェルドは反対一〇箇条のなかで、普遍妥当する形態にたいする懐疑をこう表明する。「工作連盟になお芸術家がいるかぎり、そして、芸術家が工作連盟の運命に影響をもつかぎり、芸術家は、規範や典型といった提案にたいして抗議するだろう。芸術家は、その内なる本質からして、熱烈な個人主義者であり、自由意志をもった創造者である。芸術家は、規範や典型といったものを強いる原理には、自分から進んで従ったりはしない」[167]。このように、ヴァン・ド・ヴェルドは、従属すべき規範として典型をとらえて、それに

たいする異議を唱えたが、ムテジウスは典型をそのようには理解していなかった。総会において、参加者たちは意見を述べ合ったが、ムテジウスはそのさいごに、自分の一〇箇条は撤回するにしても自分の主張の内容を撤回するつもりはないとして、幕引きをはかった。そののち、第一次大戦のために、同様の議論が再燃することはなかった。

第一次大戦後、ドイツ工作連盟は、形態＝フォルムの語をかかげて啓蒙活動を繰り広げる。そのとき、典型かそれとも個性かという議論はしだいに過去の話となっていく。というのも、一九二〇年代になって、典型化はもう二重の意味において避けられない傾向となるからである。すなわち、近代様式についての共通認識がしだいに育まれてゆくとともに、規格化の必要がひろく認識されるようになる。一九二〇年代になると、ドイツ工作連盟はむしろ形態の語をかかげながら、二重の意味での典型化をうながす啓蒙活動をおこなうようになった。

一九二二年一月には、ドイツ工作連盟の機関誌『形態』が創刊された。編集者のリーツラーは、美術史とともに音楽も学んだ人物である。リーツラーは創刊号の巻頭文において、この題から想定される誤解をあらかじめ振り払おうとした。かれによると、形態といっても、芸術を説明するための美学概念ではない。形態といっても、形式と内容という区別とはかかわらないし、形式主義を唱えるために持ち出されるわけではない。形態といっても、物事の外面の見せかけでもない。ここでいわれる形態とは、芸術の特徴をなすものだけでなく、生の表現もしくは生そのものを指すものであり、美にかかわるだけでなく、真理や道徳にもかかわるものである。リーツラーはとくに第一次大戦の惨禍を考えていたのだろう。人々は「崩壊の時代」を経てきたからこそ、新たに形態を生みだそうとする段階にあるとみている。た

だし、人間はおのれの力を過信して「精神や想像の力」にものをいわせるのではなく、自己の能力を「自然の神的な力」にゆだねるべきであるという。

事情のために休止するが、三年後の一九二五年一〇月から月刊誌『形態』は、同年一〇月に早くも経済上の事情のために休止するが、三年後の一九二五年一〇月から月刊誌『形態』は、同年一〇月に早くも経済上の事情のために休止するが、三年後の一九二五年一〇月から月刊誌『形態』は、一九三四年に政治上の理由によって休刊となるまで、一九二八年末からは月二回の発行となった。この雑誌は、一九三四年に政治上の理由によって休刊となるまで、近代の理念をあきらかにする論考を紹介したり、近代の理念にふさわしい事例を紹介したりした。[171]

一九二〇年代のドイツ工作連盟はもう一つの啓蒙活動にも力をそそいだ。それは展覧会の企画である。一九二四年にシュトゥットガルトで開催された「形態」展は、大きな成功をおさめ、マンハイムなどの都市を巡回した。[172] シュトゥットガルトの展覧会では、石鹼もあれば墓石もあり、食器もあれば暖炉もあり、全体として、装飾のない斬新な製品や、あるいは装飾のない素朴な製品が、一堂に集められた。家具の出展も多く、バウハウスの家具も展示されていた。この展覧会の図録は、一九二四年にドイツ工作連盟の「形態叢書」の第一巻として出版された。[173] その表題はいみじくも『装飾のない形態』となっている（図21と図22）。この図録にはプフライデラーという人物が序論をよせているが、かれはそこで形態の意味について踏み込んだ議論をしている。それによると、展覧会において奨励されている「形態」は、書名からあきらかなように、装飾のない形態である。[174] 装飾とは「形態との遊戯」であって、装飾のない形態は、「それであってほかではありえない」といった在りかたをとるかぎり、真正の形態にほかならない。そして、現状においては二種類のものがみられる。一方の「技術形態」が、目的を志向する形態ならば、他方の「原初形態」は、自然を志向する形態である。[175] 一方の「技術形態」が、合理判断から簡素さにゆきついた形態ならば、他方の「原初形態」は、自然感情から素朴さにゆきついた形態である。[176] 一方の「技術形態」が、幾何学形態をとりがちならば、他方の「原初形態」は、植物を思わせる形態を

103　形態

とりがちである。一方の「技術形態」が、男性の側にあったものならば、他方の「原初形態」は、女性の側にあったものである。以上のように、両者は、装飾のない形態という点において同じでも、各々偏りがあるので、両者の総合はいずれ成し遂げられなければならない。しかし、プフライデラーは、まだその時期にはきていないとみており、両者はしばらく両極端のまま並存しているのが望ましいとみている。

一九二七年、雑誌『形態』一月号の巻頭に、編集長のリーツラーにあてたミース・ファン・デル・ローエの手紙が掲載されている。その内容は、この雑誌名の変更を要求するものであったが、起こるべくして起こった議論であり、リーツラーはこれをあえて掲載して、形態の語にまつわる不信を解こうと試みた。ミースはその手紙のなかで、雑誌名にたいする反対理由として、次の疑問を投げかける。「形態はほんとうに目的なのでしょうか。形態はむしろ造形の過程の結果なのではないでしょうか。造形の過程こそ本質をなすのではないでしょうか。すなわち、別の形態が生じるではないですか。造形の過程において条件が少し変わるだけで、別の結果が生じるではないですか」。リーツラーはこの手紙のあとに自身の返答の手紙もあわせて掲載している。それによると、リーツラーはミースの考えにほとんど異存はなく、工作連盟は、形態自体を目的とする「空虚な形式主義」には断固反対するとしている。けれどもリーツラーは形態の語をなおも維持したい旨を伝えている。そもそも造形の過程はつねに形態となって現れるはずである。造形の過程におうじて形態もまた変わるのであれば、それはむしろ両者の緊密な結びつきを物語っている。もしも造形の過程の途上にあって適切な形態を見出せていないのだから、造形の過程のなかで見出されてくる形態もいずれはまだ完全に形態化されるまで終りをみないのであり、それ

左上　図21：ドイツ工作連盟『装飾のない形態』表紙　1924年
左下　図22：上記図録のなかの写真（左はバウハウスの椅子）
右上　図23：ドイツ工作連盟の機関誌『形態』表紙　1925年

この議論の続きとして、雑誌『形態』二月号には、ミースの返答の手紙が掲載されている。ミースは形態についての自身の考えをこう表明する。

私が反対しているのは、形態というよりも、形態自体を目的とすることです。…形態自体を目的とすると、かならず、形式主義にゆきつきます。けれども、生き生きした内実こそが、生き生きした外面をもつのです。そして、生活の充実こそが、形態の充実となって現れます。…形態のないものは、過剰な形態をもつものよりも劣るわけではありません。形態のないものは無ですが、過剰な形態をもつものは見せかけにすぎません。本当の生活なしには成立しないのです。そのとき、過去のものは参考になりませんし、思いつきもだめです。…私たちは、結果ではなく、造形の過程の進めかたを評価します。…私にとって、造形の過程はそれほど重要です。そして私たちにとって、生活こそがすべてを決めるものであります。(181)

リーツラーは短い返事の手紙において、ミースのこの考えに賛同の意をあらわしている。とはいえ、リーツラーの文章からは形態の語へのこだわりがうかがわれ、二人のあいだの若干の食い違いはいぜん埋まっていない。建築家ミースは、形態をそれほど重視しない。かれにとっては、生活の条件のほうが大事であり、形態はあくまで結果にすぎない。形態の語をあまり前面に出すと、形式主義にゆきがちであり、大事なことを見失う恐れがある。かれはそのことを懸念していた。(182)

106

これにたいして、美術史家リーツラーは、形態をそれでも軽視したくない。ただし本人も大いに自覚していたように、近代の造形活動において形態をとくに重視するにしても、二つのことを気にかけなければならなかった。その一つに、形態自体を目的とする形式主義におちいらぬよう注意すること。もう一つに、形態すべてを肯定するわけではないので、良い形態とは何か、悪い形態とは何か、明確に区別することである。

一九二五年から月刊誌として再開していた雑誌『形態』は、とくにこの二〇年代後半において、時代を先導する新しい造形の事例を取り上げてきた（図23）。集合住宅から工業製品までの最新の動向がたくさん紹介されている。新タイポグラフィについての記事もある。写真や映像の新たな実験についても知ることもできる。全体をとおして、新しい工業技術に前向きで、装飾のない抽象形態にむかう感性につらぬかれている。けれども、一九三〇年代になってドイツ工作連盟のうちにも後ろ向きの傾向がみられるようになる。編集長のリーツラーは、一九三一年の初号の巻頭文「工作連盟の危機」において、これに警鐘を鳴らしている[183]。かれは、年々「装飾形態」への回帰が進んでいることにたいして、古い手仕事への愛着からそれを押し進めようとするのは間違いであり、ドイツ工作連盟はつねに来るべきものに眼を向けるべきだと主張する。そしてかれは、手仕事の領域においても通用するとして、従来の方向の正しさを強調した。「無装飾の形態」は、現代においては普遍妥当するものであり、機械の仕事に応じたドイツ工作連盟の方針はつねに来るべきものに眼を向けるべきだと主張する。

一九三二年、バウハウスのデッサウ校の閉鎖も受けて、リーツラーは、『形態』誌上に「ドイツ文化をめぐる戦い」という文章を発表している[184]。そこでかれは、保守化どころか右傾化していく情勢をとがめたが、事態は好転せず、かれはこの年をもって編集長をおりた。一九三三年から一九三四年にかけて、ドイツ工作連盟は、ナチスとの強制同化によって独立した組織ではなくなる。雑誌『形態』もまた一九

三四年をもって終わりとなる。最後の特別号は、ナチスの組織「労働の美」局との共同編集によるとされ、仕事場の美化をねらった「労働の美」の特集となっている。ドイツ工作連盟のかかげてきた形態の理念は、以後はこの美名にとってかわられることになった。

一九四九年にスイス工作連盟がおこなった「良い形態」展は、戦後あらためて近代デザインを世に問う展覧会であった。これを企画したのは、マックス・ビルである。初回のバーゼルでの展示は、約八〇枚のパネルで構成され、各パネルは「良い形態」の事例を三点ずつ写真によって紹介するものとなっており、結晶・彫刻・計器・都市・住宅・橋梁・照明・椅子・食器・時計・車両など、主題は多岐にわたるものの、各パネルはどれもおおむね実直な形態をもつ事例を紹介している。この展覧会は、バーゼルで開催されてから、一九四九年から五一年までのあいだに、スイス三都市、オーストリア三都市、ドイツ六都市、オランダ三都市を巡回しており、大きな反響を呼んだことがうかがわれる。ビルはこれを受けて、一九五二年に『形態——二〇世紀中葉における形態発展の総決算』という美しい写真集を出している。これは、先の「良い形態」展のパネルで使用された写真の一部と、そのとき紹介されなかった写真と、新たに見出された事例をまとめて掲載したものである（図24）。この写真集でもまた、自然の結晶があり、自身の彫刻があり、道具や機器があり、照明や家具があり、玩具や遊具があり、橋梁や架線があり、建築や景観があり、紹介されている事例はいろいろだが、それらはおおむね、自然から人工へ、作品から製品へ、小物から大物へ、という順序で配列されており、全体をとおして時代の形態の一傾向が浮かび上がるようになっている。もちろんそれらは近代主義者ビルの審美眼をとおして選ばれたもので、無駄のない形態をもつ整ったものばかりである。かれはこう書いている。「何か隠さなければなら

図24：マックス・ビル『形態』1952年

ないものがあるとき、なんらかの装飾があてがわれる。日常品のように小さなものでも、国家にかわる大きなものでも、そうなのであって、今日では、流線型のように、単純化をみせかけて無駄に膨らんだものが横行している。私たちは、こうした新旧の装飾を好まない。私たちは、あらゆるものについて、装飾に反対して、良い形態という理念をかかげる」[189]。

スイス工作連盟は、一九五二年から一九六八年まで、バーゼル見本市において、「良い形態」の表彰と展示をおこなった[190]。ドイツ語でいう「良い形態 gute Form」は、フランス語の表記のときは「役立つ形態 forme utile」となったが、いずれにしても、近代デザインのもとめる実直な形態をあらわしており、生活や仕事にかかわる優良な製品がその対象となった。この「良い形態」の表彰と展示は、他の地域における「グッドデザイン」賞に対応する。アメリカでは一九五〇年に、カウフマン、サーリネン、イームズ夫妻によって「グッドデザイン」賞がはじめて創設されたが、これもはじめは近代デザインの理念にふさわしい工業製品を奨励する制度だったのであり、装飾のない純粋な形態をうながす性格をもっていた。日本のデザイン関係者もこの動向に敏感だった[191]。日本でも一九五七年には「グッドデザイン商品選定制度」が創設されたが、当初はそれもまた機能と装飾のついた形態にたいして評価をあたえる性格をもっていた[192]。

一九六〇年代後半になると、近代デザインはもはや形態の模範としての力を失ってゆく。一九六〇年代後半には、学生による抗議運動が活発になるなど、社会制度そのものを見直す気運が高まってきたため、形態の模範をしめすだけでは物足りなくなる。こうした背景のもと、スイス工作連盟の主催による「良い形態」の表彰と展示は、一九六八年をもって終了となった[193]。同年、雑誌『工作』に掲載されたヘルナンデスの報告は、この取り組みの限界を指摘している。それによると、「良い形態」を提示する取

110

り組みは、専門家には意味があっても、肝心の一般市民にとっては有り難いようで意味の分からない「毎年繰り返される儀式」となっており、啓蒙の役割をもう果たしていない。この批判は、当時のスイス工作連盟にあった気分を反映しているのだろう。それからあとになるが、ルツィウス・ブルクハルトが一九八一年におこなった「デザインは見えないものである」という宣言は、近代デザインにたいする厳しい批判を含んだものとして注目される。ブルクハルトはスイス出身の社会学者で、一九七六年から一九八三年までドイツ工作連盟の代表であったが、かれによると、デザインは眼に見える形態だけにかかわるのではなく、社会のありかたを決めている「見えない」諸制度にかかわる仕事である。ブルクハルトのこの宣言は、一九六〇年代後半の情勢に根をもつが、「見えない」今日の社会デザインの考えにもつうじる点において意味深い。

様式の問題

　芸術分野でいわれる様式ないしスタイルは、ある集合において共通してみられる形として理解されており、本質において型である。ただし、様式はもともと、工業規格のような定められた型というよりも、時代や地域のなかで自然に育まれてきた型であり、集団や個人において自然に生まれてきた型である。しかしそれでいて、様式はたしかに人工物について言われるものであって、自然物にたいしては言われない。様式のうちには、ルネサンスあるいはバロックといった時代様式や、アイルランドらしい特徴をいうときの民族様式や、バウハウスらしい特徴をいうときの流派様式や、モンドリアンらしい特徴をいうときの個人様式などがある。これまで芸術研究において様式がなにかと重視されてきたのには、三つ

理由が考えられるだろう。第一には、作品の出所を同定するためであり、第二には、作品の意味を解釈するためであり、第三には、作品の価値を評価するためである。

二〇世紀の近代デザインは、一九世紀の歴史主義の克服として語られることが多い。歴史主義は、過去の様式をよりどころとする傾向であるが、そのうちには、過去の様式を復活させる復古主義もあれば、複数の様式を組み合わせてもちいる折衷主義もあった。たしかに、一九世紀ヨーロッパはすべて歴史主義に染まっていたわけではない。アーツアンドクラフツ運動はたしかに新たな装飾美術をもたらす運動であったし、アールヌーボーは短命に終わったものの、新たな装飾によって新たな様式をもたらす運動であった。けれども二〇世紀の近代主義者にとって、一九世紀の歴史主義のみならず、こうした新傾向もまた、工業技術の発達に見合った様式をまだ見出せていないために克服されなければならなかった。

一九一〇年代から各国で起こった近代デザイン運動は、過去の様式の克服をさかんに主張していたものの、一様式としての自覚はまだ薄かった。一九二〇年代半ばまではたしかに自由奔放な形態にうったえる表現主義の傾向もあった。けれども、近代運動どうしの国境を超えた交流のなかで、各国の取り組みの境界がなくなり、一様式としての自覚がしだいに生まれてくる。一九三〇年代あたりから、近代デザインは国際様式として知られるようになる。古典主義とおなじように、近代デザインの国際様式にしても、特定の時代において様式の確立をみたという点でも、時代様式とみなされるが、時代を超えて繰り返されている点では、一般様式ともみなされる。

一九三二年にニューヨーク近代美術館でおこなわれた「近代建築国際展」は、国際様式の語を広めるうえで大きな役割をはたした。この展覧会は、同時に出版された本『国際様式——一九二二年以降の建築』の表題にあるように、近代建築がしだいに国際様式の性格をおびてきたことを明らかにする主旨の

112

もので、近代デザインの他の分野にたいする啓発もはらんでいた。この本の著者のヒッチコックとジョンソンによると、ライトなどの先駆者による「半近代」の建築は、伝統様式からの離脱を試みるも、個人主義の態度によって、時代に共通する様式をまだ見出すにいたっていない。これにたいして、第一次大戦後には、次世代の建築家たちが国際様式へとむかう共通した傾向をしめすようになる。名前があがっているのは、グロピウス、アウト、ル・コルビュジエ、ミース・ファン・デル・ローエである。たしかに、近代建築がもっぱら機能の重視によって特徴づけられるのならば、様式はたんなる外観の問題にすぎず、それ自体が問題には到底なりえない。けれども著者たちによると、機能主義者こそむしろ、個人主義や技術や経済といった観点からすべてを決定しつくすのは到底不可能であり、見た目など気にしない機能主義者こそむしろ、個人主義から逃れることで、「現代の一般様式の原理にしたがう」ものである。したがって、著者たちは、国際様式について論じるのをためらわず、一様式をなすところの三つの美的原理をみちびきだしている。第一の原理は、以前にもまして規則正しさを徹底すること。第二の原理は、中身の詰まった重々しい量塊にかわって、薄い表皮に包まれた空間をもたらすこと。第三の原理は、表面に付加されるような装飾をすべて排除することである。一九三〇年代、この展覧会がこのように国際様式の概念を提起したころから、近代デザイン全般においても国際様式としての自覚が高まっていく。

空間

欧米の都市においては、一九世紀から二〇世紀にかけて鉄やガラスの工業使用がすすみ、生活の場はしだいに重々しい柱や壁から解放されていった。それにともない、二〇世紀の近代デザインでは、物の存在としての量塊のみならず、物の不在としての空間にたいして意識がゆきとどくようになる。近代デザインにおいて空間はもっとも強調されてきた語の一つである。たしかに、日本の古い木造建築をみると、量塊としての重量感がもとから欠落しており、開かれた空間がすでに実現されていたかのようである。とはいえ日本においても、造形思想のうちに空間の語がよく出てくるようになるのは、一九二〇年代から欧米より近代デザインの考えが持ち込まれて以降のことである。したがって、日本の近代デザイン運動の文脈では、構成の語とおなじく空間の語もまた、近代を自覚させるのに役立っただけでなく、伝統を自覚させるのにも役立った。

ギーディオンの一九四一年の著書『空間・時間・建築』は、近代建築をその空間特性から論じた研究の先駆として知られる。しかしながら、この著作において持ち出される話題は多岐にわたり、全体として焦点が定まらない印象もあたえている。そのため、私たちはまずこの著作の歴史記述のうちに埋没している議論の骨子をあきらかにすることで、この著作の意義をいまいちど確認しておく必要がある。ギーディオンは、『空間・時間・建築』のなかで、近代建築の成立について論じるにあたり、一方において一九世紀における工学技術の発達に目を向けるとともに、他方において二〇世紀初頭からの美術の展開に目を向けている。かれはまず、近代建築の特徴をそれらから引き出すにあたり、様式論にかわって空間論をとろうとしている。そしてさらにかれは、新しい空間がいかに近代社会の問題に応じるものかを問うている。このようにこの著作において、技術への関心、美術への関心、空間への関心、社会への関心は、切り離しがたく関連し合っている。

ギーディオンの『空間・時間・建築』の意義は、なによりも、工業技術の発達とその利用にかんする豊富な例証にあるだろう。かれはまず一八世紀後半の産業革命によって鉄がさかんに建材として使用されだしてから、一九世紀後半になって鉄骨構造の建物があらわれるまでの流れをたどっている。そして、一九世紀末には鉄筋コンクリートの建物がつくられ、二〇世紀にこの技術が急速に広まったことも紹介している。ギーディオンはこの著作において、建築家の仕事よりも技術者のほうに注目している。というのも、エッフェルのような技術者たちは、過去の様式にとらわれずに、不要な装飾にまどわされずに、大胆なしかたで新しい技術の応用を進めたからである。ギーディオンは、近代建築がそうした挑戦の延長上にあるとみる。近代建築はたしかに一九世紀以来の技術革新に負うており、大架構および大開口をわがものとして、歴史に類をみない新しい空間をもたらしたという見立てである。

116

ギーディオンは、『空間・時間・建築』において、二〇世紀初頭のヨーロッパの近代美術運動にも言及しており、最初の衝撃をあたえた一九一〇年頃の立体派をとくに重視する。なぜならそれは、時間をはらむ空間としての「時空間」を先取りしているからである。「立体派はルネサンスの遠近法と絶縁している。立体派は対象を相対化して眺める。すなわち、幾つかの視点から眺めるのであって、どの視点も、絶対の権威をもたない。立体派は、このように対象を解析しながら、上からも下からも、内からも外からも、あらゆる面から、同時に対象を見る。立体派はその対象のまわりをめぐり、対象のなかに入り込む」[202]。ギーディオンはさらに、近代建築もまた同じような「時空間」を生み出しており、近代建築のもたらす空間がそれ以前のものと区別されるならば、まさにこの「時空間」によるとみた。かれはバウハウスのデッサウ校の校舎を引き合いに出して、この建物の全貌をとらえるには、建物のまわりをめぐり、上からも下からも見てみる必要があると指摘している。[203]

ギーディオンは、以後の著作において、二〇世紀の近代運動のなかで育まれた空間への関心をさらに過去の建築にも投影しており、建築史全体を「空間概念」の変遷という観点からとらえようと試みた。[204] 「空間概念」とは、空間の把握のしかたや空間の造形のしかたのことであり、歴史のもっともかれのいう「空間概念」とは、空間の把握のしかたや空間の造形のしかたのことであり、歴史の各段階の建築をとおして観察されるものである。ギーディオンの壮大な建築史への試みは、遺作となった一九六九年の『建築と移行現象』において一応の完結をみた。[205] ギーディオンはこの著作において、歴史の三つの段階の『建築と移行現象』において一応の完結をみた。ギーディオンはこの著作において、歴史の三つの段階における三つの「空間概念」について検討するにあたり、その移行現象に焦点をあてて考察を進めている。「第一の空間概念」は、古代エジプトおよび古代メソポタミアにみられ、古代ギリシアにまでおよぶ空間の様態である。この段階での建築は、外部に空間を放射するものであり、充実した外部空間をもたらした。ただし、古代建築にみられる円形

の形状は、次の段階への移行を準備するものである。「第二の空間概念」は、古代ローマから二〇世紀までの空間の様態である。この段階の建築は、内部をくり抜いたようにできており、充実した内部空間をもたらしてきた。古代ローマにおいてアーチを利用した曲面天井が生み出されたのが、この段階の始まりであり、一九世紀になって鉄をもちいた大きな構造物がつくられたのが、次の段階への移行現象である。「第三の空間概念」は、二〇世紀初頭の美術において先取りされ、一九三〇年代になって近代建築がようやく実現するようになった空間の様態である。この段階の建築は、外部と内部の両面にわたって新しい質をもたらしただけでなく、外部と内部の相互浸透をうながした。すなわちそれは、外部と内部の総合にほかならない。以上のように、移行現象はいずれも技術革新によるが、ギーディオンの時代区分はそれにしても不均等である。かれは、歴史の三つの段階のうちに、外部の発見、内部の発見、外部と内部の総合という一種の弁証法をみたのだった。

空間の分類

　二〇世紀になって空間論はじつに多様化した[206]。自然科学の内部ではユークリッド空間が相対化され、人文社会系の学問でも、各分野において空間の語がもちいられ、各種の空間について論じられてきた。そのなかでも、哲学の議論は、空間とは何かについて深い反省をうながすかぎり、造形理論にも指針をあたえるものである。二〇世紀の哲学では、現象学とともに実存主義のなかで、自然科学で想定されてきた均質な抽象空間にたいして、人間の実感にもとづく個々の具体空間についての考察がなされてきた。すなわち、「客観的空間」「科学的空間」「数学的空間」「幾何学的空間」「物理学的空間」にたいして、

「生きられている空間」「体験されている空間」を区別しようとする試みである。そしてこうした哲学の議論において問われたのは、空間と身体との関係であり、空間と気分との関係であった。たとえば、ミンコフスキーは一九三三年の『生きられている時間』において「生きられている空間」についても論じている。[207] メルロ=ポンティは一九四五年の『知覚の現象学』において「身体空間」についても論じている。[208] ボルノウは一九六三年の『人間と空間』において、哲学のそれまでの議論を一つに集約しており、「数学的空間」とは区別される「体験されている空間」について多角度から考察している。[209]

近代デザインでは、空間にたいする人間のかかわりが重視される。建築のもたらす空間はそもそも人間存在なしには意味をなさない。したがって、近代デザインにおいて問題となるのも、人間の実感にもとづく個々の具体空間である。たしかにこの空間は、ふつうは、自己の周りの広がりとして感じられるものであり、何にも占められていない場所として感じられるものである。しかしそうだとしても、それはなお身近でありながら茫漠とした何かである。たしかに、人間の実感にもとづく個々の具体空間について説明する方法のうち、一番よく取られてきたのは、空間のうちに区別をたてて空間の分類をおこなうことで、空間の内実を明らかにする方法である。早い例として、シュマルゾウが一九一四年の論文[210]において「触空間」「歩空間」「視空間」について論じたが、これまでの空間の説明において空間の分類はつきものであったようにみえる。たしかに、自然科学で想定されてきた均質な抽象空間は、測定される空間であって、量として測定される対象であるかぎり、特別な質によって分類されることはない。これにたいして、人間の実感にもとづく個々の具体空間は、体験されている空間であるかぎり、体験をとおした様々な質によって分類されるはずである。たしかに、人間の実感にもとづく個々の具体空間は、身

119　空間

体との関係によっても分類されるし、知覚との関係によっても分類される。そこで以下では、空間論において前提とされる空間の分類の見取り図をつくることで、空間への見通しを明るくしておきたい。

空間は、身体との関係からすると、自己の周りの広がりである。このとき、自己の周りの広がりは、自己の身体からの広がりの方向と、自己の身体から対象までの距離によってとらえられている。そのとき、自己の身体からの広がりの方向はたしかに、上下・前後・左右からなるにしても、三軸六方向はけっして等価ではない。[211] 上下は、逆立ちでもしなければ、姿勢を変えてもそのままだが、前後と左右は、姿勢によって変化する。通常の状態では、上はいくらかでも空いているが、下はふつう直接何かに支えられている。身体の構造からみて、前はたいてい意識の向かう方向だが、後はたいてい意識のおよびにくい方向である。これにたいして、身体の構造からみて、右と左とはほぼ等価だとしても、個人のもつ傾向や、共同体の意味づけにより、右と左とは異なる質をおびるものである。空間のありようは人間のとる姿勢によっても分類される。姿勢とは、体の構えでありながら、心の構えをともなうものなので、横になっているときと、座っているときと、立っているときとでは、空間の体験のされかたは異なるし、運動をとおして開示される空間もそれによって異なる。また、静止状態においてとらえられる静止空間にたいしては、運動をとおして開示される運動空間もまた考えられるだろう。運動とはただ歩行によるだけでなく、乗りものによる移動もまた考えられる。運動空間は、運動とともに開示されるものなら、運動空間には時間がはらまれることになる。

人間の実感にもとづく個々の具体空間がいかなるものかは、空間の知覚のありかたからも理解されるだろう。形象の知覚が、形態をよりどころとした、まとまりの知覚であるのならば、空間の知覚は、方

向と距離をよりどころとした、広がりの知覚である。とはいえ、空間の知覚もまた、広がりのうちに何らかのまとまりをとらえているだろうし、広がりのうちに何らかの質をとらえているだろう。たとえば、私たちは残響を耳で感じて、広がりの範囲をとらえながら、柔らかさや硬さなどの感触を得ている。したがって、私たちは、無限の広がりを感じるときでも、何らかのまとまりをとらえているはずであり、虚空の広がりを感じるときでも、何らかの質をとらえているはずである。そして、空間の知覚において視覚はもっとも重要な役割を果たすだろうが、空間の知覚はそれでも触覚の性格をおびている。という のも、視覚がある形象をとらえるとき、視覚はそれを射抜くように視るだろうが、視覚がある空間をとらえるとき、視覚はそれをなでまわすように視るからである。空間の知覚がもともと複数の感覚器官にゆだねられているのなら、空間の知覚は、諸感覚の根源としての触覚の性格をおびているにちがいない。ただし、空間のありようが複数の感覚器官の同調によるものだとしても、感覚器官の違いによって開示される空間を分類することはできるだろう。視覚にあたえられる眼前の広がりを視空間というならば、視覚を遮断したときには、別の空間が立ち現れるはずである。たとえば、暗闇のなかを手探りで進むときに感じているのは触空間である。目を閉じて聞こえてくる音から感じとられるのは聴空間である。どこからか漂ってくる匂いから感じとられるのは嗅空間である。

人間の実感にもとづく個々の具体空間にはまた気分がともなう。それには、二通りのことが考えられる。一つは、空間のありようが人間の気分を左右することである。もう一つは、空間のありようが人間の気分を左右することである。現実にはその両方がからみあっていて、空間そのものが気分をはらんでいるように感じられるものである。したがってそのかぎり、空間はまた気分によっても分類されるはずである。大きく分類するならば、一方において、陽気な空間があり、他方において、陰気な空間がある。も

121　空間

っとも、そのときに、空間の特定の質にたいして特定の気分をあてはめて固定化して考えるならば、間違いである。[213] 広い空間はかならずしも陽気な空間にはならないし、狭い空間はかならずしも陰気な空間にはならない。大自然に放り込まれたときに無防備なあまり不安になることもあるし、小空間がこのうえなく落ち着くときもある。

人間にとっては、外部と内部との区別もまた大きな意味をもつ。外部空間は、建物などの外部の空間であり、上部に覆いのない空間である。自然環境としての外部空間については、山地・丘陵・平地といった地勢上の分類もあれば、森林・草原・砂漠といった植生上の分類もある。社会環境としての外部空間については、都市・農村・漁村といった社会上の分類もあれば、広場・農地・道路といった機能上の分類もある。以上の外部空間にたいして、内部空間とは、建物などの内部の空間であり、上部に覆いのある空間であるが、建物の内部だけではなく、洞窟や地下なども考えられる。内部空間にはまず形態によって区別されるものがある。吹き抜けは、上下階をつらぬく空間であり、アルコーヴは、壁面の凹みに設えられた空間である。内部空間はまた、社会生活もしくは個人生活における機能において分類されるだろう。たとえば、公共の建物については、病院・学校・役所など、機能ごとに分化している。住宅の内にあっても、玄関・居間・寝室など、機能ごとに分化している。さらにまた、日本建築にみられる濡れ縁は、外部に接しているが軒に守られてあつかうべき空間もある。あるいは、現代のアトリウムは、透明の覆いをもつ大空間のことであり、上方から光がさしこむ点で、外部と内部の中間にある。

空間の造形

創案者としてのデザイナーの関心からすれば、空間はつくられるものである。空間デザインは、三次元の空間の造形であり、生み出されるのは、人間によって実感される個々の具体空間である。それは、身の回りに始まり、建築から都市にまで広がっていく。空間の造形には、三つの基本要素となるものがある。それは、上方を閉ざす屋根であり、側面を閉ざす壁体であり、下方を閉ざす床面である。単純な場合を考えてみよう。たとえば、相合い傘はそのもとに二人だけの空間をつくりだす。たとえば、花見の場所取りのために選手たちが円陣を組んだとき、内側には親密な空間がうまれる。たとえば、試合前にシートを敷いたところは、誰も立ち入ることのできない空間となる。これらは単純な場合であるが、空間の造形は、たいていは、三つの基本要素をもちいて、六つの基本造形によって進められる。六つの基本造形のそれぞれは以下の通りである（図25）。

第一の造形は、空間の閉鎖、つまり、空間を閉じることである。そのとき、屋根はとくに上方を閉ざす要素であり、壁体はとくに側面を閉ざす要素であり、床面はとくに下方を閉ざす要素である。すなわち、空間を閉じるというとき、上から覆う、横から囲う、下から塞ぐ、という三つの操作がある。もちろん、これらの区別を感じさせない閉じかたもありうる。いずれにしても、空間を閉じることで、外部と内部がへだてられ、外部と内部が生み出される。空間を閉ざす意味は、風雨や日射から身を守るためであったり、外界からの影響を遮るためであったり、活動を制約するためであったり、内側にあるものを見せないためだったりする。

123 　空間

第二の造形は、空間の分割、つまり、空間を分けることである。ただしそれには、強いのと弱いのがある。強い分割は、分断である。それは、向こうを見えなくしたり、向こうへの移動をさまたげたりする。そのとき、壁体は、水平方向の広がりを分断するものであり、床面は、垂直方向の広がりを分断するものである。これにたいして弱い分割は、分節である。それは区切りを入れながら、向こうを見えたままにしたり、向こうへの移動をゆるしたりする。たとえば、ガラスの透ける平面は、見通しをさまたげない仕切りとなる。たとえば、腰の高さよりも低い壁体は、乗りこえが可能な仕切りとなる。たとえば、床の高低差は、見えない仕切りをもたらす手法となりうる。空間を分ける意味は、単調さを避けるためだったり、見えない仕切りをもたらす目印として働く。たとえば、柱や梁といった構造材は、異なる役割をあたえるためだったり、立ち入りを防ぐためである。

第三の造形は、空間の開放、つまり、空間を開けることである。そのとき、天窓はとくに上方を開ける要素であり、吹き抜けはとくに上下を開ける要素であり、戸や窓はとくに側面を開ける要素である。これらの開口部については、大小・形状・位置について配慮がなされるだろう。また、開けかたの度合いもある。光のみを透かしている場合や、向こうを見通せるがガラスで隔てられている場合や、文字どおり何もなく空いている場合もある。空間を開ける意味は、通気や採光のためであり、見通しを良くするためであり、移動を可能にするためである。

第四の造形は、空間の連結、つまり、空間を結ぶことである。空間を開ける開口部は、こちらとむこうを直接つないでいるが、そのほかに、空間と空間とのあいだに介在して両者をつなぐ要素がいくつもある。道は、二つの地点をつなぐとともに、二つの空間をつなぐものであり、道の延長としての橋もまた、通行しがたい障害をまたいで、二つ地点をつなぐとともに、二つの空間をつなぐものである。廊下

空間の閉鎖　　　　　　　　　空間の分割

空間の開放　　　　　　　　　空間の連結

空間の美化　　　　　　　　　空間の構成

図25：空間の6つの基本造形

は、通路に特化した細長い空間として、空間どうしを結ぶものだが、廊下がなくとも、二つの空間をそのあいだの別の空間がゆるやかに結んでいる場合もある。階段や斜路は、上下の空間をつなぐための部分となる。空間をつなぐ意味は、移動を可能にすること、移動を容易にすること、移動を方向づけることにある。

第五の造形は、空間の美化である。ただしそれは、かならずしも空間を美しくするという意味ではないし、かならずしも空間を飾り立てるという意味ではない。空間の美化とは、ここではとくに、空間に独自の質をあたえることをいう。私たちが視覚によって空間をとらえるときには、それをなでまわすように視るだろうから、空間に独自の質をあたえようと考えるとき、壁体などの境界面の処理はとくに気を遣うところとなる。そこで境界面において、素材が選ばれたり、色彩が使われたり、装飾が加えられたり、様々な工夫がなされる。そしてまた、何もない空間のうちに彫刻などの物体を置くことで、物体の周りの空間をかたちづくることもある。さらにまた、光の具合についても考慮しなければならない。場合によっては、音響もまた不可欠の要素となりうる。

第六の造形は、空間の構成である。すなわちそれは、空間をつくる諸要素を一つにまとめ、空間全体に秩序をあたえることである。そのとき、秩序づけの基準として、中心・中軸・格子の三つがある。中軸は、左右対称の構成をともないやすく、中軸の終点はとくに重要な意味合いをおびてくる。これにたいして格子は、一点に集中しない性格上、それ自体としては平等な関係をもたらしやすい。以上の基準のほかには、比例関係によって位置を決める方法もとられてきた。いずれにせよ、都市から建築まで、空間全体に秩序をあたえる意味は、美しく整ってみせるためだったり、一体感をもたせるためだったり、移動を容易にするためだったり、位置を把握しやすくするためだったりす

る。とはいえ、私たちはかならずしも単純な秩序をのぞまない。たとえば一直線の軸のすっきり通った構成は、尊大で近寄りがたく感じられたり、単調で面白みがなく感じられたりする。それを打ち消すために、軸をふるやりかたがある。軸をふるというとき、軸そのものを微妙に曲げることもあれば、二つの軸を微妙な角度で交わらせて、二つの秩序を重ね合わせることもある。

外部と内部

　外部空間の語によって外部空間について論じたものは多くない。いまでは、外部空間の造形にあたる分野は、環境デザインもしくは景観デザインとして知られている。そこで注目したいのは、芦原義信の外部空間論である。近代建築家である芦原の外部空間についての考えはおもに『外部空間の構成』[215]（一九六二）と『外部空間の設計』[216]（一九七六）の二つの書物にまとめられている。たしかにそれらは、外部空間の語をもちいた外部空間論として、この時代の充実した仕事であり、外部空間にかんして基本となる考えが提示されている。しかもそれは、近代デザインの機能重視の姿勢にもとづく理論であり、両著の題名がしめすように実践に向けたものだが、それでいて、ル・コルビュジエのチャンディーガル計画のような大規模な近代都市計画にたいしては慎重であり、コンパクトシティの考えを先取りしている点でも注目に値する。両著のあいだには考えかたの相違はないとみて、芦原理論の骨子をそこから引き出しておこう。

　芦原義信の外部空間論において、建築物の外がそのまま外部空間であるわけではない。建築物の外として考えられるもののうち、残部空間とされるのが、自然状態にある空間であるならば、外部空間とさ

れるのは、人間の意図にみちた空間である。またそれに対応して、二つの空間の様態が区別されている。すなわち、NスペースがPスペースに比して「積極性」「求心性」「陽性」「遠心性」「凸性」「陰性」「凹性」「実」「虚」によって特徴づけられるならば、Pスペースは「消極性」「遠心性」「陰性」「凹性」「虚」によって特徴づけられる。Nスペースが、背景にすぎない空虚な空間であるならば、Pスペースは、浮き立ってみえる濃密な空間である。Nスペースが、外環をもたずに外にむけて無秩序に広がる空間であるならば、Pスペースは、外環をもって内にむけて秩序づけられた空間である。Nスペースが、孤立した建築物のまわりの空間にみとめられるのならば、Pスペースは、複数の建築に囲われた空間にみとめられるのならば、Pスペースは、外環の内に形成された中小都市にみとめられるのならば、Pスペースが、無秩序に広がる巨大都市にみとめられる。

芦原義信にとって外部空間の設計は、建築周囲にはじまり都市計画にまでおよぶが、いずれの段階においても、外環をまず設定して、外環の内にむけて秩序をあたえるようにして、Pスペースをつくるものとされる。孤立した建築物は、彫刻のように外にむかってNスペースを放つが、群をなす建築物のあいだには干渉する力が働くものであり、建築物のあいだではPスペースが生まれやすくなる。これを計画するとき、もっとも重要なのはスケールの問題である。すなわち、二つの建築物の高さとそれらのあいだの距離との関係で、両者が同じである状態を基準として、距離が上回るときには広く感じられ、距離が下回るときには狭く感じられるとされる。さらにまた、外壁や路面のテクスチュアもまた外部空間のありようを左右する要素であるが、内部空間の場合とは違い、距離をもって眺められるときに表面のテクスチュアは失われる。そこでコンクリートの壁面については、表面に溝をいれて遠くからでも分かるテクスチュアをつくる試みを紹介している。そしてさらに、芦原の外部空間論において強く意識されているのは、都市化の問題である。一方において、都市の無秩序な広がりにともな

って、都市景観が配慮されなくなり、都市機能が麻痺していく。これはNスペースの拡大として説明される。他方において、外部空間の設計のゆきつくところは都市計画であって、外環をもうけて内へと秩序をもたらし、景観と機能のいずれも良い状態にすることが目指される。これはPスペースの創出として説明される。

内部空間の造形についても、立ち入って考えるための糸口を得たい。けれども、近代社会においては、人間の生活にかかわる空間の機能分化が進んでゆき、各種の空間にはそれぞれ固有の問題がはらまれてきた。役所・学校・病院・住宅・工場など、各種の空間のそれぞれ異なった事情に立ち止まらせられるだろう。現代では機能分化にたいする反省がなされているとしても、機能分化した空間はなお健在であり、機能分化した空間のなかから反省の糸口をさぐるしかない。そこでたとえば、展示と上演の空間について一瞥しておくことは意味深く思われる。両者とも、芸術分野にかかわりの深い場所であり、何かが提示される場所である。しかもまた、展示と上演の空間はたんに芸術のための場所にとどまらず、広告から教育までかんして幅広い要求に応える場所をもつ。近代デザインの浸透という点にかんして確認したいのは、二〇世紀になって、幅広い応用の可能性をもつ、展示と上演の場所がいかに空間として意識されるようになったのか、展示と上演の場所がいかに空間として構成されるようになったのかである。

129 空間

展示の空間

二〇世紀に台頭してきた近代美術にとって、ホワイトキューブは理想の空間であった。もともとこの語は、オドハーティの一九七六年の著書『ホワイトキューブの内側』によって広まった語であるが、この語が指示するところの展示の空間は、一九二九年に設立されたニューヨーク近代美術館において確立したもので、この美術館の影響力の強さもあって、現在にいたるまで美術展示の標準として多くの美術館で採用されてきた。[218] ホワイトキューブは、一方において近代建築につながりがなされた空間であり、他方において近代美術につながりがなされた空間である。[219] ホワイトキューブは白を基調とした無装飾の内部空間で、個性をなるべく出さない。作品と作品とのあいだに十分な距離が設けられることで、作品どうしが互いに干渉しないようにしている。窓はたいてい設けられず、窓があってもカーテンによって遮断され、外界とのつながりは断ち切られる。ホワイトキューブはなおも展示の場所であろうが、場所特有の要素を排除して、場所ですらなくなろうとする。ホワイトキューブは、空間以外の要素を排除して、純然たる空間となり、空間がもはや空間として意識されないところまでいこうとする。この空間は、デュシャンの便器のように作品をそれ自体として「純粋に」観照される対象にするし、またこの空間は、作品の便器のように作品をそれ自体として「純粋に」観照される対象にしてしまう。またこの空間は、作品に影響するもともと作品でないものも「純粋に」観照される対象にしてしまう。

一九七〇年代から近代美術への批判が強まるにつれて、ホワイトキューブもまた問われるようになる。なぜなら、ホワイトキューブは、近代美術のある種のイデオロギーにつかえる仕掛けだったからである。

近代美術の作品のみならず、近代以前の産物がそこに展示されたとしても、近代美術のように「純粋に」観照される対象となる。そのときにはなおさら、西洋近代のしかも特定の階級のまなざしが正当化されることにもなる。そのかぎり、一九世紀までの所有の誇示のための展示に劣らず、二〇世紀のホワイトキューブもまた政治上中立だったわけではない。さらにまた現場の問題として、作品の多様化にともなってホワイトキューブでは立ちゆかないという事情もでてきた。ホワイトキューブは白い壁を基調とするが、壁という支持体をもはや必要としない広がりを持った作品も増えてくる。一九七〇年代から美術の一分野として知られるようになったインスタレーションは、空間全体を体感させる広がりをもった作品をいうものである。ホワイトキューブが特定の質をもつ場所であることを否定したのなら、インスタレーションは、特定の質をもつ場所に根ざしたものであるか、特定の質をもつ場所を生みだすものである。ホワイトキューブがもともと視覚に特化した空間であるならば、視覚以外の感覚にうったえる作品は、異なる空間をもとめるにちがいない。白い箱はこのように万能ではなくなった。

上演の空間

　上演の場所としての舞台には大きく三種類のものがある。第一には、円形舞台がある。これは円い舞台の周りを客席が囲んでいるもので、古代ギリシアの円形舞台はその模範となってきた。第二には、張出舞台がある。これは文字どおり客席に張り出している舞台で、西洋では近世以前によくみられ、日本の能舞台もこれにあたる。長所は、客席との一体感を得やすいこと、短所は、幕をもたないので場面転換に不向きなことである。第三には、額縁舞台がある。これは今日一般によく見られる舞台であり、舞

台と客席とはプロセニアムといわれる開口部によって分離され、舞台上の光景が一方向から絵画のように眺められる。これは舞台と客席とを幕によって遮断できるので、場面転換に適している。

二〇世紀になって舞台はいかに空間として意識されたのか。芸術の近代主義においては、虚飾を排除すること、実質を徹底することが、重要な理念としてはらまれており、一九世紀末からの近代演劇においても、見せかけの表象をもたらすのではなく、現実そのものを提示しようとする動きがあった。すなわち、出来事の再現ではなく、出来事そのものを見せようとする動きであり、行為の模倣ではなく、身体と行為そのものを見せようとする動きである。そしてもしそれを徹底するのなら、上演の場所としての舞台は、見せかけの表象をもたらす額縁ではなく、在るものを在るようにみせる空間のほうがよく、額縁舞台よりも円形舞台のほうがむしろ、現実の体験という点でも、空間の体験という点でも、有望にみえてくる。じっさいに、西洋近世より定着してきた額縁舞台は、一九世紀末から二〇世紀にかけて相対化されたので、異なる舞台のありかたが模索されるようになる。グロピウスもまた、近代建築家として空間への意識が高かったので、一九二二年の草稿「バウハウス舞台の活動」のなかで、円形舞台のほうに可能性を見出している。この文章では、額縁舞台にあたるものは奥行舞台といわれている。

私たちの活動にとって特別重要なのは、舞台空間の建築上の問題である。今日では、観客にあたかも窓のように舞台の別世界を覗き込ませたり、幕によってそれを遮ったりする奥行舞台がゆきわたり、空間と物体をより強く意識させる古代の円形舞台をほぼ完全に追いやってしまった。古代の円形舞台は、観客席と切り離せない一体の空間をなしていて、観客を舞台から切り離すかわりに、観客をいわば劇の進行のなかに取り込んでいた。枠づけられた奥行舞台における空間の問題とは、二次

元のことであり、舞台の枠に囲まれた視界は、映画のスクリーンや額縁におさまった絵画と相通じる視覚の水準をあらわしている。これにたいして、円形舞台で問題となるのは、三次元の問題である。円形舞台では、動く視覚平面のかわりに、完全に立体のものが動きまわる視空間があらわれる[224]。

一九一九年にドイツのワイマールに設立された造形学校バウハウスの特色は、造形の最終目標として建築をかかげたところだが、実践教育が充実していくなかで異彩を放ったのが舞台工房である。けれども、初代校長のグロピウスが当初から考えていたように、建築において期待される役割が、舞台においても期待されていた。すなわちいずれも、空間造形にかかわる分野であり、諸芸術を総合する分野とみられていた。そのため、舞台工房はむしろ、バウハウス教育の中心に位置づけられる分野だったとさえ言える。グロピウスが作成したバウハウスのカリキュラムの図の中心には建築がかかげられているが、クレーが描いたカリキュラムの図はおおむね同じであるにしても、中心をみると、建築だけでなく舞台ともしるされている。グロピウスは、一九二二年の草稿「バウハウス舞台の活動」において、舞台の分野においても、空間・物体・運動・形態・照明・色彩・音響といった根本要素から出発し、新たな造形にむけた課題に取り組むという考えを表明している。

バウハウスの舞台工房を引き継いだシュレンマーにとって、舞台芸術の中心はもはや演劇ではなく、空間造形としての舞踊であった。舞台空間のなかでは幾何学形態の衣装をまとった人物たちが動きまわる。しかもそれは、機械のように何かの目的にむけて動いているわけではなく、人間味あふれる滑稽さもそなえている[226]。シュレンマーは『バウハウスの舞台』

133　空間

に所収された論文「人間と芸術形象」において次のように説明している。

建築・彫刻・絵画といった芸術は、動かない。これらの芸術は、瞬間にとらわれた運動である。これらの本質は、偶然に起こったのではない、典型化された状態がそのまま変わらずにあるということである。すなわち、持続する力の均衡である。この特徴は、これらの芸術の最大の長所であるが、ことに運動の時代にあっては欠陥にみえるかもしれない。これにたいして、舞台は、時間をはらむ出来事の場として、形態と色彩の動きを見せるものである。まずそれらは、有色であれ無色であれ、線や面、立体であれ、動きをもった個々の形態として現れ、さらには、変動する空間をなしたり、変化する構築物をなしたりする。そうした万華鏡のような劇は、無限に変動しながら、規則正しい進行のなかで整えられるのであり、理論上は、絶対舞台といえるだろう[227]。

平面の空間

私たちが問題とする空間のうちには、三次元の空間そのものだけではなく、二次元の平面にみられる空間もあるが、後者の場合については二通りのことが考えられる。一つは、二次元の平面につくられる三次元の空間をいうときであり、それはあくまで虚像であるから、擬似空間だといえる。もう一つは、二次元の平面のうちの何にも占められていない空白部分をいうときであり、それはたしかに何にも占められていないのだから、実質空間だといえる。私たちはまずこれらを区別したうえで議論をおこなわなければならないだろう。

近代美術やそれに感化された近代デザインは、もともと、虚像をなくそうとする強い志向をもっており、二次元の平面につくられる三次元の空間はいかにも擬似空間として排除されなければならなかったはずである。たしかに、近代絵画において、対象の再現描写が否定されるようになった。けれども、絵画において擬似空間はたとえ排除しようにも根強く残るものである。擬似空間は、奥行きの見せかけで生じたりするが、とりわけそれをねらわなくても、地と図の関係によって生じたりする。むしろ、近代絵画においても空間にたいする意識は高くなったのであり、透視図法によるのではない新しい擬似空間をもたらすことを目指したともいえる。立体派は、絵画のなかに複雑に入り組んだ空間をつくった。抽象絵画もまた再現描写による虚像を拒んだものの、擬似空間をまったく排除したわけではない。マレーヴィチによる抽象絵画をみると、小片がほかの小片を透かしてみせる重ね合わせの実験がよくおこなわれている。これにたいして、アルバースの連作《正方形讃歌》はそれほど単純ではない。下の図はかれの作品に似せて作図したものである。この作品の基本型は、大きさの異なる四つの正方形からなり、外側の正方形のやや下のほうに内側の正方形が置かれて、見ようによっては、手前に突き出て見えなくもない。しかも、最奥にあるはずの小さな正方形の面にもっとも明るい色が当てられる場合には、その面はますます手前に突き出して見えてくる。つまり、奥まっているのか迫っているのか不確定になっており、自然に生まれる疑似空間をゆるがしている。
　近代主義の芸術は、おそらくどの分野でも、何にも占められていない空白部分にたいして高い意識を

図26

もつようになった。そしてその意味での空間はそれまでよりも意味深く思われるようになった。たとえば前衛音楽は、音楽をつくる要素として、無音状態としての沈黙をみとめるようになってくる。ケージの有名な《四分三三秒》は、演奏家が何も音を発しないという極端さで知られるが、三楽章からなり沈黙をもちいて作曲されたものとして、作品の体裁をいちおう保っている。もちろんこれほど極端でなくても、二〇世紀のグラフィックデザインの重要な一角をなした近代タイポグラフィもまた、以前にもまして、文字に占められていない空白部分としての空間に重きをおくようになった。たしかに、タイポグラフィにおいて空間とは、文字の線に囲われた文字内部のことでもあれば、字間・語間・行間のことでもあり、さらにまた、文章まわりの余白部分のことでもある。以前からタイポグラフィはこれらすべてに気を配らなければならなかった。とはいえ、近代タイポグラフィは、戦後スイスのタイポグラフィに顕著なように、左右対称の文字組みから解放されることで、空間のもつ新しい可能性を見出すようになり、空間に語らせる色々な工夫をおこなってきた。

136

表現

　西洋の古典主義において中核をなしてきたのは、模倣の理念である。それは、自然をうつすという意味での模倣であり、規範にならうという意味での模倣である。これにたいして、芸術の近代主義において重くみられた理念として、表現の理念があげられる。すなわち、模倣にたいしての表現とは、自己の外部にある自然をうつすのではなく、自己の内部にある精神をあらわにすることである。さらにまた、模倣にたいしての表現とは、自己の外部にある規範にならって制作をおこなうのではなく、自己の内部にある動機にもとづいて創造をおこなうことである。そしてもうひとつ、芸術の近代主義において重くみられた理念として、構成の理念もあげられる。すなわち、模倣にたいしての構成とは、何かある対象を描くのではなく、色彩や形態そのものを組み立てるということである。さらにまた、模倣にたいしての構成とは、過去の規範にしたがうのではなく、一から新たに組み立てなおすということである。
　近代美術にうながされた近代デザインにおいても、模倣から表現へ、模倣から構成へ、という力点の変化はみとめられる。ただし、近代デザインにおいて、機能が重くみられるところでは、個人の自己表現はあまり歓迎されない。したがって、表現の理念はかなり微妙な位置をしめてきたといえる。たしか

137　表現

に、一九二〇年代の近代デザイン運動の展開のなかで、表現の理念にかわって構成の理念のほうが重くみられるようになった。けれども、近代デザイン運動をとおして表現の理念はけっして蔑ろにされてきたわけではなく、独特の意味合いをもって重くみられる局面もあった。以下ではまず表現の語のうちにいかに近代の前提がはらまれているかをみる。それから、表現主義の建築として知られる傾向がいかに現代にまで通じているかをみる。表現主義は、さしあたり、自由な形態によって自由な表現をおこなおうとする傾向として定義しておきたいが、色彩がその表現において果たしてきた役割については一考を要するだろう。そしてさらに、表現をもっとも許容する分野として、記念碑のありかたを問うてみたい。

模倣と表現

　模倣の語は、二重の意味において、古典主義の理念をあらわしている。その一つは、外部の自然をうつすという意味であり、もう一つは、外部の規範にならうという意味である。これにたいして、表現の語は、二重の意味において、近代主義の理念をあらわしている。その一つは、外部の自然をうつすのではなく内部の精神をあらわにするという意味であり、もう一つは、外部の規範にならうのではなく内部の動機にもとづいて新しいものを生み出すという意味である。したがって、両者の違いは次のように対比される。模倣とは、すでに外にあるもの、すでに現れているもの、すでに知られているものを再現することならば、表現とは、いまだ内にあるもの、いまだ隠されているもの、いまだ形なきもの、いまだ知られていないものを表出することである。すなわち、両者はまずもって行為であり、両者の違いはとくに行為の対象となるものの違いからきている。そしてまた、そうした行為のあ

りようは、行為の所産としての作品にとどめられている。したがって、私たちは作品の模倣について論じることもできるし、作品の表現について論じることもできる。

芸術において表現されるのは一体何なのかと問うならば、それはまず語の意味からして、内なるものであるはずである。ただしそのとき表現されるのはむしろ作家の意図していない無意識にかかわる部分である。したがって、表現者にとっての表現とは、「自己発見の道程」にほかならない。[231] すなわち、表現者ははじめ何を表現するのか分からないのが普通であって、表現をとおして何を表現しようとしていたのかが分かるものである。あるいは、表現者はさいごまで何を表現しようとしていたのか分からないままに、他人がそれを明らかにするという場合もありうる。しかもまた、表現されるものは、個人の内面とはかぎらない。不安や苦痛がつねに外側からもたらされるように、個人の内面がつねにその外側の社会とつながっているとみるならば、表現されているものが個人の内面とみられるときでも、表現されているのは、社会という不可視の全体であったり、社会のうちに隠されていた何かであったりする。[232]

構成と表現

芸術の近代主義において、構成と表現は、指導理念として競合するところがあった。たしかに、構成と表現は、相互に切り離せない関係にありながら、相互に相容れない関係にあるようにもみえる。制作の過程からするならば、構成と表現は、一続きの行為であるはずである。なぜなら、要素どうしを関係づけることで、要素どうしの関係のなかから、内なるものを表出できると考えられるからである。構成

と表現はまた、制作の行為の所産である作品のうちに刻み込まれているはずである。作品のなかの構成と表現は、いうならば、作品のなかの形式と内容にひとしく、作品にあって不可分に結びついている。けれども、構成と表現は、相容れない関係にあるようにもみえる。なぜなら、要素をすべて一貫した論理のもとで組み立てることと、内なるものを生々しく表出することは、両立しがたいと考えられるからである。一方を強めるほど他方が弱くなるのならば、両者のどちらかに力点をおくかたちになるだろう。しかし、芸術家がもし冒険をおかさずに構成と表現との折り合いをつけようとするのなら、構成と表現のいずれもが中途半端に終わるにちがいない。かといって、構成と表現のどちらかを選ぶという二者択一の考えは、構成と表現のほんらいの結びつきを見失わせる。

　二〇世紀前半の近代主義の運動においては、表現が優位にあるような傾向がまず現れて、構成が優位にあるような傾向がそれから現れてきた。たとえば、カンディンスキーは一九一〇年前後にいわゆる抽象絵画にいたったが、一九一三年の《構成7》（図27）では、混沌が支配しており、組み立てとしての構成があまり目立たない。そのぶん、渦巻くような不定形な形態がいかにも目に見えない内なるものを表現しているようであり、表現が優位にあるようにみえる。これにたいして、一九二三年の《構成8》（図28）では、背景にたいして幾何学形態が浮かび上がり、要素どうしの関係があきらかになり、組み立てとしての構成がそれだけ浮き立ってみえる。しかし、内から噴出してくるような強い表現はうしなわれており、構成が優位にあるようにみえる。だがそれにしても、両作品のあいだの一〇年間の空白に一体何があったのか。カンディンスキーは、一九一四年から二一年までロシアに戻ったときに、マレーヴィチらの前衛美術にふれるなかで、幾何学形態を浮遊させるやりかたに感化されたのだろう。カ

上　図27：カンディンスキー《構成7》1913年
下　図28：カンディンスキー《構成8》1923年

ンディンスキーは、一九二二年からバウハウスに加わって、デザイナーたちに造形理論を教える立場となったことで、他分野への応用という観点からも、幾何学形態による構成をとるようになったとも考えられる。たしかにこれは比較の問題であり、同時代のモンドリアンの作品に比べるならば、バウハウス時代のカンディンスキーの作品はなお表現ゆたかにみえるが、時代の変化にしたがって一作家の作風がここまで変化したことは無視できない。

作曲家シェーンベルクも同じ道をたどっている。かれがカンディンスキーの盟友だったというのは表面上のことではない。一九一〇年前後にはシェーンベルクの音楽はいわゆる無調におよんでいる。調性とは一つの中心音にすべての音を従属させるやりかたで、無調とはその否定にほかならないが、この段階では、調性の代わりとなる秩序図式をまだ見出せていないので、音楽はまだ自由な無調にとどまる。作曲をおこなうにも、全体を制御するすべがなく、音楽はおのずと不定形となり、内なるものの表現にゆだねられる。とりわけ、不協和音の支配するなかでのよりどころのなさは、不安の表現そのものである。そのかぎり、表現が優位にあるようにみえる。これにたいして、一九二二年にシェーンベルクはいわゆる一二音音楽にゆきつく。これはオクターヴ内の一二の音をそれぞれ一回ずつもちいて音列をつくり、得られた音列にもとづいて組み立て上げられた音楽である。このようにして、厳格な秩序がつくられるとともに無調が保たれる。したがってそれは、制御された無調である。しかしそのぶん、心の自由な動きにしたがって自由に音を決めていくのが難しくなるので、表現の生々しさは消されてしまう。そのかぎり、構成が優位にあるようにみえる。たしかに、シェーンベルクはかわらず表現への強い意志をもちあわせてもいたが、音楽自体における力点の変化はけっして無視できない。

哲学者アドルノの唱える逆説はたしかに心にとめておく教訓となる。すなわち、表現を徹底するほど

構成を徹底することになる、構成を徹底するほど表現を徹底することになる、という逆説である。「作品はもはやこの両者の中間をねらってはならない。作品はどちらかの極端へと向かうものであり、どちらかの極端において、美学がかつて総合とよんだものに匹敵する何かをもとめるであろう」[233]。アドルノが表現の極みとしたのは、シェーンベルクの一九〇八年の作品《期待》である[234]。こちらは、同時代の音楽のなかでも激烈なもので、音楽はそこで自由な無調におよんで、何にも縛られずに心の極限状態をそのまま記録している。とはいえ、音楽はむしろ従来の図式から解き放たれることで、細部から編み上げられているので、音の網目はいつになく密である。これにたいして、アドルノが構成の極みとみたのは、ピカソの立体派作品である。こちらは、同時代の美術のなかでも冷徹なものだが、構成の極みとみた。「立体派に刺激されているが表現を気にするあまり情にもろくなった作品よりもはるかに表現ゆたかである」。アドルノがそこでどの作品を考えていたのかは定かではないが、アドルノの考えは明らかである。すなわち、外からの構成ではなく内からの構成をうながすことが大事であり、内からの構成がゆたかであれば内からの表現もゆたかになるという考えである。

表現主義

　表現主義とは、自由な形態によって自由な表現をおこなおうとする傾向である。表現主義においては、表現の内容がたとえ共同体の理想であるような場合でも、それはあくまで、個人の衝動にもとづく自由な表現をとおして成し遂げられる。表現主義の語は、はじめはフランス印象主義のあとの美術の新傾向にたいして使われていたが、一九一一年のベルリンでの分離派展あたりから、ドイツの同時期の美術に

も使われるようになった。そののち、表現主義の語はフランスではさほど定着せず、ドイツ語圏において芸術の各分野において言われるようになった。したがって、狭義において表現主義というと、二〇世紀の初頭にドイツ語圏にみられた傾向のことであり、それは芸術の各分野のみならず哲学思想にもおよぶものだった。[235]もっとも、絵画や音楽における表現主義の傾向は一九一〇年前後に集中するのにたいして、建築における表現主義の傾向は一九一九年から一九二五年あたりまでに集中しており、歴史上の意味合いもそのぶん大分異なってくる。さらに、表現主義の語は、第二次大戦以後の芸術にたいしても使用されることがある。絵画については、アメリカの抽象表現主義が知られており、建築については、構造表現主義といった言いかたがなされるときがある。

建築にたいして表現主義の語がはじめて用いられたのは、一九一三年のベーネによるタウト評においてであろう。この評論において、表現主義の語は、外からの強制にしばられない内からの創造をあらわす語として、注意深く持ち込まれている。「タウトの初期の建物ではまだときおりドーリア式やイオニア式といった古典様式の柱がもちいられたが、いまのかれの建物にはそもそも柱などどこにも見当たらない。歴史を感じさせるすべてのものを拒絶することは、タウトには至極当然であった。かれは、形式原理であれ、何かの力であれ、外から歩み寄ってくるかもしれないものすべてを遠ざける。かれの住宅はまったく内から成立しているので、外からの力のおよぼす作用は、たとえるなら、生育する植物にあてられる異質な内人工光のごときものだろう。したがって、タウトの建築をもっとも深い意味において〈表現主義〉と呼んでもよい」。[236]

表現主義の建築は、既存の様式にとらわれない自由な形態にうったえる建築であり、それによって自由な表現をおこなう建築である。ただし、建築はそもそも自由な表現をどれほど許容するものなのか

が問われるだろう。というのも、建築はけっして純然たる芸術ではないので、自由な表現はありえず、個人の自己表現はもとより望まれていないからである。けれども、建築はむしろ表現にむいているという側面もある。というのも、絵画や文学がもともと何かを描くという再現の芸術であるならば、建築はそうした描写をおこなうものではなく、音楽とおなじように、表現にむけられた表現の芸術といえるからである。とはいえ、建築の場合には、個人の内面の表現はもとから期待されていない。建築において表現されるのは、実現されるべき理想の共同体であったり、集団のうちに共有された感情であったりする。

　二〇世紀ドイツの近代建築運動のうちには、自由な形態によって自由な表現をおこなう傾向がたしかに存在した。狭い意味における表現主義の建築とは、この傾向にほかならない。したがって、ドイツ表現主義の建築はとくに個人主義によって特徴づけられるだろうが、それはあくまで自由な形態のことであって、表現の内容のことではない。自由な形態というときのそれも、たしかに一様式としてくくられるものでなく、各人各様であることを特徴とするが、大別するならば、結晶のような無機形態をとるものと、生物のような有機形態をとるものと、二つの系統がある。表現の内容については、個人の自己表現というよりも、共同体の理想を伝えようとする志向が強く、そのときには、社会主義の理想にからむものもあれば、民族主義の理想にからむものもあり、政治思想として左右両極のものが指摘されうる。

　たしかに、絵画や音楽における表現主義の盛り上がりが一九一〇年前後にきたのにたいして、建築における表現主義の盛り上がりは一九一九年から一九二五年あたりまでのことであり、表現の内容もそれによって大きく異なってくる。前者の多くは、第一次大戦前の不安の一端をどことなく感じさせるが、後者の多くは、第一次大戦後の希望の一端をどことなく感じさせる。

145　表現

表現主義の建築のそれらしさを自由な形態にもとめるならば、その名にふさわしいのは、現実には実現されえない建築であり、ドイツ表現主義の建築は、なんといっても、紙の上に描かれた多くの空想建築において真価を発揮してきた。第一次大戦が終わりを告げたとき、ドイツではこうした空想建築への気運が一気に高まりをみせてきたが、その急先鋒となったのは、一九一八年一一月のドイツ革命と歩調をあわせてタウトらが組織した「芸術労働評議会」である。これは建築家や芸術家からなる組織で、建築のもとに諸芸術を総合することで、芸術を民衆の側に引き寄せるという目標をかかげるものだった。一九一九年四月、この組織は「無名建築家展」を開催している。そこには、建築の素描などが集められ、建築を専門としない人々の素描もあり、空想建築も大いに歓迎された。タウト自身はまた一九一九年に《アルプス建築》（図29）を出版している。[239] これは三〇枚の絵からなるもので、アルプスの氷の山々に感化された色彩ゆたかな建築イメージが繰り広げられ、色彩の世界はついに地球から宇宙へと飛び出していく。そして最後の一枚は、ほとんど何も描いておらず、「偉大なる無」という意味深な言葉によって終っている。全体を通して顕著なのは、氷と結晶とガラスのあいだの連想であった。なるほどシャロウンもまたタウトの個人の思いつきではなく、同時代の建築家たちに共有されていた連想であった。なるほどシャロウンもまた一九一九年から二一年にかけて描いた水彩画（図30）において同じ連想をはたらかせている。ただしシャロウンの水彩画はもっと強い原色にうったえていて、赤青黄の結晶のようなかたちが荒々しく隆起している図が多い。[240] これにたいして、同時期のフィンステルリンは、生物のような有機形態をとった独特の建築イメージを描いており（図31）、それはもはや表現というよりも擬態とよんだほうがよい。[241] この芸術家は、生涯にわたって建築を一つも実現しておらず、正真正銘の空想建築家だった。ドイツ表現主義の建築として一番よく引き合いに出されるメンデルゾーンの《アインシュタイン塔》

146

上左　図29：タウト《アルプス建築》1919年
上右　図30：シャロウン《建築の対面と離反の原理》1919-21年
下左　図31：フィンステルリン《ガラスでできた夢》1920年
下右　図32：山田守《フリーデザイン　クレマトリウム》1920年

（図33）をみてみよう。これは、アインシュタインの相対性理論を検証するためにつくられた観測施設で、一九二一年に本体の完成をみている。これは塔の上部で太陽光を受けて、鏡によって太陽光を地下の測定室に導き入れる仕様となっているが、それ以外して特別な働きを必要としないので、造形上の自由を勝ち得ている。たしかに旧来の建築にありがちな左右対称の堂々とした構えをとるものの、壁面は流れるように一体化しており、柱梁によって分節された伝統様式からは大きくかけ離れている。鉄筋コンクリート造として構想され、そのように見せかけてもいるが、当時の資材不足のために、本体はおもに煉瓦でつくられている。

オランダにおいても近代デザインの二つの傾向があった。アムステルダム派は、自由な形態によって自由な表現へとむかう個人主義の傾向をしめしており、同時代の表現主義のうちに数え入れられたにたいして、デ・ステイルは、表現の抑制によって簡素な形態へとむかう普遍主義の傾向をしめしており、同時代の構成主義のうちに数え入れられる。アムステルダム派という名称は、一九一六年にフラタマが使用して広まったもので、一九一〇年代から一九二〇年代にかけてみられた傾向をあらわしている。それは、明白な目標をかかげる強固な組織をもたなかったが、オランダ全土にみとめられ、一九二〇年代前半にとくに表現主義らしさを増している。アムステルダム派の特徴は、建築をなにより芸術として完成しようとしたところにある。それは、近代工法を取り入れつつも、煉瓦のような伝統素材に愛着をしめし、職人仕事を大事にする。それはまた、造形上の個人主義をとり、曲線をはらんだ自由な形態にうったえるものである。

アムステルダム派のなかでも、デ・クレルクは才気あふれる建築家だった。アムステルダム北西のスパールンダマー公園近くにある集合住宅のうち、一九二〇年から二一年にかけて完成した第三期目の区

図33：メンデルゾーン《アインシュタイン塔》ポツダム 1922年

画(図34)は、かれの傑作の一つとなっている。長い三角形の敷地の頂点があたかも舳先のようであり、横長い建物であるうえに水平線がさらに強調され、小さめの窓がところどころにあり、波打つ壁面をもつことから、地元で「船」と呼ばれるようになった。デ・クレルクは、この建物によって、労働者がもっとも豊かな住環境を享受できることをしめすために、建物の全体から標識の細部にいたるまで、すべてを美しく仕上げようとしている。鉄やコンクリートは一部で使われているにすぎない。煉瓦がおもに使用されているが、職人仕事への敬意は、煉瓦のいろいろな積みかたや使いかたにみられる。それは明るい煉瓦の肌触りとあいまって温もりをあたえてくれる。さらにこの建物は、直線と曲線とをうまく使い分けながら、多種多様な意匠をはらんでおり、単調さを避けている。窓のかたちも独特かつ多様である。この建物にみられる数多くの装飾細部は、建物から遊離しておらず、過剰になりすぎない。中庭にある集会所は、都会にあって田舎風ですらある。労働者の利便のための郵便局はとくに手の込んだつくりとなっている。

日本では、一九二〇年に、東京帝国大学を卒業しようとしていた若い建築家たちが分離派という組織を結成した。かれらは、西洋の歴史様式を模倣することに反対して、自由な形態による自由な表現をもとめた。一九二〇年代初めの分離派の活動は、日本においては、西洋建築の模倣の終わりを告げるとともに、近代建築の発展の始まりを告げるもので、短い期間であったが、表現主義の建築にあたるものを世に問うた。たしかにその名はウィーン分離派にちなむものであるが、かれらの作品はヨーロッパの表現主義の建築にすくなからず影響されている。装飾はひかえめだが、独特の形をした量塊が目を引くことが多く、曲線が好まれる(図32)。もっとも、日本において分離派が盛んに活動をおこない、自由な形態にうったえる建築が盛んに試みられたのは、一九二〇年代の前半である。これはヨーロッパの表現

図34：デ・クレルク《スパールンダマー公園近くの集合住宅》アムステルダム 1921年

主義の動向とも一致する。したがって、分離派はそれを模倣したのではなく、共感して同調する活動組織だったといえる。たしかに、日本の分離派の建築家たちは、国内にあって、建築が芸術であるという主張を繰り返した。それは、建築が芸術であることを否定する「構造派」に対抗するためである。たとえば、分離派の中心人物であった堀口捨己は、一九二〇年に出版された作品集によせた宣言文「建築に対する私の感想と態度」において、基本姿勢をあらわしている。堀口によると、建築はなによりも「芸術本能」の「欲求」にゆだねられるものである。そのかぎり、建築が芸術としておこなうのは、模倣ではなく「表現」であり、模倣ではなく「創作」である。そしてかれによると、建築家たちは、過去の「大個性」の模倣をやめて、現代の「小個性」の尊重をとおして、「新様式」を目指していくべきだとされる。

色彩と表現

　表現とは、内にあって隠されていたものが外に現れてくるようにすることである。そのかぎり、表現はなにより自由な表現でなければならない。すなわちそれは、勝手気ままというよりも、束縛を受けていないために、内にあって隠されていたものが、そのままに、外に現れてくることである。このとき、色彩がどちらかというと感情にうったえるものならば、形態はそれよりも知性にうったえる。したがって、色彩のほうが表現の媒体として有力にちがいない。ただし、芸術活動において色彩はあくまで素材であって、表現の媒体にすぎない。色彩は、受け手の内面にたいして強い作用をもつだろうが、それ自体によって何かを表現するわけではない。単一の色彩だけでは不十分である。複数の色彩がまとめ上げ

られ、そのなかで複数の色彩がそれぞれ生かされるとき、何かを表現できるようになる。したがって、表現がもとめるのは、あくまで、自由な構成によって自由な表現をなしとげることであり、自由な形態によって自由な表現をなしとげることである。色彩はそれをさらに強力な表現とするための媒体として使用されるにすぎない。

二〇世紀初頭のドイツ表現主義は、いうならば、自由な形態によって自由な表現をなしとげようとする傾向であったが、各分野において色彩への関心は強く、色彩にうったえることで、自由な表現ということだけでなく、強力な表現がいろいろと試された。それはすなわち、色彩があらためて表現の媒体として見直されたということである。表現主義の絵画では、鮮烈な色彩がその目印になっているほどである。表現主義の音楽でもまた音色への関心は強かったが、そのなかでも、シェーンベルクやヴェーベルンがおこなった音色旋律とは、音高を同一に保ったまま音色の変化のみによって生み出される旋律であり、従来の主役であった音高にかわって、音色を主役にする試みであった。シェーンベルクは作品一六《五つの管弦楽曲》の三曲目の冒頭でそれを試みている。またかれは『和声学』の最後でその可能性にふれている。[248]

表現主義の建築としては、タウトの色彩建築があげられる。[249]タウトはもともと絵画に大いに関心をもちながら建築の道に進んだが、かれはその関心をとくに色彩建築の考えへと昇華させている。一九一四年のドイツ工作連展におけるガラス組合のパヴィリオン「ガラスの家」は、高さ一五メートル、直径一一メートルの一四角形の建物である。先のやや尖った円蓋は、網状のコンクリート枠のなかにガラスをはめこんだ作りになっており、壁面から階段にいたるまで色彩豊かなガラスで覆われている。建物はただそれ自体を見せる存在であり、内部にしつらえてあるのは、水の流れる階段状の滝である。このよう

にして、色彩の光り輝く空間がつくられていたのであろう。外側の周囲をめぐるコンクリートの帯には、詩人シェーアバルトの詩文のいくつかが刻まれているが、正面玄関の部分にはこう書かれている。「色彩豊かなガラスは憎しみを破壊する」。色彩はまぎれもなく表現の媒体であった。

第一次大戦中、タウトは「都市の冠」の表題のもと、水晶宮をいただく「都市の冠」を構想した。水晶宮は、都市の中心にある四つの大きな建物のうえに置かれるもので、特定の目的から自由な「純粋建築」である。それは、鉄筋コンクリートの枠のうちにプリズムや色ガラスをはめこんだ作りとなっており、遠くからでも五色に輝いてみえる。「水晶宮は、日光を透過して、きらびやかなダイヤモンドのように、すべてのうえにそびえたっている。それは、至上の喜びをあらわすものとして、そしてまた、純粋な心の平安をあらわすものとして、日のなかに燦然と輝く。…色彩がはっきり華々しく放射されているうえに、純粋でしかも超越したものの光がちらついてみえる」。架空の話ではあるが、かれは水晶宮にたいして他の施設とくらべて突出した工費を計上しており、格別な思いをもっていた。一九一七年にこの構想をまとめ終えたあと、タウトは都市計画から離れて、自然にいだかれた理想の世界を描くようになり、一九一九年末には「アルプス建築」として描いた三〇枚の絵をあつめて出版している。そのなかでよくみられるのも、氷と結晶とガラスとの連想である。それらは光線をあつめて色彩豊かに光線を放射する媒体にほかならない。色彩はあらゆる理想をになう役割を負っている。

一九一九年九月の『建築世界』誌において「色彩建築宣言」が掲載された。そこにはグロピウスなど気鋭の建築家たちが賛同者として名を連ねている。一九二一年の『曙光』一号にこの宣言文と同じ文章がタウトの名前によって再掲されたことから、タウト自身がその作者であったことが分かる。この「色彩建築宣言」によると、建築芸術はこれからは形態だけでなく色彩においても本領を発揮すべきであり、

154

灰色建築とは決別して、色彩建築を受け入れるべきだとされる。色彩は「生の喜び」である。加えて、「色彩は、蛇腹や彫刻のような装飾のように高価ではない」のであり、「色彩はわずかな手段によって得られるのだから、今日のようにまさに窮乏の時代にあって、とにかく建てなければならない建物には、私たちは色彩をもちいるほかない」とされる。このように、タウトは色彩をたんに表現の媒体とみるだけでなく、装飾の安価な代替とみることで、現実との接点をさぐっている。一九二一年から二四年にかけては、タウトはマグデブルクの建築課長として、現実のなかで色彩建築をもたらす機会をえており、色彩建築をいくつか実現した。一九二四年からは、タウトはベルリンにおいてジードルングとよばれる集合住宅を多く手がけたが、それらにも、可能なかぎり色彩をあたえている。たしかに、用途のない建築ならば、色彩はもっぱら表現の媒体でありえただろうが、集合住宅では、色彩はいきおい装飾の安価な代替となりがちであり、表現よりも効果がねらわれがちである。タウトにとっては、集合住宅であろうと、色彩はかわらず生の喜びを表現するものだったにちがいないが、当然ながら、表現主義の芸術のそれらしさであった激烈な表現はみとめられなくなる。

技術と表現

　表現主義の建築は、ユートピアを夢想する性格をもっていたが、一九二〇年代の後半に早くも下火になり、かわって近代建築の主流となったのは、表現の抑制によって簡素な形態にむかう普遍主義の傾向であった。けれども、第二次大戦後には、近代建築はいったん定型化した国際様式から逸脱する動きもみせた。たとえば、シャロウン設計によるベルリンフィルのコンサートホールは、表現主義の建築がふ

155　表現

たたび息をふきかえしたかのようである（図35）。もともと、シャロウンは一九二〇年前後に、強い色彩をもつ独特の建築を描いていたように、筋金入りの表現主義者だった。かれは、ナチス時代にドイツにとどまったが、大胆な建築を実現することはかなわず、条件の制約された小住宅を手がけるほかなかった。しかしかれはそのときに多くの水彩画を描いており、そのなかで、今日の脱構築建築さながらの、力強い曲線をもつ大建築をひそかに構想していた。かれが表現ゆたかな建築をもたらす機会に恵まれるのは、戦後になってからである。一九五六年に、ベルリンフィルのコンサートホールの設計競技がおこなわれ、応募者の名前をふせて審査がなされた結果、シャロウンの案が一等となった。実現をあやしむ建築家らの声もあったが、一九六三年にホールは落成した。テントを吊ったような外形は、ホール内部の形状をよく反映している。ホール内部は、客席のブロックが折り重なるように舞台を取り囲んでいるため、観客が集まったときには親密な感じになる。ホワイエの壁面は、色ガラスによって彩られている。

竣工当時は、予算が足りずに、外壁のコンクリートには黄土色の塗装がなされていたが、対面にできたシャロウン設計の図書館の外壁にあわせるため、一九七九年から八一年にかけて、当初の考えを尊重して、金色に加工処理されたアルミ板による被覆がほどこされた。

建築にたいして表現の語がもちいられるとき、建築がいったい何を表現しているかよりも、自由な形態そのものに注意がゆきがちである。とくにそれは、建築物を支える構造にたいして表現がいわれるときに顕著であり、構造表現主義とは、構造自体によって特徴ある形態がもたらされる場合によく言われる。たしかに、構造美という点では、ゴシック建築にも優れた構造美がみられるが、一九世紀において鉄骨構造が広まり、二〇世紀に鉄筋コンクリート構造が広まり、それによって、近代建築においてはさまざまな形態をとりうるようになる。そのかぎり、近代建築および現代建築にたいして、構造表現

図35：シャロウン《ベルリンフィルハーモニー》ベルリン 1963年

主義をいうのが普通である。西洋建築では、曲面を利用して大空間を覆う技術として古くから組積造のドームがあったが、二〇世紀に鉄筋コンクリートのシェルが試みられるようになって曲面を薄くできるだけでなく、多様な形態をとることが可能となり、多様な空間をもたらすことが可能となった。一九五〇年代から一九六〇年代にかけて世界中でこの構造の可能性がさまざまに探求されるようになる。一九六四年に竣工した、丹下健三の設計による「東京カテドラル聖マリア大聖堂」（図36）では、双曲放物面をなす八枚のシェルが縦に使われていて、外部の形態はまるで舞立つ鳥のようであり、内部の空間はまるで自然の洞窟のようである。これにたいして、同じ一九六四年に竣工した、丹下健三の設計による「国立屋内総合競技場」（図37）は、吊り構造によって流れるような曲面をつくりだしている。

このように、構造自体の特性から新たな形態がみちびかれている建築にたいして、構造表現ないし構造表現主義という言いかたがなされるが、そのときはあくまで、自由な形態にたいする関心のほうが上回っているので、今日こうした構造面での挑戦は、構造デザインと呼ばれている。

建築において表現というと、自由な形態のほうに焦点があたりがちなので、表現主義の語のうちには、好き勝手な形態にうったえる個人主義をいましめるような調子もはらまれやすい。もっとも、二〇世紀前半に起こった表現主義の建築は、たしかに、自由な形態によって自由な表現をおこなおうとする傾向であったが、それだけでなく、共同体の理想を伝えようとする性格をもっていた。これにたいして、二〇世紀後半のいわゆる脱構築建築はどうか。それはたしかに新たな表現主義にほかならない。なぜなら、科学技術の発達にみちびかれて複雑な抽象形態を実現してきたからである。こうした建築は、都市の観光をうながしたり、国家の威力をみせつけたり、複雑な抽象形態によって、企業の印象をよくしたり、現実主義に浸っているほど、卑近な目的の現実主義の性格を強くしている。

158

上　図36：丹下健三《東京カテドラル聖マリア大聖堂》1964年
下　図37：丹下健三《国立屋内総合競技場（国立代々木競技場）》1964年

ための手段となりさがり、現実において何も表現しなくなる。はたして脱構築建築がそうした種類のものなのかは一概にはいえないが、その疑いからは逃れられない。たとえばペーントはゲーリーらの建築を「ＣＡＤ表現主義」として次のように批判した。

二番煎じの表現主義はすでにその先駆者よりもはるかに長く存在している。それはもはや社会上や宗教上の何らかの特別な信条と結びついているわけではない。二番煎じの表現主義は、何の義務も負っていないし、何かに反対しているわけでもない。それは、大きな共通感情をいだくものでもない。二番煎じの表現主義は、依頼主や建築家にとって都合のよい、注目を集めるだけのデザインされた建物をつくりだそうとする。こうした新しい表現主義は、そのようにデザインされるだけの十分な理由を持ち合わせてはいるだろう。造形上どんな由来をもつものか、といった理由づけである。けれどもその提案は、数あるなかの一つの提示にすぎない。だからそれを選択できるし、そうでなければ他のものも選択できる。(258)

記念碑の問題

近代デザインは、記念碑性をなくそうとする志向をもっていた。そのときの記念碑性とは、西洋の古典主義の伝統にみられる記念碑性である。すなわちそれは、左右対称による堂々とした風格であり、それにともなう権威の象徴である。これにたいして、近代デザインは、非対称の構成をとって求心力を弱めることで記念碑性をなくすとともに、自由な構成によって機能にふさわしい形態をもとめた。近代デ

160

ザインにおける記念碑性の否定は、このように、表象の否定をあらわすとともに、機能の優位をあらわしている。ただしそれはあくまで原則であり、二〇世紀の近代主義者はこの原則にかならずしも忠実だったわけではない。たとえば、ミース・ファン・デル・ローエは、近代の技術をもちいて近代デザインにふさわしい透明な空間を追求したが、左右対称をまったく拒否したわけでなく、ベルリンの新国立美術館のような作品は、記念碑性を十分にそなえている。しかもまた、近代デザインの名作がたとえ記念碑性を否定したとしても、時間の経過とともに一時代を象徴するものとしての記念碑性をそなえることはある。リートフェルトのシュレーダー邸にしても、グロピウスのバウハウス校舎にしても、名作となったものは一種の記念碑性をもつ。さらにまた、近代デザインは記念碑性をなくそうとする志向をもっていたとしても、文字通りの記念碑とまったく無縁ではなかった。近代主義者もまた記念碑を手がけることはあったし、近代の精神がひそかに現代の記念碑におよぶこともある。むしろそこにこそ緊張をはらんだ表現をみることができるだろう。

　記念碑とは、人々の記憶のよりどころとなる目印である。それは、過去の出来事にかんする何らかの表象 representation であり、過去の出来事にかんする何らかの表現 expression である。美学上の区別によるならば、表象はおもに外的なものの表象であり、表現はおもに内的なものの表象であるが、記念碑においては、両者はたがいに重なり合っている。そしてそのかぎり、記念碑のデザインは、次の問いにかかわるものである。第一の問いは、過程への問いである。すなわち、記念碑のありかたを決める過程そのものが、過去の出来事をめぐる公共の議論をうながすのならば、完成までの過程こそが重要とさえいえる。第二の問いは、場所への問いである。すなわち、記念碑がある特定の場所を占めるのならば、記念碑のありかたを決めるとき、場所の意味がそこで問われる。第三の問いは、形態への問いである。すな

わち、記念碑がその形態をとおして過去の出来事をあらわすのならば、記念碑はいかなる形態をもつべきかが問われる。第四の問いは、表象への問いであり、表現への問いである。すなわち、法外な出来事とそれにともなう恐怖や苦痛がいかなる形態をも拒むものならば、それをいかにあらわしたらよいのかが問われる。

　表現主義の記念碑の一例として、グロピウスによる《三月犠牲者記念碑》（図38）がある[259]。名称はいかにも一九世紀の三月革命を思わせるが、この記念碑はそれではなく、一九二〇年三月に起こったカップ一揆の犠牲者にかかわるものである。たしかに、前世紀の抵抗運動にちなんでこの呼び名がとられたのだろうが、この記念碑の成立には、第一次大戦末期からの混迷した政治状況がからんでいる。さかのぼるならば、一九一八年一一月、革命運動が広がりをみせたとき、タウトらによって芸術労働評議会が結成され、民衆のための芸術がかかげられた。グロピウスも主要な一員だった。左派急進勢力の指導者のルクセンブルクならびにリープクネヒトが殺され、そののち、新しい共和国政府がかたちをなしてきた。一九一九年四月には、ワイマールにバウハウスが設立された。校長のグロピウスは、民衆のための芸術にむけて新しい教育組織をつくろうとした。ただしこの時点のグロピウスは、社会改革の意志をもちながらも、穏やかな民主主義のなかで理想を実現しようという考えをとるようになっていた。一九二〇年三月、カップの主導により右派保守勢力がクーデターにおよんで政権を奪取したが、多くの労働者がゼネストへの呼びかけに応じて抵抗したために、数日のうちに事態は鎮圧された。そののち、反乱軍によって銃殺された労働者のために、ワイマールにその墓標をかねた記念碑をつくることになった。そこでバウハウスの教員たちは各々の案を出したが、

上　図38：グロピウス《三月犠牲者記念碑》ワイマール　1921年
下　図39：フリードリヒ《氷の海》1824年

校長のグロピウスの案に決まり、一九二一年末にそれは完成した。

グロピウスによる《三月犠牲者記念碑》は、造形の面においては、時代の傾向をあらわしている。かれは、最初の構想図において「生ける精神のしるしとして墓の地面からたちのぼる稲光」と書いており、この考えをより力強くみせるために手を加えて、最終案にゆきついた。記念碑の下部においては、三角形の面が折り重なって敷地を囲うように這い回り、最後にエネルギーが解き放たれたかのように、量塊がジグザグに折れながら天空を突く。この隆起する形態は、フリードリヒの一八二四年の《氷の海》によく似ている（図39）。ただし全体は、複数の抽象要素によって構成されており、複雑な抽象形態をなしている。これはたしかに、当時の表現主義の建築によくみられた結晶体の形態である。なおこれには、石材のかわりに、表面処理されたコンクリートが使用されている。

グロピウスによる《三月犠牲者記念碑》は、表現の面においては、時代の状況をあらわしている。この記念碑は、まずなによりも、犠牲者たちに敬意を表するためのものであるが、この隆起する形態は、理想主義をはらんでおり、ユートピアを志向している。同じように隆起する形態でも、タトリンの一九一九年の《第三インターナショナル記念塔》は、螺旋状に上昇していくように鉄骨が組まれることで、物質の力を誇示していたが、グロピウスの一九二二年の《三月犠牲者記念碑》は、地面から這い上るようになっており、精神の力をあらわしている。グロピウス自身は、このときには、党派政治から距離をとるようになって、社会主義運動を称揚するものを考えていたわけではない。グロピウス自身は、犠牲となった労働者に共感していたとしても、共和制の危機にたいして行動をとったからで、政治色が出過ぎることはバウハウスの存続にとっても好ましくないと思っていた。けれどもグロピウスの意に反して、《三月犠牲者記念碑》は社会主義の色をおびていく。一九三六年にナチスによって破壊され、一九

四六年に東ドイツ共産党によって再建されたが、それはとりもなおさず、これが社会主義運動を称揚するものとみられたからである。このように、記念碑はおのずと作家の意図しない表現をになうものである。

哲学者アドルノは「アウシュヴィッツのあとで詩を書くことは野蛮である」と述べた。[260] この言葉は、ホロコーストのあとで芸術はもはや不可能だというに等しいが、もしそうならば、ホロコーストのあとで記念碑もまた不可能となる。アドルノのこの言葉はもともと「文化批判と社会」という文章において次のように現れる。「アウシュヴィッツのあとで詩を書くことは野蛮である。そしてそのことがまた、今日詩を書くことが不可能になった理由を語りだす認識をもむしばんでいる」。すなわち、ホロコーストによって文化全体が病んでいることが証明されたのなら、ホロコーストを批判する文化が不可能なばかりか、文化全体をそのように批判する言説すら成り立たない。けれどもそののち、この言葉はもとの文章からもぎとられ、警句として独り歩きするなかで、二通りに解釈されてきた。[261] その一つは、文化や教養がそれまで重んじられたところで過ちが起こった以上、文化や教養そのものに過ちがあった可能性はぬぐえないので、文化や教養をそのまま引き継ぐ身振りはできないこと。もう一つは、法外な出来事とそこでの苦しみを描くのは不遜でもあるので、それをおこなうのは許されないことである。もっとも、アドルノは以上の二つの解釈にたいして慎重に反応しており、私たちはそれでも、文化を放棄することも、表現を放棄することも、できないと考えていた。このように、アドルノの「アウシュヴィッツのあとで詩を書くことは野蛮である」という言葉はじつに複雑な意味をはらんできたが、現代人の表現のジレンマを集約しており、戦後ドイツの記念碑を考えるうえ

165　表現

で無視できない言葉となっている。そこでこの言葉を手がかりに、ドイツ語で警告の碑Mahnmalといわれる、過去の過ちを忘れないための記念碑の問題をみていく。

ベルリンにあるユダヤ博物館の建物は、それ自体において、記念碑の性格をおびている。設計者のリベスキンドは、一九四六年にポーランドのユダヤ家系に生まれ、家族とまずイスラエルに亡命し、一九六〇年にアメリカに渡ってから建築を学んだ。リベスキンドはそれまで実作品のほとんどない建築家だったが、一九八九年にベルリン博物館の分館として予定されていたユダヤ博物館の設計競技で一位を獲得し、その設計にあたった。その建物は一九九九年に完成している。出来上がった建物をみると、表面には亜鉛板が貼られ、傷口のような窓がうがたれている。意外にも、自己主張の強い建物ではなく、慎ましい様子をみせている。建物の外形は、九回折れ曲がったジグザグ線をなしているが、これはユダヤの象徴であるダビデの星をくずしたものだという。リベスキンドは「線と線のあいだで」という表題をかかげるが、平面図上では、ジグザグ線のうえに直線が引かれ、接点には空虚といわれる何もない吹き抜けが設けられ、空虚の存在によって展示はたえず中断を強いられる(図40)。これは二重の意味をもつ。その一つに、展示されるべきユダヤの遺産がうしなわれたことであり、もう一つに、ホロコーストのような法外な出来事はいかにしても表象できないことである。ユダヤ博物館の入口はベルリン博物館の側にあって、地下を潜ってユダヤ博物館にいたるようになっている。それは、ドイツ人とユダヤ人が一見対立しているようで、文化史のうえで両者は強く結びついてきたことを暗示してもいる。そして、来場者がはじめにくる地階は、不安定で迷いやすくなっており、三つの方向に分かれる。第一の方向は、歴

166

上　図40：リベスキンド《ユダヤ博物館》2階平面
下　図41：リベスキンド《建築アルファベット》

史の軸といわれ、階段をのぼって上階の展示室へといたる。第二の方向は、亡命の軸といわれ、地上の庭へと通じている。第三の方向は、絶滅の軸といわれ、暗く寂しい牢へと通じている。館内のどの場所にいても、横方向に広がりをもつ場所はなく、両側の壁の圧迫をつねに受け続けることになる。ホフマンの庭といわれる地上の庭は、四九本の柱が並びたっていて柱のあいだを歩き回るようになっているが、傾斜がついていて、歩行がとても不安定になる。ホロコースト塔は、離れた場所に建っていて地階から通じているが、内部は上から僅かな光が射すのみで、暗く寂しい牢である。建築家はもともと光すら射さない空間を考えていた。

リベスキンドはユダヤ博物館において二種類の象徴表現をとった。その一つは、図形による表現であり、もう一つは、空虚による表現である。なるほど、両者のどちらも建築らしい象徴表現であるにしても、ユダヤ博物館の場合には、偶像の禁止をつらぬいた結果にほかならない。偶像の禁止とは、描くことのできない唯一絶対の神をみだりに描いてはならないという一神教の戒律だが、皮肉なことに、ユダヤ人の身にふりかかったホロコーストは、同じような戒律を生み出した。すなわち、ホロコーストのような法外な出来事はとても描くことができないので描いてはならないという暗黙の戒律である。もっとも、ユダヤ教の聖典である旧約聖書は、形象を否定しながら文字を肯定しており、神の言葉を伝えるのは文字だと考えている。理由は二つ考えられる。その一つに、形象による神の表示は、類似関係にもとづくので取り違えを起こしやすいが、文字はあくまで約束事であり、文字自体を本物と取り違えることはないため。もう一つに、鋳像のような形象はそれ以上の力をもつように錯覚させるが、文字はあくまで記号であり、文字自体が崇拝されるわけではないためである。そしてそのかぎり、ユダヤ博物館もまた、図形という文字によって書かれた文章であり、空虚という沈黙によって書かれた文章であり、それ

168

によって語りえぬものを語ろうとする。リベスキンドは、ユダヤ博物館の「建築アルファベット」を提示しており（図41）、図形をある種の文字に見立てていたことが分かる。リベスキンドはまた、ユダヤ博物館について説明するとき、シェーンベルクのオペラ《モーセとアロン》を引き合いにだして、偶像の禁止をあつかったこの未完のオペラによせて、沈黙自体に語らせるしかないことを主張している。

ベルリンにあるホロコースト記念碑の正式名称は「殺害されたヨーロッパのユダヤ人のための記念碑」である（図42）。この完成までには多くの議論があり、望ましい記念碑にむけて公共の議論が活発になされたことのほうが重要だったと思われるほどである。もちろんその議論のなかで、記念碑はそもそも必要なのかという問いも起こった。この問いはおもに二つの疑念からくる。その一つに、国家による正式なホロコースト記念碑がもしも問題の解決とみなされるのなら、それは自戒ではなく自足にはたらき、問題を掘り下げるのをやめる契機になるかもしれない。もう一つに、ホロコーストという法外な出来事はそもそも記念碑によって代理できるような出来事ではないので、記念碑はむしろ問題を矮小化するものになりかねない。

ベルリンにあるホロコースト記念碑の設立の経緯をみておこう。一九九〇年の東西ドイツ統一後、ブランデンブルク門近くのナチスの中枢があった場所に、ホロコースト記念碑をつくる議論がもちあがる。冷戦時代には東西ベルリンを隔てる壁が近くにあったため、立ち入り禁止になっていた場所である。一九九四年には公募がおこなわれ、五二八件の応募があった。一等には、ヤコブ＝マルクスらの案とウンガースらの案が選ばれて、前者の案が実現するとされた。ヤコブ＝マルクスらの案は、敷地全体に一〇〇メートル四方もある分厚いコンクリートの板がやや斜めに横たえてあるというものである。けれ

ども、マスメディアはこれを酷評し、コール首相もこれを拒絶し、事態は紛糾した。一九九七年に、三回ほど研究会が開かれたのち、五名の専門家からなる選考委員会が組織された。その委員は、歴史家のシュテルツル、建築家のクライフス、美術史家のホフマンとロンテ、アメリカのユダヤ研究者のヤングである。以上の委員は、前回公募の九名の入賞者に加えて、著名な建築家や美術家もあわせて二五名に案を依頼して、一九件の応募を受けた。選考委員会は、それらのなかから、アイゼンマンとセラの共同案と、ヴァインミラー案をすすめることにした。コール首相は、前者のほうを気に入って、アイゼンマンとセラを呼び寄せたが、そのときいくつか修正をもとめたのであろう。美術家のセラは妥協できずに辞退したので、建築家のアイゼンマンが単独で修正案をつくることになった。

アイゼンマンとセラの「殺害されたヨーロッパのユダヤ人のための記念碑」の原案は、敷地いっぱいに約四千本ものコンクリートの柱が立ち並ぶという案で、高さはゼロから七メートル半にまでおよぶものであった。これは二つの重要な意味をはらんでいる。その一つに、ユダヤ人という抽象概念のもとで無数の人々が殺害されたところに問題があったのならば、高さの異なる無数の柱は、個々の犠牲者を悼むものとなりうる。もう一つに、記念碑そのものの否定がそこに含まれている。たしかに、柱の一つ一つは墓にもみえる。柱はまさに記念碑の原型であり、墓はまさに記念碑らしい形態の典型である。けれども、敷地いっぱいに無数の柱が並ぶことで、全体を見渡すならば、記念碑らしい形態は一切うしなわれ、地形の起伏にすぎなくなる。この案はたしかに、記念碑の本性にふれている点でも、ホロコーストの本性にふれている点でも、考え抜かれている。けれども、選考委員会はこの案を高く評価しながらも、柱があまりに多く、柱があまりに高いと、巨大迷路のような娯楽の性格をおび念をいだいた。それは、柱があまりに多く、柱があまりに高いと、巨大迷路のような娯楽の性格をおびてしまい、本来の目的をはたせなくなるという懸念である。選考委員会は、人々がそこで落ち着いて沈

170

図42：アイゼンマン《殺害されたヨーロッパのユダヤ人のための記念碑》2005年

思できるように、柱の数を減らし、柱の高さを抑えるようにもとめた。アイゼンマンの修正案は、当初の考えを変更してはいないが、この提案どおりに、柱を約三千本まで少なくし、高さも三メートルまで抑えたものとなった。

ベルリンのホロコースト記念碑の計画がここまで保守政権のもとで前進したことは、憶測をまねいた。二〇世紀の終わりまでに問題の幕引きをしたいだけなのではないかと。一九九八年、保守政権にかわって社会民主党が政権をにぎると、前政権のもとで決まりかけていた計画がまた振り出しに戻りそうになる。文化大臣のナウマンは、就任当初にあっては記念碑ではなく研究教育施設をもとめたが、それでもしだいに両者を統合する案へと軟化していく。一九九九年、ドイツ連邦議会は、アイゼンマンの案によって記念碑を設立することを正式に決議する。そのさい、小さな情報施設をともなうことが条件づけられた。二〇〇三年四月に工事が始まって、二〇〇四年末になって記念碑はついに完成し、二〇〇五年五月に一般公開された。結局のところ、敷地全体を二七一一本の柱が覆い、ホロコーストの詳細について知ることのできる情報センターはその地下に広がっている。

建築

建築とは、大きな建造物をつくる技術であり、あるいは、そうした技術によってもたらされる建造物をいう。そのとき、建築のうちには、建物や橋梁のみならず、都市全体も含まれうる。ただし、西洋語でいう建築 architecture にはもともと上位意識がはらまれており、建築はしばしば、幅広い知識にもとづく建造の技術として理解され、手仕事にすぎない建造 building とは区別されてきた。そしてその場合には、しばしば、建築はなにより芸術であるといった主張がなされる。けれども、この主張には少し注意が必要である。芸術にあたるアートの語は、その語源をたどるならば、ギリシア語のテクネーや、ラテン語のアルスのように、技術全般をあらわす語だったのであり、西洋語でいう建築もまた、美しい技術とみなされたとしても、技術の一種にほかならなかった。一八世紀中葉より、芸術がようやく自由な美的領域とみなされるようになり、それにともなって、建築がいったい他の芸術ジャンルと同じ意味において芸術なのかが問われるようになる。二〇世紀の近代運動において、建築がいったい芸術かどうかの論争が繰り返されたが、この論争はあくまで近代の芸術概念による。

日本にはもともと architecture にあたる用語がなかった。開国前後に architecture についての知識が持ち込まれた当初には、「造家」と「建築」の二つの語が architecture の訳語として使われていた。一八七〇年、明治政府が工学の専門教育機関として工部寮を設立したとき、土木・機械・電信・化学・冶金・鉱山・造家という七つの専門科が設置されている。一八七七年には、工部寮は工部大学校と改称され、この機関がとくに造家の語をもちいていたとみられる。しかし一般には、建築の語のほうが通用しやすかったようである。一八八六年には、工部大学校の卒業生の組織をもとに「造家学会」が設立されたが、学会誌の名称のほうは読者への馴染みやすさを考慮して「建築雑誌」となった。すなわちそれは architecture の訳語がまだどちらにも定まっていなかったことを物語っている。一八九四年には、伊東忠太が『建築雑誌』において「〈アーキテクチュール〉の本義を論じて其譯字を撰定し我か造家學会の改名を望む」という論文を発表して、「造家」の語ではなく「建築」の語をとることを提案した。伊東はそこで二つの理由をあげている。一つに、西洋における「アーキテクチュール」はもともと美術の一分野だのだから、「造家」よりも「建築」の語が、美術の意味をもちうる点において適当であること。もう一つに、西洋における「アーキテクチュール」はもともと家屋を造ることに限定されないから、「造家」よりも「建築」のほうが、意味の曖昧さにおいて適当であること。たしかに、「建築」はかならずしも伊東の見立てであって、一般にそうとはいえないとする指摘もある。[271]「建築」はかならずしも美術の一分野とみられていたわけでなく、一般には建設活動をあらわす語として使用されていたし、「造家」のほうも「造」と「家」それぞれの意味の広さから、人間の創造行為をあらわす語になりえた。それでも、理論家であった伊東の呼びかけは、「アーキテクチュール」の本来の意味を知らしめ、最良でなくとも訳語を統一することで「アーキテクチュール」についての議論をしやすくするという意義を

もっていた。[272]一八九七年には、「造家学会」から「建築学会」への改名がようやく可決される。一八九八年には、東京帝国大学でも「造家学科」から「建築学科」への改名がなされた。以後 architecture の訳語にはもっぱら「建築」の語があてられるようになった。

近代建築

近代建築の始まりをどこにみるかは意見の分かれるところだが、微妙な位置にあるものとして、一九〇〇年前後のウィーンの建築から考えるのがよいだろう。たしかに、ワーグナーのマジョリカハウスにしても、オルブリヒの分離派会館にしても、過去の建築にみられない新しい装飾を見出した点では、近代建築のうちに数え入れられるかもしれないが、装飾をすげかえたにすぎないと見るならば、近代建築とはいいがたいところもある。これにたいして、一九一〇年前後には、以前とは異なる質をもった工場建築がつくられるようになる。ベーレンスのタービン工場にしても、グロピウスの靴工場にしても、表面に付加装飾をもたないかわりに、大きなガラス面をもつ。近代建築らしい特徴はまずこうした工場において先取りされていた。

近代建築は、なによりも、歴史様式の強い否定をとおして、伝統と結びついた民族や地域のさまざまな特徴を失うことにもなるが、それゆえに、二つの正反対の方向に開かれてきた。その一つは、自由な形態によって自由な表現にむかう個人主義の方向であり、もう一つは、表現の抑制によって簡素な形態にむかう普遍主義の方向である。このうち、個人主義の方向はふつう表現主義とよばれるが、建築においては自由な表現はあまり歓迎されないので、近代建築の主流となったのは、普遍主義の方向であった。

たしかに、普遍主義の方向は、一九三〇年代には国際様式として認知され、世界に波及していくことになる。したがって、近代建築をこの方向にそくして定義するならば、次のようになる。近代建築とは、歴史様式の否定とともに、表面装飾の否定によって、新しい生産と生活にもっとも適合したありかたを追求するとともに、抽象美術につうじる幾何学形態をとろうとする傾向にほかならない。すなわち、近代建築のもとめる合理性とは、新しい生産と生活にもっとも適合したありかたにほかならない。もちろん、近代建築はこうした定義につきるものではなく、多くの特徴をともなうものでもある。定義のうちに含まれている事項もあわせて、近代建築らしい特徴を列挙するならば、次のようになる。

合理主義—合理性、機能主義—機能性、普遍主義—普遍性
歴史様式の否定、表面装飾の否定、記念碑性の否定
鉄とコンクリートの使用、構造の露出、平坦な壁面、広いガラス面
幾何学形態、直線の優位、構成の重視、非対称性、簡素
壁からの解放、大きな開口部、充実した内部空間、外部と内部の連続、透明性

近代建築のこれら数々の特徴のうちでも、三つの主張について検討したい。それは、普遍性の主張であり、簡素さの主張であり、透明性の主張である。たしかに、近代の製品デザインにおいても、この三つの主張はみられたし、近代の視覚伝達の分野でも、最初の二つの特徴はしばしば強調されてきた。したがって、近代デザイン全般にわたり主張されてきた三つの特徴について、近代建築に代表させるかたちで検討するのは有意義であろう。これまでの議論において、普遍性にしても、簡素さ

176

にしても、透明性にしても、思われているほど自明な状態ではなく、自己主張のうちには多くの矛盾がはらまれてきた。近代建築をこれら三つの主張のために批判するのもよいが、そのまえに、近代建築そのものが三つの主張にもかかわらず背反する傾向を有してきたところに注目したい。

普遍性

　近代建築は、理念としては、普遍性を志向するものであり、一九三〇年代には国際様式として知られるところとなった。近代建築のかかげる普遍性とは、伝統と結びついた地域性の否定であり、個性と結びついた個別性の否定であり、世界中どこでも通用するものとしての主張である。そのかぎりそれは、複数のことを含んでいる。第一に、場所にかかわる普遍性がある。自然の地形はその場所の記憶とも結びついており、自然の地形にそって家屋などがつくられるならば、場所の記憶はなお保たれるだろう。これにたいして、土地の起伏をなくして平らに均すならば、場所はもはや固有の意味をうしなって場所ですらなくなる。第二に、素材にかかわる普遍性がある。石材や木材は、古くから建築資材としてもちいられてきたうえに、地域によって調達できる種類も異なるので、地域ごとの風土を感じさせる手がかりとなるが、鉄やコンクリートは、地域の色をあまり感じさせない。木材をもちいるときは、塗装によって素材の特徴をなくすことで、地域の色をなくすこともできる。第三に、意匠にかかわる普遍性がある。三角形の屋根は、地域の記憶と結びつきやすいが、水平な陸屋根はそうでもない。表面に付加される装飾は、地域の特徴もしくは個人の特徴をいやおうにも帯びるが、装飾のない幾何学形態はそれを感じさせにくくする。第四に、機能にかかわる普遍性がある。たとえば、寒冷な土地にはそれらしい、温

177　建築

暖な土地にはそれらしい、気候風土にあった形態がとられるときには、機能はその土地の制約を受けているが、画一化したホテルのように、同じものがどこでも同じように通用するときには、機能はどこで使用されるかを選ばない。

近代建築は、以上の要件をすべて満たしているとはかぎらないし、以上の要件をかりに満たしていても、何らかの地域性をそなえることは十分ありうる。たとえば、丹下健三の一九五八年の《香川県庁舎》のように、垂直線と水平線からなる国際様式をとりながら、古い木造建築を想起させることで日本らしさを生み出している例もある。あるいは、近代建築であっても、地域の人々に愛されていたり、地域の生活のうちに溶け込んでいたりするならば、その時点ですでに地域性をそなえていると言えるだろう。いずれにしても、二〇世紀の近代建築において主張されてきた普遍性が、地域性との関係によって理解されるのならば、現在いわれるユニバーサルデザインは、多くの人々が困難なく使用できるデザインをいう理念であり、両者のもつ意味合いは多少異なる。

近代建築の目指してきた普遍主義は、世界中に画一化した表情のない都市をもたらし、地域の生き生きした生活文化をおびやかすという問題をもたらした。一九八〇年代から議論されるようになった「批判的地域主義」[273]は、近代の普遍主義から距離をとるものであり、素朴な地域主義から距離をとるものでもあり、両面批判によって第三の道を模索する考えとして注目される。「批判的」というのは、現実批判にもとづく抵抗運動だということであり、保守傾向をもった素朴な地域主義の名のもとでの商業主義にしても、地域主義の名のもとでの民衆主義にしても、抑圧の構造をなお温存するものだという認識がそこにはある。ツォニスらが「批判的地域主義」の語をはじめに用いたというが、フランプトンは一九八三年の論集『反美学』に所収された宣

178

言文において、この語を引き継いで、両面批判の意図をあきらかにしている。フランプトンはまた『近代建築——批判史』の一九八五年の第二版にあたって「批判的地域主義」の章を設け、多くの実例をあげて、これにあてはまるものの特徴を整理している。[274] 両方の文章において、主要な例として紹介されているのは、ウッツォンの一九七六年の《バウスベア教会》である。[275] これは、一方において、コンクリートのブロックによる軀体にみるように、普遍主義の傾向をしめす工法をとるが、コンクリートのシェルによる内部天井については、不経済でしかも東洋風にもみえる。フランプトンによると、「批判的地域主義」はかならずしも土着の形態をとらない。フランプトンがむしろ強調するのは、視覚にたいする触覚の復権である。視覚要素としての形態はとくに、情報として流通しやすいので、陳腐化されて大きな力のために利用される恐れがある。これにたいして、触覚要素は、マスメディアに乗りにくいぶん、権力に抵抗する要素として期待される。素材の感触だけでなく、温度や湿度や、空気の流れなど、その場でしか感じることのできない要素は、普遍にたいする特殊の抵抗のしるしであり、普遍にたいする地域の抵抗のしるしであるとされる。

簡素さ

近代建築における簡素さは、近代を特徴づける美徳であり、近代を特徴づける美質である。すなわち、近代建築の主張のうちには、虚飾によって事物の本質を見誤らせてはならないとする真理要求もあり、虚飾によって贅沢を見せつけてはならないとする倫理要求もあり、簡素さはその表現となってきた。たしかに、簡素と一口にいっても多くの特質がそこに含まれる。近代建築にいわれる簡潔さとは、表面

179　建築

に装飾をもたないことであり、単純な幾何学形態からなることであり、均質な要素からなることであり、全体の構成が明解なことであり、全体を一望できることである。簡素さの意味はまた、その反対語をとおして、一層明らかになるだろう。建築にかんして複雑さとは、表面が一様でないことであり、不定形であることであり、対立する要素からなることであり、全体の構成が入り組んでいることであり、全体を見通しにくいことである。たしかに、近代建築のうちにも簡素さとは相容れない傾向があることは早くから指摘されてきた。それは、簡素さにたいする複雑さであり、明白さにたいする曖昧さである。

ギーディオンが一九四一年の著書『空間・時間・建築』で説いたのは、近代建築は一点から把握されるものではなく、全体のありようは、時間をかけて空間をめぐることで把握されるということである。この点では、古典建築よりも近代建築のほうが複雑とさえいえる。ギーディオンは、グロピウスの《バウハウス校舎》について次の点を指摘する。「幾つもの立体は、並列されており、相互に関連づけられている。しかもそれらはあまりに精妙かつ緊密に相互貫入しているので、各立体のあいだの境界ははっきり見て取れない。空から眺めるならば、各立体の空間がどれほど一貫して一つの構成のうちに組み込まれているのかが分かるだろう。しかし人間の眼では一目したださけで複雑な全体をとらえることはできない。そこで建物のまわりを一巡し、上からも下からも見てみることが必要となる」。

ロウは、一九五〇年の論文「マニエリスムと近代建築」において、一六世紀のマニエリスム建築にみられる曖昧さを、近代建築のうちにもみようとしたが、なかでも熱心に議論されているのは、中心の欠如によって引き起こされる視覚上の混乱であり、さらにそれによってもたらされる空間構成上の曖昧さである。たしかに、ロウが引き合いに出している一六世紀のマニエリスム建築は、ミケランジェロのス

180

フォルツァ家礼拝堂など、平面図上では確固たる中心軸をもつにしても、実際には中心をそこなう仕掛けが随所にほどこされており、計画された混乱がみとめられるという。これにたいして、一九二〇年代からの近代建築は、ミースの一九二三年の煉瓦田園住宅案にみるように、非対称の構成を好むようになるが、中心軸がなくなると視覚はいよいよ眼のやりどころがなく、空間の把握はそれだけ散漫になる。近代建築は、そのかぎり、簡素なようで複雑であり、明白なようで曖昧であり、片方の特徴によっては言い尽くせないとみられている。

ヴェンチューリの一九六六年の著作『建築における複雑性と対立性』は、近代建築批判の書として知られるが、この本が問題としているのは、近代建築がつとめて複雑さを避けようとしてきた点である。すなわち、建築における複雑さは、建築を豊かで意味深いものにしてきたのに、近代建築はみずから貧しくなろうとする。そこで、ミースの言葉とされる「少ないほど豊かである less is more」にたいして、ヴェンチューリは「少ないほど退屈である less is bore」と言い切った。ただし、ヴェンチューリの議論において三つ注意すべきことがある。第一に、複雑さはけっして気まぐれの結果であってはならず、支離滅裂とは異なること。第二に、簡素さそのものが誤りではなく、簡素さと複雑さの二者択一こそが誤りであること。第三に、統一はなににつけても不可欠であり、安易な統一よりも複雑な統一をもとめるべきだということである。そして、ヴェンチューリは近代建築においても複雑さを取り込もうとした傾向があったことに触れている。「二〇世紀のもっとも優れた建築家たちは、たいてい、全体のなかの複雑さをうながそうとして、簡素化を受け入れなかった。すなわち、要素を切り捨てて簡素さを得ようとはしなかった。アールトやル・コルビュジエの作品はその例となろう」。

透明性

近代建築の一つの特徴として透明性があげられる。従来の組積造においては荷重を支える壁が必要だったが、近代建築にあっては、鉄骨や鉄筋による枠構造によって耐力壁がいらなくなる。それにより、大きな開口部がもたらされて透明性が感じ取られるようになり、表面をおおうガラスの被覆はまさに透明性の象徴となった。たとえば、ジョンソンの一九四九年のガラスの家はそれを文字通りつきつめた作品にちがいない。でもまだそれは見えている。したがって、近代建築のゆきつくところは見えない建築であるだろう。たしかに、二〇世紀の近代建築において透明性への強い志向があったにしても、透明性はけっして徹底された試しはなく、未完の試みに終わっている。それどころか、近代建築はなおも自己を主張する物体としての在りかたにとらわれていたのではないか。何かを建てるという前提はけっして揺らぐことはなく、コンクリートという素材が重きをなしてきた。

ギーディオンの一九四一年の著書『空間・時間・建築』には、近代建築の一つの特徴である透明性に触れている有名な箇所がある。[282] それは、ピカソの《アルルの女》とグロピウスの《バウハウス校舎》の写真がならべて掲載されているところである（図43）。ギーディオンは、両者のうちに近代特有の美質を見出している。すなわちそれは、透明性とそれにともなう平面どうしの重なりである。かれは、グロピウスの《バウハウス校舎》については、次の説明をそえている。「工作棟の隅の部分。ここで同時にあらわされているのは、建物の内部と外部である。隅の部分を非物質化したことによって、広々した透明な部分は、平面どうしの舞い立つような関係を生み出しており、現代絵画にみとめられる一種の〈重

図43：ギーディオン『空間・時間・建築』1941年

複）を可能にしている」。

ロウの一九六三年の論文「透明性」は、透明性の語がそのうちに背反する含みをもつことを指摘している。その一つの「実の透明性」は、遮るもののない明白な状態をあらわしているのにたいして、もう一つの「虚の透明性」は、二者がたがいに同じ場所をゆずらない曖昧な状態をあらわしている。前者は、一般の辞典にみられる含みなのにたいして、後者は、一般の辞典にはあらわれてこない造形理論上のやや特殊な含みである。ロウのこの区別によると、二つの透明な平面がたがいに重なり合ってみえるだけなのは、「実の透明性」といわれる明白な状態である。これにたいして、平面と平面との相互干渉によって、複数の空間どうしが相互貫入しているかにみえるときが、「虚の透明性」といわれる曖昧な状態にほかならない。ロウの見立てによると、グロピウスの《バウハウス校舎》については、明白な空間のなかに明白な平面があたえられているだけであり、「実の透明性」にとどまっている。これにたいして、ピカソの《アルルの女》については、大小の形態が入り組んでいて複数の見えかたを許容するものとなっており、見た目のうえで曖昧な空間がもたらされているかぎり、「虚の透明性」がみとめられる。ロウの見立てによると、バウハウス一派はどうやら「実の透明性」にゆきがちだが、パリの芸術家たちは、ピカソにしても、レジェにしても、ル・コルビュジェにしても、「虚の透明性」にゆきがちである。優劣の判定はとりあえず避けているものの、著者の好みが後者のほうにあるのは明らかである。

近代建築の初期の例としてグロピウスらの設計によるファグス工場がしばしば紹介されるが、使われる写真はきまってガラスで覆われた隅の階段室をとらえたものである。グロピウス設計によるバウハウスのデッサウ校の校舎についても、写真で紹介されるときには、ガラスで覆われた工作棟の隅の部分が

よく取り上げられる。すなわち、ガラスのカーテンウォールによって壁面どうしが折り重なってみえるところが見せ場となっている。そしてまた、ガラスの背後には太い柱も透けてみえるように、透明性がもともと鉄筋コンクリートの枠構造によって可能になっていることも分かるだろう。バウハウスの機関誌の第一号において、デッサウ校の校舎のいくつかの写真が掲載されているが、この号では、バウハウスの椅子の発展をあらわした表があり、究極の目標がまさに見えない椅子であることが図解されている。その後まもなくして、後脚のない鋼管の椅子が発表される。これはまさに見えない椅子への第一歩となった。

ミース・ファン・デル・ローエは、近代建築家のなかでも文字通りの透明性を追求したことで知られる。ミースは早くも一九二一年と一九二二年にそれぞれガラスの超高層建築の計画を発表している。そして一九五八年にはガラスの超高層建築であるシーグラムビルを実現している。ミースはまた個人の住宅においても一九五一年竣工のファンズワース邸のようにガラスの箱としての建築を追求した。けれども、ミースの作品はそれにより自己を主張する物体としての在りかたを克服できたであろうか。晩年の作品であるベルリンの新国立美術館をみてみよう。たしかにこれはガラスの箱であり、向こうの景色を透かし、手前の景色を映し出している。さらにまた、美術館としての主要な機能はほとんど地下に埋設されており、内側でいとなまれる人間の活動までも消去しようとしたかのようである。そのかぎり、見えない建築への強い志向がみとめられる。けれども、このガラスの箱はかえって記念碑としての性格をおび、存在感をそれだけ強めている。たしかにミースの新国立美術館は、シンケルの旧美術館と比べられるように、全体としてまとまった端正な姿をたたえており、新古典主義の表情をもっている。このガラスの箱は、基壇のうえに乗っているようにもみえるし、内側に隠されるべき柱はすべて外側に飛び出し

ている。

　ル・コルビュジエは、近代建築を手がけながらも、自己を主張する物体にとらわれ続けていた。かれはなんといっても、パルテノン神殿の崇拝者であり、量塊としての建築をもたらすのに熱心であり、写真においても背景からくっきり浮き立つ形象をみせようとした。たしかに、パルテノン神殿のように、サヴォア邸もまた自己の量塊をみせつけるのによい場所にある。そしてまたサヴォア邸は、写真うつりのよい外観を呈している。コロミーナはいみじくもル・コルビュジエのおこなった写真修正に注目している。それによると、『全作品集』に掲載されたサヴォア邸の写真では、背景が消されており、『レスプリ・ヌーヴォー』に掲載されたシュウォブ邸の写真では、柱が均質にみえるように塗りつぶされているという。つまりそこまでして鮮やかに浮き立つ形象をみせようとしたのであった。

　隈研吾は、近代建築の一つの特徴をなしていた透明性をつきつめて考えることで、近代建築の矛盾を突くような仕事をしてきた。すなわち、近代建築がいかに透明性をみせかけても自己を主張する物体としての在りかたになお縛られていたのであり、現代建築はいかにして自己を主張する物体としての在りかたを克服できるのか、今日あらたに問い直さなければならない。隈はそこで、建築の本性である「構築」を問い直したうえで、「反オブジェクト」の標語をかかげ、「負ける建築」を目指してきた。実作品をみると、隈はもともと一九九一年の《M2》のようにポストモダン作品から出発したが、そののち、コンクリートから脱却しようとしたり、物体としての存在自体を薄くしようとしたり、見えない建築をもたらそうとしたり、自己を主張する物体から逃れるいろいろな試みをしてきた。

　隈研吾の《亀老山展望台》（図44）は、建築家の初期作品ながら、問題をすでに集約している。九〇

図44：隈研吾《亀老山展望台》1994年

年代始めのことである。愛媛県今治市の北東にある小さな島の頂に展望台を作ることが、建築家に課せられた仕事だった。山頂はすでに水平に切断されており、何かがそこに建てられることが当然のように期待されていた。けれども、建築家は大きな矛盾に気づいた。展望台はもともと何かを見るための装置であるはずなのに、なぜ見られるものが求められ、作られてしまうのか。展望台はもともと美しい自然のなかに建てられるのに、展望台の出現によってかえって美しい自然はそこなわれないか。そこで、展望台をそこにかぎりなく透明な箱にするという案ができた。しかしその敷地は国立公園内にあり、当時の環境庁はそこに金網が使用されていたために、この案を許可しなかった。そもそもあたえられた台座に何を置こうと、洗練された構造体ならなおさら自己を主張しだすのであって、結果として役所のほうが建築家の考えのいたらなさを指摘したことになる。そこで考えだされた最終案は、コンクリートの構造体を作って土で覆い、植物がすぐに根を張るようにし、山頂の地形を復元するというものだった。これにより展望台はいわば展望孔へと反転する。これは一九九四年に完成した。

隈研吾の《亀老山展望台》は、観賞される建築ではなく、体験される建築である。駐車場から見えるのは、展望台ではなく山頂の地形である。この山頂にはナイフを入れたような切れ込みがあり、入口がそれだと分かる。切れ込みは細い小道となって続き、コンクリートの壁は、両側から身を押しつぶすように迫る。小道を抜けるとコンクリートで囲われた場所に出る。山を登るのでなくまず地中に潜るという道筋や、目の前に繰り広げられるはずの景色の不在は、期待を裏切る。なかの広場は三方が壁に囲われているが、一方が大階段となっていて、劇場としても使用できるという口実も用意されている。この階段を上がると登りきったあたりで視界が開けて、瀬戸内の島々がようやく現れる。この一つめの台に立つと、向こう側にもう一段高い台が見える。そこでそこにいたるために、地中の広場の上にかけられ

た橋を渡る。二つめの台にたどりつく。地中に埋め込まれた建築が多くあるなかで、この展望台が特筆すべきなのは、建築と自然とのあいだの関係を考えるうえで格好の場所を得たことによる。すなわち、この展望台からは、技術の象徴でもある橋とともに、美しい瀬戸内の島々も一望できる。そしてこの景色を眺めたならば、今度はいま来たのとは異なる階段から下ろうとする。そうするといつのまにか先ほどの地中の広場にほうり出される。そこからおなじように山の切れ目を抜けて外に出る。以上にみるように、建築のうちに一連の動きがうまく仕組まれている。

隈研吾の《亀老山展望台》は、建っているのではなく、外部にたいして一つの裂け目のみをさらしている。西洋建築の模範とされてきたパルテノン神殿のように、展望台はもともと高台に立地するために、周りの自然にたいして自己を主張する物体となりがちであり、建築の本性とその罪深さをもっともよくあらわすものである。建築家によると、一般の建築が「雄の建築」であるならば、この展望台は「雌の建築」である。ロースはかつて写真にくみつくされない内部空間の充実に向かったが、この展望台にも同じことがあてはまる。隈がここで目指したのは、言うならば、写真うつりの悪い建築である。この展望台では、外観がデザインされるのではなく、体験される時間自体がデザインされている。すなわち、訪れた人々はそこに標識がなくても一定の方向に歩き、数々の場面に出くわすように仕組まれている。したがって、そうしたものは、場面の連続としての映像に近いだろう。この展望台は、こうして自己を主張する物体であることをやめて、内部空間の充実に向かっており、体験される時間そのものを豊かに提供しているようにみえる。

隈研吾の《亀老山展望台》は、地中に埋められているが、自然に溶け込んでいるわけではない。建築がたとえ自然にたいして自己を主張する物体であることを克服したとしても、建築はなお自然に手を加

えたものではないか。自然に優しい建築というのは自己欺瞞である。したがって、この展望台はそれが人工物であることを隠したりはしない。たしかに、山頂にはナイフを入れたかのような切り込みが入っており、内部には草木一本たりとも生えてきそうもない。平面はすべて幾何学形態によって構成されている。またこの展望台では、自然を見下ろしていることを自覚させるため、監視カメラとモニターが設置されている。柵には細いスチールの部材とワイヤーがもちいられている。重くみせないための配慮からそうした材料がもちいられているにせよ、工業材料であることを隠さない。そのため、この展望台はもともと見えないことをもちいることを目指していたはずなのに、自然から浮き立って見えている。けれどもそれは、建築と自然との関係を問うねらいからして当然の帰結なのであり、意図された不徹底とみるべきである。

保存の問題

　建築の保存をめぐる争いは、建築の価値をめぐる争いである。なぜなら、建築の保存をめぐる争いは、建築の価値についての考えの違いに由来するからである。そもそも価値とは、物事の性質のなかでも人間にとって好ましい性質のこと、もしくはその好ましさの度合いのことである。ただしそこで問題となる好ましさは、個人にとっての好ましさというよりも、社会に共有された好ましさである。建築の価値としては、次のような価値が考えられる。

　構造　十分な強度をそなえていること
　機能　役に立つ働きをそなえていること

意匠　美しい質をそなえていること
記憶　過去について語るものであること
教育　発見をうながすものであること
社会　人々を結びつけるものであること

　建築にまず要求されることは、十分な強度をそなえていることと、役に立つ働きをそなえていることである。しかし、それらを満たしていた建築も、時間が経つほど老朽化して壊れやすくなり、時代の要求にそぐわなくなって使いにくくなる。けれども、優れた意匠をもつものは、時間が経つにつれ、たんに美しいというだけでなく、建てられた時代について語るとともに、現在までの記憶のよりどころにもなる。すなわち、建築の保存をめぐる争いは、時間によって生じるこのずれに起因するものである。このとき、十分な強度をそなえたもの、役に立つ働きをそなえたものを急ぐ人々は、建て替えをもとめるだろう。そして建て替えた効果は、短い期間にみとめられるはずである。これにたいして、意匠において美しい質をみとめ、過去について語るものを大事にする人々は、保存を希望するだろう。けれども保存がほんとうに有意義だったのかは、長い期間をかけて見とどけるしかない。すなわち、建築の保存をめぐる争いは、短い先をみるのか長い先をみるのかという違いによっても助長されるものである。いずれにしても、優れた建築である要件は、発見をうながす役割をもつことであり、人々を結びつける役割をもつことである。したがって、建築の保存がはたして妥当なのかは、こうした観点からも議論されるべきである。

　建築の保存にあたっては、建築の真正性 authenticity すなわち本物である度合いが問われるだろう[291]。そ

の項目を列挙するなら、材料が保たれているか、工法が保たれているか、意匠が保たれているか、機能が保たれているか、環境が保たれているか、といったことが考えられる。建築の保存のためには、もちろんのこと、十分な強度をいかに取り戻すか、役に立つ働きをいかに取り戻すのかについて、解決の道をしめさなければ、当事者たちのあいだで合意にはいたらない。そしてまた、こうした現実に直面したときに、何をどこまで保存するのかが問題となる。建築の保存といっても完璧な保存はなかなか成しえない。古い建築となれば機能の変更はどうしても避けられない。けれども、建築の生命をそのようにして長く保つこともできるのならば、建築の保存はつねに創造の力にゆだねられる仕事であるはずである。

　二〇世紀の後半になって、近代建築の名作が次々と取り壊されたり、原形をとどめぬほどに改造されたりした。それは、近代建築がほとんど保存されるべき対象とみなされなかったためである。たしかに近代建築は、単調であると思われたり、退屈であると思われたりする。けれどもそれはかならずしも正しくない。近代建築はさりげなく目に見えない工夫を重ねてきた。すなわち、表面の装飾にうったえるのではなく、空間の造形において多くの可能性をひらいてきた。近代建築はまた、そう思われているよりも、地域や作家によって多様な姿をみせるものでもある。しかもまた、近代建築そのものが伝統をもつにつれて、以前に建てられたものは、はからずも、過去の記録としての意味をもってくる。近代建築はこうして、意匠という点からも、記憶という点からも、保存されるべき価値をそなえてくる。

　一九八八年にオランダのヘンケットの発案によってドコモモという国際組織が結成された。ドコモモとは、英語の長い正式名称を略したもので、直訳するなら「近代運動にかかわる建物や周辺環境の記録および保存[292]」のための組織である。たしかにドコモモが対象とするのは広義の近代建築だとしても、正

192

式名称からうかがえるのは、単体としての建物だけでなく景観全体の保存もありうること、さらにまた、社会運動としての記録もまた重要だということである。一九九〇年にはオランダのアイントホーヘンで第一回総会が開かれ、「ドコモモ憲章」が採択された。しかしこの憲章のなかでは、近代建築について明確な定義はなされていない。各国ごとの事情の違いをみとめて保存のネットワークを強化するねらいがあったと思われる。

ドコモモ本部は、二〇〇〇年のブラジル大会までに、各国の近代運動の好例を二〇件ずつ選んでまとめて出版する計画を立てた。当時の日本はまだ正式にドコモモに加盟しておらず、日本建築学会がドコモモ対応の組織をつくって選定作業にあたった。ドコモモ本部は、詳しい選定基準を出さなかったため、日本の選定委員は、近代運動を「合理主義に立脚し、線や面、ヴォリュームという抽象的な要素の構成による美学をよしとする、社会改革志向に裏打ちされた建築運動」と定義した[293]。なおそこで選定の対象となったのは、一九二〇年代から一九六〇年代までの近代建築であり、一九七〇年代以降のものは含まれなかった。二〇〇三年には日本の近代建築リストは百選にまで拡張され、そののちも登録数は増えている。そのなかには一九七〇年代の作品もかなり含まれるようになっている[294]。このように、近代建築をその消滅から救うのに、登録作業はもっとも重要な作業となってきたが、この登録リストに入っていても消滅の危機から逃れられるわけではない。同潤会アパートは、関東大震災の被災者のための復興住宅として東京および横浜の一六箇所に建設されたが、最初の二〇選に選定されてのち、ほぼすべてが失われたことになる。

近代建築の保存について示唆をあたえる事例として、愛媛県八幡浜市にある日土（ひづち）小学校があげられる

（図45）。この小学校の校舎は、松村正恒の設計によって一九五六年と一九五八年に竣工したもので、近代建築として三つの注目すべき特質を有している。日土小学校の第一の特質は、子どもが快適に生活できるように、創意あふれる合理主義が徹底されているところである。たとえば、向こう側のみえる下駄箱や、広々とした明るい階段室や、腰掛けたり作品を置いたりできる廊下や、校舎をめぐると見どころが豊富にあり、どれもが考え抜かれている。なかでも、今日まで高く評価されてきたのは、教室を廊下から引き離すことで教室の両面採光を可能とする平面計画である（図46）。竣工当時にあっては採光の必要から考え出されたが、自然光がそそぎ風のぬける空間はとても気持ちよい。日土小学校の第二の特質は、近代建築らしい特徴をそなえながら木造であるところである。たとえば、水平に連続したガラス窓を実現するために、構造材の柱はすべて外壁の後ろに引っ込んでおり、金属の筋交いをもちいて耐力を確保するなど、構造の面においても創意工夫がみとめられる。日土小学校の第三の特質は、公共の近代建築にはめずらしく山間のかなり僻地に立地しており、小川にせり出したテラスにみるように、校舎がまわりの自然環境にひらかれているところである。それにしても、以上のかけがえのない対象であるにおいても応用される可能性をもつから価値があるといえるし、唯一無二のかけがえのない対象であるからこそ価値があるともいえる。日土小学校のまさに近代建築としての価値は、模範性と希少性という一見したところ相反する二つの観点から理解されるだろう。

日土小学校は、近代建築の保存について考えるうえで格好の例である。[296] なぜならその校舎は、近代建築における慎ましさの美学に忠実であり、表向き自己主張がひかえめだからである。これを設計した松村自身は、芸術品をもたらすことも、記念碑をもたらすことも、好ましく思っていなかった。[297] むしろそのほうがよい。なぜなら、芸術品でないものを保存するにしても、記念碑でないものを保存するにして

194

上　図45：松村正恒《日土小学校》1956/1958年
下　図46：松村正恒《日土小学校》東校舎2階廊下　1958年

も、何のために保存するのかが問われるからである。松村自身はさらに過激で、時期が来れば、自分の建築はなくなるのを当然と思っていたようである。一九九一年に、松村の設計した狩江小学校が取り壊されるにあたり、建築家みずから「さよなら木造校舎の集い」に出席したという逸話もあるほどである。したがって、建築家の意に反してもその建築を残すのはなぜなのかを、当事者は説明できなければならない。意匠の点からすると、光にみちた気持ちのいい空間が生み出されているだけでなく、内部空間はたくみに分節されて変化に富んでいる。記録の点からすると、この校舎はすでに近代建築としての模範性と希少性ゆえに失われては困るものである。記憶の点からすると、多くの人々の心のよりどころとなっている。つまりこうみると、日土小学校は、時間の経過とともに、建築家の意に反して多くの人々の記憶に刻まれており、生徒だけでなく公共の施設として使われ続けていて、学校の校舎そのものが生きた教材となっており、地元以外の来訪者を導き入れる場としての一種の記念碑となっているとさえ言えないか。すなわち、過去について多くを語るとともに、世代をつなぐ場としての可能性もはらんでいる。

近代建築の保存はそれでも理念だけではたちゆかない。事例ごとに方策が見出されてゆくものである。そのことを知るために、日土小学校の保存までの経緯についても触れたい。日土小学校はもともと竣工当初から専門家のあいだで優れた学校建築として知られていた。一九九九年にはドコモモの近代建築二〇〇選のうちに選定されたことで、近代建築としての重要性がますます認識されるようになる。二〇〇三年には保存にむけた住民主体の組織がつくられ機運は高まったが、二〇〇四年九月に台風一八号襲来により、東校舎の一部の屋根が飛んでガラス窓が割れるなどの大きな被害が出たため、父兄のあいだで校

舎の安全への不安が高まった。このように、地元で保存を願う人々が活動を始めたときに、PTAは建て替えを要望したため、行政の側はしばらく慎重に構えていた。PTAは、現校舎では耐震性に不安があるだけでなく、教員たちが校庭を見通すことができないので、不審者にたいして生徒の安全は守れないと主張した。二〇〇五年は、建築関連団体が保存に向けた要望活動をおこなう年となった。二〇〇六年、八幡浜市はこれを保存改修して小学校として使い続ける決定をおこなった。それから、市の委託を受けて、日本建築学会四国支部が、現況調査と計画策定をおこない、それにもとづき実施設計がなされた。二〇〇九年六月についに保存改修工事が終了した。

日土小学校の保存改修にあたっては、住民の不安となる要因を取り除きながら、文化財にふさわしい保存がなされるように配慮された。すなわち、できるかぎり、真正性 authenticity を高く維持することが肝要となる。素材については、木造建築なので部材をかなり入れ替えなければならないが、それでも、当初部材の残存率をできるかぎり高める努力がなされた。屋根のスレート瓦は、現在生産されていない製品だが、型を残している工場が見つかり、幸運にも再現することができた。意匠については、補強や断熱などの処理をなるべく見えない部分でおこない、開放感のある空間をそのまま維持する努力がなされた。色彩については、これまで何度もペンキが塗り直されてきたことから、部材にヤスリをかけて当初の色彩をつきとめ、竣工当時の色彩に戻した。機能については、この建物がこれからも学校として使用されるように配慮がなされた。そのことはとくに、東校舎・中校舎・西校舎の三棟の計画によくあらわれている。建築としての評価の高い東校舎については、外観をいっさい変更せずに必要な耐震補強をおこない、竣工当時の状態に戻すことがもとめられた。中校舎についても基本は同じであるが、父兄の意見を尊重して、職員室から校庭への見通しを確保するための改造をおこなうことが了承された。そし

てさらに、現代の教育に対応できるように、西校舎があらたに新築された。この新築部分については、旧校舎の意匠の模倣であってはならず、新しい部分はあくまで新しいものとして作られ、全体として統一性を持つように設計された。

二〇一二年には、日土小学校は、国の重要文化財に指定された。戦後の木造建築として初の指定であり、神社仏閣とは異なる木造の類型があらたに加わったことにより、文化財概念がそれだけ拡大したといえる。重要文化財の建造物の指定基準のうちには「各時代又は類型の典型となるもの」との一句があるが、日土小学校については、戦後まだ豊かでない時代のなかで、木造によって近代建築のさまざまな考えが実現されているところが注目された。文化庁が発刊している雑誌『文化財』では、指定理由がこう要約されている。「日土小学校の中校舎および東校舎は、合理的な構造と平面計画に基づき、工業製品と身近な材料を用いながら、創意に富んだ意匠により、開放感と浮揚感のある豊かな空間を実現しており、木造のモダニズム建築の優品として高い価値を有している」。日土小学校はこのように重要文化財でありながら、いまでも現役の学校として立派に使用されているが、少子化の将来を考えると、様々な人々が集って学び合う場となることが期待される。

日本の近代

日本の建築にたいしては、近代建築の語は、二通りに理解されてきた。一方のそれは、狭い意味での近代建築であり、西洋の文脈において近代建築とみなされる建築であり、日本では一九二〇年の分離派宣言の頃から始まるものである。これにたいして、他方のそれは、広い意味での近代建築であり、日本

198

の近代化の所産として理解される建築であり、幕末から始まるものである。すなわち、ここで分け目となっているのは、洋風建築をそこに含めるのかどうかである。狭い意味での近代建築は、西洋建築の模倣としての洋風建築から区別されるかぎり、国際建築の意味合いをおびながら、国際情勢に目を向けさせるものである。これにたいして、広い意味での近代建築は、日本の近代化の所産としての洋風建築をも含むものであり、日本の近代化の歴史に向けさせるものである。なおこの区別でいうと、本書のいう近代建築は、狭い意味での近代建築である。これにたいして、日本の論者たちのいう近代建築は、広い意味での近代建築であることが多くなっており、そのときには、狭い意味での近代建築は、モダニズム建築として区別される。

第二次大戦前の日本では、近代建築の語はまだ特別な位置をしめていなかったし、近代建築の語はまだ特別な意味をもっていなかった。一九二〇年代から一九三〇年代にかけては、近代建築の語よりも、「新興建築」「国際建築」「現代建築」[301]といった競合する語がよく使用されており、それらはおおむね新しい建築というほどの意味であった。一九三〇年にそれまで新しい建築を目指していた諸勢力が結集して「新興建築家連盟」を創設したが、これはまさに、近代建築の語がいまだ新しい建築をあらわすための有力な語ではなかったことを物語っている。あるいはまた、内外の最新動向を伝える建築雑誌として、一九二八年に雑誌『国際建築』が発刊され、一九三九年に『現代建築』[302]が発刊されたが、以上の雑誌名称をみても、以上の雑誌記事をみても、新しい建築にあてる語が一定していなかったことが分かる。[303]

戦後になって、新しい建築がすでに、現在の建築というよりも数十年前からの建築となるにつれて、近代建築の語がようやく、戦前からの新しい建築をあらわす語として定着するようになる。またそれにともなって、日本の近代建築の歴史について研究がなされるようになり、近代建築にそなわる新しさの意

味について一定の理解が生まれてくる。したがって、日本の近代建築の歴史にかかわる戦後の言説を読み解くならば、近代建築の語がどのように理解されてきたかを明らかにできるだろう。大きな傾向として、戦後およそ二〇年間は、近代建築というときに狭い意味でのそれが語られがちだったが、一九六〇年代後半あたりから近代主義への批判が強まるにつれて、近代建築というときに広い意味でのそれが語られるようになった。

一九四七年に出版された濱口隆一の『ヒューマニズムの建築——日本近代建築の反省と展望』は、戦後いちはやく、狭い意味での近代建築について、近代建築の語をもちいて論じた書物である。濱口のいう近代建築は、あくまで、西洋の文脈において近代建築とみなされるものに相応する建築であり、次のように述べられている。「近代建築とは一九世紀の終わりから二〇世紀の初頭において、ヨーロッパで成立し、以来世界の建築を決定的にリードしつつある新しい建築の潮流である。…ヨーロッパではこの近代建築がそれ以前に対して、革命的なものとしてあらわれたものであり、同様にそれは、日本の建築家たちにとっても既に輸入されていた西洋建築に対して革命的なものとして、出現した…」。近代建築として優れた作品としては、吉田鉄郎による東京中央郵便局があげられている。この書物において濱口は、戦時期の国家主義への反省をとおして、近代建築を「ヒューマニズムの建築」として特徴づけようとした。その点からして、近代建築は、ほんらい、人間を超えた権威に尽くすものでなければならない。近代建築は、大きく二つの特徴をもつ。一つに、近代建築は「様式主義」ではなく「機能主義」をとるものであり、そもそもこの態度は、人間性を殺すものではなく、人間の生活にふさわしい機能を優先するかぎり、人間本意の態度だといえる。もう一つに、近代建築は、神殿・宮殿・劇場といった「記念建築」ではなく、工場・住宅・学校といった「下級建

築」へ向かうものでもある。戦前の日本でもすでに近代建築は試されていたが、戦時中の国家主義はそれを大きく制約した。強力な権威主義のもとで、近代建築にそぐわない「日本的建築様式」がもとめられ、近代建築にそぐわない「記念建築」がもとめられたからである。したがって、敗戦を好機として、近代建築をほんらいの発展の軌道にのせることが望ましいとされる。

一九五九年に出版された稲垣栄三の『日本の近代建築——その成立過程』は、明治以降の建築の通史の草分けである。稲垣のいう近代建築もまた、狭い意味での近代建築であり、洋風建築からは区別されている。本書の意図は、副題にもあるように、日本において近代建築が成立してくるまでの過程をたどることにある。かれは、本の冒頭をこう書き出している。「この書は、日本で近代建築が形成される過程を扱った、いわば近代建築の史的概観ないし素描といったものである。時期についていうと、幕末・明治初期から第二次大戦の終結までの期間を取扱う。建築におけるこの八〇年間は、ちょうど煉瓦から出発し、鉄とコンクリートがやがて普及し、造形的にも近代建築とよびうるものを確立しようとした時期にあたる」。もっとも、稲垣の歴史記述は、建築にかかわる組織制度にたいする高い関心をうかがわせるもので、日本における近代建築の始まりをやはり一九二〇年の分離派の設立にみている。

一九七七年に出版された村松貞次郎の『日本近代建築の歴史』もまた、明治以降の建築の通史として重要な書物であり、歴史記述は一九七〇年頃までおよんでいる。村松は「まえがき」のなかで、狭い意味での近代建築がそれまで議論されてきたことをみとめながらも、村松自身は、広い意味での近代建築について論じることを宣言している。村松がそこで問題としているのは、近代の語にはらまれてきた価値判断である。近代はたんに記述のための語であるだけでなく、進歩史観にもとづく価値判断を含むものであり、ポストモダンを通過してきた現代ではそれほどでもないが、少なくとも一九七〇年頃までは、

非近代のレッテルを貼られれば、非合理であり価値において劣るとみなされがちだったのだろう。村松は、明治の洋風建築にもみとめられる技術上の創意工夫を正当に評価するために、近代建築の語にそうした洋風建築も含めてみようとする。日本の近代は、「明治の古風な赤レンガの建築」にも、「木造ペンキ塗りの西洋館」にも、みとめられるようになり、私たちは狭い近代の縛りから解放されつつあると考えられている。村松がもともと歴史記述において得意とするのは技術の問題であり、一九二〇年の分離派設立について触れてはいても、それを特別な切れ目とはみていない。

一九九三年に出版された藤森照信の『日本の近代建築』もまた、広い意味での近代建築をあつかう通史として書かれている。たしかに、村松のもとで学んだ藤森もまた、近代建築というとき、明治の時代とともに展開してきた建築をいっている。藤森の歴史記述は、どちらかというと、建築意匠に力点をおくものであり、建築意匠によって区別される諸流派がどのように時代を形成してきたのかを明らかにしようとする。藤森は、狭い意味での近代建築を「モダンデザイン」として他から区別している。日本の建築がそこで西洋の歴史様式から解放されて、過去の模倣によらない「デザイン」の領域となったという意味をこめてのことである。藤森は、「モダンデザイン」の始まりをアールヌーヴォーから表現派にみており、個人主義のあとにくる機能主義のデザインをさらに「モダニズム」として区別している。

文字

活版印刷がほかの印刷技術に取って代わられるにつれて、鋳造活字はますます馴染みのないものになっているが（図47）、それによって活字はすたれたわけではなく、コンピュータの普及によって手書きの機会が少なくなるにつれて、物質から解放された活字はますます世界を席巻している。現代人にとって活字とは、なによりも、手書きではない、同一の形で反復される文字のことである。たしかに、活字がいまだ紙面に印刷された文字をあらわすときもあるが、現在私たちは画面上において多くの活字を目にしている。ただいずれにせよ、活字はつねに特定の字型をなしており、活字の書体とはその特定の字型のことである。そして、活字とはもともと手によって動かせる文字であったように、活字はもとより組まれることを前提としている。したがって、活字にかんしては二つの大きなデザイン領域がある。その一つは、書体の設計であり、もう一つは、活字を組む仕事としての組版である。以下では、近代書体における近代の性格について検討してから、近代タイポグラフィにおける近代の性格について検討する。

近代書体

　活字の書体とは、活字のもつ特定の字型のことである。字体が、点画それ自体によって区別される文字の構造をあらわすならば、書体は、点画の様態によって区別される文字の体裁をあらわすものである。すなわち、字体の特徴は、旧字体もしくは新字体というように、同一文字における画数の違いにあらわれたり、点画の向きの違いにあらわれたり、点画の釣合いの違いにあらわれたりする。書体の特徴は、点画の肉づけの違いにあらわれたり、点画の釣合いの違いにあらわれたりする。書体とはしかし一通りの意味のものではない。書体は、ローマン体あるいはサンセリフ体というように、活字の大きな分類をあらわすときと、ガラモンあるいはフーツラというように、活字の小さな種類をあらわすときがある。よくいわれるフォントとは、もともと、同一書体の同じ大きさの活字の一揃いのことであった。
　欧文書体には、ローマン体とサンセリフ体という二つの大きな分類がある。ローマン体は、縦線と横線に太さの強弱があり、セリフといわれる髭状の突起をもつ書体である。セリフは装飾とみなされがちだが、視線を水平方向に誘導する役割も担っている。これにたいして、サンセリフ体は、縦横の線の幅に差がなく、セリフをもたない書体である。そこでまず、欧文書体において近代ないしモダンとは何を意味してきたのかを確認しておかなければならない。ローマン体にはたしかに旧式 old face と新式 modern face の区別がある。旧式のほうは三角のセリフを持つのにたいして、一八世紀に出てきた新式のほうは線状のセリフをもつが、現在まで旧式もよく使われてきた。したがって、欧文書体における近代の性格をみるには、二〇世紀の近代デザイン運動で見出されたサンセリフ体に注目するのがよい。サン

図47：組み上げられた活字

セリフ体は、民族の特徴をしめすセリフを持たない書体なので、近代デザイン運動において、国境を越えた使用にふさわしい新時代の書体とみなされるようになる。一九世紀からサンセリフ体は使用されていたが、当初はまだ広告の見出し用としての性格が強かった。二〇世紀の近代デザイン運動において、サンセリフ体はさらに本文にも使用されるべき主要な書体と考えられるようになり、使い勝手のよい新しいサンセリフ体がつくられた。

フーツラは、幾何学系サンセリフ体の代表である。この書体は、一九二七年にバウアー活字鋳造所から発売された書体で、無機質なところが機械を連想させるので、当初から「我らの時代の書体」として売り出され、一九三〇年代から四〇年代にかけて、人気のサンセリフ体の一つとなった。けれども、設計者のレンナーは、ギムナジウムで人文学の素養を身につけてきた人物であり、フーツラの設計において、伝統書体の特徴をふまえている。もともと、直線の多い大文字は、古代の石碑文の文字に由来するが、曲線の多い小文字は、大文字がペンで書かれるようになって丸く変形したものである。レンナーは新しい活字書体を考案するにあたり、大文字にならって小文字を幾何学化することで、小文字に元来そなわる手書きの流れを消して、大文字に元来そなわる堅さを小文字に持ち込もうとした。そのため、制作の初期には小文字の幾つかが奇妙な形をしていたが（図48）、販売の目的から一般に受け入れられる形へと差し換えられた。

第二次大戦後、近代タイポグラフィの中心地となったスイスでは、フーツラのような幾何学系サンセリフ体よりも、グロテスクとして分類される古いサンセリフ体のほうが好まれた。無名の職人の手によるグロテスクは、手書きの跡をとどめ、人々に馴染みやすかったのが、受け入れられた理由だろう。なかでも、一八九六年以来ドイツのベルトルト活字鋳造所より発売されていたアクツィデンツグロテスク

KRITISCHE ANWENDUNG HAT ZU DEM ZEITBEDINGTEN
Formalismus der älteren Typographie geführt, zu ihrer Vorliebe
für Symmetrie und Mittelachse, ihren oft gedankenlos errechneten
Verhältnissen, und zu der trägen Gewohnheit ihres Zeilenfalles.

IN DER ÄLTEREN TYPOGRAPHIE IST DIE KÜNSTLERISCHE
Absicht allein dem Gedruckten zugewandt; das Papier ist
nur dessen Träger. Deshalb steht die Schrift mitten auf dem
künstlerisch nicht gemeinten Papier, von dessen Rändern

SIE UMRAHMT WIRD, GANZ GLEICH OB SIE
nur eine Zeile ist, oder eine Gruppe gleichwerti-
ger Zeilen, oder die zu einer Einheit wohlgefügte
Ordnung von Zeilen verschiedenen Ranges. So

上　図48：フーツラ（バウアー社　1930年代の見本帳）
下左　図49：ヘルベチカ（ステンペル社　1960年代の見本帳）
下右　図50：ユニバース（ルーダーのデザインによる『タイポグラフィ月刊』1961年1月号の表紙）

は、スイスのデザイナーのあいだで人気が高かった。そこで、スイスのハース活字鋳造所は、新しいグロテスク系サンセリフの開発という課題に取り組み、一九五七年にその新書体の発売にこぎつけた。当初それは、ハース社の新しいグロテスクという名で発表されたが、そののち、ラテン語で「スイスの」を意味するヘルベチカと改名され、人気を博することになる。もっとも、ヘルベチカはその名称とは裏腹に、民族の色を感じさせない書体として定評がある（図49）。アクツィデンツグロテスクとの違いは、ヘルベチカのほうが大文字と小文字の高低差が少なく均一にみえるのと、字間が狭いので文字の並びが引き締まってみえることである。ヘルベチカは字形に癖がないと言われるが、小文字の a の内側の涙型をみても、大文字の R の曲がった前脚をみても、ヘルベチカはまったく無個性な書体なわけではない。ヘルベチカの特徴とされる「中立性」とは、書体自体が、民族の色を感じさせないことでもあり、用途の色を感じさせないことでもあり、たしかに、書体の「中立性」は、文脈を選ばない「汎用性」を生み出している。けれども逆もまた考えられる。すなわち、この書体が、多国籍企業のロゴにもちいられ、日常生活品にもちいられ、公共の標識にもちいられ、クローンが多く出回るようになり、書体の「汎用性」が生み出された結果として、人々の目が慣れてきて、書体の「中立性」があとからついてきた側面もありうる。

ユニバースは、一九五七年に発表されたサンセリフ体で、完成度の高い書体である（図50）。この書体はフランスの活字鋳造所から最初に発売されたが、スイス出身のフルティガーを中心にデザインされたもので、事実上これもスイス産とみなされる。ユニバースもまた、戦前のフーツラのような幾何学系サンセリフとはちがって手書きの跡をとどめており、奇抜な癖がない。ユニバースの大文字もやや小ぶりでエックスハイトがやや高めに設定されていて、大文字が目立たないように設計されている。これに

よって、大文字の多いドイツ語の文面が均一にみえるだけでなく、欧文の複数言語をならべても均一にみえる。これは、他言語使用国であるスイスでは、ユニバースのほうが字間に余裕があり、本文で組まれたときに風通しがよく読みやすい。ヘルベチカとの目立った違いは、従来の多くの書体がそのつど付け足しのように書体ファミリーを増やしたのにたいして、ユニバースはファミリーまるごと設計されているので、この書体のファミリーであるならば、太さの異なるものを組み合わせても、字幅の異なるものを組み合わせても、均一な調子を生み出せる。ルーダーはこの特質を引き出す実験をおこなった。二二一頁の右中の図版はその例である。

構成の理念

タイポグラフィは、今日の広い意味では、活字にかかわるデザインの全領域をあらわすが、書体デザインが活字自体のデザインであるならば、タイポグラフィはとくに活字をもちいたデザインのことである。タイポグラフィは、根本において、活字を組む仕事のことであり、タイポグラフィをあえて漢字でいうならば、組版とするのが妥当であろう。日本語でいう組版とはもともと活字を組んで版をつくる仕事であったが、今日では、画面上で活字を配置する仕事となっている。英語では、組版は typesetting といわれるが、組版はまた composition ともいわれる。以上から明らかなように、タイポグラフィの本質は、一言でいうならば、構成にほかならない。これは実践においては自明であろうが、それゆえに、理論にとっては出発点として確認しておきたい事項である。タイポグラフィとは何であったのかは、印刷技術と切り離しては考えられない。タイポグラフィはも

ともと活版印刷そのものだった（図47）。西洋の活版印刷は、グーテンベルク以来の長い歴史をもつが、二〇世紀になっても金属活字を組むことは続いていた。二〇世紀前半、前衛美術家たちがタイポグラフィの分野に参入したことで、タイポグラフィは植字工の仕事にとどまらなくなるが、タイポグラフィはそれでも、活版印刷にもとづくかぎり、金属活字をもちいるかぎり、物質の構成をなお前提としていた。二〇世紀後半になると、光学技術による写植が実用化され、コンピュータによるDTPが本格化するにつれて、タイポグラフィは活字にかかわるデザイン全領域をあらわすようになり、物質の制約を受けないという意味で、平面の構成をつきつめていく。とはいえ、活版印刷はそこで消滅したわけではない。活版印刷はかつて産業の一分野であったが、今日ではむしろ工芸の一分野のように生き続けている。

近代タイポグラフィとは、二〇世紀の近代デザイン運動なかで見出されたタイポグラフィをいうが、第一次大戦後から第二次大戦までのそれは、新タイポグラフィと呼ばれていた。近代デザイン運動は、抽象美術からの刺激もあって、構成をとりわけ重視したが、タイポグラフィはもとから構成そのものだった。そのため、ロシアのリシツキー、オランダのドゥースブルフ、バウハウスのモホイ＝ナジなど、前衛美術家たちにとってタイポグラフィの分野は、絶好の実験の場となる。これらの前衛美術家たちはタイポグラフィの分野に参入して、新タイポグラフィの名のもとで、旧来とは違うやりかたを試みていく。大きな特徴としては、ローマン体にかわってサンセリフ体をもちいるとともに、左右対称の文字組みの慣習から脱却して、自由な構成のさまざまな見本を提示しようとした。

チヒョルトは、近代タイポグラフィを語るうえで無視できない人物である。ドイツのライプツィヒ出身のチヒョルトは、リシツキーなどの前衛美術家たちに刺激されて、一九二〇年代半ばより近代タイポグラフィとしての新タイポグラフィの普及に努めたが、チヒョルトが前衛美術家たちと一線を画してい

たところは、印刷全般について豊かな知識と経験をもっていたことだった。一九二八年に出版されたチヒョルトの『新タイポグラフィ』がとくに重要な著作として名声を得てきたのは、前衛美術家たちの宣言とは違って、実用向きの詳細な解説を含むからである。この本のデザインも良い実例となっている。チヒョルトのこの時点での基本姿勢は、この本の「新タイポグラフィの基本原理」と題されたところで表明されている。そこでまず確認されているように、現代人は多くの印刷物を目のあたりにして全部を通して読んでいる暇などない。さっと目を通してから興味を引く箇所だけを読もうとする。したがって印刷物に第一にもとめられるのは明解さである。一四四〇年から一九一四年までの旧タイポグラフィは、美しさを追求しても、十分な明解さをそなえておらず、時代の要求にもはや応えきれない。これにたいして、新タイポグラフィの本質は、明快さである。使用書体については、古いサンセリフ体の焼き直しでなく、新しいサンセリフ体が待望されるが、それはまだ発展の途上にある。レンナーのフーツラは行くべき方向をしめしているが、個人の手の痕跡をなくすには、新しいサンセリフ体は、技師をまじえた複数の人手によって開発されるのが好ましい。組版については、印刷物に明快さをあたえるため、テキストの論理などを見極めて、それに応じて文字を配置することが肝要である。この点からすると、旧タイポグラフィの左右対称の文字組みは、不合理かつ不自由であって、新タイポグラフィは、非対称の文字組みをとることで、どんな要求にも柔軟に対応できるとされる。

チヒョルトは一九三〇年代になって近代タイポグラフィとしての新タイポグラフィから徐々に離反していく。それは、チヒョルトが一九三三年にスイスのバーゼルに亡命してから、複数の出版社の仕事を請け負うようになり、自分が主張してきた新タイポグラフィの原理が、古典書・文芸書・学術書には適さないと悟ったことによる。チヒョルトは、古い印刷技術および古い印刷文化にも精通しており、印刷

の専門家としての自負とともに、印刷の実践家としての自覚もあった。だからこそかれは、仕事の種類に応じて最適の解決を見つけるべきだと考えるようになり、新タイポグラフィの教条主義こそが不合理だと感じるようになった。一九四六年、マックス・ビルが印刷業界誌において「タイポグラフィについて」と題する文章を発表し、チヒョルトの転向をきびしく批判したとき、チヒョルトは、翌々月の同誌にて「信念と現実」と題する文章を発表し、そのなかで、自分のほうが印刷物の経験を多く重ねてきたとして、ビルの批判を突き返した。チヒョルトからみたビルは、印刷の素人であり、信念にとらわれて融通の利かない美術家にほかならなかった。

第二次大戦後、近代タイポグラフィの展開の中心地となったのはスイスである。それにはいくつかの要因が考えられる。第一に、大戦中にあっても近代主義の試みが中断されなかったこと。第二に、多言語国であるために文字表記において普遍主義の傾向がみられたこと。第三に、印刷の分野でも精密さを極める職人気質が息づいていたこと。第四に、植字工と造形家との隔たりが小さかったことがあげられる。戦後スイスで成熟した近代タイポグラフィは、スイスのタイポグラフィとして知られるが、その起点となったのは、ビルが一九四六年に発表した「タイポグラフィについて」という先の文章である。ビルはそこで、技術がけっして過去へと後戻りできないと主張し、そのときチヒョルトの名を出さずにチヒョルトへの挑発と分かるように伝統回帰への批判をおこなったので、当人の先の反論をまねいたのだった。そもそも、ビルにとって、タイポグラフィとは、版面の造形であり、具体美術とされる幾何学造形にも通じるものだった。ただしビルからすると、戦前ドイツで盛んであった新タイポグラフィはまだ十分とはいえない。なぜなら、目立つ罫線にしても、目立つ丸点にしても、好んで使用される付加要素であったが、活字がうまく組まれていれば必要ない要

素だからである。誇張された頁番号もまた過剰である。これにたいして、ビルが目指す「機能的タイポグラフィ」は、装飾など余計なものを一切ともなわず、文字をあくまで主要な要素として、生き生きした組織をもたらすものである。

近代タイポグラフィとしてのスイスのタイポグラフィは、国際様式として知られるようになるが、総じてみるならば、次の特徴をもつ。第一の特徴は、グロテスク系サンセリフ体の使用である。スイスの造形家たちは、見やすさや読みやすさを重視した結果、フーツラのような幾何学系サンセリフではなく、グロテスクとして分類される古いサンセリフ体や、グロテスクを洗練させたヘルベチカやユニバースといった新書体を好んでもちいた。第二の特徴は、非対称の構成である。スイスの造形家たちの仕事のうちには、機能を重視する方向だけでなく、実験を重視する方向もあったところは見逃せない。スイスの造形家たちは、縦横の併用、斜めの配置、重ね合わせ、構成の原理をつとめて理論化しようとした。重ねてきただけでなく、文字の散らしなど、多彩な構成によって探究を重ねてきた。ヘルベチカやユニバースの秀逸さは、文字自体というよりも、文字が内包する空間や、文字と文字のあいだの空間にあるといっても言い過ぎではない。スイスの造形家たちの仕事のうちで優れたものは、画像の刺激にたよるのではなく、空白をうまく生かして、活字としての文字自体の力強さにうったえることが多い。

タイポグラフィはもともと専門技術の一つとして理解されてきたが、前衛美術家たちがタイポグラフィの分野に参入してから、タイポグラフィは美術系の一分野としても理解されるようにもなり、これら二つの理解のしかたが並存するようになる。スイスのタイポグラフィが優れているのは、近代タイポグラフィの実践のなかで、これら二つの理解の歩み寄りがみられたからである。けれども、印刷の専門家

であることを自負するチヒョルトは、タイポグラフィが美術の側に振れすぎることを快く思わず、戦後スイスで活動しながら、スイスの近代主義者たちには敵意をあらわにした。こうした相容れなさは今日も残っている。タイポグラフィというとき、デザイン雑誌などでいわれるタイポグラフィはかならずしも組版としての自覚がなお強く残っているが、組版の規則にしばられない。すなわち、タイポグラフィは構成に重きをおく分野であるにしても、今日においてなお、専門技術の一つとして理解されることもあれば、美術系の一分野として理解されることもある。これら二つの理解のしかたには相容れないところがある。

形象の否定

　唐突かもしれないが、徹底したタイポグラフィへの教示は、旧約聖書の出エジプト記にあるエピソードに見出される。それは、預言者モーセがシナイ山に登って帰ってこなかったときのことである。不満をもらす民衆をなだめるため、兄のアロンはひとびとに装飾品を持ってこさせて、金の雄牛の像をつくった。すると、民衆はそこに生きた神々をみとめて満足し、狂乱の儀式にふけるようになる。しかし帰ってきたモーセは、民衆の堕落に怒って、金の雄牛の像を粉々にする。モーセは、偶像の禁止にとても忠実な男だった。一神教の神は、絶対にして無限であるから、有限なかたちでは表象できない。神の像はかりならず虚像となるので、神の像をつくって拝んではならない。そしてこの教えを厳しくとるなら、神の像のみならず、目に見えるものの像はどんなものも許されない。なぜなら、人間がつくる像は、生きた存在であるかのように偽ることで、人間たちを神のごとき存在であるかのような錯覚をもたらし、神のごとき存在である

214

虜にするからである。このエピソードで注目したいのは、モーセがシナイ山から持ってきた石板には、神の指による文字が刻まれていたことである。モーセはそのとき勢いあまってその石板も砕いてしまうが、モーセがあとで石板にみずから文字を記していることからも、文字への寛容があらわされている（図51）。

近代美術はたしかに一神教にみられた形象の否定をはらんでいる。すなわち、何かの似姿としての模像をつくらないという一種の戒律であり、非対象絵画としての抽象絵画はそれをもっとも忠実に表明している。同じように、近代美術にうながされた近代デザインもまた、描画にたよらない点で、形象の否定をはらんでいる。例をあげてみよう。一九一九年のバウハウス設立時のパンフレットでは、ファイニンガーによるゴシック教会の形象のうちに一つの造形理念がしめされたが（図52）、一九二三年のバウハウス展カタログでは、バイヤーの表紙もさることながら、モホイ゠ナジの表紙もさることながら、モホイ゠ナジの扉をみるかぎり（図53）、文字の構成そのものが新しい造形理念をあらわしているかのようである。バウハウスの印刷工房はもともと版画制作をおこなってきたが、モホイ゠ナジの加入によってタイポグラフィの研究の場となった。たしかに、モーセの石版に刻まれていたのが文字だったことを思い起こすならば、タイポグラフィは形象の否定のまさに急先鋒となりえたはずである。もっとも、バウハウスのタイポグラフィは、文字のみに集中していたわけではなく、写真の使用に前向きだった。たしかに写真は、何かの似姿としての模像にほかならない。それでも、近代主義者たちにとって写真は、作られた虚像としての性格が弱いという理由から、重要な伝達手段とみられてきた。あるいは、モホイ゠ナジのティポフォトでは、写真のなかに文字が取り込まれ、写真のもつ模像としての性格が否定されるにいたっている。形象とはイメージのことならば、タイポグラフィという分野は、形象の制作にかかわりながら、形

の否定をはらむものである。すなわち、活字の形象について考え、活字をもちいて版面のうえに形象をつくるが、絵画のように目に見えるものを模写するのでなく、何かの似姿としての模像をつくるのでもない。さらに、タイポグラフィは、編集から印刷までの専門技術として、画像の処理や本来の仕事とはいえない。たしかに現実には、現代文明における画像の氾濫を目の当たりにしたとき、画像の使用についても考えてきた。しかし、タイポグラフィは、編集から印刷までの専門技術として、画像の使用についても考えることは、広く反省をうながすうえで重要にちがいない。徹底したタイポグラフィとは、活字のみを使って、構成の力のみを頼りに、版面のうえに形象をつくる試みであり、図解したほうが分かりやすいときでも安易に図解にたよらない。徹底したタイポグラフィは、形象の制作にかかわりながら、形象の否定をはらむものである。

近代タイポグラフィのうちには徹底したタイポグラフィへの志向がみとめられる。スイスのミュラー＝ブロックマンに注目しよう。[322]このデザイナーは、一九四〇年代にはイラストレーターとして自分の様式を見出していたが（図54）、一九五〇年ごろに戦前の近代主義者たちの仕事から刺激をうけて、イラストのかわりに写真をもちいるとともに、タイポグラフィを重視するようになる。ミュラー＝ブロックマンはこう述べる。「自分もまたイラストから出発したが、経験と思索をたくさん重ねたのちに、事物にそくしたグラフィックデザインへと移行した。イラストをやめた理由は、イラストによる解決が、時々の仕事にあまり役立たないことに気づいたからである。イラストによる解決は、要求される記録の性格を生み出せなかったばかりか、近代の広告様式にはふさわしくない、個人のくせを線画にあたえていた」[323]。たとえば、五〇年代の自動車協会のポスターは写真の迫真の力にうったえている。五〇年代の音楽会ポスターの多くは、描画にたよらずに、具体美術とよばれる幾何学造形をもちいている（図55）。

図51

1920年代から30年代にかけて、近代主義のただなかで、シェーンベルクがオペラ《モーセとアロン》の完成に打ち込んだことは意味深い。このヴォーカルスコアの表紙は、石版を模したものとなっており、偶像の禁止からくるところの形象の否定そのものを視覚化している。

下左　図52：バウハウス綱領にあるファイニンガーの木版画　1919年
下右　図53：バウハウス展カタログにおけるモホイ＝ナジによる扉　1923年

六〇年代以降になると、演奏会ポスターは文字のみで構成されるようになる（図56）。さらに、徹底したタイポグラフィの好例として、一九七九年の具体美術展のポスターは秀逸である（図57）。ここでは、具体美術の幾何学造形をもちいなくても、文字の余白によって四角形がほのかに浮き出ている。たしかに、ミュラー゠ブロックマンは、他の仕事ではなお写真をもちいたし、写真をなお記録伝達のための重要な手段とみていた。しかしそれでも、年を追うごとに強まるタイポグラフィへの傾斜は、本人が自覚していなくても、形象の否定をはらんでいる。一九六一年の『グラフィックデザイナーの造形問題』[324]は、改訂が重ねられ、本人の歩んできた道のりを証言する自作集となっている。

一九八一年の『グリッドシステム』[325]は、ミュラー゠ブロックマンの到達点をしめすタイポグラフィの書である。グリッドシステムとは、設定された格子のうえに文章や画像をはめこんでいく手法で、一枚物のポスターにも、複数枚からなる印刷物にも、統一と秩序をもたらす効率の良い手法として、年月をかけて造形家たちが練り上げてきたものである。ミュラー゠ブロックマンの『グリッドシステム』はその集大成をなす理論として書かれている。この本は、グリッドが組版上の制約なのではなく、紙面の同一性を維持しながら無限の変奏をうながす仕掛けであることを分からせようとしている。またこの本は、グリッドが二次元の紙面構成だけでなく、三次元の展示計画にも適用できることを例示している。

音楽の原理

タイポグラフィの二つの基本性格が明らかになった。一つは、構成のありかたを非常に気にかける分野であること、もう一つは、形象の制作にかかわりながら、形象の否定をはらむことである。たしかに

上左　図54：ミュラー゠ブロックマン《ヘルメス社ポスター》1949年
上右　図55：ミュラー゠ブロックマン《演奏会ポスター》1955年
下左　図56：ミュラー゠ブロックマン《演奏会ポスター》1968年
下右　図57：ミュラー゠ブロックマン《具体美術展ポスター》1979年

この二つの基本性格のために、タイポグラフィは音楽によく似ている。タイポグラフィの構成とはつまり組版＝コンポジションであって、音楽の作曲＝コンポジションを連想させるところがある。そしてタイポグラフィもまた、音楽とおなじように、何かの似姿としての模像ではありえない。二〇世紀のそれぞれの分野の展開もまたよく似ている。一九一〇年前後からの前衛音楽は、ドイツ語では新音楽といわれるが、新音楽はなにによりも調性から離脱することで、作曲＝コンポジションのさまざまな可能性を追求してきた。音楽の調性とは、ト長調のなかでト音が中心をなすように、中心音にすべての音が従属している状態であり、調性からの離脱はまさに中心軸からの離脱であった。同じように、一九二〇年代から試みられた近代タイポグラフィは、ドイツ語では新タイポグラフィといわれていたが、これもまた、左右対称の文字組みから解放されることで、組版＝コンポジションのさまざまな可能性を追求するものだった。近代タイポグラフィは、戦後にはスイスで成熟をみるが、スイスのタイポグラフィを代表する二人はあきらかに音楽を意識した仕事をしている。

ミュラー＝ブロックマンは、一九五〇年から、チューリヒのコンサートホールの演奏会ポスターのデザインを手がけるようになったが、この仕事はデザイナーにタイポグラファーとしての自覚を植えつける機会となった。[326] 最初の一九五〇年の演奏会ポスターはすでに文字のみの抑制の効いたものだったが、チューリヒの三つの新聞はこれを評価しなかったという。ミュラー＝ブロックマンはそれでもこの仕事を続けることになったが、文字のみのポスターは気がひけたのだろう。その後は、幾何学造形によって音楽の構成をあらわす手法をとっている（図55）。しかし、一九六〇年頃からは、ミュラー＝ブロックマンは、満を持して、徹底したタイポグラフィに向かっていく（図56）。すなわち、活字の配置それ自体によって音楽の構成をあらわすようになる。そして興味深いことに、ポスターにみる演目の多くが、

図58：ルーダー『タイポグラフィ』1967年

新音楽といわれる前衛音楽である。すなわち、タイポグラフィの先鋭化がここでは音楽の先鋭化にうながされたかのようである。

ルーダーの『タイポグラフィ』は一九六七年に出版されている。この書物は、ルーダーの教育活動のなかで生み出されたもので、造形教本という副題のもと、比例・対比・濃淡・色彩・律動・変奏など、造形の基本原理について解説をおこない、多彩な構成のありかたを例示している（図58）。この書物は、スイスの実験タイポグラフィを代表する理論書であるが、音楽理論をどことなく想起させるものでもある。そしてこのところで、ルーダーの『タイポグラフィ』の性格は、バウハウス時代のクレーの造形理論にかなり近似している。たしかに、クレーもまたスイス出身の近代主義者であり、クレーの造形もまた音楽の精神に導かれていた。そのため、ルーダーはクレーの造形理論をことのほか意識していたとみられる。たとえば、点と線と面についての解説にあたり、クレーの言葉を引き合いに出して、造形の出発点としての点の働きについて説明している。ルーダーの『タイポグラフィ』のなかで音楽の原理について直接の言及があるのは、変奏についての解説したところである。音楽の変奏は、主題の同一性を保ちながら、主題をできるかぎり多様に変化させることだが、タイポグラフィの変奏とは、同一のテキストのもと、文字の構成をさまざまに変化させることで多くの異なる版をつくる作業をいう。ルーダーの解説はまた、そのほかのところでも、組版の仕事がいかに音楽の作曲に近いのかを感じさせる。

タイポグラフィにおいて構成とは、活字を組む行為のことでもあれば、行為の結果として現れている活字と活字との関係のことでもある。そして、タイポグラフィの形式とは、活字と活字との関係にほかならない。たしかに、近代主義のあらゆる造形分野において、構成のほうが強調されれば、同じように、

形式もまた強調されてきた。すなわち、両者の概念はたがいに通じ合うということである。したがって、近代タイポグラフィの構成のありかたを問うのは、タイポグラフィの形式論だといえる。そして、近代タイポグラフィの形式をめぐっては、二つの対立図式がしばしば問題となってきた。一つは、対称かそれとも非対称かという対立であり、もう一つは、均質かそれとも不均質かという対立である。そこでこれらの対立図式がどのように問題となってきたかについて触れておく。

対称と非対称

近代タイポグラフィの特徴をなしてきたのは、非対称の文字組みであり、議論の焦点になってきたのは、対称かそれとも非対称かという対立だった。チヒョルトは、一九二〇年代には、近代タイポグラフィとしての新タイポグラフィを広めるのに尽力したが、一九三〇年代にそれが通用しないことを知って、旧タイポグラフィを見直すようになった。それでも、一九三五年に出版された著作『タイポグラフィ造形』はなお非対称の文字組みをとり、非対称の文字組みの合理性について述べてもいる。チヒョルトによると、左右対称の文字組みは、どれも同じように見えるため、装飾にたよらざるを得ないが、非対称の文字組みは、無数の組みかたに開かれており、それ自体の力によって、時代のさまざまな要求に柔軟に対応できるという。けれども、チヒョルトが一九四七年にペンギンブックスのために作成した「ペンギン組版規則」をみると、それ自体すでに左右対称に組まれている。本当のところ、チヒョルトは、非対称の文字組みそのものを批判したというよりも、組版の仕事において二者択一をせまる教条主義がまったく通用しないと考えるようになっていた。

223　文字

チヒョルトは一九五二年一月の『タイポグラフィ月刊』において「タイポグラフィについて」という論説をこう締めくくった。「左右対称かそれとも非対称かという論争は、無意味である。両方とも適した領域をもっているし、特別な可能性をそなえている。非対称な組みかたのほうが新しいからといって、現代にふさわしいなどと短絡してはならないし、絶対に優れているなどと思わないほうがよい。左右対称な組みかたのほうが左右対称な組みかたよりも簡単だということは、断じてないのであって、左右対称な組みかたを古臭いといって小馬鹿にするのは、未熟さのしるしである。カタログは、非対称なタイポグラフィによって、軍隊のような秩序を提示できるかもしれない。けれども、書物において、非対称なタイポグラフィは、読書の流れを妨げる。便箋ならば、左右対称よりも非対称のほうがよいかもしれないが、小さな広告がもし非対称に組まれていて、文字が脇に集められているときには、目もあてられない。タイポグラフィでは、旧様式なのか新様式なのかが重要ではなく、何が良いのかが重要だということだ」[334]。

近代タイポグラフィを支持するルーダーは、一九五二年二月の『タイポグラフィ月刊』において、岡倉覚三の『茶の本』についてのエッセイを発表している。『茶の本』のなかで近代主義者をいかにも刺激しそうなのは茶室の空虚さについての論だろうが、ルーダーは次の箇所を引用する。「茶室は、想像の働きによって完成されるよう、何かをあえて完成させずにおく。茶室はそのところで不完全崇拝にささげられており、そのかぎり、非対称の家である」[336]。これを引用するルーダーの意図は明らかである。前月号のチヒョルトの論文をかなり意識したものと思われる。「私たちの課題は、平面上にさまざまな要素を配置し、調和させて、高度な秩序にもっていくことである」と。しかし、両者

の言葉をよく吟味してみると、若干の食い違いに気づかされる。すなわち、岡倉のほうは、非対称なものはそれ自体としては不完全なので心のうちで完成されることを望んでいるようであり、ルーダーのほうは、非対称なものがそれ自体として完成されることを望んでいるようである。後者のほうが、非対称それ自体を肯定しているぶん、近代主義者らしい姿勢をあらわしているといえるだろう。

均質と不均質

　近代デザインの特徴の一つとして簡素さがあげられるならば、近代タイポグラフィでそれに対応するのは、均質さであろう。たしかに、書体設計において活字の見えかたの均質さはつねに配慮されてきたであろうが、近代タイポグラフィでは、大文字を排除した小文字書法によって、活字の見えかたの均質さをつきつめて、現代の要求にも答えようという動きがあった。ドイツでの一連の動きの足がかりとなった著作としては、一九二〇年に出版されたポルストマンの『言語と文字』があげられる。まずこの著作もまた約半分であるが小文字書法で組まれており、技術者ポルストマンは、活字鋳造の負担を減らすためにも、活字入力の手間を省くためにも、小文字のみの使用をうったえた。たしかに大文字が目に引っかかりをあたえ読みやすさにつながることも認めているが、その効果は限定されたものとみている。

　このように、ポルストマンによる小文字書法の提案は、印刷の側に立つものだったが、当時の新タイポグラフィの主唱者たちには歓迎された。たとえば、チヒョルトは一九二五年の宣言文「タイポグラフィの基礎」においてポルストマンの先の著作の名をあげて、賛同の考えを述べている。「大文字をすべて排除して、小文字のみを使用すれば、かなりの節約ができる。それは、私たちの未来の書法として、あ

らゆる文字改革者によって推進される書法となるだろう。私たちの文字は、小文字書法によってなにも失わない。むしろそれは、読みやすく、学びやすく、本質において節約にもなる。なぜ一音にたいしてAとaというように二種類の記号があるのか[338]」。

バイヤーは、一九二六年に『オフセット』誌において新しいサンセリフ体を発表したが、ユニバーサルタイプとして知られるこのサンセリフ体は、小文字のみのデザインとなっている。バイヤーもそこでポルストマンの先の著作の名をあげて、賛同の考えをあらわしている。「一音にたいして大文字と小文字をもつ必要はない。性格のまったく異なる二種類の文字を同時に使用するのは、道理に合わないし、調和を生まない。一種類の文字にとどめるならば時間と材料を大いに節約すべきだろう。タイプライターを考えるとよい」[339]。またそのころバイヤーが自分用にデザインした便箋にもわざわざ次の言葉が印字されている。「すべてを小文字で書いているのは時間を節約するためです」と[340]。バイヤーはこのように小文字書法を広めようとしたことが分かる。けれども、近代タイポグラフィにおいて小文字書法はそれほど広まらなかった。なぜならば、近代の合理主義のもとでは、送り手の都合だけではなく、受け手の都合もまた配慮されるべきであり、小文字のみの使用はかならずしも読みやすさに結びつかないからである。タイポグラファーでもあったマックス・ビルにしても、小文字のみの使用をしばしば試みるものの、原理として押し通すほどとは考えていなかった。大文字を使っている例も多く、大文字を使うかどうかは造形上の判断にゆだねられた[341]。

日本語のタイポグラフィの大きな問題は、日本語が三つの異なる種類の文字を含むことである[342]。たしかに、欧文でも大文字と小文字という由来の異なる文字を含むが、日本語の文字の多様さはそれを上回るので、日本語の不均質さの度はきわめて高い。漢字では直線が多くみられるが、ひらがなでは曲線が

226

ほとんどである。漢字はたいてい画数が多くて黒く見えるが、かなは画数が少ないので薄く見える。そもそも、明朝体のかながじつは明朝体でないといった矛盾にみるように、同一書体のうちに異なるかたちの文字が並存している。さらに、欧文の混植はかなり難しい問題をはらむ。和文と欧文はもともと異なった構造をもつからである。日本語の活字はたいてい方形に収まるように出来ているが、欧文活字はたいてい二本の線にからまるように出来ている。このように、日本語の文字の多様さは、日本語のタイポグラフィは均質さの要求になおさら応じることはできない。しかしむしろ、日本語の文字の多様さは、視覚伝達の可能性を広げることにつながるし、異なる種類の文字どうしを共存させるのに試行錯誤を重ねてきたが、杉浦康平のようなデザイナーはむしろ、均質さの要求にたいしては、日本語の不均質さを逆手にとるような手法にいたっている。

美学

美学というと、一般には、一部の人たちの美意識として理解されているか、日本語のその字面からそのまま、美の学だと思われがちである。デザイナーにとって美学とは、品物を格好良くみせるスタイリングのことかもしれない。たしかに、学問としての美学は、一般にそれほど認知されていない。以下では、学問としての美学がどのように展開してきたかを概観したうえで、現代の美学のありかたを考える。

とくにここでは、一八世紀にバウムガルテンがこの学問を「感性の認識の学」として創始したのを受けて、現代の美学を「感性の交通の学」として特徴づけようとする。ここでいう交通の語はコミュニケーションの代替語である。したがって、交通の語のもとでコミュニケーションの意味について検討しておく必要もあるだろう。問われるのは、交通の目的はいったい何なのか、交通とは何と何とのあいだに起こるのか、交通はたんなる伝達の働きであるのか、といった問いである。たしかに、今日までのデザイン活動において交通が大きな関心事であったならば、ここで提案される「感性の交通の学」はその関心にも応えるものとなる。その可能性の一端をしめしたい。

美学の仕事

学問としての美学は、一八世紀に哲学者バウムガルテンによって創始された。たしかに、古代から美についての思索はあった。しかし、一八世紀にバウムガルテンがラテン語でアエステティカ aesthetica という語をつくったのが美学の語の始まりとされ、名は体を表すというように、学問としての美学もそこから始まったと考えられる。バウムガルテンはドイツの哲学者なので、こうした見方は、ドイツ系美学を権威づけるのにも都合がよかったが、美学がその名において近代の学問であることは否定できない。美学の語のもとになっているギリシア語のアイステーシス aisthesis は、もともと、感覚や知覚をあらわす語で、適用されるのは芸術とはかぎらなかった。バウムガルテンは、一七五〇年初出の『美学』において、「美学」をまず「感性の認識の学」と定義するが、同じところで「諸芸術の理論」であるとも書いている。たしかに、バウムガルテンの美学はまだ認識論の一つという位置づけであるが、詩について議論しているように、芸術の哲学としての性格をすでに有していた。これにたいして、カントの美学＝感性論は、用語の上では、一七八一年の『純粋理性批判』の「超越論的感性論」にある。こちらは、認識の基礎としての時間と空間という直観形式について論じるものであって、芸術について論じるものではなかった。

一九世紀になると、美学はいよいよ芸術の哲学としての性格を強めていく。ヘーゲル美学はいわば芸術の哲学の一つの典型である。ヘーゲルは『美学講義』の冒頭において、美学の語はあくまで便宜上のもので、美学の語のもとで論じられるのは芸術の哲学だとしている。それはまた、美学がもはや認識論

にとどまらないという主張でもある。しかしながら、一九世紀からの芸術の哲学は、芸術一般について論じようとして、ことごとくそれに失敗してきたようにもみえる。なぜなら、近代芸術のそのつどの新しい試みは、芸術なるものの例示ではなく、芸術概念をそのつど更新する試みであったし、個々の作品はどれも唯一無二であることを目指してきたからである。そのかぎり、芸術の哲学はそもそも最初から失敗するように運命づけられていたのかもしれない。とはいえ、芸術の哲学のほんとうの意義は、別のところにあったのではないか。すなわち、芸術の哲学が「模倣」「表現」「創造」「形式」「様式」「作品」「経験」「理解」「解釈」について論じるとき、対象について検討しているようで、用語について検討してきたのであれば、この仕事はなお今日の状況において通用するにちがいない。

一八世紀から一九世紀にかけての美学の展開において前提とされてきたのは、「感性」「美」「芸術」という三つの領域が一体のものだということである。しかし、二〇世紀になると、三つの領域の一体性がゆらいでいく。たとえば、現代芸術がますます美しさを追求しなくなったのはその最たる現れである。したがって、美学があつかうのは、「感性」「美」「芸術」という三つの領域の重なり合うところではなく、三つの領域のいずれかでよくなる。すなわち、現代の美学は、当初からの伝統を引き継いでいるものの、三つの領域をアンドの関係でとらえることができなくなり、この三つの領域をオアの関係でとらえざるをえなくなったということである。

美学の現状を知るもっとも簡便な方法は、美学辞典ないし美学概説として出版されている本の目次を見ることである。そこで試みに、佐々木健一の『美学辞典』をみよう。たしかに美学のなじみの概念が並んでおり、全体として芸術に関わりの深い概念の多いことが分かる。またこうした辞典を読んでみると、美学の仕事がつねに概念について検討することであったと思われてくる。それでは、英語による美

231　美学

学概説はどうか。『オックスフォード美学案内』は、辞典のような体裁をとっていて、複数の著者がそれぞれの項目を執筆している。この本は、最後のところで新しい美学への展望をしめそうとしているが、全体として芸術に関わる項目が多く、美学がなおも芸術の哲学であることを知らせている。『ラウトリッジ美学案内』第三版もまた同じような体裁をとっている。この本では、プラトンからウォルハイムまでの思想家たちの名が連なったあとで、美学の問題が、ほとんどが芸術の問題といえるものである。たとえばこの種の概説でよくみるように、definitions of art という見出しでは、芸術とは何かという問題があつかわれ、ontology of art という見出しでは、作品とは何かという問題があつかわれる。またこの本でも、文学から舞踊までのジャンルの項目がみられる。

現在の芸術系の学問は、美術史・音楽学・演劇学・映像学・文芸学というように芸術ジャンルごとに分かれるが、美学だけが別物のようにみえる。したがって、美学に期待されている役割はそこからも察することができる。第一に、複数の分野にまたがる問題について論じるという意味において、芸術の一般論としての役割がある。第二に、音楽美学といったように、各分野の一般論としての役割もある。第三に、生け花の美学といったように、以上のメジャーな芸術の学問におさまらないマイナーな芸術をあつかう分野としての役割もありうる。さらにまた、現代の美学はそうした制約からも脱却して、芸術の哲学を超えていこうとする動きもみせてきた。

美学がつとめて芸術の哲学という制約を超えようとするとき、五つの領域への展開が考えられる。第一に、映像論への展開がある。すなわち、芸術という縛りから自由になり、作品という縛りからも自由になることで、広いイメージの世界へと乗り出そうする動きがある。第二に、メディア論への展開がある。たしかに、新しいテクノロジーが新たな知覚をもたらしていることは無視できない。美学がもとも

と感性論だったならば、メディア論こそが美学の王道だともいえる。第三に、大衆文化論としての展開もありうる。美学はもともと芸術の哲学として上位文化に傾倒してきたが、その反省として、下位文化に注目する動きもある。ただしそのときには、美学の古くからの前提をかなり見直さなければならないだろう。第四に、デザイン論への展開もありうる。今日この道がかなり有望だと思われる理由は、美学がデザイン文化に深く入り込むことで、私たちの生活全般にもっと食い込んだ話ができると考えられるからである。第五に、演技身体論への展開もありうる。今日この道はたんに演劇論にとどまるものではなく、社会実践におよぶ可能性をはらんでいる。もっとも、これら五つの領域はたがいに重なり合っているので、実際に入ってみるならば、どれか一つという選択にはならない。じっさい、美学の魅力は、これら五つの領域のうえに乗っかるだけの話で、美学自体の新しい展開について何も説明したことにはならない。私たちは、美学のおこなう仕事の内部から、現代の美学のありかたを考えてみる必要がある。

交通とは何か

美学がもともと「感性の認識の学」として創始されたのなら、ここでは、現代の美学を「感性の交通の学」として特徴づけようと試みる。それは、交通を反省する美学であり、交通を促進する美学であり、交通を生成する美学である。なおこのとき、交通の語はもっぱらコミュニケーションの代替語としてちいられる。たしかに、交通の語は、乗り物による輸送をまず連想させる語であり、コミュニケーションの訳語として定着しているわけではない。しかし、交通の語によって、長いカタカナ表記を使わずに

すむという利点もさることながら、美学にふさわしいコミュニケーションの意味を引き出せるのではないかという期待もある。

一八世紀以来の美学は、たしかに、ここでいう交通をまったく問題にしなかったわけではない。用語として現れていなくても、美学において交通の問題はつねにすでに織り込まれていたともいえる。たとえば、カントが一七九〇年の『判断力批判』において「趣味判断」の「普遍妥当性」をいうときには、美の趣味判断について万人に同意をもとめることができるという意味において、交通の可能性がはらまれている。あるいは、フリードリヒ・シュレーゲルが一八〇〇年の文章「難解さについて」において、理念の伝達がはたして可能なのかと問うたように、「伝達」および「理解」をめぐる議論はすでにあった。とはいえ、二〇世紀になって、美学の方法をなすところの哲学分野においても、美学の対象をなすところの芸術分野においても、コミュニケーションの語が浸透するようになり、コミュニケーションを重視する傾向がしだいに強まってきた。美学理論においても、ここでいう交通への関心から、過去の美学を読み直し、新しい交通の理論を目指していこうとする方向の試みはあった。

日本語の美学において交通の語がもちいられた先例がある。篠原資明は一九九〇年代から「芸術の交通論」を打ち出しており、交通の語がはたして西洋語の何に対応しているかは明確でないものの、議論はたしかに広い意味でコミュニケーションの理論として読まれうる。そしてそのとき、篠原のいう交通の意味はかなり広くて、二者関係というほどの意味であるが、交通の語をもちいる利点はまさに関係の方向を表示できることにある。篠原の交通論のもっとも大きな特色は、四種類の交通を分類したうえで、異交通という特異な類型をとくに重視しているところである。

まず間（あいだ）こそが存在すること、これが存在論的な前提だ。そして間があるからには、そこで織りなされる交通、それも複数の交通が想定されてくる。それは少なくとも四とおり考えられるだろう。第一に、一方向的な交通、第二に、双方的な交通、すなわち双交通、第三に、交通が遮断される反交通、第四に、すなわち単交通、互いに異質性を保持しつつ、さらなる異質性を生成させる異交通である。このような四つの交通様態から、間を考察していくこと。それが交通論であり、したがってそれは一種の方法論として要請されたものだ。

以下ではまず、美学の再定義のためにも、芸術の再定義のためにも、交通とは何かと問うことから始めたいが、それはあくまでもコミュニケーションの意味にそってなされる。交通はコミュニケーションの代替語である。交通はまたコミュニケーションの代替語として、伝達をあらわす語にもなりうる。したがって、交通への問いは、次のような問いへと導かれる。すなわち、交通とは何と何とのあいだに起こるのか。交通において伝達されるのは何なのか。交通とは何か。交通において伝達はいかにして成立するのか。交通はたんなる伝達の働きであるのか、となるのは何か。交通において伝達の媒体という問いである。これらについて順々に考えていこう。

交通の目的はいったい何であるのか。語源から考えるならば、コミュニケーションの語のもとになっているラテン語のコムニス communis に「共有の」という意味があるように、交通とは、根本において、何かを共有することだと考えられる。たしかにそれは、情報の共有であったり、信条の共有であったり、意思の共有であったり、感情の共有であったりする。何かを共有するとは、そのかぎり、分かり合うこ

235　美学

とである。交通はまた、何かを共有するという目的とともに、個々の場合において個々の目的をもつだろう。天気予報によって災害への備えをうながそうとするときや、傾聴によって相手の悩みを少なくしようとするときや、話し合いによって納得できる決定にいたろうとするときなど、交通はたしかに個々の場合において個々の目的をもつ。けれども、交通は、利害関心のからむ個々の目的にしばられすぎると、危うくなるものでもある。たとえば、人々に影響をあたえることしか考えない報道は、いずれ誰からも信用されなくなるだろう。雑談のうちに作為が入りすぎると、雑談の楽しさはなくなるだろう。会議の参加者がみな自分の主張を押し通すだけならば、会議はまるで意味をなさないだろう。したがって、交通はそもそも利害関心のからむ個々の目的にしばられないものだとする考えかたもある。討議理論上この考えをとったのは、ハーバーマスの『交通行為の理論』である。それによると、「交通行為」は「了解」を目指すものとされ、「成果」を目指すものとされ、「戦略行為」は「成果」を目指すものとされ、両者がはっきり区別されている。

交通とは何と何との間に起こるのか。そこでもっとも普通に考えられるのは、人間と人間との間である。したがってそのかぎり、人間にかかわりのある二者について考えることは、不自然ではなく、むしろこの語にふさわしい意味の広がりをもたらすだろう。たとえば、時代と時代、文化と文化、分野と分野、作品と作品、形象と形象、などが考えられる。もちろん、交通において二者はかならずしも等価である必要はなく、あらゆる組み合わせが可能である。また、交通において二者関係が基本にあるとはいえ、複数のものどうしの関係もまた議論されうる。

交通がなんらかの伝達の働きならば、交通において何が伝達されるのか。こう問うとき、交通にかんして議論されがちな事柄の一つに、情報の伝達があげられる。情報とは、受け手になんらかの意味をも

つ内容であり、行動の指針となるような内容のことである。もちろん、日常生活での人間どうしのやりとりは、情報交換につきるものではなく、意思や感情の伝達がかなりの部分をしめる。芸術ではむしろ、通常の場合には、情報の伝達はあまり期待されない。芸術のうちで伝達されるのは、情報というよりも思想であるだろう。作品の形象をとおして伝達されるのは、たいていは、情報というほど明白でない内容であり、情報というほど有用でない内容である。

交通において伝達の媒体となるのは何か。媒体とは、何かと何かを媒介するものであり、大きなものから小さなものまで、いかなるものも、伝達の媒体となりうる。なかでも、マスメディアはひろく認められている伝達の媒体であり、電子通信機器はひろく用いられている伝達の媒体であろうが、もちろんそれにつきない。芸術文化にかんする伝達の媒体にかぎっても、さまざまな区別が見出される。何かを伝達するとき、学問によるのか、芸術によるのかは、媒体の制度による区別である。何かを伝達するとき、論文によるのか、記事によるのか、作品によるのかは、媒体の形式による区別である。何かを伝達するとき、言語によるのか、形象によるのか、音響によるのかは、媒体の様態による区別である。

交通は、伝達の働きであるかぎり、受け手がそこで何かを理解してはじめて成立する。交通は、伝達の働きであるかぎり、理解をともなうものである。したがって、伝達されるべきものが伝達されないとき、理解されるべきものが理解されないとき、交通そのものが成立していないことになる。それが起こるのは、送り手の伝達のしかたに問題があるときか、受け手の理解のしかたに問題があるときか、送り手と受け手のあいだに何らかの障害があるときである。交通はまた、伝達の働きであるかぎり、二重の意味において、理解の不一致をまねくものである。一つは、送り手と受け手とのあいだの理解の不一致

であり、もう一つは、複数の受け手のあいだの理解の不一致である。ただし、理解の不一致は、かならずしも、交通の不成立というわけではないし、伝達の不成立というわけではない。というのも、理解の不一致をなるべく避けようとする場面もあれば、理解の不一致をはじめから織り込んでいる場面もあるからである。たとえば、日常生活において意思疎通がうまくいかないのは問題であろうが、芸術においては、作り手の意図した内容がそのまま受け手にくみとられるものではなく、作り手の意図を超えた内容がくみとられるのがむしろ自然であり、さらにまた、受け手それぞれの解釈の余地もあたえられている。

交通は、単方向の伝達にとどまるものでなく、双方向の伝達にゆきつくものである。日常会話においてコミュニケーションといえば、人間どうしのやりとりを指すだろう。したがって、交通の語はまた、双方向の伝達をとおしての相互作用をあらわす語にもなり、さらには、伝達の意味合いが薄れて、相互作用をはらんだ相互関係をあらわしたりもする。この広い意味での交通には、たとえば、貨幣を介した経済活動なども考えられる。あるいは、輸送手段による移動という、文字通りの交通までもが含まれてくる。

交通の意味を広くとるならば、反交通という類型も想定されうる。反交通とは、まずもって、相互関係の断絶として定義されるが、反交通という積極行為をとおして交通へと転じるものであり、反交通もまた一種の交通とみなされる。一例として、二〇世紀の前衛芸術の反抗の身振りがあげられる。それはもともと、特定の目的への反抗であったり、社会の通念への反抗であったり、過去の様式への反抗であったり、対象の模写への反抗であったりする。けれども、反抗の身振りもまた交通の一様態とみられるのは、反抗の身振りのうちに何らかの内容がはらまれるからである。アドルノは『美学理論』において一

238

歩踏み込んだ逆説をとらえている。それによると、作品は「外部との交通の断絶 Nicht-Kommunikation」をとおして「外部との交通 Kommunikation」をおこなうものである。すなわち、作品という存在は、社会に役立つことを拒否するとともに、社会を描写することを拒否したとき、むしろそのとらわれのなさゆえに、社会のありようを模倣するものとなり、社会のありようを表象するものとなるという。したがってアドルノは、作品のこの在りかたを、窓をもたずに世界を表象するモナドにも喩えている。

反交通はまた、芸術以外のものにもみとめられる。デモ活動はしばしば相手の言動に同調しないという意思表示であるが、それはたしかに文字どおりのデモンストレーションとして、自分たちの意志を伝えようとする伝達行為でもある。ストライキは、労働をおこなわないことで通常の関係を拒むものだが、労働をおこなわないのも積極行為であり、それはとくに、自分たちの主張を受け入れさせるための伝達行為にほかならない。テロリズムは、対話を拒否して暴力におよぶものだが、暴力による脅威によって、自分たちの主張を受け入れさせ、相手を動かそうとするかぎり、善悪はともかく、暴力そのものが伝達手段となっている。

デザイン分野における交通について考えてみるとき、呼び名の問題がある。情報伝達にかかわるデザイン分野は、グラフィックデザインと呼ばれたり、ヴィジュアルデザインと呼ばれたり、ヴィジュアルコミュニケーションデザインと呼ばれたり、コミュニケーションデザインと呼ばれたりする。一般にそこで想起されやすいのは、雑誌や包装などの印刷物や、標識や表示や、ウェブサイトといった平面上の媒体であるが、意識の高いデザイナーはそうした手段にとらわれずに伝達の過程全体について考えようとする。今日でも、グラフィックデザインの語のほうが通りはよいが、意識の高いデザイナーは、コミュニケーションの語を含んだ呼び名をとる。それによって、伝達手段だけでなく伝達の過程全体にたい

239　美学

して責任をもつという意味合いが強まるからである。ヴィジュアルコミュニケーションとは、文字や画像といった視覚手段をもちいた情報伝達であるが、近年では、視覚手段に限定されないという意味で、ヴィジュアルの語をとってコミュニケーションデザインという場合もある。もっとも、従来の製品デザインもまた、情報伝達とまったく無関係ではなかった。製品の形態はたんに機能にしたがうだけでなく、製品の形態はまた機能をあらわすものである。たとえば、私たちは見知らぬ製品に出会ったときでも、製品の形態から使いかたを推測したり、実際にそれを使用できたりする。したがって、こうした関心のために、デザインの言説においてコミュニケーションの語はよく使用されるが、交通をコミュニケーションの代替語とするならば、文字数をいくらかでも節約でき、デザイナーが気にかける仕事をうまく包み込むこともできる。

感性の交通の学

現代の美学は、「感性の交通の学」として、交通を反省したり、交通を促進したり、交通を生成したりする。ここでいう交通とは、たとえば、時代と時代との交通であったり、文化と文化との交通であったり、分野と分野との交通であったり、人間と人間との交通であったり、作品と作品との交通であったりする。そして、現代の美学は、この目的のために、二つの仕事をおこなう。その一つの仕事とは、伝達の媒体としての用語についての検討であり、なかでもとくに、芸術系の諸分野において鍵となる用語についての検討である。そしてもう一つの仕事とは、伝達の媒体としての形象についての検討であり、なかでもとくに、作品の形象にそなわる伝達の働きについての検討である。この二つの仕事は、学問と

しての美学がこれまでおこなってきた仕事のなかでも、現代において必要とされる仕事である。

学問としての美学は、一八世紀に感性論として成立し、一九世紀にとくに芸術の哲学として発展をとげてきた。今から振り返ると、美学はこれまで芸術について論じてきたようで、じつのところ、芸術について論じるための用語についてについて論じるむきがあった。たとえば、美についての議論は、いうならば、美という語をどう理解したらよいかの議論だったといえる。そのほかにも、「模倣」「表現」「創造」「形式」「作品」「経験」「理解」「解釈」について議論がなされたが、事実上それらも用語をめぐる議論であったとみることもできる。たしかに、学問としての美学は、その成り立ちから意識の問題にかかわるものと理解されやすいが、実際においては、用語の問題にかかわるという側面をもってきた。今日この点はもっと自覚してもよいだろう。

現代の美学は、「感性の交通の学」として、芸術系の諸分野において鍵となる用語について検討をおこなう。それは、制作や受容のありかたを説明するのに広く使用されている用語であり、制作物のありかたを説明するのに広く使用されている用語である。こうした用語について検討していく手がかりとして、次のことが考えられる。第一に、日常生活において使われる語が、芸術各分野において使われる用語でもあるときに、両者のあいだで意味の食い違いが生じていないかを確認する。たとえば、日常生活でいうモダンの意味合いと、芸術分野における近代の意味合いは、同じとはかぎらない。こうした食い違いを反省してはじめて、日常生活のうちに芸術の知をゆきわたらせることができるだろう。第二に、芸術系の教育機関の名称や、教育分野や教育科目の名称は、時代特有の考えを反映するものであり、各時代において鍵となる用語について知るうえで、重要な手がかりとなる。たとえば、美術の語も、工芸

の語も、図案の語も、構成の語も、造形の語も、名称はその時代の考えをあらわしている。各時代にどんな名称が選択されているかを知ることで、同一の名称が使われ続けている場合には、各時代に中心となる用語について知ることになる。あるいは、同一の名称のもとで教育内容がどう変化しているかを知ることで、同一の用語がになう意味の変化をとらえることにもなる。第三に、用語があらわす物事への深い洞察を得ることに、用語がまさにこの点にあったといえるだろう。たとえば、形態とは何か、空間とは何か、表現とは何かといった具合に、自明視されやすい用語ほど、それがいったい何をあらわすのか説明するのは難しい。哲学はそれを説明する役割をになう。

用語について検討をおこなう仕事はおよそ次のような広がりをもつ。第一に、時代と時代との交通という観点からすると、各用語の意味がどのように変化してきたかを明らかにする。このように、用語の歴史について調べるならば、実際の歴史もそこから透けて見えるにちがいない。たとえば、近代主義において構成の語がいかに前面に出てきたのかを知るならば、近代主義そのものへの理解につながるはずであり、前後の時代との関係も見通しやすくなるはずである。第二に、文化と文化との交通という観点からすると、異なる言語のあいだでいう構成の対応関係を明らかにして、そこにあるはずの大小の食い違いに注目したい。たとえば、日本語でいう構成の語は、コンストラクションの訳語にもなり、コンポジションの訳語にもなり、近代主義の定着を広めるのに都合のよい語だったので、構成の語に注目するならば、日本における近代主義の考えのしかたについて知ることができる。第三に、分野と分野との交通という観点から、分野と分野をまたがって流通している用語をとりたてて検討したい。たとえば、構成の語への注目によって、絵画

から音楽におよぶ感性について論じたりできるだろう。建築から組版におよぶ感性について論じたりできるだろう。
第四に、人間と人間との交通という観点からすると、以上のような用語の検討によって、当事者どうしの相互理解がうながされるだろう。一番のねらいはここにある。

学問としての美学はもともと感覚について論じる分野として成立したので、対象について論じるときには、あくまで、対象の現れについて論じるという立場をとる。そのかぎり、美学にとって形象すなわちイメージはつとめて論じられるべきものである。形象とは、平面において作られた現れであるか、空間において作られたものの現れである。形象はまた、そのかぎり、形式をそなえた現れであり、秩序をそなえた現れである。したがって、形象について論じるときには、形象自体がそのうちに一種の交通をはらんでいることが前提とされてきた。すなわち、形象のうちなる交通とは、生き生きとした形式にみとめられる、部分と部分との相互作用であり、部分と部分との相互関係であり、そのなかで、意味の受け渡しがおこなわれ、意味が生み出されていると考えられてきた。

現代の美学は、「感性の交通の学」として、形象がいかなる交通をはらんでいるかを明らかにすることで、形象がいかなる交通をおこなうかを明らかにする。すなわち、形象がいかなる関係をはらんでいるかを明らかにすることで、形象がいかなる伝達をおこなうかを明らかにする。そうしたとき、芸術における伝達は、作品の形象をとおした伝達であるかぎり、たしかに、情報通信のような伝達とは異なる。したがって、芸術について説明するときに伝達の働きを持ち出すのがよいのかが問われるだろう。しかしむしろ、特殊な伝達のありかたについて考えるほうが、伝達についての理解を深めていくのに有意義にちがいない。そこでまず問われるのは、芸術において伝達の主体はいったい誰なのかということであ

る。それはかならずしも芸術家とはかぎらない。芸術において伝達の主体はきわめて曖昧であり、三つのどれでもあるような状態にある。すなわち、第一の主体は、芸術家であり、第二の主体は、芸術家をうながした社会であり、第三の主体は、作品の形象それ自体である。なかでも、作品の形象がたんに伝達の媒体であるだけでなく、伝達の主体でもあるというのは、すなわち、芸術家にたいして作品が自立した存在であるということであり、作品の形象のうちに生きて語りかけるような人格がみとめられるということである。次に問われるのは、作品をとおして伝達されるものは何かということである。形象の内容もしくは形象の意味として読み取られるものは、けっして芸術家の意図した内容とはかぎらない。絵画の形象にしても、文学の形象にしても、建築の形象にしても、芸術家の意図した内容をただ伝えるものではない。むしろ、作り手の意図した内容よりも、作り手の無意識のほうが、伝達内容として重要であるにちがいない。その理由は、作り手の無意識のほうが、背後の社会とより密接に通じており、そのかぎり、重要な真理にかかわると考えられるからである。現代の美学は、さらにまた、作品とみなされない形象についても深読みを進めようとする。たとえば、製品の形象からでも、番組の形象からでも、広告の形象からでも、部分と部分との相互関係のなかから送り手の無意識をつきとめて、送り手の意図を超えた意味をさぐろうとする。

感性の論理

　学問としての美学は、一八世紀にその名をあたえられて哲学の一分野として成立したが、学問としての美学に相応するものは、芸術の実践のうちにも見出されるし、制作物の形象のうちにも見出される。

244

それは感性の論理というべきものである。したがって、三種の美学をここで区別しておくのがよいだろう。第一に、学問としての美学があり、第二に、実践の美学があり、第三に、形象の美学がある。すなわち、学問としての美学は、あとの二つの美学をつとめて取り出そうとするものである。その なかでも、学問としての美学は、あとの二つの美学をつとめて取り出そうとするものである。その学問の外にある感性の論理をつとめて取り出そうとする。

実践の美学とは、制作と受容における感性の論理にほかならない。これはそれ自体としては理論としての自覚はないが、感性の論理として取り出されうるものである。そしてそうみるとき、実践の美学には、二種類ものがある。その一つは、制作者の美学であり、もう一つは、受容者の美学である。そのうち、制作者の美学として理解されるのは、作り手の側に立ったときの、制作における感性の論理である。それはなりよりも、素材の選択と処理にみとめられる、作業の筋道であり、思考の筋道である。なおそこでいう素材とは、木材や石材といった物質素材や、色彩や形態といった準物質素材や、初期の着想の断片などもすべて含まれる。素材の選択と処理は、意識してなされる部分もあれば、無意識になされる部分もあり、いずれの場合にも、思考の筋道をたどることが肝要である。これにたいして、受容者の美学として理解されるのは、受け手の側に立ったときの、受容における感性の論理であり、分析ー解釈ー評価のうちにみとめられる。なおそのとき、受容における感性の論理であり、分析ー解釈ー評価のうちにみとめられる。分析とは、形式の解明のことであり、解釈とは、なによりも、内容の解明のことであり、評価とは、価値の判定のことである。そのかぎり、受容における感性の論理とは、分析ー解釈ー評価のうちにみとめられる思考の筋道にほかならない。実践の美学とは、このように、制作と受容における感性の論理であるならば、これを明らかにするにはやはり、制作と受容について説明するために広く使用されている用語について検討したうえで、当事者たちの言説について検討していく

という方法がとられるだろう。

形象の美学とは、制作物の形象のうちにみられる感性の論理である。なおここでいう形象とはイメージの訳語としてもちいているが、広く意味をとるならば、形象とは、平面において形式をとった現れであるか、空間において作られたものの現れである。形象はまた、それゆえに、形式をとった現れであり、秩序をそなえた現れである。したがって、形象がそう理解されるかぎり、形象のうちなる交通こそが、形象のうちなる感性の論理にほかならない。すなわちそれは、生き生きとした形式にみとめられる、部分と部分との相互作用であり、部分と部分との相互関係である。たとえばそれは、ある色のあとにある色がくることの必然であったり、ある音のあとにある音がくることの必然であったりする。そして、私たちは、形象のうちに各種の交通をみとめて、感性の論理として取り出すこともできる。このとき、一方において考えられるのは、部分と部分とが外側から制御されている状態であり、他方において考えられるのは、部分と部分との相互作用によって内側から秩序が生み出されている状態である。私たちが期待したいのは、後者のほうである。そして私たちが期待したいのは、形象のうちなる理想の交通がそれとなく理想の社会をあらわしている、という可能性である。すなわち、形象のうちなる感性の論理は、ただたんに、伝達の過程であるばかりでなく、それ自体がすでに伝達の内容にもなりうる。

美学と学び

現代の美学は、「感性の交通の学」として、誰のどのような実践に沿うものなのか。学問としての美

246

学は、こうした問いをあまり立ててこなかったように見受けられるが、一つの美学を提案するにあたっては、作られかたや使われかたを例示することで、その意図を明らかにするのも大事だろう。そこでまず想定されるのが、芸術を学ぶ学生である。たとえば、実技系の学生が、自己の作品について論じるとき、あるいは、理論系の学生が、他者の作品について論じるとき、かならず鍵となる概念ないし用語があるはずである。美学はそのようなときに用語への理解をうながす役目をはたすことができる。またそうしたとき、芸術を学ぶ学生にとって、現代の美学はたんに参照されるものではない。たとえば、学生がイサム・ノグチの空間造形について論じようとするとき、そのまえに、学生みずから自己の関心にそって空間の語について解説文を書いてみることを勧める。その作業をおこなえば、破綻のない論を立てることができるだろう。さらにまた、そのようにして年月をかけて用語解説文が蓄積され、良い記述へと更新されてゆけば、後に続く学生たちの参考にもなる。

次に想定されるのは、デザインについて語るデザイナーである。デザインは、芸術で試みられたことを日常生活のなかに浸透させる分野でもあるので、芸術系の諸分野において鍵となる用語について検討しておくことは、デザインについて語るうえでも必要と思われる。たしかに、デザイン分野には、独特の用語もたくさんある。最近とくに目に余るのは、カタカナ外来語が氾濫していることである。たしかにそれだけが問題でないにしても、これによって、用語にたいする配慮のなさが生み出されてはいないだろうか。そのため、新規の外来用語にたいしてなるべく漢字をあてはめてみるだけでなく、慣れ親しんできたカタカナ外来語もまた漢字におきかえてみるならば、一種の異化効果によって、用語について反省するきっかけになるかもしれない。コミュニケーションの語はとくに頻繁に出てくる語であるから、交通の語をもってコミュニケーションをあらわすのは一つの挑戦でもある。このように、現代の美学は、

247　美学

用語にたいする反省をおこなうだけでなく、用語にたいして提案をおこなうならば、デザインについて語るデザイナーの役にも立つだろう。それはかならずしもおせっかいなことではないと願いたい。

結論

近代デザインとは何であったのか。本書ではまず直截に、近代デザインというときの「近代」の意味について問い直した。そしてさらに、近代デザインにおいて鍵となってきた用語として、「造形」「構成」「形態」「空間」「表現」にまつわる意味について問い直した。そしてまた、近代建築および近代タイポグラフィにかかわる「近代」の意味について問い直した。そしてまた、数々の分野のうちでも、近代デザインのもとめる合理性とそれにともなう美質について考えようとしてきた。ここでさいごに結論として確認しておきたいのは、第一に、近代デザインの「理念」であり、第二に、近代デザインの「制約」であり、第三に、近代デザインの「問題」である。

近代デザインの理念のうちで蔑ろにできないのは、虚飾を排除すること、実質を徹底することである。私たちはそれに飽き飽きして、過剰なものを欲したとしても、熱が冷めたらまたこの理念に戻ってくる。ここでいう理念とは、行為にたいして一定の指針をあたえる考えであり、所産にたいして一定の性格をあたえる考えであり、評価にたいして一定の基準をあたえる考えである。近代デザインにおいて、虚飾を排除すること、実質を徹底することは、合理性の理念ともつながっている。そしてこの場合、合理性

は、二通りに理解されうる。その一つは、外向きの合理性であり、外の目的に向けられた合目的性であるのにたいして、もう一つは、内向きの合理性であり、事物それ自体における整合性である。このように、近代デザインにおいて、虚飾を排除すること、実質を徹底することは、二通りの合理性とむすびついた理念として、正しさの主張をともなうものであり、美しさの主張をともなうものだった。現代でもなお、虚飾を排除すること、実質を徹底することは、最優先されるべき要請にちがいない。けれども、現代のデザインはそれによって幾何学形態にゆきつくわけではないし、簡素な形態にゆきつくわけでもない。

　近代デザインの理念のうちでも是非が問われるのは、合理主義であろう。ただし、合理主義がもとめる合理性とはたんに卑近な目的のために尽くすことではなかった。外向きの合理性だけでなく、内向きの合理性についても考えなければならないし、外向きの合理性にかぎっても、それが意味するのは、在るものに適合していることだけでなく、在るべきものに適合していることでもある。二〇世紀初頭において、近代デザインの成立はすくなからず社会運動とつながっており、在るべきものに適合しようとする理想主義をはらんでいた。けれども、第二次大戦後、近代デザインは資本主義社会のうちに浸透していくなかで、在るものに適合するという現実主義をますます強めて、既存の目的をずらしたり、陳腐化した。とはいえ、社会全体のこうした動向のなかにあっても、優れたデザイナーは、既存の目的をずらしたり、新規の目的をもたらしたりして、最良の解決をさぐるものである。あるいは、試行錯誤を重ねるうちに、当初の目的がだんだん疑わしくなり、最良の目的を見出していくという道筋をとるだろう。

　近代デザインの制約について反省するならば、現代のデザインのゆきかたも見えてくるかもしれない。まずなによりも、近代デザインは、近代社会のデザインとして、都市生活と強く結びつき、工学技術と

250

強く結びついてきた。それには、二〇世紀初頭、工業化にともなう都市化にたいして、工学技術によって問題を解決することが試みられたという背景がある。私たちが近代デザインの歴史からさらに学ぶことがあるとすれば、こうした主流にはまらなかった傾向を見つけ出すことである。現代において都市への人口集中がなお問題であるにしても、現代のデザインは、たんにそれに歩調を合わせてゆくだけでなく、そのゆきすぎを食い止めるべく、都市生活の問題だけでなく、農山漁村の問題にもかかわってゆくだろう。そしてそのかぎり、現代のデザインはまた、工学系の学問とのむすびつきだけでなく、農学系の学問とのむすびつきも考えなければならない。そしてまた、近代デザインがモノにとらわれていたならば、現代のデザインは、社会のしくみづくりに参加しようという自覚を高めつつあるのだから、それだけいっそう、社会系の学問とのむすびつきが必要とされている。

近代デザインにおける第一の問題として、一連の試みが新しさの追求につながれて、在るものを活かす発想に向かわなかったことが考えられる。たしかに、二〇世紀前半において、白紙状態から出発しようという気合いは、本当にそれが実行されたかはともかく、幾多の革新とともに幾多の恩恵をもたらした。けれども、それによって、自然と伝統はしだいに脅かされてきたので、自然と伝統はいずれも守られるべきものとして浮上している。とはいえ、それらははたして思われているほど自明なものなのか。そしてまた、それらは変化する社会のなかでどう位置づけられるのか。こうした思慮のもと、現代のデザインは、自然と伝統のとらえかたや、自然と伝統とのつきあいかたのうちに、新しさを追求するにちがいない。こうしたゆきかたは、二〇世紀の近代主義と同じようで異なるので、第二の近代といっても よいかもしれない。現代において新しさの追求を唱えること自体はとても陳腐だといえるにしても、新しさの追求はなお必要とされている。

近代デザインにおける第二の問題として、一連の試みが人為に重きをおくあまり、自然支配を強めてきたことが考えられる。自然支配とは、対象が何であれ在るものを自己の意に従わせることである。たしかに、古代から近代まで、芸術はつねに人為の側にあって、芸術もまた自然支配をはらんでいた。そのかぎり、芸術における自然模倣の主張は、じつのところ、自然支配をごまかす方便になってきたのかもしれない。そして、近代デザインは、もっとあからさまに、創造という美名のもとで、あるいは、構成という標語のもとで、自然支配を強めてきたのではないか。こうした文明批判の視点は、現代においては不可欠である。とはいえ、私たちは自然支配をやめるわけにもいかないのだから、自然支配をただ批判するのではなく、自然支配のありかたを変質させて別のものにしてしまうという方策について考えなければならない。

現代のデザインの理念として、内からの構成という理念をさしあたり提示したい。この理念のもとでは、創案者としてのデザイナーは、あたえられた諸問題、あたえられた諸目的、あたえられた諸条件、あたえられた諸素材など、あたえられたところに応じながら、それらのもとめるところに応じながら、作業をすすめていく。そのようにして、それらの内から解決がみちびかれ、それらの内から形態がもたらされる。そしてもしそれが成し遂げられたなら、あたえられたものに手を加えるという意味では、支配がなお維持されるにしても、あたえられたものにならうという意味では、模倣がなされることになる。なぜなら、当初の目的のためにすべてを制御しようとする欲求がうまれるからである。たしかに、デザイン活動においては、無目的のまま作業を進めるわけにはいかないだろう。けれども、当初の目的もまた他のあらゆる所与と同じように、作業の始めに反省にかけられるものであり、作業の終わりになって最良の目的が見出されるという行程でなければならない。さらにま

た、特定の方法にしばられるのも禁物である。特定の方法をあらゆる対象にあてはめようとすると無理強いが起こるからである。方法はそのつどの作業のなかで新たに見出されなければならない。

現代のデザインのおこなう仕事と、現代の美学のおこなう仕事は、重なり合うところがある。それは、交通を反省したり、交通を生成したりすることである。なおこのように言うとき、交通の語は、コミュニケーションのことをあらわしている。交通はまずは伝達のことであり、相互の意思疎通という意味から発して、相互作用をともなう相互関係をいうものでもある。現代のデザインは、内からの構成によって、一つの製品もしくは一つの建築のうちに生き生きとした交通をつくりだし、一つの集団もしくは一つの社会のうちに生き生きとした交通をつくりだそうとする。現代の美学は、ときに用語への反省によって、ときに形象への反省によって、生き生きとした交通をもたらそうとする。それは、時代と時代とのあいだの交通であったり、文化と文化とのあいだの交通であったり、作品と作品とのあいだの交通であったり、人間と人間とのあいだの交通であったりする。生き生きした状態とは、複数のものが関係しあいながら平和共存している状態にほかならない。これは、私たちにとってのユートピアである。

253　結論

あとがき

本書の遠いきっかけは、二〇〇七年から二〇一〇年まで、藤田治彦教授によるデザインの語をめぐる共同研究に参加させていただいたことにある。この共同研究は、各地域各時代において現在のデザインに近い意味でもちいられてきた語について検討することで、それぞれの事情の違いを明らかにする主旨の研究である。イタリア語にはデザインの語源にあたるディセーニョの語がある。日本語にはたとえば意匠といった語がある。私はドイツ語のゲシュタルトゥングとさらに日本語でそれに対応する語について検討したが、一連の作業をとおして、本書につながる二つの重要な考えにゆきついた。一つに、デザインの語がこれほど浸透したのは二〇世紀後半からであり、デザインの語がこれほど浸透してくる以前のデザインについて考えるためには、デザインに相当する語について検討しておく必要があること。そしてもう一つに、学問としての美学は、じつのところ、芸術にかんする用語について検討してきたという経緯があるので、私たちはこの仕事をもっと自覚して、デザインにかんする用語についても検討すべきだということである。

本書は、近代デザインとは何であったのかについて見通しをえるための仕事であり、この仕事をまず

255 あとがき

は自分一人の手でなしとげたいと思って着手した。というのも、諸用語の検討を中心にすえるにあたり、全体のつながりが大事だと思ったからである。けれども、この仕事はほんらい自分一人では手に負えない仕事であり、期限を決めなければ永遠に終りそうもない。そのため、適当なところで切り上げた箇所が少なからずある。そしてまた記述に偏りがあるのも否めない。たとえば、近代デザインの展開において、ドイツ語圏で活躍したデザイナーの役割はたしかに計り知れないが、本書ではヨーロッパの他の地域の事情があまり反映されていない。日本以外のアジアの事情については考慮する余裕もなかった。本書のもう一つのねらいは、美学研究の一つの展開のしかたをしめすことでもあったが、はたしてそれがうまくいっているかも、自分では判断できない。この試みが多少なりとも意味をなし、本書を踏み台にして、後続の研究が出てくるならば、願ってもないことである。

本書はなによりも愛媛大学法文学部人文学科の寛大なご支援のたまものである。二〇一〇年から一一年にかけてのドイツのハイデルベルクでの六ヶ月の研究滞在、二〇一三年のイギリスのノリッジでの六ヶ月の研究滞在、さらにまた、本書の出版助成と、最初から最後まで面倒をみていただくかたちとなった。本書は「平成二六年度法文学部人文系担当学部長裁量経費」の出版助成によって実現したものである。そしてまた、海外での研究滞在をみとめていただいたことも、本書に有意義に作用しており、あわせて、最大の感謝を申し上げなければならない。ヨーロッパでの研究の目的はいずれも、当地での日本文化研究の現状について知見を深めることであり、海外の研究者から日本文化がどのような関心をもたれているのか肌身に感じてくることであった。なかでも、イギリスのノリッジにある「セインズベリー日本芸術研究多少その経験が生かされている。

「所」の所員のみなさんには特段の感謝をささげたい。当地で不自由なく研究に取り組むことができるように、便宜をはかって下さった。また、数々の研究会において優れたデザイン研究者にもめぐりあわせていただき、何人かの方々に本書の計画について相談し、貴重な助言をえることもできた。数々のご恩に報いるためには取りかかった仕事をいち早く仕上げることだと思い、執筆をとにかく急いだ。

本書の構成は、大学での授業をもとに練られたものである。したがって、本書はこれまでに知り合った学生に負うものであり、これから知り合う学生に向けられた性格のものでもある。私の大学での役割は、文系の学部学生にむけて芸術研究の基礎を教えることなので、本書はその必要にも応えるよう設計されている。芸術研究にあたって、なまの体験をするのと同じくらい重要なのは、自分が何かを論じるにあたって鍵となる用語について吟味しておくことである。私の講義では、本書にあるような重要な用語について、各用語につき二週かけて説明がなされ、学生たちは、各用語の説明が終わるごとにA4一枚のまとめを書いてくる。一五回の講義のなかで七つの用語について同じように繰り返す。教師にとっては、自分の話したことが相手にどう理解されているか、自分の説明の足りなかったことはなかったか、逐一確認する機会にもなる。講義のつぎは演習である。学習の役に立つかぎり、私の調べが足りないところを学生に下調べしてもらうこともあった。学生の卒業論文の指導にあっては、学生が二回生のときに卒論の仮テーマを決めてしまい、同時にまた研究の鍵となる用語を定めるようにしている。そのようにして、学生はまず自分の関心にそって鍵となる用語について調べることから始めることになる。全員の成果を集約して小さな用語辞典をつくるときもあった。ただしそれをするには、教師は一字一句、丸写しはしないか、間違いはないか、煩雑さはないか、確認しなければならないので途方もない作業となる。本書には、この作業のとき学生と一緒に考えて書いた文しかしそうしてお互い得られたものは大きい。

章も含まれている。読み返すたびに感慨深いところもある。一人一人名前をあげられないが、隠れた協力者たちに感謝を申し上げたい。

みすず書房よりこうした本を出していただくことは大変光栄なことである。ペヴスナーの『近代デザインの先駆者たち』の日本語訳は、一九五七年にこの出版社から『モダン・デザインの展開』として出版されている。ハーバート・リードの『芸術と産業』の日本語訳もまた、一九五七年にこの出版社から『インダストリアル・デザイン』として出版されている。本書はこれらの名著にとてもおよばないが少しはあやかりたいと思っている。守田省吾さんと最初にこの本の計画を考えてからだいぶ年月が経ってしまった。担当の小川純子さんには本書のデザインの細かなところまで相談にのっていただいた。そのおかげもあって、本自体がその内容にふさわしい仕上がりになっていると思う。この場を借りてお礼を申し上げたい。最後に、私がこの仕事に打ち込む環境をととのえてくれた家族には、感謝の気持ちで一杯である。

二〇一五年一月　松山にて　高安啓介

注

近代

001 デザインに対応する各国語について検討をおこなうことで、各文化固有の事情について理解を深めることができる。科学研究費補助金研究成果報告書 Haruhiko Fujita, ed., *Words for Design: Comparative Etymology of Design and its Equivalents* 1-3 (2007-2009).

002 Nikolaus Pevsner, *Pioneers of the Modern Movement: from William Morris to Walter Gropius* (Faber & Faber, 1936).

003 Nikolaus Pevsner, *Pioneers of Modern Design: from William Morris to Walter Gropius* (The Museum of Modern Art, 1949).

004 ペヴスナーの『先駆者たち』の改訂の経緯ならびに変更内容の詳細については次を参照。Irene Sunwoo, "Whose Design? MoMA and Pevsner's Pioneers," *Getty Research Journal* 2 (2010): 69-82.

005 グリーンハルジュはデザインの「近代運動」を特徴づける一二の項目をあげた。「脱領域化」「社会道徳」「真理」「総合芸術」「科学技術」「機能」「進歩」「反歴史主義」「抽象」「国際性」と普遍性」「意識の変革」「神学」である。Paul Greenhalgh, ed., *Modernism in Design* (Reaktion Books, 1990), 8-14.

006 Arnold Schönberg, *Harmonielehre*, 7. Aufl. (Universal Edition, 1949), 486.

007 Hermann Muthesius, "Die Bedeutung des Kunstgewerbes. Eröffnungsrede zu den Vorlesungen über modernes Kunstgewerbe an der Handelshochschule in Berlin," in *Dekorative Kunst* 10, Nr. 5 (Februar 1907): 177-192.

008 Ibid., 182.

009 Ibid., 181.

010 Ibid., 180.

011 Ibid., 186.

012 ドイツ工作連盟については次を参照。藪亨『近代デザイン史』(丸善、二〇〇二年)。池田裕子編『クッションから都市計画まで——ヘルマン・ムテジウスとドイツ工作連盟——ドイツ近代デザインの諸相』(京都国立近代美術館、二〇〇二年)。

013 この講演の一部は次に掲載されている。"Zur Gründungsgeschichte des Deutschen Werkbundes," *Die Form*, 7. Jg. Heft 11 (November 1932): 330.

259　注

014 Die Neue Sammlung, Staatliches Museum für Angewandte Kunst, Hrsg., Zwischen Kunst und Industrie: der Deutsche Werkbund (Deutsche Verlags-Anstalt, 1987), 50.

015 Ibid., 50-55.

016 ニコラウス・ペヴスナー『モダン・デザインの展開――モリスからグロピウスまで』白石博三訳（みすず書房、一九五七年）二一頁以下。

017 バンハムは、『第一機械時代の理論とデザイン』の「工場美学」の章において、この時期の工場建築について詳しく論じている。ただしかれは、ベーレンスのタービン工場にたいしても、グロピウスらのファグス靴工場にたいしても、近代建築としての不徹底さを指摘している。レイナー・バンハム『第一機械時代の理論とデザイン』石原達二・増成隆士訳（鹿島出版会、一九七六年）。Reyner Banham, Theory and Design in the First Machine Age (MIT Press, 1980).

018 アドルフ・ロース『装飾と犯罪――建築・文化論集』伊藤哲夫訳（中央公論美術出版、二〇二一年）。Adolf Loos, Gesammelte Schriften, hrsg. von Adolf Opel (Lesethek, 2010).

019 ロース「文化の堕落について」、同訳書、八二―九九頁。Loos, "Kulturentartung," ibid., 339-362.

020 ロース「装飾と犯罪」、同訳書、九〇―一〇四頁。Loos, "Ornament und Verbrechen," ibid., 363-373.

021 シェーンベルクの弟子リンケが伝えるところによる。Karl Linke, "Der Lehrer," in Alban Berg et al., Arnold Schönberg (Piper,

022 ロース「装飾と犯罪」、前訳書、九二、九三、一〇四頁。Loos, "Ornament und Verbrechen," op. cit., 364, 365, 373.

1912), 77.

023 伊藤哲夫『アドルフ・ロース』（鹿島出版会、一九八〇年）。

024 ジークフリード・ギーディオン『空間・時間・建築』太田実訳（丸善、二〇〇九年）五〇八頁以下。

025 バンハム『第一機械時代の理論とデザイン』八頁。Banham, op. cit., 14.

026 二〇〇六年にヴィクトリア&アルバート美術館で「モダニズム――新たな世界をデザインする一九一四―一九三九」展がおこなわれた。展覧会カタログの冒頭には「モダニズムとは何であったのか」という序文がある。ウィルクはそこでデザインの「モダニズム」の開始を一九一四年とした意図について触れている。Christopher Wilk, "What was Modernism?," in Modernism: Designing a New World 1914-1939, ed. Ch. Wilk (V&A Publications, 2006), 11-21.

027 ペヴスナーはその類似について『近代デザインの先駆者たち』の第一章の終わりで述べている。かれは一九四九年の第二版まではイギリスの事例によせて「来るべき様式」と書いていた。一九六〇年の第三版からはそれをフランスの事例にさしかえ、同じ意味ではあるが「新様式」と書きあらためている。Nikolaus Pevsner, Pioneers of Modern Design; from William Morris to Walter Gropius (Palazzo Editions, 2011), 27.

028 剣持勇「ジャパニーズ・モダーンか、ジャポニカ・スタイ

029 ルカー輸出工芸の二つの道」『工芸ニュース』二二巻九号（一九五四年九月）二一—二七頁。
030 ロバート・ヴェンチューリ『建築の多様性と対立性』伊藤公文訳（鹿島出版会、一九八二年）。
031 Hermann Muthesius, "Wo stehen wir?," in Jahrbuch des deutschen Werkbundes: Die Durchgeistigung der deutschen Arbeit (E. Diederichs, 1912), 12.
032 ロース「建築について」、前訳書、一二三—一二四頁。Loos, "Architektur," op. cit., 404.
033 ジョンソンが一九六一年にベルリンでおこなった講演の文章を参照。Philip Johnson, "Schinkel and Mies," in Philip Johnson, Writings (Oxford University Press, 1979), 164-181.
034 丸山眞男は、次のように書いている。「ヨーロッパ的伝統への必死の抵抗としてうまれたものが、わが国に移植されると存外古くからの生活感情にすっぽり照応するために本来の社会的意味が変化するということもよくおこる」。丸山真男『日本の思想』（岩波新書、一九六一年）一六頁。これはたしかに、日本思想史についての話ではあるが、日本における近代デザインの移入にも同じことが言えるだろう。
035 岡倉覚三『茶の本』村岡博訳（岩波文庫、二〇〇七年）。Kakuzo Okakura, The Book of Tea (Dover 1964), 30-31.
036 Frank Lloyd Wright, An American Architecture, ed. Edgar Kaufmann (Horizon, 1955), 80.
Emil Ruder, "Von Teetrinken, Typographie, Historismus, Symmetrie und Asymmetrie," Typografische Monatsblätter (Februar 1952): 83.
037 山脇道子については次の記事を参照。森山明子「茶の家のバウハウスラー織機に向かったそのデッサウの秋」『日経デザイン』（一九八九年一〇月）七二—七七頁。
038 山脇道子『バウハウスと茶の湯』（新潮社、一九九五年）一四六—一四七頁。
039 武田五一は一八九七年に卒業論文「茶室建築」を書いて東京帝国大学を卒業した。これは一八九八年から一九〇一年にかけて『建築雑誌』のなかに掲載されている。武田はすでに茶室のうちに近代主義者がのちに見出すことになる自由さや簡素さの特徴も見出している。それは岡倉の『茶の本』が出るまえのことである。詳しくは次を参照。桐浴邦夫「武田五一『茶室建築』をめぐって—その意味と作風への影響」『日本建築学会計画系論文集』五三七号（二〇〇〇年一一月）二五七—二六三頁。
040 堀口捨己『草庭』再版（筑摩叢書、一九六八年）。太田博太郎は、再版された『草庭』の解説のなかで、堀口の関心をこう説明している。「堀口博士が茶室に心をひかれたのは、その意匠のすばらしさからでもあったろうが、建築界の趨勢が欧州近世の様式選択主義の時代から、機能主義の近代建築へと向かっていたことが、大きな原因であったかと思われる。日本近世の装飾過多のうちにあって、すべての装飾を捨てさり、しかも美しい茶室を創造した茶人の設計上の心の働きが、博

041 磯崎新『建築における「日本的なもの」』（新潮社、二〇〇三年）一三三―一三四頁。

042 Charles Jencks, *The Language of Post-Modern Architecture* (Academy Editions, 1977).

043 Heinrich Klotz, *Kunst im 20. Jahrhundert: Moderne - Postmoderne - zweite Moderne* (Beck, 1994).

044 Philip Johnson and Mark Wigley, *Deconstructivist Architecture* (Museum of Modern Art, 1988).

造形

045 ドイツ語の語源辞典を参照。Jacob Grimm und Wilhelm Grimm, *Der Digitale Grimm: Deutsches Wörterbuch* (Zweitausendeins, 2004). Hermann Paul, *Deutsches Wörterbuch: Bedeutungsgeschichte und Aufbau unseres Wortschatzes* (Niemeyer, 2002).

046 Annette Diefenthaler, "Gestaltung," in *Design Dictionary: Perpectives on Design Terminology*, ed. Michael Erlhoff and Tim Marshall (Birkhäuser, 2008), 190-193.

047 本書は、ドイツ語の Kunstgewerbe の語を、応用美術の意味において「工芸」と短く訳す。ただし Kunstgewerbe は、産業 Gewerbe の意味において、軽工業まで含みうることに注意したい。たしかに Kunstgewerbe のうちには美術 Kunst の語が含まれるが、これを「美術工芸」と訳すのはよくない。日本において「美術工芸」の語は、鑑賞用工芸の意味でもちいられてきたからである。

048 田所辰之助「ヘルマン・ムテジウスとドイツの工芸学校改革―プロイセン産業局の創設とその施策をめぐって」藤田治彦編『近代工芸運動とデザイン史』（思文閣出版、二〇〇八年）一五九―一七七頁。

049 オッフェンバッハ造形大学の沿革については次を参照。Martina Heßler und Adam Jankowski, "Archäologien einer Institution. Von der langen und der kurzen Geschichte der HfG," in *Gestalte/Create - Design Medien Kunst: 175 Jahre HfG Offenbach* (Hochschule für Gestaltung Offenbach, 2007), 454-475.

050 オッフェンバッハ造形大学は、錯綜した歴史をたどってきた。一八七七年に「職工学校」と「産業美術学校」が統合されて、その学校が一八八五年から一八九〇年までの短い期間において「工芸学校」を名乗っていた。そののちこの学校は、一九四九年に「工作学校」に落ち着くまで、組織改編と名称変更をいくどとなく繰り返してきた。その理由として、第一に、職人の育成という旧来の使命を維持しながら、創案者としての産業美術家の育成も急務となったこと、第三に、新しい産業にたずさわる技術者の育成がこれら三つの異なる要請に応えようとしたために、一つの学校が安定しなかったとみられる。えようとしたために、一つの学校が安定しなかったとみられる。前注の書物の巻末にある年譜をとおして、学校名の変遷を知ることができる。

051 池田裕子「ドイツの工芸博物館について―その成立と展開」前掲書『近代工芸運動とデザイン史』一三三—一四六頁。

052 『アンリ・ヴァン・ド・ヴェルド自伝』小幡一訳（鹿島出版会、二〇一二年）。ワイマールでのヴァン・ド・ヴェルドの活動については次の資料集を参照。Volker Wahl, Hrsg., Henry van de Velde in Weimar: Dokumente und Berichte zur Förderung von Kunsthandwerk und Industrie: 1902 bis 1915 (Böhlau, 2007).

053 Ibid., 179-184.

054 Ibid., 252-259.

055 Ibid., 336.

056 Hans M. Wingler, Hrsg., Das Bauhaus: Weimar, Dessau, Berlin und die Nachfolge in Chicago seit 1937, 5. Aufl. (Dumont, 2005).

057 水谷武彦「バウハウスのカリキュラム」『美術手帖』八二号（一九五四年六月）五二頁。水谷はそこで次のように述べている。「美術と応用美術とを分ける教義を打破し、この二つを構成（ゲシュタルツング）と考えており、バウハウスを構成大学とも云っている」。

058 ここでは「交通」の語をコミュニケーションの代替語として用いている。

059 Hannes Meyer, "bauen," bauhaus: zeitschrift für gestaltung, 2. Jg. Nr. 4 (1928): 12-13; reprint (Kraus Reprint, 1976).

060 Hannes Meyer, "bauhaus und gesellschaft," bauhaus: zeitschrift für gestaltung, 3. Jg. Nr. 1 (1929): 2; reprint (Kraus Reprint, 1976).

061 山脇夫妻がバウハウスに留学したのはミースの時代であった。山脇道子の証言をとおして知られるバウハウスの学生生活はじつに楽しげで明るいものである。山脇道子『バウハウスと茶の湯』（新潮社、一九九五年）。

062 一九七九年にベルリンにグロピウス設計によるバウハウス資料館の建物が完成したが、この施設はそれを機として「造形博物館」を開設して、現在にいたっている。

063 Kunstmuseum Winterthur und Gewerbemuseum Winterthur, Hrsg., Max Bill: Aspekte seines Werkes (Niggli, 2008).

064 Max Bill, "konkrete gestaltung," in Zeitprobleme in der Schweizer Malerei und Plastik (Kunsthaus Zürich, 1936). Max Bill, "ueber konkrete kunst," Werk 25, nr. 8 (1938).

065 Niggli Verlag, Hrsg., max bill, typografie, reklame, buchgestaltung (Niggli, 1999).

066 Jens Müller, Hrsg., HfG Ulm: kurze Geschichte der Hochschule für Gestaltung: a Brief History of the Ulm School of Design (Lars Müller, 2014). René Spitz, HfG Ulm: The View Behind the Foreground. The Political History of the Ulm School of Design: 1953-1968 (Edition Axel Menges, 2002). Eva von Seckendorff, Die Hochschule für Gestaltung in Ulm: Gründung 1949-1953 und Ära Max Bill 1953-1957 (Jonas, 1989).

067 その図の一つは次に掲載されている。Max Bill: Aspekte seines Werkes, 89.

068 ウルム造形大学資料室に保管されている資料。

069 Interview mit Max Bill, in *Hochschule für Gestaltung Ulm: die Moral der Gegenstände*, hrsg. von Herbert Lindinger (Ernst & Sohn, 1987), 65-68; David Britt, trans., *Ulm Design: The Morality of Objects: Hochschule für Gestaltung Ulm 1953-1968* (MIT Press, 1991), 65-68.

070 ウルムでのバウハウス出身者の活動については次を参照。Christiane Wachsmann, "Bauhäusler in Ulm: Grundlehre an der Ulmer HfG zwischen 1953 und 1955," *HfG-Archiv Ulm Dokumentation 4* (1993): 4-27.

071 グロピウスの記念講演の原稿はベルリンのバウハウス資料室に保管されている。

072 Ulmer Museum, HfG-Archiv, Hrsg., *Ulmer modelle - Modelle nach Ulm* (Hatje Cantz, 2003).

073 ウルム造形大学資料室に保管されている各時期の大学案内を参照した。

074 Heinrich Klotz, *Rektoratsreden* (Ausnahme Verlag, 2009), 21-27.

075 *Ibid.*, 50.

076 原名称は以下のとおり。展示デザインと舞台デザイン Ausstellungsdesign und Szenografie 製品デザイン Produktdesign 伝達デザイン Kommunikationsdesign メディア芸術 Medienkunst 芸術学とメディア哲学 Kunstwissenschaft und Medienphilosophie.

構成

077 アドルノ美学はこの認識にもとづいている。かれはたとえば次のように述べる。「構成は、多様なものの総合である。構成は、一方において、質をもった要素をわがものとするので、そうした要素にむり強いするが、他方において、総合のなかに自己を消去しようとするので、この主体にも負担がかかる」。Theodor W. Adorno, *Ästhetische Theorie* (Suhrkamp, 1970), 91.

078 Wladyslaw Tatarkiewicz, *History of Aesthetics 2: Medieval Aesthetics* (Continuum International Publishing Group, 2005), 147-148.

079 アルベルティ『絵画論』三輪福松訳(中央公論美術出版社、一九九二年)三八頁。Leon Battista Alberti, *Della pittura* (Sansoni, 1950), 82.

080 同訳書、四一頁。*Ibid.*, 85.

081 カンディンスキー『抽象芸術論──芸術における精神的なもの』西田秀穂訳(美術出版社、二〇〇〇年)。Wassily Kandinsky, *Über das Geistige in der Kunst* (Benteli, 2004).

082 同訳書、八〇頁。*Ibid.*, 76.

083 同訳書、一五〇頁。*Ibid.*, 143.

084 同訳書、一五三頁。*Ibid.*, 146.

085 カンディンスキー『点と線から面へ』宮島久雄訳(中央公

086 同訳書、八六頁。Ibid., 100.

087 現代作曲家によるクレー論は示唆に富む。ブーレーズ『クレーの絵と音楽』笠羽映子訳（筑摩書房、一九九四年）。

088 クレー『教育スケッチブック』利光功訳（中央公論美術出版、一九九一年）。Paul Klee, Pädagogisches Skizzenbuch (Gebr. Mann, 2003).

089 このノートは「造形家の形態論のための論考」と題されている。クレー『造形理論ノート』（美術公論社、一九八八年）。Paul Klee, Das bildnerische Denken, hrsg. von Jürg Spiller (Schwabe, 1956), 97-511. Paul Klee, Beiträge zur bildnerischen Formlehre; faksimilierte Ausgabe des Originalmanuskripts von Paul Klees erstem Vortragszyklus am staatlichen Bauhaus Weimar 1921/22 (Schwabe, 1979).

090 アリストテレス『詩学』第二三章。

091 Walter Gropius, Die neue Architektur und das Bauhaus: Grundzüge und Entwicklung einer Konzeption (Gebur. Mann, 2003), 56.

092 パラディオの『建築四書』に《ラ・ロトンダ》の図面が掲載されている。『パラディオ「建築四書」注解』桐敷真次郎編著（中央公論美術出版、一九八六年）一六二頁。Andrea Palladio, I Quattro Libri dell' Architettura (U. Hoepli, 1990), II 19.

093 ギーディオン『空間・時間・建築』太田実訳（丸善、二

論美術出版、一九九五年）。Wassily Kandinsky, Punkt und Linie zu Fläche: Beitrag der Analyse der malerischen Elemente (Benteli, 1955).

094 〇九年）五七六頁。Sigfried Giedion, Space, Time and Architecture: the Growth of a New Tradition, 5th ed. (Harvard University Press, 1967), 497.

095 Giambatista Bodoni, Manuale Tipografico (1818; repr., Taschen, 2010).

096 本書二一〇—二一二頁を参照。

097 これは「国際構成主義」とも呼ばれる。

098 村山における構成主義の理解については次を参照。滝沢恭司「日本における構成主義とマヴォ」『構成主義とマヴォ』（ゆまに書房、二〇〇七）七四七—七六五頁。五十殿利治『大正期新興美術運動の研究』改訂版（スカイドア、一九九八年）。

099 村山知義「構成派批判—ソヴェート露西亜に生まれた形成芸術の紹介と批判」『みづゑ』二三三号（一九二四年七月）二一—一五頁、二三五号（一九二四年九月）九—一三頁。この論文はすぐに次に再録された。村山知義『現在の藝術と未来の藝術』（長隆舎書店、一九二四年）、新版（本の泉社、二〇一二年）。

100 村山知義「一つの舞台装置」『中央美術』一一巻二号（一九二五年二月）五六—五七頁。

101 村山知義「構成派に関する一考察—形成芸術の範囲に於ける」『アトリヱ』二巻八号（一九二五年八月）四五—五八頁。

102 同書、五五—五八頁。

265　注

103 村山知義『構成派研究』(中央美術社、一九二六年)、新版(本の泉社、二〇〇二年)。

104 水谷武彦「バウハウスのカリキュラム」『美術手帖』八二号(一九五四年六月)五一―五六頁。

105 この展覧会の様子は『建築画報』二二巻一〇号(一九三一年一〇月)の巻頭写真からうかがえる。

106 水谷武彦「構成基礎教育」『建築画報』二二巻一〇号(一九三一年一〇月)一―一四頁。

107 川喜田煉七郎「デザインブームの前を駈けるもの」『日本デザイン小史』(ダヴィッド社、一九七〇)一八〇―一八八頁。川喜田の活動について詳しくは次を参照。梅宮弘光「透明な機能主義と反美学――川喜田煉七郎の一九三〇年代」五十殿利治・水沢勉編『モダニズム・ナショナリズム――一九三〇年代日本の芸術』(せりか書房、二〇〇三年)一〇二―一三〇頁。

108 川喜田煉七郎「〈構成教育〉について」『建築工芸アイシーオール』二巻一一号(一九三二年一一月)一―一七頁。引用箇所は一二頁。

109 川喜田煉七郎、武井勝雄『構成教育大系』(学校美術協会出版部、一九三四年)。これは次に再録されている。『叢書 近代日本のデザイン 五〇巻』(ゆまに書房、二〇一二年)。

110 川喜田煉七郎『構作技術大系』『図画工作』一九四二年)。

111 東京教育大学がのちに筑波大学へと改組されてからも、筑波大学の学士課程では、美術専攻やデザイン専攻とはべつに、構成専攻が設置されてきた。

112 高橋正人「構成教育の意義」『美育文化』二巻五号(一九五一年五月)二〇一―二〇七頁。

113 高橋正人「構成教育――デザインの基礎」『工芸ニュース』二二巻九号(一九五四年九月)三一―三四頁。

114 高橋正人『構成――視覚造形の基礎』(鳳山社、一九六八年)。

115 日本デザイン学会『デザイン学研究特集号――構成学の展開』一〇巻三―四号(二〇〇三年)。

116 三井秀樹『新構成学――二一世紀の構成学と造形表現』(六耀社、二〇〇六年)。

117 この時期における堀口捨己の思想については次を参照。藤岡洋保「〈主体〉重視の〈抽象美〉の世界」『堀口捨己の〈日本〉――空間構成による美の世界』(彰国社、一九九七年)四三―五二頁。

118 次の作品集を参照。『分離派建築会宣言と作品』(岩波書店、一九二〇年)。『分離派建築会の作品――第二刊』(岩波書店、一九二一年)。『分離派建築会の作品――第三刊』(岩波書店、一九二四年)。以上三冊はまとめて次に再録されている。『叢書 近代日本のデザイン 二五巻』ゆまに書房、二〇〇九年。

119 堀口捨己「建築に対する私の感想と態度」『分離派建築会宣言と作品』五頁。

120 堀口捨己『現代オランダ建築』(岩波書店、一九二四年)。これは次に再録されている。堀口捨己『建築論叢』(鹿島出版会、一九七八年)二九―一六五頁。

121 分離派建築会編『紫烟荘図集』(洪洋社、一九二七年)。こ

122 堀口捨己『一混凝土住宅図集』（構成社書房、一九三〇年）。
123 同書、七—一六頁。引用箇所は一二頁。
124 堀口は、一九三九年の「大島の工事を終って」という文章のなかで、「様式なき様式」について述べている。堀口のいう「様式なき様式」とは、事前の形式にたいしては、事後の形式だといえる。すなわちそれは、最後におのずと到達するところの形式にほかならない。堀口はこう説明する。「建築は事物的な要求があって工学技術が高められた感情の裏付けをもって解決し充たすところに生ずるのであるから、建築設計の前には様式はないのである。しかし建築の後にその形は何らかの様式をもつであろう」。堀口捨己「新時代の建築の神話其他（大島の工事を終わって）」『国際建築』（一九三九年二月）六三—六八頁。
125 この論文は次にも所収されている。堀口捨己『建築様式論叢』（六文館）に初掲載された。この論文は次にも所収されている。堀口捨己『草庭』（筑摩叢書、一九六八年）三二一—一〇九頁。
126 同書、五四頁。
127 同書、五二頁。
128 同書、七二頁。
129 同書、七五頁。
130 Sutemi Horiguchi, Yuichiro Kojiro, *Tradition of Japanese Garden* (Kokusai Bunka Shinkokai, 1962).

131 堀口捨己『庭と空間構成の伝統』縮刷版（鹿島出版会、一九七七年）。
132 堀口捨己『家と庭の空間構成』縮刷版（鹿島出版会、一九七八年）。
133 岸田日出刀『過去の構成』（構成社書房、一九二九年）。
134 同書、一二二頁。
135 全写真七四枚のうち木造の軒裏を大きくとらえた写真は一二枚程ある。
136 岸田の『過去の構成』のなかで、多く紹介されている建築は、法隆寺（約八頁分）東大寺（約六頁分）桂離宮（全四頁分）である。岸田は、桂離宮をこう評価している。「このやうな名建築が離宮として完全に永久に保存されるといふことはこの上ない喜びである」（五二頁）。「建築のどんな細かな部分をも忽にしないといふ心掛け、それはとりも直さず建築を最も秩序あるもの、合理的なもの、且つよきものとしやうとする現代建築の本領と、その結果に於いて軌を一にするものであると信ずる」（五四頁）。これにたいして、岸田は、日光東照宮をこう酷評している。「日光廟の建築から、何らかの教訓を見出すといふことは、随分むつかしい。…現代人の自分の心を鞭打ってくれるものは、残念ながら一つもない。国帑を傾け数十万の人を奴隷の如くに酷使した将軍様の威勢に対する反感がある丈けである。…歴史は繰返すといふても、こんな建築は二度と経験したくないものである」（六一頁）。
137 石元泰博ほか『桂—日本建築における伝統と創造』（造型

138 前掲書、四九頁。極楽院の写真への注釈。

139 前掲書、五一頁。金閣寺の写真への注釈。

140 岸田日出刀『過去の構成』（相模書房、一九三八年）。

141 岸田日出刀の直線志向については次を参照。五十嵐太郎『戦争と建築』（晶文社、二〇〇三年）六〇—八二頁。

142 Hideto Kishida, *Japanese Architecture* (Board of Tourist Industry, Japanese Government Railways, 1935), 27. "we can say here, therefore, that Japanese architecture is always a composition of straight lines."

143 岸田日出刀『日本建築の特性』（教學局、一九四〇年）。

144 同書、二一頁。

145 形とは何かという問いについては、加藤尚武『〈かたち〉の哲学』（岩波現代文庫、二〇〇八年）が、示唆をあたえる。美学思想における形の意味については、佐々木健一『美学辞典』（東京大学出版会、一九九五年）の「かたち」の項目が、主要な論点をしめしている。

形態

146 カント『カント全集四巻—純粋理性批判 上』有福孝岳訳（岩波書店、二〇〇一年）。

147 Noël Carrol, "Formalism," in *The Routledge Companion to Aesthetics*, 3rd ed. (Routledge, 2013), 87-95.

148 Eduard Hanslick, *Vom Musikalisch-Schönen: ein Beitrag zur Revision der Ästhetik der Tonkunst* (Breitkopf & Härtel, 1966).

149 Clive Bell, *Art* (Oxford University Press, 1987).

150 近代デザインにおける機能主義については次を参照。George H. Marcus, *Functionalist Design: Ongoing History* (Prestel, 1995).

151 源了圓『型』（創文社、一九八九年）。

152 橋本毅彦『〈ものづくり〉の科学史—世界を変えた〈標準革命〉』（講談社学術文庫、二〇一三年）。

153 Hermann Muthesius, "Wo stehen wir?," in *Jahrbuch des deutschen Werkbundes: die Durchgeistigung der deutschen Arbeit* (E. Diederichs, 1912).

154 *Ibid.*, 12.

155 *Ibid.*, 19.

156 *Ibid.*, 19.

157 Hermann Muthesius, "Das Formproblem im Ingenieurbau," in *Jahrbuch des deutschen Werkbundes: die Kunst in Industrie und Handel* (E. Diederichs, 1913), 23-32.

158 *Ibid.*, 27-28.

159 *Ibid.*, 30.

160 *Ibid.*, 32.

161 本書は、典型論争 Typenstreit 典型 das Typische 典型化 Typisierung と訳している。規格論争という訳がふさわしくないことを指摘しているのは次の論考。池田裕子「〈デザイン

162 ムテジウスの一〇箇条とかれの講演「将来の工作連盟の活動」、ヴァン・ド・ヴェルドの反対一〇箇条、そして、総会における議論は、次に掲載されている。Die Neue Sammlung, Staatliches Museum für Angewandte Kunst, Hrsg., *Zwischen Kunst und Industrie: der Deutsche Werkbund* (Deutsche Verlags-Anstalt, 1987).

163 Ibid., 96.

164 Ibid., 94.

165 Ibid., 93.

166 Ibid., 92.

167 Ibid., 97.

168 Ibid., 103-104. 総会でリーマーシュミットがそれを指摘した。

169 一九二〇年代のドイツ工作連盟の活動については次を参照。田所辰之助「再定義される生活世界——ドイツ工作連盟の一九二〇年代」池田裕子編『クッションから都市計画まで——ヘルマン・ムテジウスとドイツ工作連盟——ドイツ近代デザインの諸相』(京都国立近代美術館、二〇〇二年) 二九二—三〇六頁。

170 Walter Riezler, "Zum Geleit," *Die Form: Monatsschrift für gestaltende Arbeit*, Heft 1 (Januar 1922): 1-4.

171 Brigitte Kuntzsch, "»Form« - Zeitschrift für gestaltende Arbeit," in *100 Jahre Deutscher Werkbund: 1907-2007*, hrsg. von Winfried Nerdinger (Prestel, 2007), 139-140.

172 Sandra Wagner-Conzelmann, "Die Ausstellung »Die Form« – ein Feldzug gegen das Ornament?," in *op. cit.*, 140-141.

173 Walter Riezler, Wolfgang Pfleiderer, *Die Form ohne Ornament: Werkbundausstellung 1924* (Deutsche Verlags-Anstalt, 1924).

174 プフライデラーは、序論の文章のなかでは、表題にある装飾Ornamentではなく装飾Verzierungの語をもちいている。論者はこの区別について触れておらず、使用されている意味に大きな違いはないとみて、本書はこれを訳し分けていない。

175 *Die Form: Monatsschrift für gestaltende Arbeit*, 2. Jg. Heft 1 (Januar 1927): 1.

176 Ibid., 6-7.

177 Ibid., 8.

178 Ibid., 9.

179 *Die Form: Monatsschrift für gestaltende Arbeit*, 2. Jg. Heft 2 (Februar 1927): 59.

180 Ibid., 1-2.

181 *Die Form*, 21.

182 Ibid., 60.

183 Walter Riezler, "Werkbundkrisis," *Die Form: Zeitschrift für gestaltende Arbeit*, 6. Jg. Heft 1 (Januar 1931): 1-3.

184 Walter Riezler, "Der Kampf um de deutsche Kultur," *Die Form: Zeitschrift für gestaltende Arbeit*, 7. Jg. Heft 10 (Oktober 1932):

185 325-328.

186 *Die Form: Zeitschrift für gestaltende Arbeit*, 10. Jg, Heft 7 (Januar 1935).

187 Lars Müller, ed., *Max Bill's View of Things: Die gute Form: an Exhibition 1949* (Lars Müller, 2015).

188 ビルの「良い形態」への取り組みについては次を参照。Max Bill, *Funktion und Funktionalismus: Schriften 1945-1988*, hrsg. von Jakob Bill (Benteli, 2008). Claude Lichtenstein, "Theorie und Praxis der guten Form: Max Bill und das Design," in *Max Bill: Aspekte seines Werkes*, hrsg. von Kunstmuseum Winterthur und Gewerbemuseum Winterthur (Niggli, 2008), 145-157.

189 Max Bill, *Form: eine Bilanz über die Formentwicklung um die Mitte des XX. Jahrhunderts* (Karl Werner, 1952).

190 Ibid., 10.

191 スイス工作連盟の「良い形態」への取り組みについては次を参照。Irma Noseda, "Von der Guten Form zum Unsichtbaren Design," in *Das gute Leben: der Deutsche Werkbund nach 1945*, hrsg. von Gerda Breuer (Wasmuth, 2007), 176-185; Peter Erni, *Die gute Form: eine Aktion des Schweizerischen Werkbundes: Dokumentation und Interpretationen* (LIT, 1983).

勝見勝は、一九五八年の『グッド・デザイン』展（新潮社）の序論において、ビルの「良い形態」展にも言及しており、勝見自身の編集による本自体も、写真によって良い形態の例を紹介するという体裁をとっている。工業製品とならんで

茶せんのような工芸品を紹介するところで、日本らしい関心をしめしている。

192 当時の意匠課長は、選定基準について次のように述べている。「使うための機能から滲み出た形態であることが、グッド・デザインの第一要件となるのであり、これはまた同時に、機能からは必要でない装飾はできるだけ取り去るべきであるということにもなる」。高田忠「グッド・デザイン選定の目的とその手続」『グッド・デザイン――その制度と実例』（中小企業出版局、一九五八年）、再録『Ｇマーク大全――グッドデザイン賞の50年』日本産業デザイン振興会編（美術出版社、二〇〇七年）一七四―一七七頁。

193 Antonio Hernandez, "Die Gute Form am Ende ihrer Möglichkeiten," in *Werk*, Nr. 6 (Juni 1968): 403-406.

194 Lucius Burckhardt, *Design ist unsichtbar: Entwurf, Gesellschaft & Pädagogik* (Schmitz, 2012), 13-25. Lucius Burckhardt, "Design ist unsichtbar," in *Design ist unsichtbar*, hrsg. von Österreichisches Institut für Visuelle Gestaltung (Löcker, 1981), 13-20.

195 Noseda, *op. cit.*, 184.

196 シャピロ、ゴンブリッチ『様式』細井雄介、板倉壽郎訳（中央公論美術出版、一九九七年）。

197 Aaron Meskin, "Style," in *The Routledge Companion to Aesthetics*, 3rd ed. (Routledge, 2013), 442-451.

198 ヒッチコック、ジョンソン『インターナショナル・スタイル』武澤秀一訳（鹿島出版会、一九七八年）。Henry-Russell

199 同訳書、四七頁。Ibid., 52.

Hitchcock and Philip Johnson, *The International Style* (W.W. Norton, 1996).

空間

200 この著作は一九六七年まで五回の増補改訂を重ねてきた。以下の邦訳書はその最終版にもとづいている。ジークフリード・ギーディオン『空間・時間・建築』太田実訳（丸善、一九八九年）。Siegfried Giedion, *Space, Time and Architecture: the Growth of a New Tradition* (Harvard University Press, 1st ed. 1941, 5th ed. 1967).

201 ギーディオンは、初版でもエッフェルに多く言及しているが、初版にない「ギュスターヴ・エッフェルとかれの塔」という節の導入部において、次のように書いている。「技術者たちは、工業の物陰に隠されて、科学の権威に守られて、発展の邪魔をされずにすんだ。かれらは、有力な趣味にへつらう必要がなかったのである」。Giedion, *Space, Time and Architecture*, 5th ed., 278.

202 前掲訳、五一一頁。Giedion, *op. cit.* 5th ed., 436.

203 前掲訳、五七六頁。Giedion, *op. cit.* 5th ed., 497.

204 ギーディオンは『空間・時間・建築』にあとから加えた序論「一九六〇年代の建築——希望と危惧」のなかで三つの「空間概念」に触れている。ギーディオンはまた『建築の起源』

の結びにおいて三つの「空間概念」を整理している。Sigfried Giedion, *The Beginnings of Architecture: The A.W. Mellon Lectures in the Fine Arts, 1957* (Princeton University Press, 1981), 521-526.

205 ドイツ語で書かれた本である。Siegfried Giedion, *Architektur und das Phänomen des Wandels: die drei Raumkonzeptionen in der Architektur* (Ernst Wasmuth, 1969); trans., *Architecture and the Phenomenon of Transition: the Three Space Conceptions in Architecture* (Harvard University Press, 1971).

206 Michaela Ott, "Raum," in *Ästhetische Grundbegriffe: historisches Wörterbuch in sieben Bänden*, Bd.5, hrsg. von Karlheinz Barck et al. (J.B. Metzler, 2003), 113-149.

207 ミンコフスキー『生きられる時間 2』中江育男ほか訳（みすず書房、一九七三年）。

208 メルロ＝ポンティ『知覚の現象学』中島盛夫訳（法政大学出版局、二〇〇九年）。

209 ボルノウ『人間と空間』大塚恵一ほか訳（せりか書房、一九七八年）。Otto Friedrich Bollnow, *Mensch und Raum* (W. Kohlhammer, 1963).

210 August Schmarsow, "Raumgestaltung als Wesen der architektonischen Schöpfung," *Zeitschrift für Ästhetik und allgemeine Kunstwissenschaft* 9 (1914): 66-95.

211 ボルノウ『人間と空間』四五一五四頁。Bollnow, *Mensch und Raum*, 44-55.

212 ビンズヴァンガーは、一九三二年の講演「精神病理学にお

213 ける空間問題」において、ハイデガーの気分概念を引き受けて、「気分づけられた空間」について最初に論じたとみられる。Ludwig Binswanger, "Das Raumproblem in der Psychopathologie," *Zeitschrift für die gesamte Neurologie und Psychiatrie* 145, no. 1 (Dezember 1933): 598-647.

214 ボルノウは『人間と空間』において「気分づけられた空間」について論じている。かれはそのなかで、ドイツ語の不安 Angst の語がもともと狭さ Enge の語に由来するとして、両者のつながりを指摘した。だがそのつながりは一般化できないだろう。前訳書、二三一—二三五頁。

215 日本建築学会編『建築・都市計画のための空間学事典』(井上書院、一九九六年)。

216 芦原義信『外部空間の構成——建築から都市へ』(彰国社、日本建築学会編『空間デザイン事典』2012)。

217 芦原義信『外部空間の設計』(彰国社、一九六二年)。

218 同書、六二—七七頁。

219 Brian O'Doherty, *Inside the White Cube: the Ideology of the Gallery Space* (University of California Press, 1999).

220 Christoph Grunenberg, "The Modern Art Museum," in *Contemporary Cultures of Display*, ed. Emma Barker (Yale University Press, 1999), 26-49.

社会学者ブルデューは、著書『ディスタンクシオン』において、この「純粋な」視線が、支配階級である「文化貴族」の視線であることを証明した。かれは、美術館がこの「純粋な」視線をうながす場であることにも触れている。ブルデュー『ディスタンクシオンⅠ』(藤原書店、一九九〇年)四九頁。

221 川口幸也「ホワイト・キューブの闇——モダニズムの語りのしかけ」『現代の眼』五二五号 (二〇〇一年一二月) 五—七頁。

222 出原均「〈インスタレーション〉の展開とその変容」『美学』五〇号 (二〇〇〇年三月) 二五—三六頁。辰巳晃伸「インスタレーションの成立と展開——現代アートと展示」『芸術展示の現象学』太田喬夫・三木順子編 (晃洋書房、二〇〇七年) 七三—九六頁。Juliane Rebentisch, *Ästhetik der Installation* (Suhrkamp, 2003); trans, *Aesthetics of Installation Art* (Sternberg Press, 2012).

223 ビエ、トリオー『演劇学の教科書』(国書刊行会、二〇〇九年)。

224 Walter Glopius, "Die Arbeit der Bauhausbühne," (1922) in *Das Bauhaus: 1919-1933: Weimar, Dessau, Berlin und die Nachfolge in Chicago seit 1937*, 5. Aufl., hrsg. von Hans M. Wingler (Dumont, 2005), 70-72.

225 青木加苗「バウハウスの舞台概念をめぐって——シュライヤー、グロピウス、シュレンマー」『美学』五七巻三号 (二〇〇六年一二月) 二九—四二頁。

226 青木加苗「〈バウハウス・ダンス〉に見る人間性——〈トリアディック・バレエ〉との比較から」『デザイン理論』五六号 (二〇一〇年夏) 一—一五頁。

272

227 Oskar Schlemer, "Mensch und Kunstfigur," (1925) in *Die Bühne im Bauhaus* (Gebr. Mann, 2003), 12.
228 ギーディオン『空間・時間・建築』五〇八頁以下。
229 天貝義教「ヨーゼフ・アルバースの教育と芸術における色彩について」『デザイン学研究』四三巻三号（一九九六年九月）三一―四〇頁。

表現

230 竹内敏雄『アリストテレスの藝術理論』（弘文堂、一九六九年）二一九頁。
231 佐々木健一『美学辞典』（東京大学出版会、一九九五年）五九頁。
232 アドルノはこの点を指摘している。「苦悩とは、主体のうえに重くのしかかる客体性である。主体がおのれのうちでもっとも主体の内部のこととして経験すること、すなわち、主体の表現は、客体によってもたらされている」。アドルノ『否定弁証法』木田ほか訳（作品社、一九九六年）二六頁。Theodor W. Adorno, *Negative Dialektik* (Suhrkamp, 1966), 29.
233 アドルノ『美の理論』大久保健治訳（河出書房新社、二〇〇七年）五二六頁。Theodor W. Adorno, *Ästhetische Theorie* (Suhrkamp, 1970), 452.
234 同訳書、七七頁。*Ibid.*, 72.
235 ドイツ表現主義については次を参照。神林恒道編『ドイツ表現主義の世界』（法律文化社、一九九五年）。
236 Adolf Behne, "Bruno Taut," *Pan* 3, Heft 23 (März 1913): 538-540.
237 ドイツ表現主義の建築については次を参照。Rainer Stamm und Daniel Schreiber, Hrsg., *Bau einer neuen Welt. Architektonische Visionen des Expressionismus* (Walter König, 2003).
238 藪亨『近代デザイン史』（丸善、二〇〇二年）一三一―一三六頁。Manfred Schlösser, Hrsg., *Arbeitsrat für Kunst Berlin 1918-1921: Ausstellung mit Dokumentation* (Akademie der Künste, 1980), 90-91.
239 Bruno Taut, *Alpine Architektur* (Folkwang-Verlag, 1919). 日本では戦時中に複写されて出版されている。タウト『アルプス建築』タウト全集第六巻（育生社弘道閣、一九四四年）。この本の中身については次からも知ることができる。ワタリウム美術館編『ブルーノ・タウト―桂離宮とユートピア建築』（オクターブ、二〇〇七年）五〇―八一頁。
240 Achim Wendschuh, Hrsg., *Hans Scharoun: Zeichnungen, Aquarelle, Texte* (Akademie der Künste, 1993).
241 Ulrich Schneider, "Hermann Finsterlin und Mimesis," in *Bau einer neuen Welt*, 50-57.
242 Hans Wilderotter, Hrsg., *Ein Turm für Albert Einstein: Potsdam, das Licht und die Erforschung des Himmels* (L&H, 2005).
243 Museum Het Schip, ed., *Workers' Palace The Ship by Michel de Klerk* (Museum Het Schip, 2012).

244 分離派の中心人物であった堀口捨己は一九二四年の『現代オランダ建築』(岩波書店)において、アムステルダム派について詳細な報告をおこなっている。

245 分離派の作品集を参照。『分離派建築会宣言と作品』(岩波書店、一九二〇年)。『分離派建築会の作品—第二刊』(岩波書店、一九二一年)。『分離派建築会の作品—第三刊』(岩波書店、一九二四年)。以上はまとめて次に再録されている。『叢書 近代日本のデザイン 二五巻』(ゆまに書房、二〇〇九年。

246 堀口捨己「建築に対する私の感想と態度」『分離派建築会宣言と作品』四一一二頁。

247 堀口はこう述べる。「建築は芸術でなければなりません。そしてその芸術とは私は表現であると思います」(同書、五頁)。「建築が芸術である以上それは当然創作でなければなりません」(同書、六頁)。

248 Arnold Schönberg, *Harmonielehre*, 7. Aufl. (Universal Edition, 1949), 503-504.

249 Winfried Nerdinger et al., Hrsg. *Bruno Taut 1880-1938: Architekt zwischen Tradition und Avantgarde* (Deutsche Verlags-Anstalt, 2001).

250 この構想は、一九一七年八月には仕上がっていたが、一九一九年にようやく出版されている。タウト『都市の冠』杉本俊多訳(中央公論美術出版、二〇一一年)。Bruno Taut, *Die Stadtkrone* (Eugen Diederichs, 1919; repr., Gebr. Mann, 2002).

251 同訳書、六六頁。*Ibid.,* 67.

252 同訳書、六七—六八頁。*Ibid.,* 69.

253 Bruno Taut, "Aufruf zum farbigen Bauen," *Die Bauwelt,* 10. Jg., Heft 38 (September 1919): 1.

254 Winfried Brenne, ed., *Bruno Taut: Master of Colourful Architecture in Berlin* (Braun, 2013).

255 *Hans Scharoun: Zeichnungen, Aquarelle, Texte,* 99-135.

256 Wilfried Wang and Daniel E. Sylvester, eds., *Philharmonie: Berlin 1956-1963: Hans Scharoun* (Ernst Wasmuth Verlag, 2013).

257 川口衞ほか著『建築構造のしくみ—力の流れとかたち』第二版(彰国社、二〇一四年)。

258 Wolfgang Pehnt, "Expressionistische Architektur Damals und Heute: von großen Allgemeingefühl zur kleinen Sensation," in *Bau einer neuen Welt,* 17.

259 Klaus-Jürgen Winkler und Hermann van Bergeijk, *Das Märzgefallenen-Denkmal in Weimar* (Bauhaus-Universität Weimar, 2004).

260 アドルノ『プリズメン』渡辺祐邦・三原弟平訳(ちくま学芸文庫、一九九六年)三六頁。Theodor W. Adorno, "Kulturkritik und Gesellschaft," in Adorno, *Gesammelte Schriften,* Bd. 10, 1 (Suhrkamp, 1977), 30.

261 詳しくは次を参照。高安啓介「アウシュヴィッツ以後の芸術」『愛媛大学法文学部論集人文学科編』二九号(二〇一〇年)一〇一—一一五頁。

262 Elke Dorner, *Daniel Libeskind, Jüdisches Museum Berlin* (Gebr.

274

263 Mann, 1999).

264 ハルバータル、マルガリート『偶像崇拝——その禁止のメカニズム』大平章訳（法政大学出版局、二〇〇七年）。

265 Daniel Libeskind, *radix-matrix: Architecture and Writings* (Prestel, 1997), 36.

266 Daniel Libeskind, *The Space of Encounter* (Universe, 2000), 26. James E. Young, *At Memory's Edge: After-Images of the Holocaust in Contemporary Art and Architecture* (Yale University Press, 2000), 184-223.

267 ホロコースト記念碑の設立の経緯を知るうえで重要な資料集。Ute Heimrod, Günter Schlusche, Horst Seferens, Hrsg., *Der Denkmalstreit - das Denkmal?: die Debatte um das Denkmal für die ermordeten Juden Europas: eine Dokumentation* (Philo, 1999).

建築

268 Christoph Feldtkeller, "Architektur," in *Ästhetische Grundbegriffe: historisches Wörterbuch in sieben Bänden*, Bd. 1 (J.B. Metzler, 2000), 286-307.

269 明治期における architecture の訳語の定着をめぐっては次を参照。特集「建築改名一〇〇年」『建築雑誌』一四一〇号（一九九七年八月）。

270 伊東忠太「〈アーキテクチュール〉の本義を論して其譯字を撰定し我が造家學会の改名を望む」『建築雑誌』九〇号（一八九四年六月）一九五—一九七頁。この文章は次に所収されている。『日本近代思想大系一九 都市 建築』（岩波書店、一九九〇年）四〇五—四〇八頁。

271 前掲雑誌に所収されている次の論文を参照。中谷礼仁ほか「〈造家〉から〈建築〉へ——学会命名・改名の顛末から」『建築雑誌』一四一〇号（一九九七年八月）一三一—二一頁。

272 中谷礼仁は、同論文において、伊東論文において語の理解のしかたに無理があるのも伊東のねらいの上だと結論づけている。

273 五十嵐太郎「批判的地域主義再考——コンテクスチュアリズム・反前衛・リアリズム」『10+1』一八号（一九九九年九月）二〇五—二一六頁。

274 フランプトン「批判的地域主義に向けて」『反美学』フォスター編（勁草書房、一九八七年）四〇—六四頁。

275 フランプトン『現代建築史』中村敏男訳（青土社、二〇〇三年）。Kenneth Frampton, *Modern Architecture: a Critical History*, 4th ed. (Thames & Hudson, 2007).

276 ギーディオン『空間・時間・建築』太田実訳（丸善、二〇〇九年）五七六頁。Sigfried Giedion, *Space, Time and Architecture: the Growth of a New Tradition* (Harvard University Press, 1967), 497.

277 ロウ『マニエリスムと近代建築』伊東豊雄・松永安光訳（彰国社、一九八一年）三三一—七一頁。Colin Rowe, *the Mathematics of the Ideal Villa and Other Essays* (MIT Press, 1987), 29-58.

278 ヴェンチューリ『建築の多様性と対立性』伊藤公文訳（鹿島出版会、一九八二年）。Robert Venturi, *Complexity and Contradiction in Architecture* (Museum of Modern Art, 2002).
279 同訳書、三九頁。*Ibid.*, 17.
280 同訳書、三三一三五頁。*Ibid.*, 16.
281 同訳書、四一頁。*Ibid.*, 18.
282 ギーディオン『空間・時間・建築』五七二一五七三頁。Giedion, *op. cit.*, 402-403.
283 ロウ「透明性——虚と実」『マニエリスムと近代建築』二〇三一二三〇頁。Rowe, *op. cit.*, 159-183.
284 ル・コルビュジエ『建築をめざして』吉阪隆正訳（鹿島出版会、一九六七年）。
285 コロミーナ『マスメディアとしての近代建築——アドルフ・ロースとル・コルビュジエ』松畑強訳（鹿島出版会、一九九六年）八七一九一頁。Beatriz Colomina, *Privacy and Publicity: Modern Architecture as Mass Media* (MIT Press, 1994), 107-118.
286 隈研吾『新・建築入門——思想と歴史』（ちくま新書、一九九四年）。
287 隈研吾『反オブジェクト——建築を溶かし、砕く』（筑摩書房、二〇〇〇年）。同書（ちくま学芸文庫、二〇〇九年）。
288 隈研吾『負ける建築』（岩波書店、二〇〇四年）。
289 隈研吾「見えない展望台」『建築文化』五五七号（一九九四年一一月）一一〇一一二頁。
290 隈研吾「オブジェクトと私」『建築と私』高松伸編（京都大学学術出版会、二〇〇一年）二二〇頁。隈研吾『自然な建築』（岩波新書、二〇〇八年）一六六頁。
291 鈴木博之『現代の建築保存論』（王国社、二〇〇一年）一六五一一七一頁。
292 ドコモモの正式名称は次のとおり。Documentation and Conservation of buildings, sites and neighborhoods of the Modern Movement.
293 二〇〇〇年に神奈川県立近代美術館でおこなわれた展覧会のカタログのなかで、藤岡洋保はその選定作業の経緯について述べている。『文化遺産としてのモダニズム建築——ドコモモ二〇選』一一一二頁。
294 二〇〇五年に松下電工汐留ミュージアムでおこなわれた展覧会のカタログを参照。『文化遺産としてのモダニズム建築——ドコモモ一〇〇選』（新建築社、二〇〇五年）。
295 松村正恒の建築についての詳細な研究として次を参照。花田佳明『建築家・松村正恒ともうひとつのモダニズム』（鹿島出版会、二〇一一年）。
296 高安啓介「地域における近代建築——日土小学校の保存によせて」愛媛大学地域創成研究センター『地域創成研究年報』二号（二〇〇七年）一四一一五四頁。
297 次のエッセイから建築家の考えがうかがわれる。松村正恒「伝統論私見」『国際建築』三三二号（一九六五年一月）一五一一八頁。
298 建築家はこの「お別れ会」の報告までしている。松村正恒

299 『老建築嫁の歩んだ道』(青葉図書、一九九五年)二四一―二五一頁。

300 次の特集を参照。「よみがえった日土小学校」『文教施設』五三号(二〇一四年新春号)。

301 文化庁文化財部「新指定の文化財」『月刊文化財』五九一号(二〇一二年一二月)二三頁。

302 倉方俊介〈「日本近代建築」の生成〉『10+1』20号(二〇〇〇年六月)一四九―一六三頁。

303 本多昭一『近代日本建築運動史』(ドメス出版、二〇〇三年)。

304 国際建築協会編『国際建築』(一九二八年一月―一九六七年六月)、復刻版(柏書房、二〇〇九年)。インターナショナル建築会編『インターナショナル建築』(一九二九年八月―一九三三年五月)、復刻版(国書刊行会、二〇〇八年)。日本工作文化連盟編『現代建築』(一九三九年六月―一九四〇年九月)、復刻版(国書刊行会、二〇一一年)。

305 濱口隆一『ヒューマニズムの建築―日本近代建築の反省と展望』(雄鶏社、一九四七年)。

306 稲垣栄三『日本の近代建築―その成立過程』(丸善、一九五九年)。

307 村松貞次郎『日本近代建築の歴史』(日本放送協会、一九七七年)。同書(岩波現代文庫、二〇〇五年)。藤原照信は、文庫版巻末の解説文において、日本近代建築史研究の始まりについて論じている。村松はそれよりもまえから近代建築を広い意味において理解してきた。村松貞次郎『日本近代建築史ノート―西洋館を建てた人々』(世界書院、一九六五年)。

309 藤森照信『日本の近代建築』(岩波文庫、一九九三年)。

文字

310 Christopher Burke, *Paul Renner: The Art of Typography* (Princeton Architectural Press, 1998).

311 ハストウィットの記録映画《ヘルベチカ》は、近代主義者によるヘルベチカ讃美、ポストモダニストによるヘルベチカ批判、新世代によるヘルベチカの再評価、という三部構成をとる。この書体の成立をめぐる逸話もそのなかに挿入されている。*Helvetica*, produced and directed by Gary Hustwit (Plexifilm, 2007).

312 マルシー、ミューラー編『ヘルベチカ・フォーエバー―タイプフェイスをこえて』小泉均日本語版監修(ビー・エヌ・エヌ新社、二〇〇九年)。Victor Malsy and Lars Müller, eds, *Helvetica Forever: Story of a Typeface* (Lars Müller, 2009).

313 Heidrun Osterer and Philipp Stamm, eds., *Adrian Frutiger Typefaces: the Complete Works* (Birkhäuser, 2014), 88-117.

314 Jan Tschichold, *Neue Typographie* (Bildungsverband der Deutschen Buchdrucker, 1928; repr., Brinkmann & Bose, 1987);

315　trans., *The New Typography* (University of California Press, 1995).

316　*Neue Typographie*, 65; *The New Typography*, 64.

317　*Neue Typographie*, 67; *The New Typography*, 66.

318　*Neue Typographie*, 76; *The New Typography*, 74.

319　*Neue Typographie*, 68; *The New Typography*, 67.

320　Max Bill, "über typografie," *Schweizer Graphische Mitteilungen* (April 1946): 193-200. この論文は次に再録されている。Niggli Verlag, ed., *max bill, typografie, reklame, buchgestaltung*, (Niggli, 1999), 160-166.

321　Jan Tschichold, "Glaube und Wirklichkeit," *Schweizer Graphische Mitteilungen* (June 1946): 233-242. この論文はチヒョルト著作集に収録されている。Jan Tschichold, *Schriften 1925-1974, Bd. 1* (Brinkmann & Bose, 1991), 310-328.

322　出エジプト記三二章、旧約聖書翻訳委員会訳『旧約聖書 I 律法』(岩波書店、二〇〇四年)。

323　Lars Müller, ed., *Josef Müller-Brockmann: Pioneer of Swiss Graphic Design* (Lars Müller, 1995).

324　Josef Müller-Brockmann, *Gestaltungsprobleme des Grafikers*, rev. ed. (Niggli, 2003), 8.

325　Ibid.

326　Joesf Müller-Brockmann, *Grid Systems in Graphic Design: Rastersysteme für die visuelle Gestaltung* (Niggli, 1981).

　　Müller-Brockmann, *Mein Leben: Spielerischer Ernst und ernsthaftes Spiel* (Lars Müller, 1994), 42.

327　Emil Ruder, *Typographie: Ein Gestaltungslehrbuch* (Niggli, 1967).

328　一九五六年にバウハウス時代のクレーのノートが出版されている。シュピラー編集による二巻本のデザインはビュヒラーによるもので、一九六七年のルーダーの『タイポグラフィ』はこれを思わせるほど、両者のデザインは似ている。両者とも正方形に近い版型をとっており、本文には小さなサンセリフ体の文字が使われ、文章と図版がともに厳格なレイアウト規則にもとづきながらも自由に配置されている。ビュヒラーとルーダーは、同じ一九一四年生まれ、二人ともバーゼル出身で、二人とも植字工の訓練をへてタイポグラファーとなっており、二人とも「バーゼル派」として同じ美学を共有していたとみられる。Paul Klee, *Das bildnerische Denken*, hrsg. von Jürg Spiller (Schwabe, 1956). Paul Klee, *Unendliche Naturgeschichte*, hrsg. von Jürg Spiller (Schwabe, 1970).

329　Ruder, op. cit., 118.

330　Ruder, op. cit., 232.

331　この本の英訳の表題は「非対称タイポグラフィ」となっている。チヒョルト『アシンメトリック・タイポグラフィ』渡邉翔訳(鹿島出版会、二〇一三年)。Jan Tschichold, *Typographische Gestaltung* (B. Schwabe, 1935); trans., *Asymmetric Typography* (Reinhold, 1967).

332　*Typographische Gestaltung*, 14; *Asymmetric Typography*, 21.

333　*Typographische Gestaltung*, 23; *Asymmetric Typography*, 25.

334　Jan Tschichold, "Über Typographie," *Typografische Monatsblätter*

335 (January 1952): 23.

336 エミール・ルーダー「服の茶、タイポグラフィ、歴史主義、シンメトリーとアシンメトリーについて」『アイデア』三三三号（二〇〇九年三月）五九頁。Emil Ruder, "Von Teetrinken, Typographie, Historismus, Symmetrie und Asymmetrie," *Typografische Monatsblätter* (Februar 1952): 83.

337 Kakuzo Okakura, *The Book of Tea* (Dover, 1964), 30-31.

338 Walter Porstmann, *Sprache und Schrift* (Verlag des Vereins Deutscher Ingenieure, 1920), 70-72.

339 Jan Tschichold, "Elementare Typographie," *typographische mitteilungen, sonderheft: elementare typographie* (Oktober 1925): 198; rept. in *Texte zur Typografie. Positionen zur Schrift*, hrsg. von Petra Eisele und Isabel Naegele (Niggli, 2012), 72.

340 Herbert Bayer, "Versuch einer neuen Schrift," *Offset: Buch- und Werbekunst*, Nr. 7 (1926): 398-400; rept. in *ibid.*, 82-84.

341 *Ibid.*, 86-87.

342 Herbert Bayer, *herbert bayer: painter, designer, architect* (Reinhold, 1967), 26.

343 Hans Rudolf Bosshard, "Konkrete Kunst und Typographie," in *max bill, typografie, reklame, buchgestaltung* 60.

美学

羅独対訳を参照した。Alexander Gottlieb Baumgarten, *Ästhe-tik*, übersetzt von Dagmar Mirbach (Felix Meiner, 2007), 10. "§1 AESTHETICA (theoria liberalium artium, ...) est scientia cognitionis sensitivae."

344 カント『カント全集四巻――純粋理性批判 上』有福孝岳訳（岩波書店、二〇〇一年）九五―一二八頁。Immanuel Kant, *Kritik der reinen Vernunft* (Suhrkamp, 1974), 69-96.

345 『ヘーゲル美学講義 上』長谷川宏訳（作品社、一九九五年）四頁。Georg Wilhelm Friedrich Hegel, *Vorlesungen über die Ästhetik I* (Suhrkamp,1970), 13.

346 小田部胤久『西洋美学史』（東京大学出版会、二〇〇九年）の冒頭で指摘されている。

347 佐々木健一『美学辞典』（東京大学出版会、一九九五年）。

348 Jerrold Levinson, ed., *The Oxford Handbook of Aesthetics* (Oxford University Press, 2003).

349 Berys Gaut and Dominic McIver Lopes, eds., *The Routledge Companion to Aesthetics*, 3rd ed. (Routledge, 2013).

350 Dirk Baecker, "Kommunikation," in *Ästhetische Grundbegriffe: historisches Wörterbuch in sieben Bänden*, Bd. 3, hrsg. von Karlheinz Barck et al. (J.B. Metzler, 2001), 334-426.

351 カント『カント全集八巻――判断力批判』牧野英二訳（岩波書店、一九九九年）第八節。Immanuel Kant, *Kritik der Urteilskraft* (Suhrkamp, 1974), 127-131.

352 Friedrich Schlegel, "Über die Unverständlichkeit," (1800) in Friedrich Schlegel, *Kritische Schriften und Fragmente: Studienausgabe*

353 in sechs Bänden, Bd. 2 (Schöningh, 1988), 233-242.

354 篠原資明『トランスエステティーク――芸術の交通論』（岩波書店、一九九二年）。次のように述べる箇所はある。「このように考えるなら作者とは、記号のもとでの交通（コミュニケイション）の戦略を仕掛ける者にほかなるまい」九頁。

355 篠原資明『言の葉の交通論』（五柳書院、一九九五年）五頁。異交通については、別書のなかで、次のように説明している。「異交通とは、異質性を保持しつつ、さらなる異質性を生成させる交通様態をさす。これを、現在と過去の間に適用するなら、現在に生じた新たな見方が、過去の見方をも新たに変質させるというあり方に該当しよう。要するに、異交通は、〈別様に〉を二重に生成させるのだ。現在を〈別様に〉見る立場が、過去を〈別様に〉見る立場を生起させるという具合に。」篠原資明編『現代芸術の交通論』（丸善、二〇〇五年）四九―五〇頁。

356 佐々木健一『美学辞典』の「コミュニケーション」の項目も参照。

357 ハーバーマス『コミュニケイション的行為の理論』河上倫逸ほか訳（未來社、一九八五―八七年）。Jürgen Habermas, Theorie des kommunikativen Handelns, Bd. 1 (Suhrkamp, 1981).

358 同書の第一章第三節および第三章において検討されている。

359 シャノンおよびウィーヴァーの『コミュニケーションの数学理論』（一九四九年）における有名な伝達モデルは、電話通信を一般化したものである。すなわちそれは、送信器がメッセージを信号化して送信したのち、受信器がその信号をふたたびメッセージへと変換するという図式であるが、通信の過程において雑音の入り込む可能性があらかじめ織り込まれている。Claude E. Shannon and Warren Weaver, The Mathematical Theory of Communication (University of Illinois Press, 1963).

360 アドルノ『美の理論』大久保健治訳（河出書房新社、二〇〇七年）一四〇頁。Theodor W. Adorno, Ästhetische Theorie (Suhrkamp, 1970), 15.

361 同訳書、四〇一頁。Adorno, ibid., 350.

結論

362 柏木博『モダンデザイン批判』（岩波書店、二〇〇二年）。

363 人間が「自然支配」を強めてきたことへの批判は次を参照。ホルクハイマー、アドルノ『啓蒙の弁証法』徳永恂訳（岩波文庫、二〇〇七年）。

364 アドルノは芸術における「素材支配」の進歩について論じている。アドルノ『美の理論』大久保健治訳（河出書房新社、二〇〇七年）三五九―三六二頁。Theodor W. Adorno, Ästhetische Theorie (Suhrkamp, 1970), 313-316.

365 この考えはアドルノの美学思想から得ている。高安啓介「アドルノの講演〈不定形音楽に向けて〉への注釈」『愛媛大

学法文学部論集人文学科編』三〇号（二〇一一年）一五五―一七五頁。

図 30　*Hans Scharoun*, hrsg. von Wendschuh (Akademie der Künste, 1993), 39.
図 31　*Bau einer neuen Welt*, hrsg. von Stamm und Schreiber (Walter König, 2003), 53.
図 32　『叢書 近代日本のデザイン 25 巻』（ゆまに書房，2009），185.
図 33　筆者撮影 2013 年.
図 34　筆者撮影 2013 年.
図 35　上：筆者撮影 2013 年．下：*Philharmonie: Hans Scharoun* (Ernst Wasmuth, 2013), 170.
図 36　筆者撮影 2014 年.
図 37　筆者撮影 2013 年.
図 38　筆者撮影 2013 年.
図 39　『世界美術大全集 第 20 巻 ロマン主義』（小学館，1993），269.
図 40　Elke Dorner, *Daniel Libeskind: Jüdisches Museum Berlin* (Gebr. Mann, 1999), 100.
図 41　Daniel Libeskind, *radix-matrix: Architecture and Writings* (Prestel, 1997), 36.
図 42　筆者撮影 2013 年.
図 43　Sigfried Giedion, *Space, Time and Architecture* (Harvard University Press, 1941), 402-403.
図 44　筆者撮影 2003 年.
図 45　撮影：北村徹 2009 年.
図 46　撮影：北村徹 2009 年.
図 47　資料協力：嘉瑞工房．筆者撮影．
図 48　資料協力：嘉瑞工房．
図 49　資料協力：嘉瑞工房．
図 50　Emil Ruder, *Typographie* (Niggli, 1967), 238.
図 51　Arnold Schönberg, *Moses und Aron*, Vocal Score (B. Schott's Schöne, 1957).
図 52　*Das Bauhaus: 1919-1933*, hrsg. von Wingler (DuMont, 2005), 38.
図 53　*Bauhaus Weimar: Designs for the Future*, ed. Siebenbrodt (Hatje Cantz, 2000), 250.
図 54　*Josef Müller-Brockmann: Pioneer of Swiss Graphic Design* (Lars Müller, 1995), 23.
図 55　*Ibid.*, 103.
図 56　*Ibid.*, 171.
図 57　*Ibid.*, 249.
図 58　Emil Ruder, *Typographie* (Niggli, 1967). 中左 149. 中右 155. 下左 234. 下右 235.

図版出典

図 1　Nikolaus Pevsner, *Pioneers of the Modern Movement*（Faber & Faber, 1936）.
図 2　Nikolaus Pevsner, *Pioneers of Modern Design*（The Museum of Modern Art, 1949）.
図 3　筆者撮影 2013 年.
図 4　筆者撮影 2003 年.
図 5　『岩波 世界の巨匠 カンディンスキー』（岩波書店, 1993）, 99.
図 6　*Paul Klee*, ed. Lanchner（The Museum of Modern Art, 1987）, 254.
図 7　Paul Klee, *Das bildnerische Denken*, hrsg. von Spiller（Schwabe, 1956）, 35.
図 8　Andrea Palladio, *I Quattro Libri dell'Architettura*（U. Hoepli, 1990）, II 19.
図 9　*Das Bauhaus: 1919-1933*, hrsg. von Wingler（DuMont, 2005）, 389.
図 10　Giambattista Bodoni, *Manuale Tipografico*, Reprint（Taschen, 2010）.
図 11　Jan Tschichold, *Neue Typographie*（Bildungsverband der Deutschen Buchdrucker, 1928）.
図 12　川喜田煉七郎『構成教育大系』（学校美術協会, 1934）.
図 13　高橋正人『構成―視覚造形の基礎』（鳳山社, 1968）. 左 25. 右 121.
図 14　堀口捨己『家と庭の空間構成』（鹿島出版会, 1978）, 46.
図 15　堀口捨己『一混凝土住宅図集』（構成社書房, 1930）, 3.
図 16　*Tradition of Japanese Garden*（Kokusai Bunka Shinkokai, 1962）.
図 17　堀口捨己『庭と空間構成の伝統』（鹿島出版会, 1977）.
図 18　堀口捨己『家と庭の空間構成』（鹿島出版会, 1978）.
図 19　岸田日出刀『過去の構成』（構成社書房, 1929）.
図 20　作画：黒河菜摘.
図 21　*Die Form ohne Ornament*（Deutsche Verlags-Anstalt, 1924）.
図 22　*Ibid.*, 20.
図 23　*Die Form: Zeitschrift für gestaltende Arbeit*（Oktober 1925）.
図 24　Max Bill, *Form*（Karl Werner, 1952）. 下 64-65.
図 25　作画：CHAW AI LIE.
図 26　次などをもとに作画. Josef Albers, *Homage to the Square: Diffused*, 1969.
図 27　『世界美術大全集 第 26 巻 表現主義と社会派』（小学館, 1995）, 29.
図 28　Clark V. Poling, *Kandinsky's Teaching at the Bauhaus*（Rizzoli, 1986）, 83.
図 29　『アルプス建築』タウト全集 第 6 巻（育生社弘道閣, 1944）, 7.

Richard B. Doubleday. *Jan Tschichold, Designer: the Penguin Years.* Lund Humphries, 2006.

Christopher Burke. *Active Literature: Jan Tschichold and New Typography.* Hyphen Press, 2007.

Cees W. de Jong, ed. *Jan Tschichold: Master Typographer: His Life, Work and Legacy.* Thames & Hudson, 2008

Victor Malsy and Lars Müller, eds. *Helvetica Forever: Story of a Typeface.* Lars Müller, 2009.

Petra Eisele und Isabel Naegele, Hrsg. *Texte zur Typografie. Positionen zur Schrift.* Niggli, 2012.

30 Years of Swiss Typographic Discourse in the Typografische Monatsblätter. Lars Müller, 2013.

Heidrun Osterer and Philipp Stamm, eds. *Adrian Frutiger Typefaces: The Complete Works.* Birkhäuser, 2014.

1977.
Colin Rowe. *The Mathematics of the Ideal Villa and Other Essays.* MIT Press, 1976.
Charles Jencks. *The Language of Post-Modern Architecture.* Academy Editions, 1977, 6th ed. 1991.
Philip Johnson. *Writings.* Oxford University Press, 1979.
Kenneth Frampton. *Modern Architecture: a Critical History.* Thames & Hudson, 1980, 4th ed. 2007.
Philip Johnson and Mark Wigley. *Deconstructivist Architecture.* Museum of Modern Art, 1988.
Andreas C. Papadakis, ed. *Deconstruction in Architecture.* Architectural Design, 1988.
Beatriz Colomina. *Privacy and Publicity: Modern Architecture as Mass Media.* MIT Press, 1996.
Hilde Heynen. *Architecture and Modernity: a Critique.* MIT Press, 1999.

近代タイポグラフィ

日本印刷学会編『印刷事典』第5版．印刷朝陽会, 2002.
シュミット編『タイポグラフィトゥデイ』誠文堂新光社, 2003.
組版工学研究会編『欧文書体百花事典』朗文堂, 2003.
特集「ヤン・チヒョルトの仕事」『アイデア』321号．誠文堂新光社, 2007.
特集「エミール・ルーダー」『アイデア』333号．誠文堂新光社, 2009.
文字講座編集委員会編『文字講座』誠文堂新光社, 2009.
ルーダー『本質的なもの』雨宮，室賀訳．誠文堂新光社, 2013.
Walter Porstmann. *Sprache und Schrift.* Verlag des Vereins Deutscher Ingenieure, 1920.
Jan Tschichold. *Neue Typographie.* Bildungsverband der Deutschen Buchdrucker, 1928. Reprint, Brinkmann & Bose, 1987. *The New Typography.* University of California Press, 1995.
Jan Tschichold. *Typographische Gestaltung.* B. Schwabe, 1935. *Asymmetric Typography.* Reinhold, 1967.
Josef Müller-Brockmann. *Gestaltungsprobleme des Grafikers.* Niggli, 1961. Rev. ed. 2003.
Herbert Bayer. *herbert bayer: painter, designer, architect.* Reinhold, 1967.
Emil Ruder. *Typographie: ein Gestaltungslehrbuch.* Niggli, 1967.
Herbert Spencer. *Pioneers of Modern Typography.* Lund Humphries, 1969. Rev. ed. 1982.
Joesf Müller-Brockmann. *Grid Systems in Graphic Design: Rastersysteme für die visuelle Gestaltung.* Niggli, 1981.
Jan Tschichold. *Schriften 1925-1974.* Bd.1-2. Brinkmann & Bose, 1991-92.
Robin Kinross. *Modern Typography: an Essay in Critical History.* Hyphen Press, 1992. Rev. ed. 2004.
Joesf Müller-Brockmann. *Mein Leben: Spielerischer Ernst und ernsthaftes Spiel.* Lars Müller, 1994.
Lars Müller, ed. *Josef Müller-Brockmann: Pioneer of Swiss Graphic Design.* Lars Müller, 1995.
Christopher Burke. *Paul Renner: the Art of Typography.* Princeton Architectural Press, 1998.
Niggli Verlag, Hrsg. *max bill, typografie, reklame, buchgestaltung.* Niggli, 1999.

Daniel Libeskind. *radix-matrix: Architecture and Writings*. Prestel, 1997.
Elke Dorner. *Daniel Libeskind: Jüdisches Museum Berlin*. Gebr. Mann, 1999.
Ute Heimrod, Günter Schlusche, Horst Seferens, Hrsg. *Der Denkmalstreit - das Denkmal? Die Debatte um das Denkmal für die ermordeten Juden Europas: eine Dokumentation*. Philo, 1999.
Daniel Libeskind. *The Space of Encounter*. Universe, 2000.
James E. Young. *At Memory's Edge: After-Images of the Holocaust in Contemporary Art and Architecture*. Yale University Press, 2000.
Winfried Nerdinger, Hrsg. *Bruno Taut, 1880-1938: Architekt zwischen Tradition und Avantgarde*. Deutsche Verlags-Anstalt, 2001.
Rainer Stamm und Daniel Schreiber, Hrsg. *Bau einer neuen Welt. Architektonische Visionen des Expressionismus*. Walter König, 2003.
Klaus-Jürgen Winkler und Hermann van Bergeijk. *Das Märzgefallenen-Denkmal in Weimar*. Bauhaus-Universität Weimar, 2004.
Winfried Brenne, ed. *Bruno Taut: Master of Colourful Architecture in Berlin*. Braun, 2013.

近代建築

国際建築協会編『国際建築』（雑誌）1928-1967．復刻版．柏書房, 2009.
インターナショナル建築会編『インターナショナル建築』（雑誌）1929-1933．復刻版．国書刊行会, 2008.
日本工作文化連盟編『現代建築』（雑誌）1939-1940．復刻版．国書刊行会, 2011.
浜口隆一『ヒューマニズムの建築―日本近代建築の反省と展望』雄鶏社, 1947.
稲垣栄三『日本の近代建築―その成立過程』丸善, 1959.
蔵田周忠『近代建築史―国際環境における日本近代建築の史的考察』相模書房, 1965.
村松貞次郎『日本建築家山脈』鹿島出版会, 1965．復刻版．2005.
村松貞次郎『日本近代建築の歴史』日本放送協会, 1977．岩波現代文庫, 2005.
村松貞次郎『日本近代建築史再考―虚構の崩壊』新建築社, 1977.
佐々木宏編『近代建築の目撃者』新建築社, 1977．（近代建築家が語る 1920 年代）
藤森照信『日本の近代建築 上下』岩波新書, 1993.
本多昭一『近代日本建築運動史』ドメス出版, 2003.
磯崎新『建築における〈日本的なもの〉』新潮社, 2003.
八束はじめ『思想としての日本近代建築』岩波書店, 2005.
鈴木博之, 五十嵐太郎, 横手義洋『近代建築史』市ヶ谷出版社, 2008.
鈴木博之ほか『近代建築論講義』東京大学出版会, 2009.
Robert Venturi. *Complexity and Contradiction in Architecture*. Museum of Modern Art, 1966, 2nd ed.

空間の問題

ギーディオン『空間・時間・建築』太田訳．丸善, 1955．復刻版, 2009．
芦原義信『外部空間の構成—建築から都市へ』彰国社, 1962．
ノルベルグ゠シュルツ『実存・空間・建築』鹿島研究所出版会, 1973．
メルロー゠ポンティ『知覚の現象学』竹内ほか訳．みすず書房, 1967-1974．
芦原義信『外部空間の設計』彰国社, 1976．
ボルノウ『人間と空間』大塚，池川，中村訳．せりか書房, 1978．
日本建築学会編『建築・都市計画のための空間学事典』井上書院, 1996．
神代雄一郎『間（ま）・日本建築の意匠』鹿島出版会, 1999．
四日谷敬子『建築の哲学—身体と空間の探求』世界思想社, 2004．
日本建築学会編『空間デザイン事典』井上書院, 2006．
Sigfried Giedion. *Space, Time and Architecture: the Growth of a New Tradition.* Harvard University Press, 1st ed. 1941, 5th ed. 1967.
Otto Friedrich Bollnow. *Mensch und Raum.* W. Kohlhammer, 1963.
S. Giedion. *The Beginnings of Architecture.* Princeton University Press, 1964.
S. Giedion. *Architecture and the Phenomena of Transition: the Three Space Conceptions in Architecture.* Harvard University Press, 1971.
Christian Norberg-Schulz. *Existence, Space and Architecture.* Studio Vista, 1971.

表現の問題

分離派建築会『分離派建築会宣言と作品』岩波書店, 1920．ゆまに書房, 2009．
分離派建築会『分離派建築会の作品—第 2 刊』岩波書店, 1921．ゆまに書房, 2009．
分離派建築会，関西分離派建築会『分離派建築会の作品—第 3 刊』岩波書店, 1924．ゆまに書房, 2009．
タウト『アルプス建築』タウト全集第 6 巻．育生社弘道閣, 1944．
長谷川堯『神殿か獄舎か』相模書房, 1972．鹿島出版会, 2007．（日本の表現派建築）
山口廣『ドイツ表現派の建築—近代建築の異端と正統』井上書院, 1987．
神林恒道編『ドイツ表現主義の世界』法律文化社, 1995．
ワタリウム美術館編『ブルーノ・タウト—桂離宮とユートピア建築』オクターブ, 2007．
Bruno Taut. *Die Stadtkrone.* Eugen Diederichs, 1919. Reprint, Gebr. Mann, 2002.
Manfred Schlösser, Hrsg. *Arbeitsrat für Kunst Berlin 1918-1921: Ausstellung mit Dokumentation.* Akademie der Künste, 1980.
Achim Wendschuh, Hrsg. *Hans Scharoun: Zeichnungen, Aquarelle, Texte.* Akademie der Künste, 1993.

堀口捨己『庭と空間構成の伝統』鹿島出版会, 1965.
高橋正人『構成―視覚造形の基礎』鳳山社, 1968.
堀口捨己『家と庭の空間構成』鹿島出版会, 1974.
堀口捨己『建築論叢』鹿島出版会, 1978.
彰国社編『堀口捨己の〈日本〉―空間構成による美の世界』彰国社, 1997.
日本デザイン学会『デザイン学研究特集号―構成学の展開』10 巻 3-4 号, 2003.
三井秀樹『新構成学― 21 世紀の構成学と造形表現』六耀社, 2006.
滝沢恭司編『構成主義とマヴォ』ゆまに書房, 2007.
Wassily Kandinsky. *Über das Geistige in der Kunst.* R. Piper, 1912. Benteli, 2004.
Paul Klee. *Beiträge zur bildnerischen Formlehre.* 1921-22. In *Das bildnerische Denken.* Hrsg. von Jürg Spiller. Schwabe, 1956.
Paul Klee. *Pädagogisches Skizzenbuch.* Albert Langen, 1925. Gebr. Mann, 2003.
Wassily Kandinsky. *Punkt und Linie zu Fläche: Beitrag zur Analyse der malerischen Elemente.* Albert Langen, 1926. Benteli, 1955.
Laszlo Moholy-Nagy. *Von Material zu Architektur.* Albert Langen, 1929. Gebr. Mann, 2001.

形態の問題

カント『純粋理性批判』カント全集 4-6 巻．有福訳．岩波書店, 2001-2006.
リード『インダストリアル・デザイン』勝見，前田訳．みすず書房, 1957.
フォシヨン『形の生命』杉本訳．岩波書店, 1969．平凡社, 2009.
源了圓『型』創文社, 1989.（伝統芸能における型の問題）
加藤尚武『〈かたち〉の哲学』岩波現代文庫, 2008.
橋本毅彦『〈ものづくり〉の科学史―世界を変えた〈標準革命〉』講談社学術文庫, 2013.
Clive Bell. *Art.* 1914. Oxford University Press, 1987.
Der Deutsche Werkbund. *Die Form: Zeitschrift für gestaltende Arbeit.* 1922, 1925-34.
Walter Riezler und Wolfgang Pfleiderer. *Die Form ohne Ornament: Werkbundausstellung 1924.* Bücher der Form. Bd.1. Deutsche Verlags-Anstalt, 1924.
Ernst Kropp. *Wandlung der Form im XX. Jahrhundert.* Bücher der Form. Bd.5. H. Reckendorf, 1926.
Herbert Read. *Art and Industry: the Principles of Industrial Design.* Faber and Faber, 1st ed. 1934, 5th ed. 1966.
Max Bill, *Form: eine Bilanz über die Formentwicklung um die Mitte des XX. Jahrhunderts.* Karl Werner, 1952.
Lars Müller, ed. *Max Bill's View of Things: Die gute Form: an Exhibition 1949.* Lars Müller, 2015.

造形の問題

山脇巌『バウハウスの人々』彰国社, 1954.（バウハウス体験者としての証言を含む）
利光功『バウハウス―歴史と理念』美術出版社, 1970.
山脇道子『バウハウスと茶の湯』新潮社, 1995.（日本人による貴重なバウハウス体験記）
利光ほか『バウハウスとその周辺１』中央公論美術出版, 1996.
利光ほか『バウハウスとその周辺２』中央公論美術出版, 1999.（詳細な年表を含む）
Piet Mondrian. *Neue Gestaltung: Neoplastizismus: Nieuwe beelding.* Albert Langen, 1925. Gebr. Mann, 2003
Bauhaus: Zeitschrift für Gestaltung. 1926-1931. Kraus Reprint, 1976.
Herbert Bayer, Walter Gropius, Ise Gropius, eds. *Bauhaus 1919-1928.* Museum of Modern Art, 1938. Secker and Warburg, 1975.
Hans M. Wingler, Hrsg. *Das Bauhaus: 1919-1933: Weimar, Dessau, Berlin und die Nachfolge in Chicago seit 1937.* Dumont, 1962. *The Bauhaus: Weimar, Dessau, Berlin, Chicago.* MIT Press, 1969.
Herbert Lindinger, Hrsg. *Hochschule für Gestaltung Ulm: die Moral der Gegenstände.* Ernst & Sohn, 1987. *Ulm Design: The Morality of Objects: Hochschule für Gestaltung Ulm 1953-1968.* MIT Press, 1991.
Eva von Seckendorff. *Die Hochschule für Gestaltung in Ulm: Gründung 1949-1953 und Ära Max Bill 1953-1957.* Jonas, 1989.
René Spitz. *HfG Ulm: the View Behind the Foreground: the Political History of the Ulm School of Design: 1953-1968.* Edition Axel Menges, 2002.
Ulmer Museum, HfG-Archiv, Hrsg. *Ulmer modelle - Modelle nach Ulm.* Hatje Cantz, 2003.
Jens Müller, Hrsg. *HfG Ulm: kurze Geschichte der Hochschule für Gestaltung: a Brief History of the Ulm School of Design.* Lars Müller, 2014.

構成の問題

村山知義『現在の藝術と未来の藝術』長隆舎書店, 1924, 本の泉社, 2002.
村山知義『構成派研究』中央美術社, 1926. 本の泉社, 2002.
岸田日出刀『過去の構成』構成社書房, 1929. 改訂版. 相模書房, 1938.
伊藤正文『社寺美の新構成』藝苑社, 1930.（近代建築家による構成の主張）
川喜田煉七郎，武井勝雄『構成教育大系』学校美術協会出版部, 1934. ゆまに書房, 2012.
武井勝雄，間所春『構成教育による新圖画』学校美術協会出版部, 1936.
川喜田煉七郎『構作技術大系』図画工作, 1942.
武井勝雄『構成教育入門』造形芸術研究会, 1955.

Michael Erlhoff and Tim Marshall, eds. *Design Dictionary: Perspectives on Design Terminology.* Birkhäuser, 2008.

近代デザイン

工芸指導所『工芸ニュース』（雑誌）1932-1974.
ペヴスナー『モダン・デザインの展開』白石訳．みすず書房, 1957.
バンハム『第一機械時代の理論とデザイン』石原，増成訳．鹿島出版会, 1976.
編集同人編『日本デザイン小史』ダヴィッド社, 1970.（近代デザイナーの証言）
阿部公正『デザイン思考―阿部公正評論集』美術出版社, 1978.
藤田治彦『現代デザイン論』昭和堂, 1999.（日本デザイン史研究）
デザイン史フォーラム編『国際デザイン史―日本の意匠と東西交流』思文閣出版, 2001.
藪亨『近代デザイン史―ヴィクトリア朝初期からバウハウスまで』丸善, 2002.
長田謙一，樋田豊郎，森仁史編『近代日本デザイン史』美学出版, 2006.
藤田治彦編『近代工芸運動とデザイン史』思文閣出版, 2008.
内田繁『戦後日本デザイン史』みすず書房, 2011.
永井隆則編『デザインの力』晃洋書房, 2012.
Nikolaus Pevsner. *Pioneers of the Modern Movement: from William Morris to Walter Gropius.* Faber & Faber, 1936.
Nikolaus Pevsner. *Pioneers of the Modern Design: from William Morris to Walter Gropius.* The Museum of Modern Art, 1949. 4th ed. Yale University Press, 2005.
Reyner Banham. *Theory and Design in the First Machine Age.* Architectural Press, 1960. MIT Press, 1980.
Paul Greenhalgh, ed. *Modernism in Design.* Reaktion Books, 1990.
Jeremy Aynsley. *Design in the 20th Century: Nationalism and Internationalism.* Victoria & Albert Museum, 1993.
George H. Marcus. *Functionalist Design: Ongoing History.* Prestel, 1995.
Jonathan M. Woodham. *Twentieth Century Design.* Oxford University Press, 1997.
Heinrich Klotz. *Kunst im 20. Jahrhundert: Moderne - Postmoderne - zweite Moderne.* Beck, 1994. 2. Auflage, 1999.
Christopher Wilk, ed. *Modernism: Designing a New World 1914-1939.* V&A Publications, 2006.
Penny Sparke. *An Introduction to Design and Culture: 1900 to the Present.* 3rd ed. Routledge, 2013.

参考文献

美学用語

竹内敏雄編『美学事典 増補版』弘文堂, 1974.
今道友信編『講座美学2　美学の主題』東京大学出版会, 1987.
佐々木健一『美学辞典』東京大学出版会, 1995.
小田部胤久『芸術の逆説―近代美学の成立』東京大学出版会, 2001.
小田部胤久『西洋美学史』東京大学出版会, 2009.
Wladyslaw Tatarkiewicz. *History of Aesthetics.* Vols.1-3. 1970-1974. Continuum International Publishing Group, 2005.
Theodor W. Adorno. *Ästhetische Theorie.* Suhrkamp, 1970.
Historisches Wörterbuch der Philosophie. Schwabe, 1971-2007.
Ästhetische Grundbegriffe: historisches Wörterbuch in sieben Bänden. J.B. Meztler, 2000-2005.
Jerrold Levinson, ed. *The Oxford Handbook of Aesthetics.* Oxford University Press, 2003.
Henckmann und Lotter, Hrsg. *Lexikon der Ästhetik.* C.H. Beck, 2004.
Berys Gaut and Dominic McIver Lopes, eds. *The Routledge Companion to Aesthetics.* 3rd ed. Routledge, 2013.

デザイン用語

勝井三雄, 田中一光, 向井周太郎監修『現代デザイン事典』平凡社.（1986年から毎年更新）
飯岡正麻, 白石和也編著『デザイン概論』ダヴィッド社, 1996.
日本デザイン学会編『デザイン事典』朝倉書店, 2003.
矢代眞己, 田所辰之助, 濱嵜良実『20世紀の空間デザイン―マトリクスで読む』彰国社, 2003.（用語集でもある）
日本建築学会編『建築論事典』彰国社, 2008.（前半が用語解説）
アルホフ, マーシャル編『現代デザイン事典―変容をつづけるデザインの諸相』栄久庵監訳. 鹿島出版会, 2012.
Guy Julier. *The Thames & Hudson Dictionary of Design Since 1900.* Thames & Hudson, 2004
Jonathan M. Woodham. *Oxford Dictionary of Modern Design.* Oxford University Press, 2004.
Catherine McDermott. *Design: the Key Concepts.* Routledge, 2007.

リード，ハーバート（Read, Herbert, 1893-1968）　258
レンナー，パウル（Renner, Paul, 1878-1956）　206, 211
ル・コルビュジエ（Le Corbusier, 1887-1965）　5, 30, 113, 127, 181, 184, 186, 276
ルーダー，エミール（Ruder, Emil, 1914-1970）　33, 207, 209, 221, 222, 224, 225, 278, 279
ロウ，コーリン（Rowe, Colin, 1920-1999）　180, 184, 275, 276
ロース，アドルフ（Loos, Adolf, 1870-1933）　25-27, 31, 189, 260, 261, 276

わ行
ワーグナー，オットー（Wagner, Otto, 1841-1918）　175

ベーレンス，ペーター（Behrens, Peter, 1868-1940） 24, 27, 175, 260
ヘンケット，フーベルト・ヤン（Henket, Hubert-Jan, 1940-） 192
ペーント，ヴォルフガング（Pehnt, Wolfgang, 1931-） 160
ホフマン，ヨーゼフ・フランツ・マリア（Hoffmann, Josef Franz Maria, 1870-1956） 25, 168, 170
ポルストマン，ヴァルター（Porstmann, Walter, 1886-1959） 225, 226
ボルノウ・オットー・フリードリヒ（Bollnow, Otto Friedrich, 1903-1991） 119, 271, 272
ボドニ，ジャンバッティスタ（Bodoni, Giambattista, 1740-1813） 64, 65
堀口捨己（Horiguchi, Sutemi, 1895-1984） 34, 35, 76-82, 84, 152, 261, 266, 267, 274

ま行
マイヤー，アドルフ（Meyer, Adolf, 1881-1929） 24
マイヤー，ハンネス（Meyer, Hannes, 1889-1954） 45-48, 50
松村正恒（Matsumura, Masatsune, 1913-1993） 194-196, 276
丸山眞男（Maruyama, Masao, 1914-1996） 261
マレーヴィチ，カジミール・セヴェリノヴィチ（Malevich, Kasimir Severinovich, 1878-1935） 62, 64, 135, 140
ミケランジェロ，ブオナローティ（Michelangelo, Buonarroti, 1475-1564） 180
水谷武彦（Mizutani, Takehiko, 1898-1969） 44, 70-72, 263, 266
ミース・ファン・デル・ローエ，ルートヴィヒ（Mies van der Rohe, Ludwig, 1886-1969） 31, 47, 104, 106, 113, 161, 181, 185, 263
三井秀樹（Mitsui, Hideki, 1942-） 75, 266
ミュラー＝ブロックマン，ヨーゼフ（Müller-Brockmann, Josef, 1914-1996） 216, 218-220
ミンコフスキー，ウジェーヌ（Minkowski, Eugène, 1885-1972） 119, 271
ムテジウス，ヘルマン（Muthesius, Hermann, 1861-1927） 22-24, 31, 97-102, 259, 262, 269
村松貞次郎（Muramatsu, Teijiro, 1924-1997） 201, 202, 277
村山知義（Murayama, Tomoyoshi, 1901-1977） 55, 67-69, 265, 266
メルロ＝ポンティ，モーリス（Merleau-Ponty, Maurice, 1908-1961） 119, 271
メンデルゾーン，エーリヒ（Mendelsohn, Erich, 1887-1953） 146, 149
モホイ＝ナジ，ラースロー（Moholy-Nagy, Laszlo, 1895-1946） 45, 67, 135, 210, 215, 217
モリス，ウィリアム（Morris, William, 1834-1896） 14, 15, 28, 43, 260
モンドリアン，ピート（Mondrian, Piet, 1872-1944） 18, 62, 111, 142

や行
山脇道子（Michiko, Yamawaki, 1910-2000） 33, 47, 72, 261, 263
ヤング，ジェイムズ（Young, James E., 1951-） 170

ら行
ライト，フランク・ロイド（Wright, Frank Lloyd, 1867-1959） 33, 113
リシツキー，エル（Lissitzky, El, 1890-1941） 67, 210
リベスキンド，ダニエル（Libeskind, Daniel, 1946-） 37, 166-169
リーツラー，ヴァルター（Riezler, Walter, 1878-1965） 102, 104, 106, 107

丹下健三（Tange, Kenzo, 1913-2005）　158, 159, 178
チヒョルト，ヤン（Tschichold, Jan, 1902-1974）　48, 64, 65, 210-212, 214, 223-225, 278
チュミ，ベルナール（Bernard, Tschumi, 1944-）　37
ツォニス，アレグザンダー（Tzonis, Alexander, 1937-）　178
デ・クレルク，ミシェル（De Klerk, Michel, 1884-1923）　148, 150, 151
デリダ，ジャック（Derrida, Jacques, 1930-2004）　36
ドゥースブルフ，テオ・ファン（Doesburg, Theo van, 1883-1931）　210

な行

ナウマン，ミヒャエル（Naumann, Michael, 1941-）　172
ノグチ，イサム（Noguchi, Isamu, 1904-1988）　247

は行

バイヤー，ヘルベルト（Bayer, Herbert, 1900-1985）　215, 226
バウムガルテン，テンアレクサンダー・ゴットリーブ（Baumgarten, Alexander Gottlieb, 1714-1762）
　9, 229, 230
ハディド，ザハ（Hadid, Zaha, 1950-）　37
ハーバーマス，ユルゲン（Habermas, Jürgen, 1929-）　236, 280
濱口隆一（Hamaguchi, Ryuichi, 1916-1995）　200, 277
パラディオ，アンドレア（Palladio, Andrea, 1508-1580）　63, 65, 265
バンハム，レイナー（Banham, Reyner, 1922-1988）　9, 28, 260
ピカソ，パブロ（Picasso, Pablo, 1881-1973）　143, 182, 184
ヒッチコック，ヘンリー・ラッセル（Hitchcock, Henry Russell, 1903-1987）　113, 270
ビル，マックス（Bill, Max, 1908-1994）　47-50, 108, 109, 185, 212, 213, 226, 270
ブルデュー，ピエール（Bourdieu, Pierre, 1930-2002）　272
ファイニンガー，ライオネル（Feininger, Lyonel, 1871-1956）　45, 215, 217
フィンステルリン，ヘルマン（Finsterlin, Hermann, 1887-1973）　146, 147
藤田治彦（Fujita, Haruhiko, 1951-）　255, 262
藤森照信（Fujimori, Terunobu, 1946-）　202, 277
プフライデラー，ヴォルフガング（Pfleiderer, Wolfgang, 1877-1971）　103, 104, 269
フランプトン，ケネス（Frampton, Kenneth, 1930-）　178, 179, 275
フリードリヒ，カスパー・ダーフィト（Friedrich, Caspar David, 1774-1840）　163, 164
ブルクハルト，ルツィウス（Burckhardt, Lucius, 1925-2003）　111
フルティガー，アドリアン（Frutiger, Adrian, 1928-）　208
ペヴスナー，アントワーヌ（Pevsner, Antoine, 1886-1962）　67
ペヴスナー，ニコラウス（Pevsner, Nikolaus, 1902-1983）　9, 15, 17, 28, 67, 258-260
ヘーゲル，ゲオルク・ヴィルヘルム・フリードリヒ（Hegel, Georg Wilhelm Friedrich, 1770-1831）
　230, 279
ペーターハンス，ヴァルター（Peterhans, Walter, 1897-1960）　49
ベーネ，アドルフ（Behne, Adolf, 1885-1948）　144
ヘルナンデス，アントニオ（Antonio, Hernandez, 1923-2012）　110

iii

ギーディオン，ジークフリート（Giedion, Sigfried, 1888-1968）　28, 64, 116-118, 180, 182, 183, 260, 265, 271, 273, 275, 276
ギュジョロ，ハンス（Gugelot, Hans, 1920-1965）　51
隈研吾（Kuma, Kengo, 1954-）　186, 187, 189, 276
クライフス（Kleihues, Josef Paul, 1933-2004）　170
倉俣史朗（Kuramata, Shiro, 1934-1991）　95
クレー，パウル（Klee, Paul, 1879-1940）　60-62, 133, 222, 265, 278
クロッツ，ハインリッヒ（Klotz, Heinrich, 1935-1999）　36, 52-54
グロピウス，ヴァルター（Gropius, Walter, 1883-1969）　15, 24, 28, 41-44, 46-49, 63, 65, 113, 132, 133, 154, 161-164, 175, 180, 182, 184, 260, 263, 264, 272
ケージ，ジョン（Cage, John, 1912-1992）　136
ゲーリー，フランク（Gehry, Frank Owen, 1929-）　37, 160
剣持勇（Kenmochi, Isamu, 1912-1971）　260
コールハース，レム（Koolhaas, Rem, 1944-）　37

さ行
佐々木健一（Sasaki, Ken-ichi, 1943-）　10, 231, 268, 273, 279, 280
サーリネン，エーロ（Saarinen, Eero, 1910-1961）　110
シェーアバルト，パウル（Scheerbart, Paul, 1863-1915）　154
ジェンクス，チャールズ（Jencks, Charles, 1939-）　36
シェーンベルク，アルノルト（Schönberg, Arnold, 1874-1951）　21, 25, 142, 143, 153, 169, 217, 260
篠原資明（Shinohara, Motoaki, 1950-）　234, 280
シャロウン，ハンス（Scharoun, Hans, 1893-1972）　146, 147, 155-157
シューマッハー，フリッツ（Schumacher, Fritz, 1869-1947）　23
シュマルゾウ，アウグスト（Schmarsow, August, 1853-1936）　119
シュレーゲル，フリードリヒ（Schlegel, Friedrich, 1772-1829）　234
シュレンマー，オスカー（Schlemmer, Oskar, 1888-1943）　45, 133, 272
ショル，インゲ（Schol, Inge, 1917-1998）　48, 49
ジョンソン，フィリップ（Johnson, Philip, 1906-2005）　31, 37, 113, 182, 261, 270
シンケル，カール・フリードリヒ（Schinkel, Karl Friedrich, 1781-1841）　30, 31, 185
杉浦康平（Sugiura, Kohei, 1932-）　227
スローターダイク，ペーター（Sloterdijk, Peter, 1947-）　54
セラ，リチャード（Serra, Richard, 1939-）　170
千利休（Sen no Rikyu, 1522-1591）　32
ソットサス，エットレ（Sottsass, Ettore, 1917-2007）　95

た行
タウト，ブルーノ（Taut, Bruno, 1880-1938）　30, 34, 35, 87, 144, 146, 147, 153-155, 162, 273, 274
高橋正人（Takahashi, Masato, 1912-2000）　70, 73-75, 266
武井勝雄（Takei, Katsuo, 1898-1979）　72, 266
武田五一（Takeda, Goichi, 1872-1938）　34, 261

人名索引

あ行

アイゼンマン, ピーター（Eisenman, Peter, 1932-）　37, 95, 170-172
アイヒャー, オトル（Aicher, Otl, 1922-1991）　48, 49, 51
アウト, ヤコブス・ヨハネス・ピーテル（Oud, Jacobus Johannes Pieter, 1890-1963）　113
芦原義信（Ashihara, Yoshinobu, 1918-2003）　127, 128, 272
アドルノ, テオドール W.（Adorno, Theodor W., 1903-1968）　142, 143, 165, 239, 264, 273, 274, 280
アリストテレス（Aristoteles, 384-322 BC）　63, 265, 273
アルバース, ジョゼフ（Albers, Josef, 1888-1976）　49, 71, 135, 273
アルベルティ, レオン・バッティスタ（Alberti, Leon Battista, 1404-1472）　58, 264
石元泰博（Ishimoto, Yasuhiro, 1921-2012）　87, 267
磯崎新（Isozaki, Arata, 1931-）　34, 95, 262
イッテン, ヨハネス（Itten, Johannes, 1888-1967）　49
伊東忠太（Ito, Chuta, 1867-1954）　174, 275
稲垣栄三（Inagaki, Eizo, 1926-2001）　201, 277
イームズ, チャールズ（Eames, Charles, 1907-1978）　30, 106
イームズ, レイ（Eames, Ray, 1912-1988）　30, 106
ヴァン・ド・ヴェルド, アンリ（Van de Velde, Henry, 1863-1957）　42, 100, 101, 263, 269
ウィグリー, マーク（Wigley, Mark）　37
ヴェーベルン, アントン（Webern, Anton, 1883-1945）　153
ヴェンチューリ, ロバート（Venturi, Robert, 1925-）　30, 36, 82, 181, 261, 276
ウッツォン, イェアン（Utzon, Jørn, 1918-2008）　179
太田博太郎（Ota, Hirotaro, 1912-2007）　261
岡倉覚三（Okakura, Kakuzo, 1862-1913）　32, 33, 224, 225, 261
小田部胤久（Otabe, Tanehisa, 1958-）　10, 279
オドハーティ, ブライアン（O'Doherty, Brian, 1934-）　130
オルブリヒ, ヨゼフ・マリア（Olbrich, Joseph Maria, 1867-1908）　175

か行

カウフマン, エドガー（Kaufmann, Edgar, Jr., 1910-1989）　110
勝見勝（Katsumi, Masaru, 1909-1983）　270
亀倉雄策（Kamekura, Yusaku, 1915-1997）　72
川喜田煉七郎（Kawakita, Renshichiro, 1902-1975）　70-74, 266
カンディンスキー, ワシリー（Kandinsky, Wassily, 1866-1944）　20, 47, 59-61, 66-68, 140-142, 264
カント, イマヌエル（Kant, Immanuel, 1724-1804）　91, 230, 234, 268, 279
岸田日出刀（Kishida, Hideto, 1899-1966）　76, 77, 84-88, 267, 268

著者略歴
(たかやす・けいすけ)

1971年生まれ.一橋大学社会学部卒業.大阪大学大学院文学研究科博士課程修了.博士(文学).現在,愛媛大学法文学部准教授.専門は,美学芸術学,デザイン思想史.共訳書,アドルノ『社会学講義』(作品社)ほか.

高安啓介
近代デザインの美学

2015 年 3 月 16 日　印刷
2015 年 3 月 25 日　発行

発行所　株式会社 みすず書房
〒113-0033 東京都文京区本郷 5 丁目 32-21
電話 03-3814-0131（営業） 03-3815-9181（編集）
http://www.msz.co.jp

本文組版　キャップス
本文印刷・製本所　中央精版印刷
扉・表紙・カバー印刷所　リヒトプランニング

© Takayasu Keisuke 2015
Printed in Japan
ISBN 978-4-622-07902-6
［きんだいデザインのびがく］
落丁・乱丁本はお取替えいたします

書名	著者	価格
モダン・デザインの展開　モリスからグロピウスまで	N. ペヴスナー　白石博三訳	4300
ファンタジア	B. ムナーリ　萱野有美訳	2400
デザインとヴィジュアル・コミュニケーション	B. ムナーリ　萱野有美訳	3600
モノからモノが生まれる	B. ムナーリ　萱野有美訳	3600
芸術家とデザイナー	B. ムナーリ　萱野有美訳	2800
プロジェクトとパッション	E. マーリ　田代かおる訳	3000
色彩の表記	A. H. マンセル　日髙杏子訳	1800
戦後日本デザイン史	内田繁	3400

（価格は税別です）

みすず書房

建築を考える	P.ツムトア 鈴木仁子訳	3200
アーツ・アンド・クラフツ運動	G.ネイラー 川端康雄・菅靖子訳	4800
ゴシックの本質	J.ラスキン 川端康雄訳	2800
ゴシックの大聖堂 ゴシック建築の起源と中世の秩序概念	O.フォン・ジムソン 前川道郎訳	5500
モデルニスモ建築	O.ブイガス 稲川直樹訳	5600
都市住宅クロニクル I・II	植田　実	各5800
寝そべる建築	鈴木了二	3800
動いている庭	G.クレマン 山内朋樹訳	4800

(価格は税別です)

みすず書房

書名	著者・訳者	価格
アドノ 文学ノート 1・2	T. W. アドルノ 三光長治他訳	各 6600
哲学のアクチュアリティ 始まりの本	T. W. アドルノ 細見和之訳	3000
キルケゴール 美的なものの構築	T. W. アドルノ 山本泰生訳	4600
ベンヤミン/アドルノ往復書簡 上・下 1928-1940 始まりの本	H. ローニツ編 野村修訳	各 3600
アドルノの場所	細見和之	3200
芸術の意味	H. リード 瀧口修造訳	2800
美を生きるための 26 章 芸術思想史の試み	木下長宏	5000
あたらしい美学をつくる	秋庭史典	2800

（価格は税別です）

みすず書房

書名	著者	価格
メディア論 人間の拡張の諸相	M. マクルーハン 栗原裕・河本仲聖訳	5800
マクルーハンの光景 メディア論がみえる理想の教室	宮澤淳一	1600
ニューメディアの言語 デジタル時代のアート、デザイン、映画	L. マノヴィッチ 堀潤之訳	5400
かくれた次元	E. T. ホール 日高敏隆・佐藤信行訳	2900
写真講義	L. ギッリ 萱野有美訳	5500
サードプレイス コミュニティの核になる「とびきり居心地よい場所」	R. オルデンバーグ 忠平美幸訳	4200
僕の描き文字	平野甲賀	2800
映像の歴史哲学	多木浩二 今福龍太編	2800

(価格は税別です)

みすず書房